Power of Art Market 2 Art Market Trends & Investment

미술시장 트렌드와 투자

최병식 지음

東文選 文藝新書 352

미술시장 트렌드와 투자

머리말

어느 순간 미술품은 감상 가치이거나 예술적 순수성을 논하는 신비한 영역으로부터 포트폴리오를 분산하려는 경제적 투자대상이 되었다. 아트딜러이자 컬렉터인 마빈 프리드만(Marvin Friedman)이 자신의 글을 통해 "이미 매우 진귀한 생활 장식품으로 변모하였다"[1]라고 언급한 '예술품' 은 재테크의 수단이 되거나, 거실과 사무실에서도 쉽게 만날 수 있는 생활 속의 미술품으로 변신하고 있음을 실감케 한다.

2005년말 이후 2007년 하반기까지 한국 미술시장은 제3의 호황을 맞았으며, 중국과 일본에 이어서 아시아에서는 상당한 수준의 유통 시스템을 구축한 국가로 급성장했다. 수백억을 넘는 1회 경매 총액도 그렇지만 아트페어의 관람객 수도 세계적인 수준이다. 어느 순간부터는 경매가 끝나기 무섭게 뉴스에서도 최고가를 앞다투어 보도하고, 아트페어에서는 인기 작가들의 작품이 모자라 허덕이는 장면이 속출했다.

하지만 우리나라의 미술시장은 아직 많은 문제점이 내포되어 있다. 이렇다 할 작품 거래의 원칙이 모호하고 초심자들에 대한 가이드라인이 희소하다.

여기에 절대 가치가 무시되고, 순수한 향유를 위한 감상 차원의 작품 구입이 미미한 수준에 머무르는 대신, 판매 차익만을 목적으로 하는 세력들에 의해 일부 블루칩 작가들에게만 집중된 구입 형태가 야기되었던 것도 위험 요소로 작용했다. '1%의 잔치' 라고도 볼

수 있는 한국 미술시장의 소수 인기 작가 집중 현상은 결과적으로 건강한 시장의 비전에 상당한 저해요인으로 등장해 왔고, 2007년 말 하락세로 돌아서는 요인으로 작용했다.

특히 글로벌시대에 외국의 유수한 갤러리나 경매회사들이 국내에 진출하게 되고, 실제 해외 미술품의 유입과 함께 외국 시장의 진출을 앞둔 우리로서는 국내시장의 편중성을 개선하고 거대한 세계 시장의 보편성을 획득해 가는 것이 무엇보다 중요하다.

이 책은 가능한 미술시장의 현장에 접근하여 최근 한국을 비롯한 전 세계 대표적인 미술시장의 트렌드와 함께 시장의 변화 추세, 현황을 다루었다. 그 중에서도 마켓의 변화 추이, 미술시장에서 가장 중요한 작품 가격의 형성 요인들, 투자와 거래 시 유의해야 할 내용, 즉 리스크를 집중적으로 살펴본 후 컬렉션에 대한 내용을 다루고 있다.

전체적으로 외국의 최신 자료를 많이 사용하게 된 것은 아트마켓이 이제는 글로벌 개념으로 변화하여 세계를 상대로 진출하고 있는 요인 때문이기도 하지만, 우리나라의 미술시장이 갖는 부작용과 한계점을 보다 빠른 시간에 정립하고 극복해야 한다는 점에서 밴치마킹 효과를 의도한 때문이었다.

주요 내용은 최근 한국을 비롯한 세계의 미술시장 트렌드와 함께 작품구입 시 요구되는 필수 조건, 컬렉션 등을 다룬 다른 한 권의 책《미술시장과 아트딜러》와 밀접한 연계 관계에 있다.

이 두 권의 책이《아트마켓의 파워》1, 2권으로 간행되는 것은 서로 독립된 책이면서도 양자의 상관 관계가 매우 긴밀하게 연결되어 있으며, 마치 기본 구조와 응용 프로그램처럼 상호 보완 관계를 형성하기 때문이다. 즉 제1권에서 언급하고 있는 아트딜러, 갤러리, 아트페어, 경매, 아트 펀드 등은 제2권에서 다루는 트렌드나 투자의 기초적인 의미를 지니는 등의 긴밀한 연관성이 있기 때문

이다.

집중적으로는 5년여의 시간이 소요된 이 책의 집필 과정에서 특기할 만한 점은 다음과 같다.

첫째, 이 책의 내용은 아트마켓의 역사나 원론적인 내용만을 기술하려는 목적이 아니라 가능한 한 국내외의 현장을 바탕으로 하는 자료들을 근거로 하였고, 보다 실질적으로 미술품을 거래하거나 투자 과정에서 참고해야 할 내용들을 다루었다.

둘째, 주요 자료들은 가능한 최신 정보를 바탕으로 하였다. 그 결과 참고 문헌에서 단행본 등의 저술을 바탕으로 하기보다는 인터넷상의 실시간 자료나 현지 출장을 통해 수집한 전문가 인터뷰를 인용하는 부분이 상당수를 차지한다. 물론 이에 대한 신뢰도의 문제가 많은 고심이 되었지만 기술 범위가 세계 각국의 현장을 다루고 있어 저술, 잡지 등의 자료만으로는 불가능한 부분이 많았다. 다만 실제 온라인상의 전문 자료들에 대한 최대한의 신중한 분류를 통하여 신뢰성 있는 자료만을 검토하여 인용하였고 상당수는 주석으로 근거를 밝혀두었다.

또한 거래 현장의 특성상 내밀한 통계치, 사진 자료, 실명이 개입된 거래 기록 등의 기술에 있어서 매우 어려움을 겪었다. 이를 해결하기 위하여 국내 자료는 각 갤러리와 수십 명에 달하는 저명한 아트딜러들은 물론, 한국화랑협회, 서울옥션과 K옥션, 월간 아트프라이스, 각 아트페어 주최 기구 등의 적극적인 자료 협조와 인터뷰, 자료 직접 확인 등에 의하여 거래 결과나 사진 등 다양한 미술시장 관련 정보에 대한 기술이 가능했다.

셋째, 용어상의 문제로서 우리나라에 대하여는 순수미술을 핵심적으로 의미하는 '미술시장'이라는 단어를 사용하였고, 주요 선진국의 경우는 그보다는 넓은 의미인 '아트마켓(Art Market)' 즉 예술 전체를 포괄하는 의미를 사용하였다. 그 이유는 선진국들의 미

술시장은 우리나라가 불과 몇 가지 순수미술이 주축이 되는 데 반하여, 대분류만도 약 80여 개에 달하는 아이템들로 구분되고, 공예, 가구, 화폐, 보석, 장신구 등은 물론, 자동차, 와인, 서류, 시계 등 미술 분야가 아닌 부동산까지도 포괄하는 시장의 다양성을 구축하고 있다는 사실을 감안했기 때문이다.

물론 양자는 모두 궁극적으로는 같은 의미의 '아트마켓(Art Market)'이다. 그러나 이를 우리말로 번역하는 과정에서 아직까지 전반적인 범위를 포괄하는 '예술시장'으로는 볼 수 없다는 점과, 관습적으로 사용해 온 용어이자, 순수미술만을 주로 다루게 되는 '미술시장'으로 한시적인 번역상의 차이를 두었을 뿐이다.

이러한 용어의 사용은 이후 시장의 확대와 함께 '예술시장'이라는 용어가 새롭게 사용되어야 할 필요가 있음을 논의할 수 있다. 한편 미술시장의 필수적인 요소인 미술품 감정, 컬렉션 부분은 별도의 보완 작업을 통하여 출간할 예정임을 밝혀둔다.

기술 과정에서 인터뷰와 자료 협조에 응해 주신 국내외의 미술시장 관계자, 사진 자료를 제공해 주신 큐레이터, 작가분들을 비롯하여, 번역과 수집, 교열을 위해 지원을 아끼지 않은 변종필, 배현진, 인가희, 백지훈 등과 김별다비, 이혜규, 박정연, 한혜선 등 제자, 연구진들에게도 감사의 마음을 전한다. 이 책을 신속히 출판하는 데 노력을 아끼지 않으신 동문선출판사 신성대 대표님과 편집진에게도 감사의 말씀을 드리는 바이다.

2008년 4월
지은이 최병식

"아트라는 단어는 더 이상 창작에만 관련된 말이 아니라
투자와도 관련된 말로 사용된다."

– 키쇼르 싱(Kishore Singh) –

차 례

Ⅰ. 왜 아트마켓인가?

1. 투자와 향유

마이애미 아트딜러이자 앤디 워홀과 로이 리히텐슈타인을 포함한 저명 작가들의 컬렉터인 마빈 프리드만(Marvin Ross Friedman)은 "미술품이 돈을 벌려는 사람들에게 인생의 포커게임에서 칩이 되었다"라고 하면서, "미술품은 매우 값비싼 인생의 액세서리이다"라고 말한다.

불과 얼마 전까지만 해도 상상할 수 없었던 말들이다. 즉 미술품은 소유의 대상이기보다는 여전히 신비한 감상의 대상이었다. 또한 작품을 소유한다는 것은 일부 부유층들에게만 가능한 것으로 여겨져 왔다. 그러나 최근 들어서 미술품 소유는 프리드만의 급진적 표현을 넘어서, 중산층의 자연스러운 취미생활에서 부유층의 투자대상으로까지 급부상하고 있다.

이러한 현실에 대하여 전문가들은 '예술 가치의 실종'을 우려하는 목소리와 함께 지나친 투자 수단으로만 전락해 가는 현상에 대한 비판적 입장을 피력한다. 반면 자본주의 시장 구조에서 미술품만이 예외일 수 없다는 이론이 제기되면서 투자 가치 확보에 대한 긍정적인 시각이 공존하고 있다.

이와 같은 양면적 평가에도 불구하고 분명한 사실은 새로운 아트마켓의 전성기가 전 세계적으로 절정에 달하고 있다는 점이다. 미술품은 이제 뮤지엄이나 갤러리의 어두운 조명 아래서만 감상할 수 있는 것이 아니라 자신의 서재나 아파트의 거실에서도 향유할 수 있는 대상이자 분산투자로 이어지는 새로운 포트폴리오로 급부상하고 있다.

KIAF 2006

서울국제판화사진아트페어(SIPA) 2007

뉴욕대 경영대학 교수인 지안핑 메이(Jianping Mei)와 마이클 모제(Michael Moses)는 2002년도에 1876년부터 미술품 수익이 재정 증권과 채권을 쉽게 능가한다는 연구 결과를 제시하였다. 2006년 6월 메이와 모제의 연구 결과에 따르면, 미술품은 매년 8.5%의 수익을 남기면서 지난 10년간의 주식 수익을 능가했으며, 1950년대 이후 현대 미술은 지난 10년간 주식 수익보다 3% 많은 12.7%의 이익을 남겼다고 결론지었다.

과연 그럴 수 있을까? 설령 그렇다고 하더라도 우리나라의 현실과는 무관한 일로 여겨졌다. 그러나 우리나라에서도 미술품을 증권 거래의 수익률과 비교하는 정보들이 심심치 않게 제기되었고 한동안은 훨씬 높은 수익을 올렸다는 경우도 적지 않았다. 2005년말을 기점으로 상승한 미술품에 대한 전반적 가격 수치는 대표적인 경우이다. 미술품 경매가 선두주자로 나서면서 1회 경매 총액이 300억 원을 넘어서는 기염을 토했으며, 아트페어 역시 한국국제아트페어(KIAF)가 2007년 발표한 액수만 175억 원으로 시장 확대와 가격 상승의 기폭제 역할을 하는 등 전반적인 매출액이 크게 상승했다. 여기에 인기 작가들의 작품 가격은 최고 10배가 넘는 가격 폭등이 야기되었고, 거래량은 비교할 수 없을 정도로 상승한 적이 있다.

특히 갤러리들의 약진은 국내외를 가리지 않고 아트페어와 기획전을 바탕으로 상승 곡선을 그려 왔으며, 새로운 트렌드를 예고한다. 이러한 결과는 2005년만 해도 200억대로 기록되던 경매, 아트페어 등 주요 미술시장 공개 수치가 2006년에는 600억대로 껑충 뛰었고, 2007년에는 무려 2천억대로 변화하였다. 미술시장 전체를 통산한다면 4천억 원대에 달하는 수준이다. 그러나 이에 대한 미술계의 시각은 2007년 여름에 접어들면서 호경기를 넘어 2008년 '국제금융위기'를 맞아 급격한 하락세를 보였다.

이미 부동산이나 주식의 재테크 매력을 훨씬 넘어서 이 기간 동

안 급격한 상승을 해온 미술품 가격은 다시 '투기열풍' 으로 열기를 바꿔 타면서 세계적인 수준의 작품 가격을 기록하는 등 이상 현상으로 치달았다. 특히 2007년 박수근, 김환기, 이우환, 천경자, 이대원, 김종학, 사석원, 오치균 등의 작품 가격은 현대 미술시장이 본격화된 1970년대 이후 과거 최고 상승치를 훨씬 앞질렀다.

나아가 6년간 수천억 원대로 추정되는 외국 미술품의 국내 유입 현상과 함께 몇 가지 현상들이 등장하였다. 즉 작가들이 주도하는 아트페어와 경매시장 진출, 1,2차 시장의 혼재, 지역으로 확산되는 시장의 규모 등 한꺼번에 붐을 이룬 미술시장의 열기는 급격히 확산되었다. 그러나 2006년 이후 급속히 야기된 이러한 현상들은 오히려 장기적인 미술시장 발전에 저해되는 결과를 초래한다는 우려의 목소리가 많았다.

아래에서는 2005년 하반기 이후 2007년 하반기까지 급상승한 미술시장의 열기, 원인을 비롯하여 주요 트렌드를 살펴보았다.

1) 분산투자

2005년 11월 K옥션 출발과 함께 불붙기 시작한 한국 미술시장의 상승세는 부동산 투기 대책으로 다양한 억제책이 발표되면서, 저금리 현상 등의 한계 때문에 갈 곳이 막힌 유휴자금들이 이동하면서 비롯된 현상으로 볼 수 있다.

물론 여기에는 증권이나 부동산 등 다른 자산들과 상관 관계가 크게 없다는 전문가들의 분석에서도 나타나지만, 일반 투자자들이 한 두 종목에만 지나치게 투입했을 때 오는 리스크를 줄이자는 의도 역시 크게 작용하였다. 이러한 현상은 이렇다 할 투자처를 찾지 못한 자금들이 몰려들면서 '분산투자(Portfolio diversification)' 미술

분산투자(Portfolio diversification) : 투자에서 오는 위험을 피하기 위하여 여러 가지 종목에 분산투자함으로써 개개의 위험을 상계 혹은 완화시키는 투자 방법을 말한다. 즉 주식, 부동산, 은행예금 등이나 몇 개 주식에 나누어 투자함으로써 위험을 분산할 수 있다. 개별주식의 위험은 분산 불가능한 위험인 체계적 위험과 분산 가능한 비체계적 위험으로 구성되어 있다.

품 애호심리 등이 동시에 맞물리면서 빚어낸 현상으로 분석된다.

2) 문화적 욕구 실현

미술시장에 뛰어든 투자자들은 순수한 투자 가치만을 노린 것인가? 물론 블루칩들을 구입한 탁월한 안목을 가진 경우는 부동산이나 증시 등에서 누리는 행복감 보다 더욱 강력한 투자처로서 미술시장의 가능성을 발견하게 되었을 것이다. 그러나 여기에 재테크보다도 중요한 보너스를 얻게 된 것은 바로 작품 감상을 통한 문화적 향유일 것이다.

국민들의 문화적 향유에 대한 욕구는 매우 여러 형태로 나타나고 있다. 구체적인 수치로 제시할 수는 없지만 대형 전시, 영화 관람객의 증가 추이 등을 보면 증명된다. 그 중에서도 급격히 늘어난 대형 전시회의 관람객 수는 미술시장의 잠재력과도 무관하지 않다.

관람객의 증가추이는 2004년 '색채의 마술사 샤갈전'에서 66만 명의 관객을 동원한 기록을 필두로 개최 시마다 수십만 명의 관람객이 다녀가는 등 좋은 반응을 불러일으켰다. 2005년 '대영박물관한국전'은 서울에서 40만 명, 부산, 대구를 포함하여 80만 명이 관람하였다. 또한 2007년 상반기의 '초현실주의 거장 르네 마그리트' 전은 35만 명이 관람하는 등 전체적으로 국민들의 관심이 뜨겁게 반응하고 있다.

이와 같은 수치들은 미술 분야에 대한 국민의 잠재적인 호응도를 감지할 수 있는 간접 자료이면서 문화 향유에 대한 욕구를 단적으로 읽을 수 있는 현상이다.

여기에 미술시장의 대표적인 아트페어인 2007년 한국국제아트페어(KIAF)에서도 6만 명이 넘는 관람객을 기록하여 가장 많은 수

2006년 5월 KIAF에서 입장객들이 작품을 관람하고 있다. 2007년에는 6만 명을 넘어섰다.

전업작가협회에서 개최한 2007 KPAM 대한민국 미술제에서 관객들에게 직접 제작할 수 있도록 한 참여 코너. 2007년 9월

를 달성하는가 하면 각 경매회사의 회원수가 몇 만 명대를 넘어서고 있으며, 현장 경매 참가자들의 수 역시 날이 갈수록 증가하고 있다.

문화적 정서생활의 영위와 문화적 요구의 또 다른 시각은 미술과 인문학, 공학과 경제학 등의 관련성이 매우 밀접하다는 이론은 이미 '창의성'을 화두로 하면서 많은 연구자들이 언급하였다.

미술과 경제학만 보아도 완전히 이중적일 것 같지만 실제로는 매우 어울리는 점이 많다. 즉 경제적인 기반이 허약하다면 예술이 존재하기 힘들고 창조적인 아이디어와 번뜩이는 아이템 개발이 없이는 경제가 어려울 수밖에 없다. 예술을 경제에 적용하여 창조적인 감각을 기르는 것은 정서적인 안정과 함께 새로운 경험과 실험적 삶을 제공하는 데 도움이 될 수 있는 것이다.[2]

이같은 이유 때문에 자신의 지루한 일상에서 정서적인 안식을 취하려는 의도와 함께 예술가들의 기발한 발상과 샘솟는 창의력의 소산들을 곁에 두고 감상하고 싶어 하는 계층이 서서히 증가하고 있는 것이다. 이는 컬렉터 층 역시 과거 50대 이상 부유층에 집중되었던 분포에서 40대 전문직으로 연령층이 확대되어 가는 추세에서도 잘 나타나고 있으며, 중저가 경우는 중산층과 직장인들이 상당수 거래에 참여하고 있는 현상에서도 변화 추세를 읽을 수 있다.

여기에 이른바 '컬처노믹스(culturnomics)'로 불리는 문화와 예술의 복합적 랑데뷰 추세에서 예술품을 기업 이미지 홍보에 활용하거나 기업 마케팅의 일환으로 프로그램을 개발하는 등 수요자들의 문화예술에 대한 욕구에 부응하는 흐름도 매우 중요한 역할을 하였다.

3) 신분 상승의 매력

오스트레일리아 아트 컨설턴트 버지니아 윌슨(Virginia Wilson)은 "예술시장은 그것이 주는 보장, 즉 투자 이익, 즐거움 그리고 사회적인 지위 때문에 오랫동안 존재해 온 것이다"라고 말한다. 미술시장은 경제 성장으로서도 하나의 지수 역할을 하며 나아가 부를 창출한 결과로 인식된다. 윌슨의 말처럼 가치 있는 미술품 소유는 투자가치를 넘어서 문화생활의 상징적인 티켓을 확보하고 있다는 즐거움을 만끽하게 된다.

흥미로운 것은 여기에 적지 않은 미술품 소유자가 예술 작품을 사회적인 신분의 상징으로 생각하고 있다는 점이다. 이러한 인식은 물론 초심자들의 경우는 더욱 그러하겠지만 대규모의 컬렉션을 하는 사람의 경우에도 투자와 자기 만족의 단계를 넘어 최상의 문화적 신분을 획득한다는 의미를 잊지 않는다.

이러한 현상은 지난 수백 년간 투자 가치로서의 매력에 상관없이 존재해 왔고, 미래에도 계속 이어질 것이다. 이는 미술품 소유자가 그들 자신을 차별화하고자 기꺼이 많은 돈을 지급하는 심리적인 현상이 어느 정도 포함되었다고 보아도 좋을 것이다.[3]

우리나라에서도 1970년대 후반 최고의 호경기에서 공통적인 현상으로 나타나지만 초심자들을 포함하여 그 일부에서는 투자와 향유에 이어서 미술품 소유를 통한 신분 상승의 매력이 내포되어 있음을 부인할 수 없다.

2. 변화하는 아트마켓 환경

1) 거래의 투명성

미술품이 투자대상의 독자적인 포트폴리오를 형성하는 데는 위에서 살펴본 여러 요인이 있지만 실상 미술시장 내부적 변화의 노력 역시 무시할 수 없는 변수로 작용한다.

그 중에서도 미술품 경매가 미친 영향은 절대적이다. 1998년에 설립된 서울옥션과 2005년에 설립된 K옥션 등 경매회사의 역할은 미술시장의 변화에 상당한 파급 효과를 낳았다. 이들 경매회사들은 자체적으로 이미 모든 거래 가격을 공개할 수밖에 없는 구조로 형성되어 있다. 즉 갤러리들에서는 불가능한 거래 가격의 공개라는 점만으로도 경매에 대한 일반인들의 관심은 급격히 증가하게된다. 자금을 운용하는 입장으로서는 더더욱 경기의 변화지수와 실시간 투자수익률에 대한 추이를 체크하려는 심리가 작용하였고, 1차 시장보다는 2차 시장에 매력을 느끼게 되는 형국으로 변화하였던 것이다.

사실상 미술시장의 음성 거래 부분에 대해서는 그간 많은 부분이 개선되어 왔던 것은 사실이다. 그러나 2005년 문화관광부의 미술은행 진행과정 중 15개 갤러리를 대상으로 한 설문 "우리나라 미술시장의 유통구조가 투명하다고 생각하십니까?"라는 질문에서는 불투명하다는 응답이 66.7%, 투명하다고 응답한 내용은 26.7%에 불과함으로써 미술시장 자체에서도 투명성 확보가 시급하다고 말한 것으로 나타나 아직까지는 많은 부분에서 개선의 여지가 있

음을 말해 주고 있다.

　같은 설문에서는 또한 현 미술시장의 일반적인 시장가가 공정하다고 보는지에 대한 의견을 묻는 내용에서 그렇지 않다가 46.7%, 그렇다는 의견이 40%이고, 잘 모르겠다는 의견 역시 13.3%였다.[4]

　이와 같은 현실에서 일반 컬렉터들이나 투자자들은 작품을 구입하려는 의사가 있어도 오랫동안 축적된 경륜을 바탕으로 하지 않은 상황에서는 미술품 가격의 적정성이나 예술적 가치를 인식할 수 있는 통로가 없었다. 이러한 상황에서 유동자금을 보유한 그룹들이 희망하는 '분산투자(Portfolio diversification)'의 대상으로 미술품 구입을 하려는 시도가 가능했던 것은 미술품 경매의 투명한 유통 구조에 대한 최소한의 신뢰가 있었기 때문이었다. 이 점은 투명한 유통 구조의 확보라는 차원에서는 획기적인 기여를 한 것이 사실이다.

2) 해외진출과 외국의 상승세

　1990년대부터 진행되어 온 외국시장 진출은 새로운 가능성으로 부각되었고, 국내에서도 호황으로 이어지는 요인 중 하나로 작용하였다. 글로벌 마켓으로의 변화는 무엇보다도 국내의 여러 갤러리들이 해외의 20여 개가 넘는 주요 아트페어에 참가하면서 확보해온 경쟁력의 강화를 꼽을 수 있다. 특히 비록 세계시장에서 명성을 굳힌 작가는 거의 없는 형편이지만 미술시장의 콘텐츠 역할을 하는 작가층이 두터워지기 시작하고, 소더비와 크리스티 홍콩, 뉴욕을 중심으로 한 경매시장 진출 등 해외시장을 향한 여러 형태의 진출이 시도되었다.

　여기에 뉴욕 소더비, 홍콩 크리스티 등의 경매회사에서 한국 작가들의 작품이 놀라운 기록으로 낙찰되었다. 물론 낙찰자의 신분에

홍콩 크리스티 2006년 춘계 경매 장면

대해서는 많은 이론이 있지만 이러한 현상은 역으로 해외로부터 우리나라 작가들의 저력을 확인받는 기회로 이어졌고, 국내에서도 특히 이우환, 배병우 등의 작품 가격이 연동적으로 상승하는 요인이 되었다.

한편 글로벌 마켓의 상승 추세 또한 이와 같은 환경의 변화에서 많은 역할을 하였다. 세계 미술시장은 1996년 이후 지칠 줄 모르고 상승하였으며, 지속적인 상승을 거듭해 온 소더비, 크리스티 양대 경매회사들의 경매 총액은 한화 11조 6,265억 원을 넘는 수준으로 증가하고 있다. 2007년 중국 예술품 거래 총액은 순수미술만 주요 경매가 한화 2조 6천억 원에 달하는 신화를 만들었다. 여기에 러시아 부자들의 새로운 투자 붐, 인도 미술의 상승세 등 다양한 외국의 선진 사례는 우리나라 미술시장에도 상당한 영향을 미쳤다고 볼 수 있다.

3) 국가적 지원과 제도

문화관광부를 중심으로 시행된 몇 가지의 지원프로그램은 미술시장의 활성화에 도움이 된 것으로 판단된다. 다음과 같은 국가적 차원의 지원과 배려는 결국 지원에만 의지하지 않고 미술계 스스로가 일부분에서나마 자생적인 창작 환경을 조성해 간다는 점에서 큰 의미가 있다.

① 미술은행제도 실시

2005년도부터 문화관광부에서는 미술은행을 실시하였다. 이 제도는 작가들로부터 직접적으로 작품을 구입하는 공모제도는 물론,

현장 구입제도를 시행하여 아트페어에서 작품을 구입하고, 전속 갤러리가 있는 경우는 갤러리를 통하여 구입하는 제도를 시행함으로써 미술시장에 상당한 파급 효과가 발생하였다.

이는 2005년 미술은행 진행 과정중 95명의 작가를 대상으로 한 설문에서도 잘 나타난다. 설문을 통해 나타난 작품 판매 경로에 대한 답변 결과를 보면 공공기관과 미술관이 37.7%로 매우 많은 수치를 기록하고 있는 반면, 갤러리, 아트페어, 경매, 사이버 미술시장 등은 26.5%를 기록하고 있으며, 거시적인 미술시장을 포괄하여도 48.6%로 실질적으로 국가나 뮤지엄의 역할이 상당한 수준에 있음을 증명해 주고 있다.

한편 미술시장의 15개 갤러리가 응답한 결과에서는 미술은행이 26.7%를 차지한다는 답변을 하였고, 미술시장의 활성화에 있어서는 미술은행이 60%의 영향력을 가지고 있는 것으로 조사되어, 전체 판매 범위에서 미술은행의 역할이 상당한 의미를 갖는다는 것을 인지할 수 있다.[5]

작가 설문 분석-작품 판매 경로(2005년 미술은행 설문)

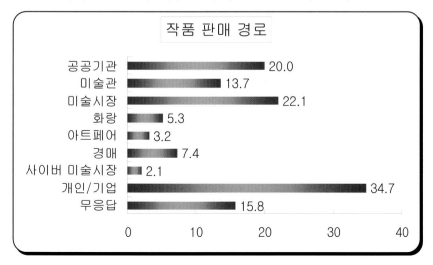

이와 같은 반응은 사실상 국가에서 직접 미술시장이나 작가를 통하여 작품을 구입하고 정기적으로 이를 공개하는 형식의 지원 사업이 최초라는 점에서 미술계나 미술시장에 상당히 긍정적인 효과를 발휘한 것으로 판단된다. 그 중에서도 미술시장 현장에서 작품을 구입하는 제도에서는 결국 작가들의 작품을 구입하지만 아트페어를 통한 미술시장의 활성화라는 양면적 성과를 거둘 수 있다는 점에서 미술시장 진흥과 연결된다.

② 아트페어 지원

아트페어 지원은 국내의 KIAF와 SIPA 등에 3억 원과 1억여 원을 각각 지원해 왔으며, 외국 아트페어 참가비로 2억 원 가량을 지원하고 있다. 또한 2007년 스페인 아르코(ARCO)에는 30억 원의 예산을 들여 주빈국 행사를 지원하는 등 상당한 관심을 보여 왔다. 이와 같은 제도적 지원은 아트마켓에 대한 인식 전환에 상당한 효과를 창출한 것으로 평가된다.

특히 국제아트페어지원 사업비 2억 원은 한국화랑협회가 주관이 되어 2001년 아트시카고, 아트바젤, 아트쾰른, FIAC 등 7개 아트페어에 참가한 갤러리들을 지원한 것을 계기로 지속적으로 이어져 오고 있으며, 현실적으로 상당한 비용이 지출되는 외국 현지 참가의 어려움을 해결해 가는 데 도움이 되었던 것으로 판단된다.

③ 미술품 감정 관련 교육 등

2006년 문화관광부는 한국미술품감정발전위원회를 통하여 문예진흥기금으로 3억 원을 지원하였으며, 이를 통하여 한국고미술협회, 한국화랑협회, 한국미술품감정위원회에서 3개의 프로그램

마이애미의 NADA 아트페어(The New Art Dealers Alliance Art Fair) 2007. 이 페어는 미국과 유럽 등 전 세계의 갤러리와 아트딜러들이 모여서 결성된 단체에서 개최하는 행사이다. 사진 제공 : 유은복

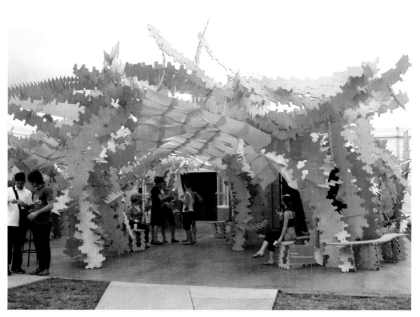

마이애미 아트페어 2007년. SCOPE

으로 감정 관련 교육을 실시하였다. 또한 장단기적인 미술품감정 관련 정책 연구와 전문가들의 연구를 통한 책자 발간 등을 지원하고, 두 차례의 세미나와 중국의 저명한 미술품 감정가인 국립고궁박물원 싼구어창(單國强) 연구원을 직접 초빙하여 중국의 감정 현황과 감정법에 대하여 강연을 하는 등의 사업을 추진하였다.

이외에도 미술관, 지자체 등의 전시 및 창작 공간 확보, 사립미술관들의 전시 기획에 대한 재정적 지원, 올해의 예술상 등 실험 작가들에 대한 수상제도 운영 외에도 상당한 사례가 있다. 이상과 같은 정부의 지원 사례들은 아직도 부족하지만 2005년말 이후 우리나라 미술시장의 상승세에 간접적인 영향을 미친 것으로 볼 수 있다.

II. 세계의 아트마켓 트렌드

1. 역동성과 상승곡선

1) 사상 최고의 전성기

최근 전 세계의 미술시장은 1990년대의 호황기를 넘어서 유례없는 활황으로 평가되어진다. 미국이 20-30%의 지속적인 상승세를 나타내며, 영국은 여전히 새로운 시장을 향하여 기염을 토해내고 있다. 물론 양대 국가는 아시아의 신흥 세력인 중국과 함께 전 세계 시장을 쥐락펴락하고 있을 정도이다.

여기에는 소더비와 크리스티, 본햄즈 등 거대 자본의 옥션들이 뉴욕과 런던을 중심으로 천문학적인 거래 실적을 올리는가 하면 미국에 거주하는 세계적인 부호들과 양국의 기업 컬렉션에서 구입하는 액수가 가장 많은 부분을 차지하고 있다. 그 중 미술시장의 지표를 선도하는 소더비와 크리스티 경매 총 판매액은 2006년 한 해에 84억 2천만 달러(한화 약 7조 8,356억 5천만 원)를 넘은 것으로 발표되었다. 이미 1990년의 최고 전성기의 수치를 넘기는 순간이며 2005년도 비해서는 양 경매사 모두 36%의 상승율이다.[6]

크리스티의 2006년 총 경매 총액은 46억 7천만 달러(한화 약 4조 3,412억 3천만 원)이다. 이것은 2005년보다 36% 증가한 금액이다. 뉴욕 스톡 익스체인지에 리스트된 2006년 소더비의 총 판매액은 37억 5천만 달러(한화 약 3조 4,860억 원)이다. 최고의 자존심을 지켜온 소더비가 크리스티에게 1위 자리를 완전히 탈환당하는 순간이다.

소더비는 2006년에 인상주의와 모던 아트 작품을 9억 2,340만

파리 크리스티 경매회사

달러, 컨템포러리 아트 647만 달러, 러시아 회화와 그밖의 작품 1억 5,240만 달러, 아시아 컨템포러리 아트 7,020만 달러를 판매하였다. 이는 거의 400%의 증가율을 보인 것이다.

이 수치에 근거하여 2006년도의 세계 아트마켓 거래 총액은 경매 분야에서 한화 2조 원을 넘을 것으로 추정되는 중국 경매 수치를 포함하여 약 10조 원으로 보고, 양대 경매회사를 제외한 전 세계 경매총액을 위 합계의 30%인 3조 원만으로 계산해도 13조 원이 된다. 이와 함께 갤러리, 아트페어, 아트 펀드 등을 모두 포괄하고, 공공, 뮤지엄, 기업 컬렉션 등을 포함한다면 20조 원 이상으로 추정될 수 있다.

2008년 1월 통계된 2007년 경매 총액을 보면 소더비는 2007년 미술품 경매와 프라이빗 세일(private sale)에서 2006년보다 51% 성장한 62억 달러(한화 약 5조 8,168억 4천만 원)를 판매했다. 2007년 11월 뉴욕의 동시대 경매는 지난해 같은 기간보다 두 배 이상 상승하여 4억 1,830만 달러(한화 약 3,774억 3,200만 원)에 이르렀다.

이는 미국과 러시아 및 아시아 컬렉터들이 프랜시스 베이컨(Francis Bacon)과 제프 쿤스(Jeff Koons)와 같은 동시대 작가들에 대한 작품 가격을 높이 불렀기 때문인 것으로 나타났다.

2007년 소더비에서 최고가에 낙찰된 작품은 영국작가 프랜시스 베이컨의 투우 작품으로 예상가는 3,500만 달러 정도로 추정되었다. 그러나 이는 11월 14일 경매에서 개인 딜러 필립 세가로(Philippe Segalot)에게 수수료를 포함해 4,600만 달러에 판매되었다.

2007년 소더비의 가장 실패한 경매로는 빈센트 반 고흐(Vincent van Gogh)의 「밀밭 Wheat Fields」으로 2,800-3,500만 달러로 추정되었지만 11월 7일 인상주의 경매에서 한 건의 구매 요청도 없었다. 이는 소더비의 재고 목록에 포함되어 3일 동안 35%가 하락

세계 아트옥션 거래액 총계

단위 : 백만 유로 ※ 자료 출처 : artprice.com

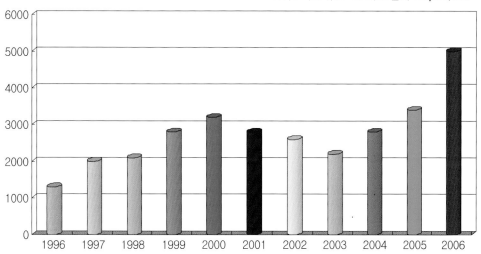

해 예상가보다 훨씬 낮은 가격에 판매되어 1,460만 달러의 손해를 보았다.

한편 블룸버그 통신이 2008년 1월에 발표한 자료에 따르면 크리스티 2007년 경매 총액은 동시대 미술품 경매의 급성장으로 25% 성장하였다. 크리스티는 2007년 미술품 경매와 프라이빗 세일(private sale)에서 31억 파운드(한화 약 5조 8,097억 원)를 판매하였다. 크리스티 동시대 미술품 경매 총액은 2007년 5월 7,170만 달러(한화 약 662억 7,900만 원)에 판매된 워홀의 1963년 작 「그린 카 크래쉬 Green Car Crash」를 포함해 75% 성장한 7억 7,200만 파운드(한화 약 1조 4,468억 원)를 기록했다. 고대 거장의 미술품 판매는 3%로 하락했다.

결국 양대 경매회사의 2007년 거래 총액은 프라이빗 거래를 포함하여 한화 약 11조 6,265억 원으로 집계되었다. 위에서는 위의 수치와는 다소 다르지만 artprice.com의 연간 보고서를 인용한 그

순수미술 경매에서 소더비와 크리스티의 비중

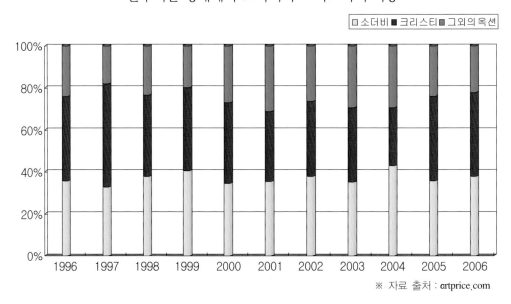

□ 소더비 ■ 크리스티 ■ 그외의옥션

※ 자료 출처 : artprice.com

래프를 통해 거래 통계를 비교해 보았다.

　이에 비하여 후발주자이지만 1990년대 후반 이후 급성장해 온 중국은 미국과 영국 등의 공격적인 경영 방식에 흔들리지 않고 독특한 중국식 경매 전략을 구사하면서 급속도로 시장을 확장시켰다. 그들은 철저한 자국보호주의로 외국 자본의 중국 미술계 진출을 원천적으로 차단하고 있으며, 글로벌 시대와는 걸맞지 않게 중국인들의 구매력만을 의지하여 수조 원의 시장규모를 단번에 올라서는 괴력을 발휘하고 있다.

　이에 반해 프랑스, 독일, 이탈리아, 일본 등의 경우는 다소 보수적인 형태를 보여주고 있다. 이들 국가는 규모면에서 세계시장에서 차지하는 위치가 매우 미미하지만 아트마켓의 역사와 수준면에서는 여전히 중요한 나라이다. 1차 시장인 갤러리와 아트페어, 경매로 이어지는 2차 시장의 구분이 어느 정도 체계화되어 있으

2005년 10월에 개최된 신세계백화점 소더비경매 '서양 근현대미술의 거장전' 전시장면

며, 동시에 이들은 근대의 전통을 따르는 오랫동안의 시장 관습을 유지하고 있다.

또한 프랑스, 이탈리아는 독일, 네덜란드 등의 유럽 국가들과 함께 19세기 이전의 근대 미술, 골동품 시장을 형성해 옴으로써 시장의 다양성 측면에서는 최고의 수준을 확보해 왔다.

한편 일본의 경우는 10년 이상 경기 침체 후 증시가 2006년에는 6.9%로 상승하면서 청신호를 울렸다. 실업률이 줄어들고 일자리가 붐비면서 긴자, 오사카 역세권 등에 부동산 30% 이상의 지가가 상승으로 돌아서고 있으며, 이러한 회복세가 미술시장에 즉각적으로 반응되고 있다. 이와 함께 아트도쿄 등 새롭게 출발하는 아트페어와 미술시장의 회복세가 뚜렷해지고 있는 일본이 1980년대 후반의 전성기를 다시 이룰 수 있는가에 관심이 쏠리고 있다.

최근 세계시장의 형국은 기존 미국시장의 독주에 1990년대 중반 이후 영국이, 2000년 이후 중국이 각각 제동을 걸었으며, 두 국가를 더하면 미국의 거래량과 맞먹는 정도의 시장으로 성장한다. 그러나 상대적으로 프랑스, 독일, 이탈리아, 네덜란드 등은 약세로 돌아섰다.

이와 같은 각국의 미술시장은 1996년 이후 지속적으로 상승해 오면서 최근에는 미국과 영국을 중심으로 그 열기가 뜨겁게 달아오르고 있다. 2006년에는 회화 작품의 최고가가 세 번이나 경신되었다. 크리스티(Christe's)와 소더비(Sotheby's), 필립스(Phillips) 경매에서는 2006년 가을 1천만 달러의 현대 미술품들을 판매했다.

미술품 가격은 2006년 주요 시장에서 주시되는 높은 성장과 함께 상승세를 기록하고 있는데, 세계적인 수준에서 아트프라이스의 세계 가격 지표는 전년 대비 25.4% 성장했다. 이것은 1990년을 가장 높은 수치로 봤을 때 5% 정도 하락한 것이다. 그러나 미국에서는 최고점인 1990년보다 높은 32%의 성장을 하였다.

찰스 사치(Charles Saatchi, 1943-) :
영국의 광고회사 운영자이자 미술품 컬
렉터로 이라크 바그다드에서 출생하였
다. 1970년 광고회사 사치 앤 사치
(Saatchi & Saatchi)를 설립하였고 1995
년 다시 M&C사치를 설립하여 영국 최
고의 광고회사로 발전시켰다. 1972년
부터 미술품을 수집하기 시작하였고
1985년 폐쇄된 페인트 공장에 사치갤
러리(Saatchi Gallery)를 설립하였다. 그
는 약 3,500여 점에 이르는 작품을 소
장하고 있으며 영국 젊은 작가들(yBa)
의 재정적 후원으로 이어졌다. 2004년
작품이 소장된 창고의 화재로 5천만 파
운드 정도의 손해를 입기도 하였다.

런던의 사치 갤러리(Saatchi Gallery)

이와 같은 미술품 가격의 상승에는 1,400여 점의 컬렉션을 보유
한 엘리 브로드(Eli Broad)의 브로드 미술재단(Broad Art Foundation)
과 런던에 있는 찰스 사치의 사치 갤러리(Saatchi Gallery) 같은 대
규모 컬렉터들부터 주식의 대체수단을 찾고 있는 소규모 투기꾼들
까지 다양한 힘이 작용해 왔다. 런던의 미술시장 연구 조사에 따르
면, 경매에서 팔린 가장 비싼 현대 회화들 중 상위 25%의 가격은
1996년 이후 세 배 이상으로 가격이 상승했다는 통계이다.

최근 갑부 컬렉터들의 새로운 등장과 함께 미술품은 투자수단으
로 각광받아 왔고 이러한 흐름은 상상할 수 없을 정도의 가격 상승
을 지속시키는 요인 중 하나로 작용했다. 1990년대말에는 단지
100-200여 점의 경매가 100만 달러를 초과했던 데 비해, 2006년
도에는 100만 달러가 넘는 작품이 적어도 810점 이상이었고, 이
금액은 27억 달러의 경매 수입으로 이어졌다. 2007년도에는 회화
부분에서 43.8%의 성장을 기록했으며 92억 달러(한화 약 8조
6,314억 4천만 원)의 판매를 달성했다. 100만 달러 이상의 작품 또
한 1,254점에 달해 2006년에 비해 444점이 많았다.

이제 새로운 컬렉터들과 헤지 펀드 매니저들은 미술품이 주식,
채권, 부동산과 함께 분산투자 대상에 속한다고 믿으며, 미술품 수
집으로 부와 교양을 과시하며 자금을 굴리려고 한다.[7]

2006년 18.3% 이상 증가한 메이 모제스 전체 미술품 지수(the
Mei Moses All Art Index)는 최고치를 기록했던 1984년에서 1990
년까지 올린 연간 순이익을 능가했다. 이러한 결과는 같은 기간 S &
P 500의 배당금 면세로 재투자된 총 수익률 지수에 의해 얻어진
15.8%를 능가하는 것이어서 금(金)의 순수익 18.4%를 바짝 뒤쫓았
다. 또한 같은 기간 동안 미술품 투자 수익은 채권과 어음을 능가
했다.[8]

2) 상승일로의 경매시장

앞에서도 살펴보았듯이 2006년 소더비와 크리스티 경매회사의 순수미술 경매시장은 84억 2천만 달러 정도(한화 약 7조 8,272억 원)의 총 매출을 기록했으며 2007년에는 양대 경매 총액 11조 6,839억 원을 기록하는 상승세를 보였다.

경매회수는 2000년의 1만 5천 회, 2005년의 9,600회와 비교하여, 2006년에는 9천 회가 넘는 순수미술 경매가 실시되었다. 해가 갈수록 전체 경매의 수는 감소한 듯하지만 상대적으로 각 경매의 규모는 급속도로 확장되었으며, 각 경매마다 40만 건 이상의 미술품(lots)이 다루어졌다.

한편 2006년도를 기준하여 각 분야별 미술시장의 흐름을 보면, 회화가 47.6%로 가장 앞서고 있으며, 드로잉이 23.9%로 2위를,

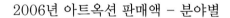

2006년 아트옥션 판매액 - 분야별

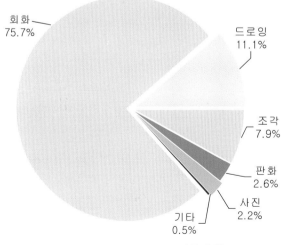

회화
75.7%

드로잉
11.1%

조각
7.9%

판화
2.6%

사진
2.2%

기타
0.5%

※ 자료 출처 : artprice.com

2006년 아트마켓의 거래 총 수 – 분야별

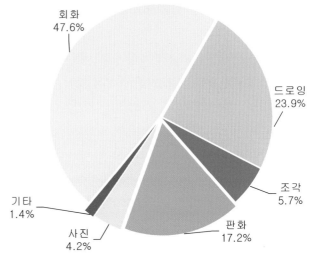

회화
47.6%

드로잉
23.9%

조각
5.7%

판화
17.2%

사진
4.2%

기타
1.4%

※ 자료 출처 : artprice.com

2006년 아트마켓 총 취급건수의 국가별 비중

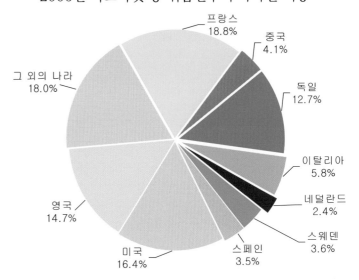

프랑스
18.8%

중국
4.1%

독일
12.7%

이탈리아
5.8%

네덜란드
2.4%

스웨덴
3.6%

스페인
3.5%

미국
16.4%

영국
14.7%

그 외의 나라
18.0%

※ 자료 출처 : artprice.com

이어서 판화, 조각, 사진 등이 차지하고 있다. 또한 국가별 총 취급건수의 비중을 보면 프랑스가 18.8%로 1위를, 미국이 16.4%로 2위를, 영국이 14.7%로 3위를 차지하고 있다. 이어서 독일, 이탈리아, 중국 순으로 이어지고 있으나 중국과 일본의 경우는 실질적으로 통계치가 제대로 반영되지 않은 것으로 판단되며 거래 액수에서 1, 2위를 기록하는 거래건수 1위를 한 프랑스에 비하여 미국, 영국은 비교적 고가의 작품을 다루고 있다는 것을 반증한다.

한편 아트프라이스 닷컴(artprice.com)의 자료를 분석해 보면 앞의 도표에 나타난 수치로 비교가 가능하다. 우선 미국과 유럽의 미술시장 비교에서 미국이 최근 시장으로 접어들수록 유럽에 비하여 많은 거래량을 보이고 있는 것을 알 수 있다.

이상의 도표에서 보다시피 각국의 미미한 변화들은 최근 트렌드를 분석해 가는 데 좋은 자료가 된다. 대표적으로 미국이 경매 총

아트프라이스 닷컴(artprice.com) : 아트프라이스닷컴은 세계에서 가장 많은 가격 정보 데이터를 보유하고 있는 웹사이트. 40만 5천 명에 이르는 작가들의 자료를 구축하고 있으며 전 세계 40여 개 국가의 2,900개 경매 회사에서 자료를 수집하고, 29만 건의 판매 카탈로그에 접근한다. 작가 개인 정보, 3만 6천 건의 서명을 검색할 수 있으며 주문한 작품의 가격을 산정해 주기도 한다.

최근 유럽과 미국 미술시장의 흐름

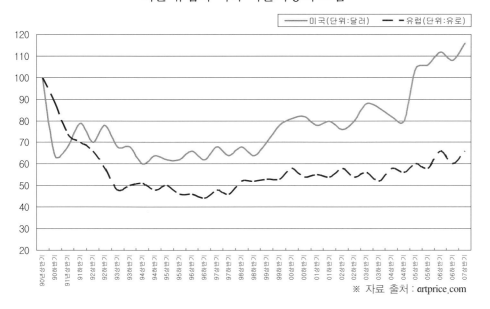

※ 자료 출처 : artprice.com

거래액에서는 압도적인 1위로 40%대를 넘고 있으나 거래 총수에서는 프랑스가 17-18%대로 1위를 차지하고 미국은 15-16%대로 2위로 밀려나는 형국을 보이고 있다. 이러한 현상은 두 가지의 분석이 가능하다. 하나는 미국의 경매시장 의존율이 높다는 점과 고가의 작품을 많이 다루고 있다는 사실이다.[9]

2006년 세계 미술품 경매 거래 통계

순위	2005		2006	
	경매 거래액	시장에서 거래되는 총수(Number of transactions)	경매 거래액	시장에서 거래되는 총수(Number of transactions)
1	미국 43.1%	프랑스 17.6%	미국 45.9%	프랑스 18.8%
2	영국 28.4%	미국 15.8%	영국 26.9%	미국 16.4%
3	프랑스 6.6%	영국 14.5%	프랑스 6.4%	영국 14.7%
4	홍콩 3.7%	독일 12.7%	중국 4.9%	독일 12.7%

상대적으로 프랑스의 시장 전체 거래 수는 단연 1위이지만 경매 거래액에서는 6%대로 너무나 많은 차이가 있다. 이는 중저가대 시장이 그만큼 활발하게 형성되어 있음을 말하는 의미이기도 하다.

한편 중국은 서방시장에 어느 정도 드러난 통계만 반영되었을 것으로 보지만 홍콩을 제치고 4.9%로 랭크되어 4위를 마크하고 있는 경매수치는 그들의 유감없는 파워를 보여주고 있다. 그러나 작품 거래수에서는 대부분의 전문가들은 중국이 전 세계에서 가장 많은 아이템을 취급하는 국가일 것으로 공인하고 있다.

3) 주목하는 아시아 미술시장

미술시장은 한 나라의 경제 상태를 알려 주는 지표로도 활용된다.

홍콩 크리스티 경매 장면

장샤오깡(張曉剛, 1958-) : 중국의 윈난(雲南) 쿤밍(昆明)에서 출생하였으며 쓰촨(四川)미술학원 유화과를 졸업하였다. 베이징에서 작업 활동을 하고 있으며 '대가족 시리즈'는 국내외에 잘 알려져있다. 이른바 '4대천왕'이라 불리는 최고의 작가반열에 섰으며, 미술시장에서도 세계적인 수준의 가격과 판매 총액을 기록하고 있다.

리우샤오똥(劉小東, 1963-) : 랴오닝성(遼寧省)에서 출생하였으며 중앙미술학원 유화과를 졸업하였다. 자신이나 주변사람들을 사실적인 기법으로 묘사하였으며 2006년 11월 21일 「삼협신이민(三峽新移民)」이 베이징빠오리(北京保利) 경매에서 2천만 위안에 낙찰된 것으로 유명하다. 이는 1979년 중국의 개혁 개방 이후 활동하고 있는 작가의 작품으로는 최고가였다.

역동적인 성장율을 보이고 있는 중국과 인도는 세계 미술시장에서 빠른 속도로 주요한 위치를 차지하고 있으며, 많은 서양 컬렉터들 역시 아시아 미술에 관심을 갖고 있다. 소더비(Sotheby's)와 크리스티(Christie's)를 뒤따라 본햄즈(Bonham's)도 홍콩에 새 지사를 오픈한 것은 이러한 사실을 뒷받침하는 대형 경매회사들의 행보이다. 한편 크리스티는 2006년 5월에 두바이에서 첫 경매를 열어 850만 달러에 이르는 성공적인 성과를 거두었다. 그런가 하면 세계적인 컬렉터로 유명한 찰스 사치는 런던의 크리스티 경매에서 중국의 대표적인 스타 장샤오깡(張曉剛, 1958-)의 작품을 68만 파운드(한화 약 12억 1,300만 원)에 구입하여 뉴스거리가 되었다.[10]

한편 2006년 중국 동시대 미술품 중 최고 가격을 경신한 리우샤오똥(劉小東)의 작품 「삼협신이민(三峽新移民)」은 2006년 11월 21일 베이징빠오리(北京保利) 경매에서 2천만 위안(한화 약 23억 8천만 원)에 낙찰되었다.

상하이 아트페어 2007 전시장

2005년 중국 베이징 롱바오 경매 전시장, 장샤오깡 작품이 왼편에 걸려 있다.

이러한 블루칩 작가들의 놀라운 신화들이 이어지면서 아시아 시장의 도약은 단연 중국으로부터 세계적인 관심거리가 되었다. 중국의 경우 2006년 아트마켓은 28개 경매 통산 163억 900만 위안(한화 약 1조 9,403억 원)으로서 2005년에 이룬 22개 경매 157억 위안(한화 약 1조 9,705억 원)에 이른 기록과 평형을 이룬 것으로 파악된다.

중국수장망(中國收藏網)에 의하면 2007년 중국경매시장은 역대 가장 좋은 성적을 기록하였다. 2007년 중국은 114개 경매회사에서 771회의 예술품 경매가 개최되었고 모두 219억 4,900만 위안(한화 약 2조 8,193억 원)이 판매되었다. 이는 2006년의 거래 총액인 163억 900만 위안(한화 약 1조 9,403억 원)과 비교해 34.6%가 성장한 금액이다. 고가 작품으로는 160여 점의 작품이 1천만 위안(한화 약 12억 8,500만 원) 이상에 거래된 것으로 나타났다. 2006년 가격이 1천만 위안 이상이었던 경매 작품은 90여 점이었으며 유

베이징 국제화랑박람회 2007

화는 1천만 위안 이상이 20점 정도에 그쳤다.

　또한 114개 경매회사 중 99개사가 1천만 위안(한화 약 12억 8,500만 원)이 넘는 금액을 판매하였고, 그 중 홍콩 크리스티(Christie's), 홍콩 소더비(Sotheby's), 중국지아더(中國嘉德)는 17억 4,800만 위안(한화 약 2,245억 원)을 기록하였으며, 베이징빠오리(北京保利), 베이징한하이(北京翰海) 등 5개사는 모두 10억 위안 이상을 판매하였다. 이외 10억 위안(한화 약 1,284억 5천만 원) 이하에서 1억 위안(한화 약 128억 4,500만 원) 이상의 수익을 올린 경매회사는 모두 33개사였고, 1억 위안 이하에서 1천만 위안 이상을 거래한 경매회사는 61개사로 집계되었다.

　2004년이 407개 경매에서 80억 위안을 기록한 것에 비하면 비교도 안 될 만큼 급성장한 중국 아트마켓의 면모를 보여주고 있다. 더욱이 중요한 것은 현재까지 가격 상위 100위권에 진입한 기록들을 종합해 볼 때 2004년 이후 기록이 88%에 달하고 있다.[11] 이러한 통계는 실제로 중국의 경매회사가 100여 개에 달하고 연 경매 횟수만 해도 800회에 달한다는 통계를 참고하면 전체 거래액은 한화로 2조 원을 훨씬 넘을 것이라는 추정이 가능하다.

　중국의 미술시장이 얼마만큼 상승했는지를 살펴볼 수 있는 기록으로는 최근 상승일로에 있는 베이징빠오리 경매의 예가 대표적이다. 2006년 5월 31일 1,500여 점이 출품된 베이징빠오리 경매 총액은 6억 3천만 위안(한화 약 743억 4,600만 원)을 기록하여 중국 미술품 경매에서 지아더(嘉德) 경매를 앞서서 최고 총액을 기록하면서 뉴스가 되었다. 더욱이 이브닝세일에서는 정선된 작품 61점의 동시대 작품들이 출품되어 2억 4,881만 위안(한화 약 293억 6,200만 원)을 기록하였다. 베이징 쿤룬(崑崙) 호텔에서 실시된 이 경매에는 40여 개국 1천 명이 참가함으로써 중국의 아트마켓이 이미 세계적인 수준으로 변신해 가고 있음을 알 수 있었다.

상하이 아트페어 2007 전시장

베이징빠오리 경매는 1993년 중국 정부의 승인을 받은 대기업으로 무역과 건설업으로 거대한 기업을 형성한 빠오리 그룹이 설립한 경매회사이다. 2007년 들어 미술시장의 국제화를 추진하는 전략을 수립하고 빠오리 그룹과 박물관이 협력하면서 전 세계로 진출하는 계획을 세우게 된다. 이를 위하여 세계 순회전과 작품 수집을 위한 구체적인 대안을 마련하게 되는데, 프랑스, 독일, 영국, 미국 등에서 프리뷰를 하는 방안과 홍콩, 싱가포르, 일본, 인도 등을 순회하는 프로그램을 완성하였다.

국제화 계획의 일환으로 빠오리는 2007년 봄과 가을 메이저세일을 위하여 3월과 9월에 뉴욕의 하버드클럽(Harvard Club)에서 현지 프리뷰와 설명회를 개최한 바 있다. 또한 중국 국내는 흐어뻬이성, 산둥성, 지앙시성 등을 순회하는 계획과 함께 상하이에 사무소를 개설하면서 국내시장을 평정해 가고 있다.

이와 같은 중국의 세계시장 진출 현상은 아직까지 본격적으로 세계적인 유수의 뮤지엄에 소장되는 수가 소수에 그치고 있고, 슈퍼컬렉터들의 발길이 뜸하지만 몇 년 사이에 아시아시장의 범위를 넘어 서구시장과의 네트워크가 멀지 않았음을 시사하고 있다. 2007년부터는 아트바젤팀이 기획한 상하이 컨템포러리(Shanghai Contemporary)의 출범으로 유럽과 미국의 갤러리들이 대거 진출하는가 하면, 대형 경매에 30%의 외국인들이 낙찰에 응하는 등 시간이 갈수록 변화해 가고 있음을 볼 때 글로벌 마켓의 본격적인 진출은 시간 문제일 것으로 보고 있다.[12]

더욱 놀라운 것은 중국에서의 경매는 이미 투자자들이나 애호가들의 관심을 넘어 전 국가적인 관심거리로 변화하였다는 사실이다. 이를 증명하는 대표적인 뉴스는 2007년 5월 14일에는 장쩌민(江澤民) 주석이 부인과 함께 직접 경매 프리뷰를 참관하고 휘호를 남기면서 봄 세일의 성공을 지원함으로써 정부에서도 미술시장의 진

아트싱가포르 2007 부대행사

흥에 지대한 관심을 갖고 있음을 표명하였다.

한편 중국은 artprice.com이 2006년에 실시하는 전 세계 판매 총액 순위에서 200위 이내에 22명의 작가가 올라 있어 그 파워를 실감케 하고 있다. 이미 외국에서 활동하고 있는 자오우지(趙無極, 1921-), 주더췬(朱德群, 1920-) 등을 제외하더라도 20명의 작가가 명단에 올라 있어 일약 세계적인 시장의 스타 그룹을 보유한 국가로 변신하는 순간이다.

동시대 작가들로는 우관중(吳冠中, 1919-), 주밍(朱銘, 1938-), 천이페이(陳逸飛, 1946-), 위에민쥔(岳敏君, 1962-), 리우샤오뚱(劉小東, 1963-), 팡리쥔(方力鈞, 1963-) 등이다. 최고가 순위에서도 중국의 쉬뻬이홍(徐悲鴻, 1895-1953)이 79위에 올라 중국 작가들의 영향력을 과시했다. 이 랭크에서 한국은 아직 한 작가도 없으나 일본은 히로시 스기모토(杉本博司, Sugimoto Hiroshi, 1948-)가 158위에, 나라 요시토모(奈良美智, Yoshitomo Nara, 1959-)가 163위에 랭크되어 있어 중국과 함께 세계적인 위력을 보여주고 있다.

자오우지(趙無極, 1921-) : 베이징에서 출생하였으며 1935년 항저우국립예술전문대학(杭州國立藝術專科學校)에서 수학하였다. 1948년 프랑스로 이주하여 1949년부터 파리를 중심으로 많은 활동을 하였다. 세계적인 명성을 얻었으며, 1998-1999년까지 대형회고전이 상하이박물관과 중국미술관에서 개최되었다.

2. 슈퍼 블루칩

1) 10명의 스타

블루칩(Blue Chips) : 주식시장에서 대형 우량주를 통틀어 가리키는 용어로 미국 주식시장에서 GM, IBM, AT&T 주식과 같이 재무내용이 건실하고 경기 변동에 강한 대형 우량주를 가리키며 대부분은 자본금 규모가 크며, 성장성·수익성·안정성 면에서 한 나라를 대표하는 주식들로 구성된다. 원래 포커 등에서 사용되는 패(chip) 중에서 파란 패가 가장 점수가 높다는 점에 착안해 만들어진 명칭이 실제 시장에 사용된 것이다. 미술시장에서는 투자가치가 있는 작가에 의해 그려진 작품을 뜻한다.

루시안 프로이드(Lucian Freud, 1922-) : 영국의 대표적인 사실주의 화가로 1922년 독일 베를린에서 출생하였다. 유대인 건축가인 에른스트 루드비히 프로이드(Ernst Ludwig Freud)의 아들이며 심리학자 지그문트 프로이드(Sigmund Freud)의 손자이기도 하다. 1933년 부모를 따라 영국으로 이주하였고 토트네스의 다팅턴 홀스쿨과 브라이언스톤 스쿨에서 수학하였다.

팝아트의 황제라고 불리는 앤디 워홀은 "돈을 버는 것이 예술이다. 그리고 일은 곧 예술이며, 비지니스를 잘하는 것이 곧 최고의 예술이다"라고 말했다. 워홀은 예술이 사업이고 사업이 예술임을 말하고 있는 것이다. 과거에는 상상조차도 못할 예술의 경제 논리와의 타협이다. 워홀의 이 말은 이미 자본주의 경제에 편승하면서 블루칩 작가들의 작품이 이미 심오한 사유의 소산이기도 하지만 엄청난 부를 축적하는 수단으로 변모하였음을 말해 주는 한마디이다.

그렇다면 최근 세계적인 슈퍼 블루칩은 누구인가? artprice.com이 '매출액 탑 10 작가들(The Top 10 Artists by turnover)'에서 2005년 7월에 분석한 1-6월 동향을 살펴보면 251점이 100만 달러를 넘겨서 거래되는 등 높은 경매 낙찰률을 기록했으며, 매출 분석에서는 아트프라이스 탑 10 랭킹이 상당한 변화를 보였다.

당시 6개월 동안 판매액은 8,900만 달러(한화 약 901억 5,200만 원)였고, 역시 세계적인 거장 파블로 피카소가 1위였다. 이어서 큰 변화는 클로드 모네가 2004년 상반기에는 2위였는데 2005년에는 6위로 떨어진 반면, 앤디 워홀은 아주 비약적인 상승세를 기록하여 2위에 기록되었다. 루시안 프로이드(Lucian Freud, 1922-), 막스 베크만(Max Beckmann, 1884-1950), 콘스탄틴 브랑쿠시(Constantin Brancusi, 1876-1957)와 키스 반 동겐(Kees Van Dongen, 1877-1968) 등은 10위권에 새롭게 진입한 작가들이며, 브랑쿠시의 '공간

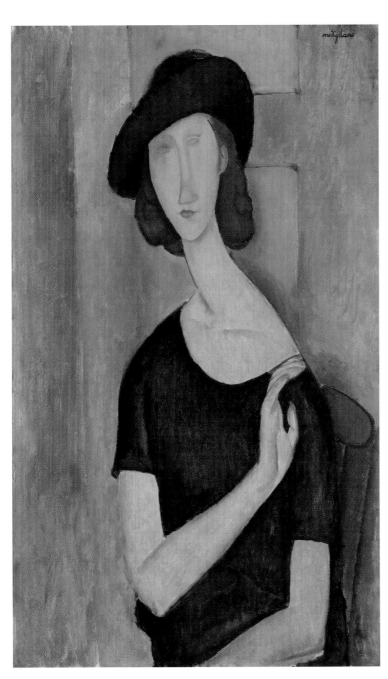

아메데오 모딜리아니(Evening Amedeo Modigliani) 「잔 에뷔테른 JEANNE HÉBU-TERNE(AU CHAPEAU)」 1919. 92×54cm. 캔버스에 유채. 추정가 850만-1,200만 파운드, 낙찰가 1,636만 파운드(한화 약 289억 6천만 원), 런던 소더비, 2006년 6월 19일. Impressionist & Modern Art

아트프라이스 통계 2006년 경매 기록 톱 10 작가

순위		작가	판매액(달러)		판매된 로트 수		경매 최고가(달러)	
2006	2005		2006	2005	2006	2005	2006	2005
1	1	파블로 피카소	339,245,92	157,523,004	2,087	1,762	85,000,000	93,000,000
2	2	앤디 워홀	199,392,442	88,268,409	1,010	788	15,500,000	15,750,00
3	359	구스타브 클림트	175,143,589	1,802,095	41	67	78,500,000	78,500,000
4	7	윌리엄 드 쿠닝	107,373,446	36,688,961	89	86	24,200,000	24,200,000
5	21	아마데오 모딜리아니	90,713,845	25,565,007	46	31	27,750,000	28,000,000
6	6	마르크 샤갈	89,038,897	38,239,148	938	813	3,162,060	13,500,00
7	47	에곤 실레	79,081,455	13,688,137	48	66	20,000,000	20,000,000
8	67	폴 고갱	62,312,914	8,667,186	33	45	36,000,000	36,000,000
9	13	앙리 마티스	59,723,249	30,784,445	260	285	16,500,000	16,500,000
10	11	로이 리히텐슈타인	59,670,946	33,298,765	374	322	14,000,000	14,500,000

2006년 경매 기록(소더비, 크리스티) 톱 10 작품

순위	작가	낙찰가 (만 달러)	작품명	판매일	장소
1	피카소	8,500	「고양이를 안고 있는 도라 마르」(1941)	2006년 3월 5일	뉴욕, 소더비
2	클림트	7,850	「아델레 블로흐-바우어 초상 II」(1912)	2006년 8월 11일	뉴욕, 크리스티
3	고갱	3,600	「도끼를 든 남자」(1891)	2006년 8월 11일	뉴욕, 크리스티
4	고흐	3,600	「아를르의 여인, 마담 지누」(1890)	2006년 2월 5일	뉴욕, 크리스티
5	클림트	3,600	「자작나무숲」(1903)	2006년 8월 11일	뉴욕, 크리스티
6	키르히너	3,400	「베를린 거리/바움」(1913-1914)	2006년 8월 11일	뉴욕, 크리스티
7	세잔	3,300	「과일정물과 생강 주전자」(1895)	2006년 7월 11일	뉴욕, 소더비
8	터너	3,200	「쥬덱카, 라 돈나 델레 살루떼 산 조르지오」(1840)	2006년 6월 4일	뉴욕, 크리스티
9	피카소	3,100	「사랑」(1932)	2006년 2월 5일	뉴욕, 크리스티
10	클림트	2,950	「사과나무 I」(1912)	2006년 8월 11일	뉴욕, 크리스티

의 새'는 2005년 4월 4일에 2,450만 달러(한화 약 248억 2천만 원)로 올랐는데, 당시까지 팔린 모든 조각품 중 가장 비싼 값이 되었다.

루시안 프로이드는 2004년의 54위에서 2005년 상반기 3위로 뛰었다. 아트프라이스 인덱스는 6개월 동안 26% 이상 상승했으며,

1997년 이후로 251% 이상 뛰었다. 젊은 나이에 죽어서도 제2의 전성기를 맞고 있는 장 미셸 바스키아는 2004년 370만 달러(한화 약 37억 4,800만 원)에서 성장하여 2006년 상반기에는 1,980만 달러의 판매를 기록하며 10위를 기록했다.

하락한 작가들은 인상파 작가들인 르누아르, 마네와 마티스, 에곤 실레 등이다.

아트프라이스는 경매 거래액을 기준으로 랭킹을 선정하였는데, 2006년 톱 10에 진입한 가격은 많은 상승치가 있었다. 미술품 시장의 활황과 함께 여전히 상승한 2006년 톱 10 작가의 총 거래액은 12억 6,100만 달러(한화 약 1조 1,722억 원)였다.

이 금액은 전 미술시장의 19.4%에 해당할 정도로 많은 금액이다. 참고로 미술계의 붐이었던 2004년의 경우 톱 10 작가의 거래액이 5억 7,600만 달러(한화 약 6,012억 3천만 원)였던 것에 비하면 그 회복추이가 쉽게 짐작된다. 작가들은 피카소, 워홀, 클림트, 드 쿠닝, 모딜리아니, 샤갈 등 현대 미술의 거장들이 상위에 랭크되어 있으며, 피카소는 3억 3,924만 5,929달러(한화 약 3,541억 원)를 기록하였다. 다음은 2006년 톱 10으로 기록된 세계적인 슈퍼 블루칩 작가들의 거래 기록을 살펴본다.

2) 톱 10 작가들의 동향

톱 10 작가 중에 파블로 피카소(Pablo Picasso)는 여전히 식을 줄 모르는 인기로 시장을 리드한다. 매년 옥션에 많은 수의 작품이 등장하고, 또한 그 작품들이 많은 관객들의 관심을 집중시키며 높은 가격에 낙찰된다.

2006년 판매액은 112%가 상승했다. 가장 높은 것은 2006년 5

「도라마르의 초상 Dora Maar au Chat/ Dora Maar with Cat」: 1941년 작으로 피카소의 애인 도라마르를 모델로 한 작품으로 55세의 피카소가 29세의 도라마르와 사랑에 빠져 제작한 여러 초상화 중 하나. 세계에서 가장 비싼 작품 중 하나로 2006년 5월 3일 소더비에서 8,500만 달러에 낙찰되었고 예상 추정가는 5천만 달러였다. 1940년대 시카고의 컬렉터 리 앤 메리 블록(Leigh and Mary Block)이 소유하였다가 1963년 판매된 후 21세기까지 외부에 공개되지 않았다.

구스타브 클림트(Gustav Klimt, 1862-1918) : 오스트리아 화가로 오스트리아의 수도인 빈(Vienna) 근교의 바움가르텐에서 태어나 빈미술공예대학에서 그림을 시작했다. 관능적인 여성의 육체를 주제로 많은 에로틱한 작품을 남겼으며 도발적이고 화려한 작품 세계를 구축한 '빈 분리파(Vienna Secession)'의 창시자이다. 대표작으로는 「키스 Kiss」「유디트 I Judith I」 등이 있다.

뉴욕 크리스티 프리뷰. 'American FineArt Collection'

월, 그의 다섯번째 여인이었던 1941년 작 「도라마르의 초상」으로 소더비에서 8,500만 달러(한화 약 800억 6천만 원)에 낙찰되었다. 1997년 이후 그의 지표는 두 배로 뛰었다. 많은 수요를 반영하듯이 가격은 점점 더 상승했다. 2005년에는 작품수가 20%, 2006년에는 18%가 상승했다.

피카소는 세계적인 경매에서 언제나 뉴스의 초점이 되었다. 식을 줄 모르는 그의 인기와 지배적인 파워는 여전하다. 청색시대의 작품은 6천만 달러에 육박한다.

연속 3년 동안 2위를 지키고 있는 팝아트의 대표 작가 앤디 워홀은 뉴욕의 컨템포러리 미술시장에서 여전히 스타의 위치를 확고히 했다. 그의 작품 중 43점이 2006년에 100만 달러를 넘는 판매액을 기록했다. 2006년에 그의 판매액은 118%가 상승했다. 그의 작품은 2006년에 거래액이 36%가 성장했고, 지난 10년 동안 382%가 성장했다.

특히 미국을 중심으로 워홀은 선풍적인 인기를 끌고 있으며, 2007년 5월 16일 뉴욕 크리스티의 '전후 현대 미술 이브닝세일(Post War & Contemporary Art-Evening Sale)'에서는 추정가 2,500만 달러-3,500만 달러에서 7,172만 달러 낙찰가를 기록하여 그의 최고 가격을 경신하였다.

구스타브 클림트(Gustav Klimt)의 수채화와 드로잉 50여 점은 매년 경매에서 팔리고 있다. 그의 작품 중 2-3점의 회화는 클림트를 톱 10 작가로 만들어 준다. 1997년에 그의 1909년 작 「쉴로스 카머 엠 아테르제 2세 Schloss Kammer am Attersee II」는 런던 소더비에서 1,320만 파운드에 팔렸다.

가장 높은 금액인 「아델레 블로흐 바우어 부인의 초상 II Portrait of Adele bloch-bauer II」는 2006년 11월 8일 뉴욕 크리스티에서 7,850만 달러(한화 약 738억 4천만 원)에 팔렸고, 4점의 클림트 드

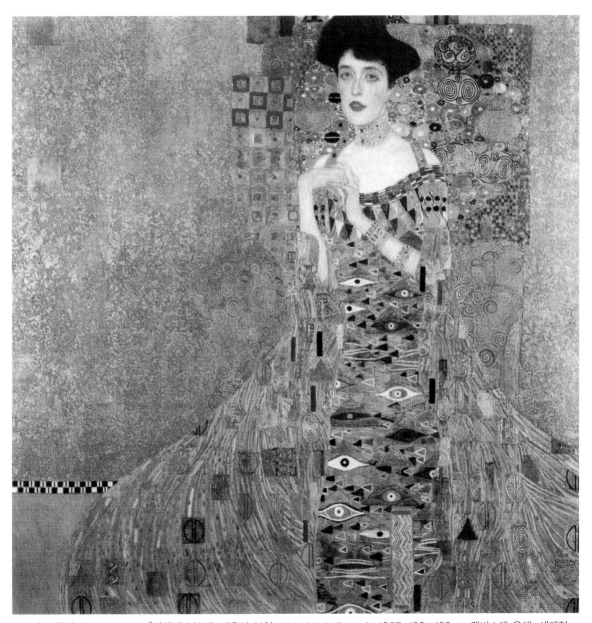

구스타브 클림트(Gustav Klimt) 「아델레 블로흐 바우어 부인 Adele Bloch-Bauer Ⅰ」 1907. 138×138cm. 캔버스에 유채. 세계적인 컬렉터이자 유명한 화장품 회사 에스테 로더의 회장인 로널드 로더가 2006년 6월에 1억 3,500만 달러(한화 약 1,296억 원)에 구입하였다.

로잉은 1억 9,200만 달러를 기록했다. 또한 「아델레 블로흐 바우어 부인의 초상 I Portrait of Adele bloch-bauer I」은 2006년 6월에 1억 3,500만 달러(한화 약 1,296억 원)에 개인적으로 판매되었다. 이런 예외적인 작품들을 통해 구스타브 클림트의 가격 지수는 2006년에 46%나 증가했다.

윌리엄 드 쿠닝(William de Kooning), 마크 로스코(Mark Rothko), 아쉴 고르키(Arshile Gorky), 프란츠 클라인(Franz Kline)과 로버트 마더웰(Robert Motherwell) 같은 뉴욕화파의 작가들은 여전히 최고의 위치를 경쟁하고 있다. 드 쿠닝은 2006년 11월 15일 새로운 기록을 세웠다. 드 쿠닝의 「무제 Untitle XXV」는 뉴욕 크리스티에서 2,420만 달러를 기록하여, 자신의 최고 기록인 1989년의 「인터첸지 Interchange」 판매가인 1,800만 달러를 넘어섰다. 2003년 1월에서 2006년 7월사이의 드 쿠닝 가격 판매 비율은 98.5%였다. 2003년부터 170%가 상승한 셈이다.

일반적으로 아메데오 모딜리아니의 작품은 1년에 25-50점 정도 거래된다. 그러나 2006년에는 지난 10년간의 가격지수보다 두 배가 되었다. 많은 컬렉터들이 시장에서 고전적인 작품을 사들였기 때문이다. 3점의 모딜리아니 작품이 2006년에 1천만 달러를 넘었다.

마르크 샤갈(Marc Chagall)의 판매액은 두 배를 기록했다. 1984년 작 「꿈 Le songe」은 2006년 6월 16일 콘펠드(Kornfeld) 경매에서 추정가 100만 스위스 프랑을 넘은 245만 스위스 프랑(한화 약 19억 1천만 원)에 판매되었다.

에곤 실레(Egon Schiele)는 28세의 나이로 요절했지만 미술사와 미술시장에서 중요한 아티스트로 기억된다. 불과 2-3년의 시간 동안 그는 3,200점의 작품을 제작함으로써 천재적인 그의 열정을 증명하였다. 실레의 작품 중의 60%는 드로잉과 수채화로 20%는 40만 달러가 넘게 경매되었다. 작가 지수는 1997년에서 2006년

사이에 152%가 상승했다.

　폴 고갱(Paul Gauguin)은 많은 인상파 작가들이 하향세를 기록하고 있지만 19세기에 작업한 화가 중 유일하게 랭킹에 든 화가이다.

　소더비는 앙리 마티스(Henri Matisse)의 주요 누드를 1,650유로에 판매했다. 그의 가격 지수는 2006년에 65% 상승했고, 그의 판매 총액은 6천만 달러에 가깝다.

　2008년 1월 「행복한 눈물 Happy Tears」로 우리나라에 널리 알려진 미국 팝아트의 또 다른 스타 로이 리히텐슈타인(Roy Lichtenstein)은 2005년에 11위였지만, 2006년에는 「가라앉는 태양 Sinking Sun」이 1,400만 달러에 판매되면서 10위 안에 들어올 수 있었다. 그의 작품은 2005년 11월 8일 뉴욕 크리스티에서 「차에서 In the car」가 1,625만 6천 달러(한화 약 170억 7천만 원)에 낙찰되어 최고가를 기록했으며 2006년 그의 가격지수는 안정적이지만, 1998년을 기준으로는 334% 상승했다. 한편 그의 「행복한 눈물」은 2002년 11월 13일 뉴욕 크리스티에서 추정가 500만-700만 달러에 출발하여 715만 9,500달러(한화 약 86억 1,300만 원)에 낙찰된 바 있다.

3) 주목받는 상승 그룹

　artprice.com은 2006년의 아트마켓 변동치에서 가장 높은 기록을 가진 유파와 그룹들만을 아래와 같이 선별하고 있다. 아래에서는 보다 구체적인 자료를 보완하여 변화치를 소개한다.

쾰른 그룹(+695.54%)

1980년대와 1990년대에 쾰른은 아트페어가 개최되는 등 컨템포

쾰른그룹(Cologne Group) : 1980년대와 1990년대에 쾰른은 아트페어가 개최되는 등 컨템포러리 미술시장의 활동거점 중의 하나였다. 쾰른 그룹의 대표적인 작가로는 크리스토퍼 울(Christopher Wool), 마이크 켈리(Mike Kelly), 마틴 키펜베르거(Martin Kippenberger) 등이 있다.

아르테 포베라(Arte Povera) : 이탈리아의 전위적 미술운동으로 1967년 미술비평가이자 큐레이터인 제르마노 첼란트(Germano Celant)에 의해 만들어진 용어이며 이탈리아어로 '가난한 예술가(Poor Art)'라는 뜻을 가지고 있다. 그들은 유럽과 미국의 미술 경향에 도전하는 새로운 방식의 작업을 시도하였으며 무료로 혹은 싼 값에 얻을 수 있는 모든 재료를 통해 자연이나 역사 또는 현대사회에서 추려낸 은유적 이미지들을 즉흥적으로 이용하고 삶과 예술의 경계를 허물고자 하였다. 루치아노 파브로(Luciano Fabro), 마리오 메르츠(Mario Merz), 알리기에로 보에티(Alighiero e Boetti), 야니스 쿠넬리스(Jannis Kounellis), 미켈란젤로 피스톨레토(Michelangelo Pistoletto) 등이 이 미술 운동에 참여하였다.

러리 미술시장의 활동 거점 중의 하나였다. 쾰른 그룹(Cologne Group) 중에 잘 알려진 작가로는 크리스토퍼 울(Christopher Wool), 마이크 켈리(Mike Kelly), 마틴 키펜베르거(Martin Kippenberger)가 있다. 이 3명의 작가들은 옥션 판매의 근·현대 작가 랭킹 중에 톱 20위 안에 포함된다. 미국인 크리스토퍼 울은 2005년에 비해 146%가 상승해서 10위에 랭크되었다. 키펜베르거의 작업은 판매가가 5년 동안 266%가 상승했다.

아르테 포베라(+527.59%)

1967년 이탈리아에서 만들어진 아르테 포베라(Arte Povera)는 오랫동안 미술시장에서 저조했다. 상품으로서의 작업을 반대하는 이 작가들은 순간의 작업을 창조하고 유동적인 재료, 예를 들면 지구, 야채, 패브릭 등을 종종 이용한다. 그러나 최근 미술시장에서 그들의 작업이 주목을 받고 있다.

프랑스에서 아르테 포베라는 소더비 경매에서 주요 주제로 10월 6일에 열렸던 뒤랑-데쎄르 컬렉션에 약 30점이 출품되었다. 여기서 낙찰된 작품들 중 루치아노 파브로(Luciano Fabro, 35만 유로), 조반니 안젤모(Giovanni Anselmo, 32만 유로), 페노네 주세페(Guiseppe Penone, 17만 유로), 살바토레 스카피타(Salvatore Scarpitta, 15만 5천 유로)의 네 작품은 새로운 기록을 세우면서 경매되었다.

영국 팝아트(+495.79%)

1950년대 작가 에두아르도 파올로치(Eduardo Paolozzi)와 리차드 해밀턴(Richard Hamillton), 건축가 앨리스와 피터 스미슨(Alice and Peter Smithson), 미술비평가 로랜스 앨러웨이(Lawrence Alloway)로 형성되었다.

인도 현대 미술(+482.72%)

인도 현대 미술은 지난 10년 동안 480%의 성장율을 보였으며, 미술 시장에서 가장 드라마틱하게 움직이는 국가 중 하나다. 2007년 3월 artprice.com 조사에 따르면, 가장 활발하게 움직이는 미술 시장으로 영국의 팝아트 바로 다음인 4위에 뽑혔다. 인도의 2000년 판매량은 단지 60만 달러에 불과했으나 2005년 크리스티에서는 티엡 메타(Tyeb Mehta)의 「마시사수라 Mahisasura」가 140만 달러에 낙찰되었다. 급격한 변동률을 가지고 있는 인도 아티스트는 프란시스 뉴턴 소우자(Francis Newton Souza, 1924-2002), 티엡 메타(Tyeb Mehta, 1925-) 등이다.

프란시스 뉴턴 소우자의 작품은 1997년 100유로를 투자했다면 2007년 2월에는 7,227유로가 되었으며, 아트프라이스 판매 총액에서 2005년 179위였으나, 2006년에는 59위에 랭크될 정도로 세계적인 인기를 누리고 있는 작가이다.

미술품 가격의 총액은 인도에서 창출되는 6%와 비교하여 90% 정도가 영국, 미국 경매회사에서 이루어졌다. 2006년 9월 뉴욕 크리스티에서는 소우자의 작품 「남자와 여자 Man and Woman」를 120만 달러에 판매하였다. 이것은 컨템포러리 인도 미술 중에 처음으로 100만 달러를 넘긴 것이었다.

이 작품의 추정가는 30만-50만 달러였다. 아마추어 컬렉터들은 오늘날에는 10년 전에 50유로 정도 했던 연필 드로잉을 4-5천 유로를 지불해야 구입할 수 있다. 어처구니없는 일은 「누워 있는 누드 Reclining Nude」 작품은 2006년 7월 4일 영국 첼시에 있는 본햄즈(Bonhams)에서 40파운드에 팔렸다는 사실이다.[13]

프란시스 뉴턴 소우자(Francis Newton Souza, 1924-2002) : 해외에서도 잘 알려진 인도의 대표적 아방가르드 작가. 인도의 고아(Goa)에서 출생하였고 1942년 '인도 포기 운동(Quit India Movement)'을 지지해 학교에서 퇴학당한다. 이후 '봄베이 진보 예술가 그룹(Bombay Progressive Artists' Group)'을 창립하였고 국제 아방가르드 미술에 참여할 수 있도록 인도 작가들을 격려하였다. 1949년 인도가 독립되면서 런던으로 이주하였고 문학에도 뛰어나 1959년 〈언어와 행보 Words and Lines〉를 출간하였다. 1967년 이후 그는 뉴욕에 거주하였고 죽기 전 잠시 인도에 머물렀다.

미니멀 아트(+474.83%)

미국시장에서 많은 수요를 확보하고 있는 1960년대의 미니멀아

트 100점이 새로운 기록을 세웠다. 칼 앙드레(Karl André), 댄 플래빈(Dan Flavin), 도널드 저드(Donald Judd), 솔 르윗(Sol Lewitt), 로버트 모리스(Robert Morris)가 이 운동을 대표하는 작가들이다.

이 5명의 작가는 200만 달러를 호가한다. 도널드 저드와 프랑크 스텔라는 400만 달러를 넘는다.

런던화파(+409.12%)

루시안 프로이드(Lucian Freud, 1922-), 프랜시스 베이컨(Francis Bacon, 1909-1992)은 런던화파(London School) 작가들이다. 테이트 브리튼에서 2002년 회고전을 가진 이후로, 루시안 프로이드의 미술품 가격 지표는 두 배나 상승했다. 2005년 2월 9일 크리스티에서 열린 경매에서 「의자 위의 붉은 머리카락을 가진 사람 Red Haired Man on a chair, 1962-1963」이 370만 파운드에 팔려 새로운 기록을 세웠다.

프랜시스 베이컨은 이 그룹에서 여전히 가장 비싼 작가이다. 2006년 11월, 그는 1,340만 달러로 새로운 개인 기록을 세웠는데, 2007년 2월 크리스티에서 열린 경매에서도 자화상이 1,250만 파운드(2,460만 달러)에 팔려 기록을 경신했다.

런던화파는 이 2명의 스타 이외에 프랭크 아우어바흐(Frank Auerbach), 레옹 코소프(Leon Kossof), 마이클 앤드류(Michael Andrews), 로널드 브룩스 키타이(Ronald Brooks Kitaj)도 역시 미술품 가격 지표가 상승하고 있다.

세븐 그룹(+405.25%)

세븐 그룹은 최근의 미술사조 중 하나로 높은 성장을 하고 있다. 세븐 그룹(Group of seven)에 속한 작가들은 색채와 풍경에 대한 사랑으로 구분지을 수 있다. 그들이 1912년부터 함께 작업했음에도

불구하고 1920년에 예술적인 운동을 형성하여, 캐나다 회화를 새롭게 했다. 그들의 시장은 캐나다 갤러리와 옥션에 포커스가 맞춰져 있다. 예를 들어 로렌 스테워트 해리스(Lawren Stewart Harris)의 작품은 100% 캐나다의 옥션에서 판매된다. 1999년 이후 이 작가는 무려 624%가 상승했다.

중국 아방가르드(+385.73%)

중국 현대 작가들의 미술품 가격은 440% 상승했다. 2006년 톱 100 작가 랭킹에서 10명으로, 500위에서 36명으로 늘어났으며, 파리에서 활동해 온 저명한 중국인 작가 자오우지(趙無極, Zao Wou-Ki, 1921-)는 30위로 중국 작가 중 1위를 마크했으며, 장샤오깡(張曉剛, Zhang Xiaogang, 1958-)은 38위로 1446위를 한꺼번에 뛰어올라가는 다크호스다운 면모를 과시했다.

2007년 9월 아트옥션쇼에 출품된 중국의 장샤오깡 작품

동시대 작가들의 상승도 놀라운 일이지만 치바이스(齊白石, Qi Baish, 1863-1957)를 비롯한 중국의 근대 작가들의 가격이 상승하는 것은 여전히 화교권 시장이 갖는 힘을 실감케 한다. 이러한 중국 시장의 저력은 고대와 근대, 현대를 비롯하여 중국화, 동시대 서양화, 설치 등이 고르게 분포되어 있다는 점에서 큰 의미를 갖는다. 이러한 추세는 아시아시장의 맹주로서 보다 세계시장을 겨냥한 무한한 가능성을 예고하고 있어서 러시아, 인도 시장과 3대 축으로 분류될 수 있다.

포스터리즘(+370.25%)

로텔라(Rotella), 아인스(Hains), 비글레(Villeglé)의 누보레알리즘 작가 지표는 많은 상승치를 보여준다. 밈모 로텔라(Mimmo Rotella)의 지표는 2000년에 비해 2005년에는 300%가 상승했다. 레이몽드 아인스도 2005년 그의 죽음 이후에 260%가 상승했고, 비글레

의 가격 역시 2003년 이후로 110% 상승했다.

순수주의(+330.57%)

순수주의(Purism) : 큐비즘(Cubism)에서 변형된 회화 양식으로 프랑스 화가 아메데 오장팡(Amédée Ozenfant)과 건축가 르 코르뷔지에(Le Corbusier)에 의해 창시되었다. 큐비즘에서 발전된 장식적인 요소에 반대하고 현대기계문명에서 영감을 받아 좀 더 기본적인 형태로 돌아갈 것을 주장하였다. 순수주의 이론은 1925년 오장팡과 르 코르뷔지에가 공동 집필한 〈현대미술(La peinture modern)〉에 서술되어 있으며 영문으로도 출간되었다. 건축가이자 화가인 베르치 퓨에르스타인(Berich Feuerstein)과 '에스토니 아티스트 그룹(Group of Estonian Artists)'의 주요멤버인 아놀드 아크베르크(Arnold Akberg, 1894-1984), 마트 라르만(Mart Laarman) 등이 영향을 받았다.

1918-27년 사이의 순수주의(Purism) 작업은 거의 공공 경매에서 판매되지 않았다. 단지 오장팡(Ozangfant)의 회화 작품 20점과 르코르뷔지에의 7점이 지난 20년 동안 거래되었다. 르코르뷔지에는 그의 삶 내내 작업을 멈추지 않았지만, 단지 한정된 450점의 캔버스 작품과 7천 점의 드로잉만을 남겼다. 순수시대의 작품 수는 단지 유화 5점이 지난 10년간 거래되었다. 이와 같은 작품의 희귀성 때문에 미술품 가격의 상승 요인으로 작용하고 있다.

3. 지역별 아트마켓 변화

1) 미국

2002년 미국에서 조지아 기술 연구센터(the Georgia Institute of Technology)에 의해 조사된 '비영리 예술단체의 경제적 효과에 대한 연구' 보고서에서는 91개 도시 3천여 개의 비영리 예술단체(뮤지엄, 씨어터 컴퍼니, 퍼포밍 아트센터, 오케스트라, 댄스 컴퍼니, 아트 카운슬)가 있으며 티켓 구입을 포함해 전반적으로 미국에서만 국가적으로 매해 1조 3천억 달러의 경제적 활동을 하고 있다고 보고되고 있다.

또한 출판, 시각예술, 청각예술, 음악과 음반, 엔터테인먼트를 모두 합한 '예술가 및 제작자'들이 내는 수익금은 미국 전 대륙을 합쳐 2003년에는 연간 60억 달러에 달했다.

이와 같은 미국의 거대한 힘은 미술시장에서도 유감없이 나타나고 있다. 2005년 미국의 옥션은 2004년보다 뉴욕이 전반적으로 34.5%의 미술품 가격이 상승하였다.

또한 2005년의 순수미술품 경매는 42억 달러에 달하는 전 세계적 매출액을 올려 2004년에 비해 15% 증가했다. 피카소, 반 고흐뿐만 아니라 살아 있는 25세에서 45세 사이의 작가들의 작품도 미술시장의 절정기였던 1990년 최고가가 3만 2천 달러였던 것에서, 2004년은 미술품 가격의 평균이 8만 달러에 달했다.

2005년에 순수미술 판매의 총 거래액은 수량으로 보아서 32만 점으로 여전하였으나, 총 거래금액은 2004년에 36억 달러에 비해

뉴욕의 첼시아트뮤지엄 전시장

2005년에는 40억 달러를 넘겼다. 이는 2005년이 10.4% 상승한 것이고, 2003년에 비해서는 19%나 상승한 것이다.

이러한 가격 상승은 100만 달러가 넘는 작품이 477점에 달하는 현상으로 나타났다. 그러나 100만 달러 이상의 작품 수는 2004년에는 393점, 1990년의 버블 경제가 피크였던 때는 395점에 그쳤다.

2006년 4분의 1분기에도 계속 오름세를 유지하였다. 봄, 여름 옥션 시즌의 중간에 있었던 '인상파와 근대 미술품 경매(Impressionist & Modern Art Evening Sale)'에서는 이를 명확히 증명해 보였다. 아트프라이스가 발표한 아트프라이스 글로벌 인덱스(the Artprice Global Index)를 통해 단 4개월 만에 미술품 가격이 16% 더 상승하는 현상을 알 수 있었다.

미국은 1차 시장인 갤러리나 2차 시장인 아트페어, 옥션 등의 구조가 매우 균형적으로 발달한 시장 성격을 지니고 있다. 이는 유대인을 비롯한 많은 컬렉터 그룹이 미국뿐 아니라 전 세계에서 집중되어 있는 점과 무엇보다도 거대한 미술시장을 보유하고 있다는 점이 어느 나라보다 유리한 조건을 지니고 있다. 특히 뉴욕은 소더비나 크리스티 등 세계적인 경매회사가 있고 첼시를 중심으로 한 대형 갤러리들이 밀집해 있어 미술시장의 메카로 불릴 정도로 거대한 규모를 형성하고 있다.

미국의 최근 아트마켓은 전 세계 경매시장의 43% 이상을 차지하고 있다. 그러나 1천여 개소가 넘는다는 갤러리와 아트페어, 대안 공간 등 국가 차원의 지원 규모와 재단들의 작가 후원 프로그램은 여전히 미국 미술의 기본적 근간이라 할 수 있다.

미국에서 예술활동이 가장 활발한 곳은 여전히 뉴욕 시, 뉴저지, 워싱턴의 북동부 지역과 로스앤젤레스, 샌프란시스코 중심으로 집중된다. 아트페어의 경우 아모리 쇼의 매출이 2005년 한해 4,500

아트바젤 마이애미 2007 행사장 입구

만 달러(한화 약 455억 9천만 원)를 넘었다.

　카텔리네 드 벡커(Katelijne De Backer)의 말을 인용하면 "페어의 참가자는 2003년 2만 5천 명에서 4만 명으로 늘었다. 판매는 4천 500만 달러를 넘었다. 신청은 해마다 늘고 있다"라고 말했다.

　세계 시장에서 판매의 44%를 차지한 최대의 시장인 뉴욕이 2005년에 비하여 2006년에는 34.5%의 상승률을 기록함으로써 미술품 시장의 새로운 역사를 기록하고 있다.

뉴욕의 P.S1 건물

절정에 다다른 2006년 뉴욕

　2006년 미국은 경매시장에서 46%를 차지(2005년 43%)함으로써 세계시장의 선두주자로서 더욱 막강한 파워를 보여주었다. 그 중에서도 뉴욕은 1990년보다 32%가 상승했다. 그 중에서도 소더비와 크리스티, 2개의 옥션은 외국 바이어들의 요청이 상승함에 따라 예외로 옥션을 더 개최했을 정도이다.

　'인상주의와 현대미술' 전은 2006년 11월 8일 78개의 작품으로 개최되었고 크리스티는 4억 9,100만 달러의 판매액을 기록했다. 가장 높은 금액인 「아델레 블로흐 바우어 부인의 초상 II」 7,850만 달러(한화 약 738억 4천만 원)를 포함하여, 4점의 클림트 드로잉은 1억 9,200만 달러를 기록했다. 11월에 6개의 전시 '인상주의와 현대미술' '전후 & 근·현대미술'은 8억 6,600만 달러를 기록했다.

　반면에 소더비는 같은 주제로 4억 7,600만 달러를 기록했다. 11월 15일 크리스티는 전후 작품으로 새로운 기록을 세웠다. 드쿠닝의 「무제 XXV」가 2,420만 달러(한화 약 226억 9천만 원)에 판매되었다. 5월의 소더비에서는 피카소의 「도라 마르의 초상」이 8,500만 달러(한화 약 800억 6천만 원)를 기록했는데, 이것은 피카소의 다른 작품인 1905년 작 「파이프를 든 소년 Garcon a la Pipe/Boy with a Pipe」이 2004년 5월 5일에 1억 416만 8천 달러

「파이프를 든 소년 Garcon a la Pipe/ Boy with a Pipe」: 1905년 작이며, 피카소가 프랑스 몽마르트에 정착한 직후인 '장밋빛 시대'에 제작한 작품이다. 존 헤이 휘트니(John Hay Whiney)의 소유였던 이 작품은 2004년 5월 5일에 수수료 포함 1억 416만 8천 달러에 낙찰되어 세계적 뉴스가 되었다. 예상 추정가는 7천만 달러였다.

파블로 피카소 「파이프를 든 소년 Boy with a Pipe」 1905. 81.3×100cm. 캔버스에 오일. 개인 소장, 낙찰가 1억 416만 8천 달러. 소더비 뉴욕, 2004년 5월 5일. 인상주의 & 모던 아트(Impressionist & Modern Art) © 2008 – Succession Pablo Picaso – SACK(Korea)

(한화 약 1,090억 7천만 원)에 낙찰되었다.[14]

이 작품은 24세 때 피카소가 파리에 간 지 얼마 되지 않아서 그린 작품으로 미국의 그린트리 재단(Greentree Foundation)에서 판매한 것이며, 1950년 당시 주영 미국대사였던 존 휘트니(John Whitney)

가 3만 달러에 구입한 것을 부인 베시(Betsey Whitney)가 재단에서 보유해 온 것이다.

미국에서는 100만 달러를 넘긴 작품은 2005년에는 142개, 1996년에는 318점이었으며, 2006년에는 407점의 작품이 100만 달러를 넘었다. 한편 2007년에는 2,500만 달러-3,500만 달러에 판매될 것이라고 예상한 앤디 워홀의 1963년 작 「그린 카 크래쉬 Green Car Crash」가 2007년 5월 16일 뉴욕 크리스티 경매에서 최고가인 7,172만 달러(한화 약 662억 9,800만 원)에 낙찰되었다. 워홀의 경매 기록 두 배에 해당하는 액수였다.

또한 2007년 5월 15일 뉴욕 소더비의 '현대 미술 이브닝세일(Contemporary Art Evening Sale)'에서 마크 로스코(Mark Rothko, 1903-1970)의 1950년 작 「화이트센터 White Center-Yellow, Pink and Lavender on Rose」가 7,280만 달러(한화 약 673억 3천만 원)에 낙찰되어 현대 미술품 최고가를 기록함으로써 절정에 달했다.

이렇게 높은 가격은 마크 로스코의 경매 신기록을 세움과 동시에 수십 년 동안 세계 미술시장의 블루칩의 위치를 유지해 온 인상파 작가들에게 강력한 도전장을 내밀면서 현대 미술의 새로운 시대를 예고했다. 이는 최근의 미술시장 추세를 반영한 것이다.

이와 같은 추세는 제2차 세계대전 이후 미국의 대표적인 작가들인 윌렘 드 쿠닝과 잭슨 폴록, 재스퍼 존스 같은 작가들도 역시 인상파 작가들의 반열에 오르는 가격대를 형성하도록 했다.

2) 영국

미술시장의 유럽 중심지인 런던은 세계 판매액의 27%를 차지하고, 유럽 판매액으로는 무려 58.7%를 차지한다. 2006년 가장 높

마이애미의 브릿지아트페어(Bridge Art Fair) 2007

은 판매액을 기록한 것은 모딜리아니의 「모자 쓴 잔 에뷔테른 Jeanne Hébuterne au chapeau」으로 2006년 6월 19일 런던 소더비에서 1억 4,600만 파운드(한화 약 258억 4천만 원)에 팔렸다.

런던은 최근에도 여전히 명화 판매에 있어 중요한 시장을 차지하고 있다. 예를 들면 2006년 7월에 카라치의 작품이 660만 파운드에 팔렸고 12월에는 벨루토의 작품이 580만 파운드에 팔렸다.

한편 소더비 런던 경매의 전략은 최근 들어서 상당한 변화를 보이고 있다. 2007년 3월 소더비 런던의 발표에 의하면 1천 파운드 이상을 취급해 왔지만 이후부터는 3천 파운드 이상 아이템만을 취급하겠다는 내용을 발표하였다. 이와 같은 전략적 변화는 저가 경매에 대한 세계적인 반향을 불러일으켰고 연이어 런던의 올림피아가 문을 닫는 등 상당한 변화로 이어졌다.

그 배경에는 최근 소더비가 크리스티에 비하여 2006년 전체 판매 기록이 부진했고 이에 대한 대안 전략으로 제시되었다는 추정을 해볼 때 더욱 비상한 관심을 끌었다. 즉 소더비는 전년도 60%의 상승세를 기록했지만 그 대체적인 이익이 인상주의와 근대 순수미술 분야에서 79%의 상승이 이루어졌다. 이러한 현상은 결국 고가 작품에서 대부분의 이익을 점유하고 있다는 점에서 어느 정도 이해가 되지만 이후에는 보다 고급화된 판매 방식을 구사하겠다는 소더비의 근본적인 노선으로 이어지면서 파장은 확대되었다.

여기에 비하여 크리스티는 여전히 600파운드부터 시작되는 아이템으로 저가 경매까지 포용하고 있는 실정이어서 저가, 중간시장(Middle Market), 고가 아이템들에 대한 양 경매사간의 치열한 신경전은 여전히 지속될 전망이다.

3) 프랑스

 프랑스는 고미술시장에서 여전히 강세를 보이는 대표적인 국가이지만 근·현대 미술과 회화 분야에서는 아직도 상당히 어려운 상황이다. artprice.com의 2005년 시장 동향을 살펴보면, 프랑스가 발휘한 2005년 전 세계의 영향력은 6.6%에 불과하다. 최근 프랑스 순수 분야 아트마켓은 위기에서 벗어나지 못하고 있다.

 가격은 안정적이나 거래된 규모가 축소된 것이다. 더욱이 소더비나 크리스티 등이 2000년 이후 프랑스시장에 진출하면서 프랑스 경매장의 점유율은 규모 면에서나 가치 면에서 계속해서 위축되는 현상을 야기하고 있다. 시장의 상황을 가장 잘 반영하는 프랑스의 가격 지표는 2001년 1월과 거의 같은 수준이다.

 프랑스는 미술품 투자에 대한 수익성이 다른 나라에 비해 그다지 크지 않다. 결과적으로 지난 3년간 미국에 비하여 현저히 그 차익이 줄어들고 있는 추세인 것이다. 이에 비하여 미국의 상황은 주식에 대한 흥미 상실, 경제 상황 복귀, 달러 가치의 하락으로 인해 미술품 가격은 2002년 7월과 2004년 12월 사이 미술품 가격에 비해 20% 상승했다. 2005년 12월에는 미술시장 사상 거의 최고치를 이루었던 1990년 여름 수준보다 28% 가격이 상승하였다.

 프랑스에서는 2005년에 1년 전보다 18% 증가한 4억 2천만 유로(한화 약 5,037억 원)의 미술 작품이 판매되었다. 1년 중에 6월과 12월에 가장 높은 수치를 기록했는데 2004년과 비교하면 43%, 46%의 상승률이다. 12개의 경매가 100만 유로를 넘었고, 162개의 경매가 15만 유로를 넘었다. 한편 크리스티는 40회의 경매에서 1억 1,500만 유로(한화 약 1,397억 원)를 기록하였다. 2004년과 비교해서 33%가 증가한 것이다. 5회의 경매가 100만 유로를 넘겼고,

파리의 드루오 경매원 부근 드루오 거리에 있는 갤러리 건물. 수십여 개의 갤러리들이 모여 있으며, 고미술품부터 현대미술품, 사진, 공예품 등 그 종류가 다양하다.

프랑수아 피노(François Pinault, 1936-
) : PPR 철도회사를 운영하고 있는 프랑스의 사업가이자 저명한 컬렉터. 2007년 '포브스'에 따르면 145억 달러의 재산을 보유, 세계 재벌 34위에 올랐다. 그의 지주회사인 아르테미스(Artemis S.A.)는 컨버스 스니커즈 및 삼소네이트 가방, 콜로라도의 발리 스키 리조트와 크리스티 경매회사를 소유하고 있다. 이탈리아 패션회사 구찌(Gucci)의 경영권 장악을 위해 LVMH와 오랜 경쟁을 벌였다. 거대한 컬렉션은 프랑스에 설립을 희망하였으나 절차상의 지연으로 결국 베니스에 설립되었다.

따장(Tajan) : 프랑스의 대표적인 경매회사로 매년 100회의 경매를 개최하며 국제적인 연결망을 구축하고 있다. 차별화된 고객 서비스와 테마별 경매 및 특별이벤트 등을 개최하여 프랑스 아트마켓에 활기를 불어넣고 있다. 고미술품부터 현대미술까지 전반적인 분야를 다루고 있으며, 파리본사에 60명의 직원이 근무하고 있다.

90회의 경매가 15만 유로 이상이었다. 프랑수아 피노는 10위권에서 3개를 차지하여 최고의 위치를 점하였다.

프랑스 경매를 분야별로 살펴보면 현대 미술이 25%, 동시대 미술이 19%, 장 로시뇰(Jean Rossignol)의 소장품인 18세기 장식 예술이 22%를 차지했다.

대표적인 경매회사인 브리스트-따장은 2005년에 전년대비 87%가 증가한 7억 7,600만 유로(한화 약 9,306억 9천만 원)가 거래되었다. 3회가 100만 유로를 넘겼고, 48회의 경매의 판매액들이 각각 15만 유로를 넘겼다.

2006년 프랑스 미술시장

2006년의 판매가는 42%가 성장했고, 판매량은 14%가 성장했다. 가격은 12개월 동안 9% 상승했지만 그러나 여전히 1990년 수준의 40%에 불과하다. 이러한 결과에도 불구하고 프랑스는 여전히 뉴욕과 영국시장의 우세와 신흥 중국시장과 인도, 러시아 등의 세력에 밀려 시장 점유율을 잃고 있다. 프랑스는 세계 거래액의 6.5%에 그치고 있다.

대형 경매 중 클로드 아구트(Claude Aguttes)에 의해 주최된 경매에서는 세금을 제외하고 1,360만 유로의 거래량을 기록했다. 여기에는 가장 큰 거래액인 피카소의 「해변가의 바닷가재와 고양이 Homard et chat sur la plage」의 360만 유로를 포함하고 있다.

파리에서 100만 유로가 넘는 작품은 2005년이 3점인 데 비하여 13점이 100만 유로가 넘는 가격에 거래됐다. 가장 높은 가격은 마티스의 「보랏빛 배경의 아네모네 꽃과 소녀 Jeune Fille au Anemones sur Fond Violet」로 12월 1일 크리스티에서 460만 유로를 넘었다. 여러 가지 예외적인 경우를 보면, 2006년 10월 28일 아트큐리엘(Artcurial)에서 조안 미첼(Joan Mitchell)의 작품이 225

만 유로에 거래된 것이나 5월 17일 따장에서 앤디 워홀과 장 미셸 바스키아의 협력 작업으로 이루어진 「에펠 타워 Eiffel Tower」가 190만 유로로 낙찰되어 결국 미국의 영향을 직접적으로 받는다는 것을 증명하였다.

현대 미술 경매에서 주목할 만한 결과는 소더비 파리에서 2006년 7월에 열린 경매에서 30-40만 유로의 예상가를 기록했던 피에르 슐라쥬(Pierre Soulages)의 작품이 예상가보다 훨씬 높은 106만 유로에 낙찰되었고, 미국인보다 프랑스인 컬렉터가 더욱 비싼 값을 희망하였다는 점이다.

파리의 드루오 경매원 부근 드루오 거리에 있는 갤러리들

4) 아시아

① 팽창하는 아시아 마켓

소더비와 크리스터 등 세계 시장에서는 드디어 아시아 현대 미술에 대한 새로운 아이템이 선보이기 시작했다. 이는 중국 미술의 전반적인 상승세와 연계되어 파급된 진 세계적인 추세로서 유럽과 미국에서 동시에 요동치는 시장을 형성했다. 아시아시장에서 소더비는 2006년에 비해 391%가 상승하여 7,020만 달러(한화 약 658억 6천만 원)를 기록했고, 러시아 미술은 80%가 상승, 1억 5,240만 달러(한화 약 1,429억 8천만 원)를 기록했다.

아시아 미술시장에 대하여 세계적인 관점에서 분류해 볼 때, 소더비 런던을 아시아 전반적인 중심이라고 한다면, 홍콩은 중국 동시대 미술의 중심이라고 볼 수 있다. 이에 비하여 뉴욕은 아시아 동시대 미술을 포괄하는 형국을 보이고 있다.

그러나 최근 중국 현대 미술의 강세와 국력의 신장으로 중국 본

파리의 드루오 경매원 경매 장면

중국지아더(中國嘉德) : 중국의 최대 규모의 경매회사로 손꼽힌다. 1993년 5월 설립되었고 베이징에 위치하고 있다. 중국의 서화와 자기, 공예품, 유화, 조소, 고서적, 탁본, 우표, 화폐, 동경, 보석 등 다양한 문물과 예술품을 주로 경매하고 있으며 상하이, 티엔진, 홍콩, 일본에 사무실을 개설하고 있다.

베이징한하이(北京翰海) : 중국의 6대 경매회사 중 하나이며 국영 체제를 기본으로 1994년 1월 설립되었다. 중국 서화, 유화, 자기, 옥기, 상아, 가구, 고서적, 우표, 화폐 등과 함께 비정기적으로 부동산과 무형자산을 경매하고 있다. 2007년까지 20만 점이 넘는 작품을 경매하였고 약 60억 위안의 수익을 얻었다.

파리의 드루오 경매원의 가구, 회화 등 프리뷰 장면

토의 많은 경매회사들이 앞다투어 국제적인 규모로 성장하고 있으며, 이미 중국지아더(中國嘉德), 베이징한하이(北京翰海) 등 중국 본토의 경매 기록은 런던과 뉴욕, 홍콩을 추월하여 독자적인 시장의 규모를 형성하고 있다.

한편 소더비, 크리스티 등은 이러한 추세를 감안하여 베이징에 지점 개설을 위한 전략을 모색하고 있다. 그러나 중국 측의 철저한 외국 경매회사 국내 개설 제한 조건이 여전히 발효되고 있는 시점에서 2000년 이전의 프랑스의 경우처럼 당분간은 상당한 어려움이 예상된다. 이러한 상황에서 소더비와 크리스티 등 대형 경매회사들은 중국에 이어서 모스크바, 중동에도 지점을 개설하는 등 아시아 시장 진출 계획에 박차를 가하고 있다.

그 중 모스크바 지점 개설은 상당수를 차지하는 러시안 컬렉터 층의 수요에 대한 전략으로서 최근에는 러시아어로 된 자료들의 요청이 쇄도하고 있는 등 억만장자들에 대한 공격적인 경영 방식을 구사하고 있다.

베이징 지아더 경매회사

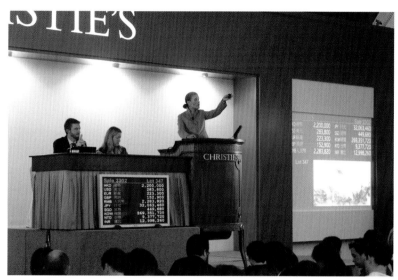

홍콩 크리스티 경매 장면

 한편 소더비와 크리스티 다음으로 본햄스는 2006년에 홍콩 사무소를 열었다. 크리스티는 2006년 5월 처음으로 두바이에서 첫번째 경매를 열어 850만 달러(한화 약 80억 5천만 원)의 수익으로 성공을 거두는 등 비약적인 시장으로 변모해 가고 있다.

 일본의 경우는 회복세를 타고 '아트페어도쿄(Art Fair Tokyo)'를 새롭게 출범시키는 등 중국의 선두 위치와 함께 한국의 약진에 도전장을 내밀었다. 일본미술시장은 어느 나라보다 전통적이고 엄격한 규율을 중시하는 습성이 있다.

 그 연유로 여러 차례 변화를 거듭해 왔지만 신와옥션, 마이니찌옥션, 재팬옥션 등 20여 개의 경매시장이 차지하는 비율은 매우 제한적이다. 이는 역시 오래전부터 뿌리 깊게 박혀온 1차 시장에 대한 신뢰와 거래 방식에 대한 인식이 가장 중요한 요인으로서, 신뢰의 밀도를 중시하는 일본인들의 관습으로부터 비롯된다.

 이러한 배경에서 일본의 경우는 1, 2차 시장에 대한 경계가 자연

일본의 마이니찌(每日)옥션 프리뷰

일본의 '잃어버린 10년' : 1980년대 최고의 호황을 누리던 일본이 금리인하로 인하여 부동산 등에 투자가 확대되고 무리한 투자로 가격의 거품이 발생하고 빠지는 과정에서 국가는 부실을 이기지 못하고 국민과 함께 도산의 위기에 직면하게 된다. 당시의 경제적 여파로 1990년 이후 10년간 불황을 겪게 되었고 일본인들은 이 기간을 '잃어버린 10년' 이라고 부르게 되었다.

일본 최대 규모인 신와옥션 건물

스럽게 형성된다. 갤러리를 통해서 마켓을 형성하는 신뢰도 있는 작가들을 경매에서 다루게 되며, 상업 갤러리는 오랜 기간에 걸쳐 작가, 고객들과 신뢰를 쌓아왔음은 물론 대안공간 등과 함께 다양한 작가를 지원함으로써 미술계 진출과 활동을 지원하는 전형적인 1차 시장의 형식을 구사한다.

특이한 것은 일본의 아트페어 역시 활성화되지 못하고 있다는 점이다. 이는 물론 최근 '잃어버린 10년' 이라는 말과 같이 하강한 경기로부터 비롯된 결과이기도 하겠지만 1차 시장에 대한 깊은 신뢰와 관습으로부터 비롯된 부분도 적지 않다. 즉 전통적인 체계에서 일탈하려는 일본시장의 도전 정신과 컬렉터들의 보수적 인식이 쉽게 소통되지 않는 측면도 하나의 요인이다.

② 중국의 급격한 부상

1990년대 후반을 기점으로 중국 미술시장에서 경매회사의 부상이 두드러지고 있다. 2000년대 이후로 최고가를 기록하는 역대 유명 작품들에 대한 경매 기록에서는 아직 부족한 면이 있지만 이미 그 양적인 면에서는 압도적으로 베이징 시장이 홍콩과 뉴욕의 중국 미술 시장규모를 앞서면서 국내 거래의 위상을 확보하였다.

아트페어로서는 2005년 5월 2일부터 5일까지 열린 제2회 중국 국제화랑박람회(國際畵廊博覽會)는 94개의 갤러리(15개 국가와 지역), 17곳의 언론매체와 경매기구 2곳 등이 참여했다. 2006년 4월 12일부터 16일까지 열린 제3회는 17개 국가와 97개의 갤러리가 참여했고 작품은 4천 점이 넘었다. 2006년에는 부스 전시 이외에 특별 주제전과 학술대회를 개최했고, 이 행사는 중국미술관 관장인 판디안(范迪)이 담당하였다.

2006년 중국 국제화랑박람회에 참여한 갤러리나 전시 작품의 수는 모두 1회와 2회의 아트 페어를 훨씬 초과한 숫자였다. 총 거래량은 2005년의 1천만 달러(한화 약 100억 2천만 원)에 비해 두 배인 2천만 달러(한화 약 192억 1천만 원)에 이르렀고 가장 높은 거래가격을 기록한 작품은 앤디 워홀(1928-1987)의 「증거(證據)」로 130만 달러(한화 약 12억 5천만 원)에 거래되었다. 가장 주목을 끌었던 작품은 왕두(王度)의 「비탄(飛彈) Missile」이었으며 마지막에 28만 달러(한화 약 2억 7천만 원)로 중국 소장가에게 팔렸다.

2007년은 20개국 118개 갤러리가 참가했으며, 4만 명의 관람객을 기록했다. 거래액은 2억 위안(한화 약 240억 3천만 원)으로 측정된다.

투자 열기 또한 대단하다. "장다치엔(張大千), 치바이스(齊白石)

판디안(范迪安, 1955-) : 중국미술관(中國美術館) 관장. 푸지엔(福建)에서 출생하였고 1985년 중앙미술학원에서 석사과정을 졸업한 후 중앙미술학원 부원장과 교수를 역임하였다. 〈동시대문화속의 수묵본색(當代文化情境中的水墨本色)〉 등 여러 권의 저서를 집필하였으며 2002년 '상하이 비엔날레(上海雙年展)'를 비롯한 많은 전시를 기획, 감독하였다.

중국 국제화랑박람회. 2005년 4월. 중국에서는 가장 먼저 개최된 아트페어로서 아트베이징과 함께 베이징에서 4월에 개최된다.

중국 베이징 롱바오 경매. 2005년 11월. 국가 경영 체제로서 리우리창에 대규모의 갤러리와 서점, 화구점 등을 동시에 보유하고 있다.

의 작품을 100여 점이나 구입하겠다는 사람도 있습니다. 천문학적인 가격이 나가겠지요. 이제 중국은 애호가치에서 투자가치로 변화된 미술시장의 일대 변신을 어디서나 목격하게 될 것입니다"[15]라고 말하는 베이징 중앙미술대학의 자오리(趙力) 교수는 아직도 중국 미술이 세계시장에서는 변방이라는 점을 강조하면서 활황의 끝은 결코 아니라고 언급하였다.

중국 미술시장에서 주목할 만한 사실은 아트론(artron)과 같은 사이트에서 경매 주요 작가들에 대한 지수를 기록하여 인터넷으로 자료를 공개함으로써 누구나 손쉽게 미술시장의 정보를 얻을 수 있다는 점과 최근 수백 종에 달하는 책자들이 발간되면서 미술시장 관련 정보, 감정, 기초 지식 등을 단계별로 제공하는 등 입체적인 노력이 병행되고 있는 현상이다. 이러한 자료 공급이나 다양한 시장의 정보들은 전 세계 어느 곳에서도 볼 수 없으며, 그 변화의 속도 또한 놀라운 정도이다.

더욱이 중앙미술대학에서 발행하는 아트마켓 전문신문인 〈예술(藝術)·재경(財經)〉이 격주로 발행되며 발행부수는 50만 부에 달한다. 특히 이 신문은 상하이 증권보와 중국 증권망 사이트와 네트워크를 형성하여 자체적인 인터넷 사이트[16]를 통해 거의 실시간으로 정확한 정보를 검색하고 읽어볼 수 있는 시스템을 구축하고 있다. 또한 진르(今日)미술관에서는 《동방예술 재경(東方藝術 財經)》을 2006년도에 창간하여 중국에서 가장 권위 있는 미술시장 전문지로 급부상하였으며, 매달 시장 관련 뉴스나 평론 등을 제공하고 있다.

중국은 상하이 아트페어, 문화부 주최 미술품 투자박람회, 아트베이징 등을 잇달아 개최하면서 아트페어의 새로운 가능성을 열어가고 있으며, 아시아 미술시장의 중심 국가로서 위상을 명확히 하고 있다.

그러나 중국 미술시장은 1차 시장의 역사가 짧아서 갤러리의 수

아트론(artron) 사이트 : 아트론 문화회사(雅昌文化公司)가 투자하여 설립한 것으로 2000년 10월에 사이트를 개설하였다. 작가 개인 정보와 경매 정보 및 중국미술시장의 지표를 알 수 있는 '아트론 지수(artron index)'를 구축하고 있다. 중국 내 42개 대형미술품 경매회사와 협력 관계를 유지하고 있으며 미술품 경매의 시간과 장소, 프리뷰 전시, 경매 상황 등을 기록한다.

홍콩 크리스티 2006년 춘계 경매장 입구

가 300-400여 개소에 이를 것으로 추산되나, 최근 200여 개의 한국, 일본, 대만, 유럽 등지의 갤러리가 새롭게 문을 열면서 치열한 경쟁을 하고 있다. 이같은 현상에 비추어 연 한화 약 4조 원 전후로 추산되는 시장 규모는 거시적으로 한화 약 10조 원이 넘을 것으로 추산하고 있어서 세계적으로도 매우 특별한 사례에 속한다.

그 배경에는 무엇보다도 급성장한 경제 상황과 부동산 재벌이나 기업들의 미술품시장 진출, 국민 의식 저변에 자리하는 미술품에 대한 애호 정신 등이 가장 중요한 변수로 작용하였을 것으로 판단된다.

2007년에는 전 중국에서 800여 회의 경매가 진행되었고 매일 평균 2.2회의 경매가 열렸다. 그만큼 중국 경매 열풍이 대단했다고 말할 수 있다. 경매 낙찰액은 2007년이 한화 약 2조 8,800억 원으로 해마다 급속히 증가하면서 이미 미국과 영국의 미술시장에 도전장을 내미는 것은 물론 아시아의 맹주로 치솟는 시장의 진가를 보여주고 있다.

6대 경매회사로 불리는 중국지아더(中國嘉德), 종마오청지아(中貿聖佳), 베이징한하이(北京翰海), 베이징롱바오(北京榮寶), 베이징바오리(北京保利), 항저우시링(杭州西冷)은 봄과 가을 2회의 경매에서 모두 2만 323점의 예술품을 거래했고 2005년 12월 18일까지 마감한 2005년도 거래액은 52억 4,995만 9천 위안(한화 약 6,589억 원)으로 이러한 거래액은 2004년에 비해 52% 상승한 것이다.

한편 artprice.com에서 통계한 2006년 기록에 따르면 경매 총액 순위 500위에서 중국 작가가 총 37명이 랭크되었고 200위 내에는 12명, 100위 내에는 10명이 랭크되어 세계시장의 다크호스로 등장하였다.

다음의 도표를 보면[17] 전반적으로 중국 작가들의 2005년 순위에서 급상승했음을 알 수 있다. 특히나 중국 동시대 작가들 중 눈에

2006년 전 세계 중국 작가 경매회사 판매 총액 순위

수	총 거래액 순위		작가명	주요 활동 지역
	2006	2005		
1	30	43	자오우지(趙無極, Zao Wou-Ki, 1921-)	프랑스 파리
2	38	1446	장샤오깡(張曉剛, Zhang Xiaogang, 1958-)	중국
3	71	91	주더췬(朱德群, Chu Teh-Chun, 1920-)	프랑스 파리
4	73	168	쉬뻬이홍(徐悲鴻, Xu Beihong, 1895-1953)	중국
5	74	50	장다치엔(張大千, Zhang Daqian, 1899-1983)	중국, 타이완
6	76	33	우관중(吳冠中, Wu Ganzhong, 1919-)	중국
7	80	74	치바이스(齊白石, Qi Baish, 1863-1957)	중국
8	91	39	린펑미엔(林風眠, Lin Fengman, 1900-1991)	중국, 홍콩
9	96	201	후빠오스(傅抱石, Fu Baoshi, 1904-1965)	중국
10	99	227	리아오치춘(廖繼春, liao chi-ch'un, 1902-1976)	대만
11	144	666	위에민쥔(岳敏君, Yue Minjun, 1962-)	중국
12	149	2303	천이페이(陳逸飛, Chen Yifei, 1946-2005)	중국
13	155	361	주밍(朱銘, Ju Ming, 1938-)	타이완
14	162	378	리커란(李可染, Li Keran, 1907-1989)	중국
15	176	1066	리우샤오똥(劉小東, Liu Xiaodong ,1963-)	중국
16	185	2030	팡리쥔(方力鈞, Fang Lijun, 1963-)	중국
17	204	14475	저우춘야(周春芽, Zhou Chunya, 1955-)	중국
18	214	752	왕광위(王廣義, Wang Guangyi, 1957-)	중국
19	223	1470	쩡판즈(曾梵志, Zeng Fangzhi, 1964-)	중국
20	233	1671	천징푸어(陳澄波, Chen Chengbo, 1895-1947)	중국
21	239	1947	아이쉬엔(艾軒 , Ai Xuan , 1947-)	중국
22	302	492	이엔페이밍(嚴培明, Yan Pei-ming, 1960-)	프랑스 파리
23	303	471	황빈홍(黃賓虹, Huang Binhong, 1864-1955)	중국
24	328		왕화이칭(王懷慶, Wang Huaiqing, 1944-)	중국
25	337	1104	양사오빈(楊少斌, Yang Shaobin, 1963-)	중국
26	338	521	차이구어치앙(蔡國强, Cai Guo-Qiang, 1957-)	미국 뉴욕
27	353	1230	장웬(張洹, Zang Huan, 1965-)	중국
28	363		왕이똥(王沂東, wang yidong, 1955-)	중국
29	378		천단칭(陳丹青, Chen danqing, 1953-)	중국

30	401	529	판위량(潘玉良, Pan Yuliang, 1895-1977)	중국
31	403	1189	황저우(黃冑, Huang Zhou, 1925-1997)	중국
32	431	–	친상이(靳尚誼, Jin Shangyi, 1934-)	중국
33	446	775	동기창(董其昌, Dong Qichang, 1555-1636)	중국
34	461	8108	추이루주어(崔如琢, Cui Ruzhuo, 1944-)	미국 뉴욕
35	466	283	우창수어(吳昌碩, Wu Changshuo, 1844-1927)	중국
36	492	1452	쉬삥(徐冰, Xu Bing, 1957-)	미국 뉴욕

원문 자료 출처 : artprice.com

띄는 활약을 한 장샤오깡(張曉剛, Zang Xiaogang, 1958-)은 1446위에서 38위로 급부상했으며, 저우춘야(周春芽, Zhou Chunya, 1955-)는 14475위에서 204위로, 천이페이(陳逸飛, Chen Yifei, 1946-2005)는 2303위에서 149위로, 천징푸어(陳澄波, Chen Chengbo, 1895-1947)는 1671위에서 233위로 수직 상승한 기록들을 볼 수 있다. 여기에 장샤오깡, 주더췬, 리우샤오똥, 저우춘야, 위에민쥔, 팡리쥔, 이엔페이밍, 왕광위, 쩡판즈, 장웬, 양샤오빈, 차이구어치앙, 천단칭, 쉬삥 등 중국을 대표하는 동시대 작가들의 신사조들이 대거 순위에 진입함으로써 친상이, 아이쉬엔, 천이페이, 왕이동 등의 구상 계열과 함께 중국 현대 미술의 새로운 가능성을 읽을 수 있는 자료이다.

또한 중국화의 선전이 눈에 띄는 부분으로 쉬뻬이홍, 장다치엔, 리크어란, 황빈홍, 황저우, 우창수어, 추이루주어 등이 랭크되어 우리나라의 한국화 부진과는 대조적인 현상이다.

이들의 판매 총액은 30위를 기록한 자오우지(趙無極)가 2,741만 1,899달러(한화 약 254억 8천만 원)였으며, 최고가는 282만 7천 달러(한화 약 26억 3천만 원)를 기록했고, 38위 장샤오깡(張曉剛)은 2,393만 9,822달러(한화 약 222억 5천만 원)이고, 최고가는 205만 6천 달러(한화 약 19억 1천만 원)였다.

③ 일본시장의 회복과 네오 팝(Neo-pop)

세계에서 두번째로 경제 규모가 큰 일본은 현재 미술시장 붐으로부터 멀어져 있었다. 하지만 최근의 일본은 여러 가지 여건에서 회복세를 나타내고 있다.

일본의 옥션은 일본 전체에 15-20여 개소가 있고, 거래액은 약 170억 엔(한화 약 1,462억 원) 정도이다. 연간 거래액은 2005년 기준으로 1989년에 설립된 신와옥션(Shinwa Auction)이 80억 엔(한화 약 687억 9천만 원) 정도로 43%를 차지하고 있으며,[18] 1973년에 설립된 마이니찌(毎日)신문에서 운영하는 마이니찌옥션(Mainichi Auction Inc.)이 35억 엔(한화 약 301억 원), 2006년 통계 41억 9,400만 엔(한화 약 327억 9천만 원), 1995년에 출범한 AJC옥션이 25억 엔(한화 약 215억 원) 정도를 넘어서고 있다.[19] 그러나 일본 경매시장은 전체 일본 미술시장의 규모에서는 10% 정도에 머무르고 있는 정도이다.

이를 근거로 해보면 전 일본의 미술시장 규모는 약 1,700억 엔(한화 약 1조 4,618억 원) 정도로 추정된다. 그러나 일본의 미술시장은 1990년 한 해만도 거래액 총액이 1조 5천억 엔(한화 약 7조 9,866억 원) 정도로 추산되어,[20] 전체적으로는 최고 10배 이상 하락하다가 다시 상승하는 추세에 있다.

일본의 미술시장이 이처럼 커다란 변화를 보이고 있는 것은 역시 컬렉션이나 경매 모두 경험이 부족한데서 비롯된다고 보는 견해도 있다. "유럽의 옥션 하우스는 200년 이상이나 되었다. 일본에서 경매는 고작 18년 전에 시작되었다"라고 일본 최대 옥션회사인 신와옥션 대표 요이치로 구라타(倉田 陽一郎)는 말한다.

경매시장의 부진은 그렇다 치더라도 1980년대 후반 세계 아트딜

도쿄의 AJC경매회사가 있는 건물

네오 팝(Neo Pop) : 1980년대 일어난 미술운동으로 1960,70년대 팝문화와 대중문화 속에서 등장한 이미지를 더욱 다양하게 이용하고 동시에 재료를 새롭게 응용하여 서로 다른 시대정신을 결합한 예술 사조이다. 잘 알려진 네오 팝 작가로는 제프 쿤스, 키스 헤링, 케니 슈어프, 마크 코스타비 등이 있다. 특히 일본의 네오 팝 작가들은 애니메이션적 소재를 이용해 보다 아우라가 느껴지는 작품으로서 자신들의 대중문화를 승화시켰다. 이는 '키치적 복제'라고도 불리는데 대표적인 작가로는 나라 요시토모, 무라카미 타카시 등이 있다.

야요이 쿠사마(草間彌生, Kusama Yayoi, 1929-) : 일본 나가노 마츠모토현 출생으로 어릴 때부터 환각과 편집증세를 앓아왔다. 27세부터 뉴욕에 머물며 아방가르드 운동의 대표주자로 명성을 쌓았다. 1973년 건강상의 문제로 일본으로 돌아온 이후 도쿄에 거주하며 작업 활동을 계속하고 있다. 1993년 일본 대표로 베니스 비엔날레에 참여하였으며 1998년과 99년 미국과 일본에서 대규모 회고전을 개최하였다. 회화, 콜라주, 조각, 퍼포먼스 및 설치작업들에 모두 반복된 패턴의 오브제를 이용하고 있다. 그녀는 자신을 '오브제 작가'라고 표현하였으며, 소설과 시집을 출간하기도 하였고 영화와 패션 디자인 작업을 하기도 하였다. 현재 그녀는 스스로 원해서 도쿄에 있는 정신 요양소에 거주하고 있으며 그녀의 작업실은 병원에서 가까운 거리에 위치하고 있다.

러들의 최고의 고객이었던 일본 미술시장은 겨우 세계에서 2-3% 밖에 차지하고 있지 않다. 아예 artprice.com 같은 세계적인 사이트에 자료가 없을 정도이다.

그러나 일본은 최근 세계적인 스타들이 탄생하고 경기 호조를 보이는 추세에서 서서히 저력을 나타내기 시작하고 있다. 신와옥션이 공개한 자료를 보면 자신들의 통계로 연간 경매도록 배포 대상자는 2004-2005년에 6,921명이며, 1천만 엔(한화 약 8,600만 원) 이상 구입 고객은 106명, 100만 엔-1천만 엔 구입 고객 수는 520명, 100만 엔(한화 약 860만 원) 이하 구입 고객 수는 716명으로 총 1,342명의 수치를 보이고 있으며, 도록 발간 수 역시 해마다 증가하는 추세를 나타내고 있다.[21]

이러한 회복 추세에서 일본 미술품에 대한 새로운 컬렉터들 사이에는 상당한 변화가 일어나고 있다. 즉 30-40대의 젊은 부유층 세대들을 중심으로 야요이 쿠사마(草間彌生, Kusama Yayoi, 1929-), 무라카미 타카시(村上隆, Takashi Murakami, 1962-), 나라 요시토모(奈良美智, Yoshitomo Nara, 1959-) 같은 유명한 아티스트들의 추세가 지속적으로 세계시장에서 상승해 왔으며, 일본 아트딜러들에게는 재기를 위한 호재로 작용하고 있다.

"일본은 오랜 역사를 가지고 있는 남은 지역 중 하나다. 일본 미술품 중 일부는 가격은 낮지만 매우 수준이 높다"라고 도쿄에 베이스를 둔 아트랜티스 투자 연구 회사(Atlantis Investment Research Co.) 대표인 에드윈 머너(Edwin Merner)가 말하였다. 이 회사는 일본 지분을 1억 달러 이상 다루고 있다.[22]

사실상 동시대 미술은 일본 애니메이션 영화가 보여준 파워에 비하면 너무나 저조하다. 그러나 일본 네오 팝의 등장은 아시아 시장은 물론 세계적으로도 차별화된 그들만의 경향을 창출하는 데 성공한 것으로 평가된다. 대표적인 작가로는 나라 요시토모, 무라

나라 요시토모(Yoshitomo Nara) 「작은 순례자(몽유병)」 1999. 72×50×42.5cm, 섬유유리, 광목, 아크릴. 추정가 10-15만 달러. 낙찰가 13만 700달러(한화 약 1억 5천만 원). 크리스티 뉴욕, 2003년 11월 11일. 전후와 컨템포러리 아트 이브닝세일

선컨템포러리에서 개최된 'JapaneseContemporary' 전시 장면. 네오팝 계열 작업들이 주류를 이루었으며, 타카시 무라카미, 나라 요시토모 등의 영향이 반영되었다. 2007년 8월 10일-26일

나라 요시토모(奈良美智, Yoshitomo Nara, 1959-) : 일본 아오모리현 출신의 화가이자 일러스트레이터로 1987년 아이치현립 예술대학원과 독일 뒤셀도르프 국립미술학교를 졸업하였다. '심술 궂은 아이'로 유명한 그의 작품은 일본의 만화와 현대미술을 절묘하게 접목한 작가로 평가된다. 1990년대 중반 이후 미국과 유럽에서 활발하게 활동중이다.

무라카미 타카시(村上隆, Takashi Murakami, 1962-) : 일본 네오 팝 아트의 선두주자로 도쿄에서 출생하였다. 도쿄예술대학에서 일본화를 전공하였고 동대학에서 석사와 박사학위를 취득했다. 1994년 록펠러 재단의 초대를 받아 P.S.1의 아트 프로젝트에 참가하였으며 뉴욕과 일본에서 활동중이다. 그는 1996년 '히로폰 팩토리(Hiropon Factory)'라는 작은 그룹에서 시작해 '카이카이 키키(Kaikai Kiki)'라는 만화영화 캐릭터로 유명해졌으며, 2003년 루이비통 백의 일러스트 디자인을 하였다.

카미 타카시를 들 수 있다. 두 사람 모두 일본 만화 문화에서 영감을 받았다.[23]

2004년에 열광적인 현상으로 무라카미 타카시, 나라 요시토모 등의 작품이 붐을 이룬 후, 젊은 일본 아티스트들은 미술품 경매에서 새로운 기록들을 경신하기 시작했다.[24] 대중문화에 영감을 받은 무라카미는 종종 앤디 워홀과 비교가 된다.

나라 요시토모는 1959년생으로서 독일의 뒤셀도르프 국립미술학교를 졸업하고 대중문화를 성공적으로 포용한 작가로서 1990년대 중반 이후 미국과 유럽에서 활발하게 활동중이다. 1970년대 청소년기를 보내며 만화와 애니메이션 등 일본 대중문화가 체질화된 세대에 속하며, 순수미술 형식과 대중문화 정서를 결합한 복잡한 양상으로 드러나고 있다.

그의 작품에는 늘 순진한 듯하면서도 악동 같은 표정의 어린아이나 개, 고양이 같이 의인화된 동물들이 등장하며, 귀엽고 순진하리라 기대되는 어린 꼬마의 얼굴은 반항적이고 때로는 사악해 보이기까지 한 표정이다. 이는 두려움과 고독함, 반항심 등 우리 내면에 감춰진 복잡한 감정을 표현하고 있다. 그의 작품은 매우 쉽게 접근할 수 있다는 장점과 함께 소통할 수 있는 대중적 조형언어를 과감히 사용함으로써 매력을 확보하고 있다. 그는 artprice.com에서 실시하는 2005년 경매 총액 랭킹에서 204위였으나, 2006년에는 163위로 올라섰고, 총액은 586만 1,253달러(한화 약 54억 5천만 원)이다.

무라카미 타카시는 1990년대를 대표하는 일본 작가이다. 1962년생이며, 만화적인 회화부터 미니멀리스트 조각에 이르기까지 다양한 작업을 하고 있다. 또한 그는 공장에서 찍어내는 시계, 티셔츠, 다른 생산품 등에 사인이 들어간 작품을 보여주고 있다.

그는 아티스트로 활동할 뿐만 아니라 큐레이터, 전문 경영자, 일본 동시대 사회학을 배우는 학생으로도 신분을 유지하면서 매우 다

양한 관심을 분출하고 있는데, 루이비통의 수석 디자이너인 마크 제이콥스(Marc Jacobs)와 협력하여 루이비통(Louis Vuitton) 핸드백을 디자인하였다.

그의 작업에는 오타쿠 문화와 재패니메이션이 녹아 있으며, 루이비통과 협력하여 형광 빛의 루이비통 모노그램을 창출하였으며, 루이비통 패션 하우스를 위한 다른 제품들도 디자인하였다.

그의 작업은 세계적으로 유명한 동시대 일본 만화와 역사적인 일본화의 형식을 가지고 있다. 그는 박사과정에서 전통적인 니혼가 스타일(Nihon-ga Style)을 전공하였으며 고전적으로 훈련을 받았다. 그의 작업은 티셔츠, 포스터, 열쇠 체인 등에서도 볼 수 있다. 무라카미는 또한 '슈퍼 플랫(Super Flat)'이라는 동시대 일본 작가의 전시를 기획하였다.[25]

스스로 '슈퍼 플랫'이라고 이름 붙인 작업들은 일본 대중문화의 전형적인 모습을 담고 있지만 표현방법은 일본 전통 미술 중 하나인 우키요에의 기법을 차용한다. 무라카미 타카시가 선보인 재패니메이션 스타일의 귀엽고 화려한 캐릭터는 팝의 가벼움을 가지고 있지만 그 이면에는 현대인들의 상실감이 자리하고 있다.

히로시 스기모토(杉本博司, Sugimoto Hiroshi, 1948-)는 일본보다는 미국에서 더 잘 알려진 사진작가이다. 밀랍인형이나 극장의

히로시 스기모토(杉本博司, Sugimoto Hiroshi, 1948-) : 일본 사진작가로 1970년도초에 미국으로 건너가 로스앤젤레스의 Art Center College of Design을 졸업하였으며, 사진을 시작하였다. 1974년 뉴욕으로 이주한 후 도쿄와 뉴욕을 오가며 세계적인 사진작가로 활동하고 있다. 지금까지 줄곧 흑백필름을 이용한 미국의 '극장'과 '초상화' 등 시리즈 작품들을 선보이고 있다. 인간의 기억 속에서 지워지는 것에 대한 아쉬움, 과거에 대한 집착이 작품의 철학적 근간이 된다.

2006년 artprice.com의 주요 일본 작가 경매 판매 총액 순위

총 거래액 순위		작가명
2006	2005	
158	233	히로시 스기모토(杉本博司, Sugimoto Hiroshi, 1948-)
163	204	나라 요시토모(奈良美智, Yoshitomo Nara, 1959-)
329	203	후지타 쓰구하루(藤田嗣治, Tsuguharu Foujita, 1886-1968)
386	240	야요이 쿠사마(草間彌生, Kusama Yayoi, 1929-)
451	375	무라카미 타카시(村上隆, Takashi Murakami, 1962-)
487	256	이사무 노구찌(Noguchi Isamu, 1904-1988)

무대를 이용하거나 건축물을 자신만의 독특한 시각으로 해석하며 기록해 낸 그는 artprice.com에서 실시하는 2005년 경매 총액 랭킹에서 233위였으나 2006년에는 158위로 올라섰다.[26]

5) 독일어권 시장 : 독일, 스위스, 오스트리아

2006년에 독일-스위스-오스트리아 미술품 가격 인덱스는 8.4% 상승했다. 1990년보다 30% 낮은 정도로 2000년보다는 1.6% 높다.

독일, 스위스, 오스트리아의 판매는 8만 2천 점, 아이템으로 3억 4,300만 유로가 판매되었다. (2005년 2억 7,600만 유로, 2001년 1억 2,900만 유로와 비교) 2005년에는 10점이 100만 유로를 넘은 것과 비교하여 2006년에는 20점이 100만 유로를 넘겼다.

가장 높은 가격은 조르주 브라크의 「테라스 La Terrasse」가 2006년 6월 16일에 콘펠드(Kornfeld)에서 610만 스위스 프랑에 낙찰되었다. 독일에서는 하인리히 캄펜동크(Heinrich Campendonck)가 240만 유로를, 오스트리아에서는 알빈 에거-린츠(Albin Egger-Lienz)의 「죽음의 댄스」가 76만 유로로 가장 높은 금액이었다. 독일어권 시장은 세계 총 판매액에서 2005년 6.5%를 차지한 것과 비교하여, 2006년에는 5.3%로 하락하였다.

6) 러시아 미술시장

2007년 2월에 소더비에서 있었던 러시아 동시대 미술과 3월에

있었던 제2회 모스크바 비엔날 아트 페어(Moscow Biennial Art Fair) 후에 러시아 미술은 더욱 활성화되었다. 러시아 아티스트들이 스스로를 표현하기 위한 자유는 사회 현상과 관련이 있다. 예를 들어 1974년에 모스크바에서 열린 불순응주의자(non-conformists)의 전시는 주정부에 의해 강제로 제지당했다. 그러나 최근에는 많은 변화가 일어나고 있다.

최근 몇 년간 러시아 수도의 문화적인 분위기는 동시대 미술이 빠르게 변화되는 원동력이 되었다. 많은 동시대 미술 작품들이 옛 공산주의 제도에 대해 사회적이고 정치적인 비판에 초점을 맞추고 있으며, 다양성도 분출되고 있다.

우크라이나에서 1933년에 태어난 일리야 카바코프(Ilya Kavakov)는 동시대 러시아 미술에서 빼놓을 수 없는 아티스트이다. 그의 작품은 옥션에 자주 출품되며, 60점 이상의 작품이 경매에서 팔렸다. 주로 판매되는 작품은 4-8천 유로에 팔리는 드로잉 작품이다. 동시에 카바코프 세대의 작가들은 주로 1920년대 중반부터 1940년대에 태어난 작가들로 미술시장에서 주목받고 있다.

이 작가들의 미술품 가격 인플레이션은 2007년 2월 15일 런던에서 있었던 소더비 동시대 러시아 미술품(Modern and Contemporary Russian Art) 세일[27]에서 급속도로 가격이 올랐다.

이들 중 대표적인 작가로는 그리샤 브루스킨(Grisha Bruskin), 비탈리 코마(Vitalii Komar), 보리스 오를로프(Boris Orlov), 브라디미르 오브친니코프(Vladimir Ovchinnikov), 오스카 래빈(Oskar Rabine), 빅터 피보바로프(Viktor Pivovarov), 에딕 스타인버그(Edik Steinberg), 나탈리아 네스테로바(Natalia Nesterova)와 미카일 체미아킨(Mikhail Chemiakin)이 있다. 이 경매에서 나온 작품들 중 80%가 성공적으로 판매가 되었다.

가장 높은 가격에 판매가 된 작품은 에프게니 츄바로프(Evgeny

일리야 카바코프(Ilya Kavakov, 1933-) : 미국 개념예술가로 러시아계 유대인 태생으로 우크라이나의 드니프로페트로프스크에서 태어났다. 1950년대부터 1980년대 후반까지 30년 동안 모스크바에서 활동하였다. 현재 롱아일랜드에 거주하고 있으며 2000년 아트뉴스(ArtNews)에서 발표한 '생존하고 있는 10명의 위대한 예술가' 중 한 명으로 선정되기도 하였다.

Chubarov, 1934-)의 「무제 Untitled」이다. 이 작품은 잭슨 폴록의 드리핑 기법에 영향을 받았다. 이 작품의 낙찰 예상액은 4-6만 파운드였으나 28만 8천 파운드에 낙찰되었다.

4. 사진을 주목한다

　사진은 아직 세계적인 추세는 아니지만 미국과 유럽권 시장에서는 오히려 회화보다 높은 수치를 기록하면서 상승세를 기록하였다. artprice.com의 데이터에 의하면 1999년부터 붐이 시작되었으며, 2000년에는 거의 9,200점의 사진이 경매에서 낙찰된 것에 비하여 2004년에는 1만 1천 점의 사진 작품이 나와서 7천 점의 사진이 경매에 낙찰되었다. 그러나 2004년 총 거래 금액은 5,700만 유로(한화 약 811억 900만 원)로, 2003년에 비해서 35%의 상승률을 보였다. 12년 전에 비하면 10배나 오른 것이다.[28]

　그 중에서도 동시대 사진 부분은 현대 사진과 고 사진을 비교하여 월등히 많은 인기를 누려왔다. 65세 이하의 사진작가 작품 거래액은 2003년과 2004년 사이에 1,970만 달러에서부터 3,660만 달러 정도였다.

　사진의 열기는 특히나 미국에서 뜨겁게 달아올랐고, 다소 하향세를 보이던 2004년에도 뉴욕은 사진에 대한 인기가 식을 줄 몰랐다. 필립스의 컨설턴트 필립 세가로(Philippe Ségalot)가 '완성하기 위한(to work on) 꿈의 컬렉션'이라고 했던 사진 컬렉션인 '램버트 아트 컬렉션(Lambert Art Collection)'의 판매와 함께 11월 8일 경매의 한 주가 시작되었다.

　100%의 출품작이 팔리고 총 최고 추정가도 상승하였다. 찰스 레이(Charles Ray), 신디 셔먼(Cindy Sherman), 그리고 기타 많은 작가들의 작품들이 평가액보다 더 높은 가격이 되었다. 바바라 크루거(Barbara Kruger)의 「무제 Untitled/I Shop Therefore I Am」

(1983)이 최고 추정액 12만 달러를 넘어 60만 1천 달러(한화 약 6억 7천만 원)로 낙찰됨으로써 그 작가의 판매 최고 기록을 경신하는 등 인기를 실감케 했다.[29]

전체 사진 규모에서 컨템포러리 작품의 비율은 2003년에는 26.8%에서 2004년에는 52.3%로 증가하였고 메이저 경매회사의 취급이 증가하였다. 그 중에서도 사진 분야에 있어서는 소더비와 필립스가 우위를 차지하고 있다. 독일시장에서도 10만 마르크를 넘는 작품이 2003년에는 44점이었는 데 반하여 2004년에는 105점이 되었다. 그들 중 70%가 동시대 작품이다. 국가별로는 프랑스 20%, 독일 21.5%를 차지하고 있다. 그러나 미국은 판매 규모의 37.5%를 차지하고 있어 단연 앞서고 있으며, 이 3개국이 전 세계 거래액의 80%를 차지한다.[30]

한편 전 세계 경매시장에서 차지한 사진의 비율을 보면 2006년 회화가 75.7% 사진은 2.2%를 차지하였다. 판화시장은 2.6%, 조

뉴욕 크리스티 프리뷰 장면. 많은 사진 작품들이 전시되고 있다.

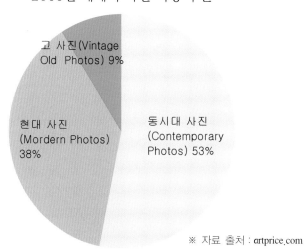

2006년 세계의 사진 시장 구분

고 사진(Vintage Old Photos) 9%

현대 사진 (Mordern Photos) 38%

동시대 사진 (Contemporary Photos) 53%

※ 자료 출처 : artprice.com

각이 7.9%이지만 거래 총수(Number of transactions)에서는 회화 47.6%, 드로잉 수채화가 23.9%, 조각 5.7%, 판화 17.2%, 사진 4.2%를 차지하고 있다.[31]

이는 2005년 사진 분야 거래 총액 3.3%에 머물렀던 것보다 거의 0.5% 정도가 상승하는 추세를 보여주었다. 판화 역시 15.7%에서 1.5% 상승하는 변화를 보이고 있는 것으로 통계된다. 아래에서는 2006년도 독일의 주요 작가들의 가격 변동추이를 정리해 본다.

사진 분야 작가 2006년 아트마켓 변화 추이

작가명	총 거래액 (유로)	거래 가격 총액 순위	변화
안드레아 걸스키(Andreas Gursky, 1955-)	7,970,714	93	+54
토마스 루프(Thomas Ruff, 1958-)	2,389,074	322	-35
토마스 스트루스(Thomas Struth, 1954-)	1,978,563	376	+20
칸디다 회퍼(Candida Höfer, 1944-)	500,727	1104	+195

베허학파 : 베니스 비엔날레의 황금 사자상을 수상자이기도 한 사진작가 베른트 베허(Bernd Becher)와 힐라 베허(Hilla Becher) 부부에 의해 형성된 학파이며 이들이 뒤셀도르프 미술대학에서 길러낸 제자들에 의해 확산된 예술 사조 중 하나이다. 주요 작가로는 독일 사진계에서 가장 성공한 트리오, 토마스 스트루스, 토마스 루프, 안드레아 걸스키 등이 있으며, 이 외에도 사진을 독학으로 공부하고 뉴욕현대미술관에서 개인전을 개최한 마이클 슈미트(Michel Schmidt), 영국에서 터너프라이즈를 수상한 첫번째 외국인인 볼프강 틸만스(Wolfgang Tillmans) 등이 있다. 이들의 작품은 초대형 칼라 사진을 특허받은 접착기술로 프렉시 글래스에 부착하여 효과를 내는 디아섹(Diasec)기법을 사용한다. 이 기법은 여러 장의 사진을 이어붙일 수 있다.

독일의 베허학파를 위주로한 가격 변동추이에서 3명이 상승세를 타고 있으며, 특히 칸디다 회퍼는 195위를 상승하는가 하면, 안드레아 걸스키의 작품은 최고가가 220만 달러(한화 약 20억 5천만 원)로 전체 순위 93위, 사진 부분 2006년 판매액 1위에 랭크되어 세계시장을 평정하는 등 상승폭을 기록하였다.[32] 이와 같은 사진의 약진세는 이미 미국과 유럽을 중심으로 한 시장 규모를 중국, 한국 등 아시아까지 넓혀가고 있으며, 미개척시장으로 간주되면서 많은 컬렉터들로부터 구입 문의를 받고 있다.

5. 청년 작가들의 질주

1) '뿌리고 기도하기'

"이게 성숙한 작품인가?"

오비츠(Michael Ovitz, 1946-)는 자신이 구입한 그림을 그린 25세 예일대 학생에 관해 자문하며 말을 꺼냈다. 그러나 그는 이윽고 "아니다. 하지만 나를 울린다"고 짧게 말했다.

많은 작가들은 예술 세계의 꿈에 도달하기 위해 무명으로 수년을 땀 흘리고 혹은 굶주린다. 그리고 그들 중 대다수는 자신의 예술 세계를 불태웠다는 사실 하나만으로 값진 삶을 영위한 것으로 생각한다. 젊은 시절의 열정적인 발견과 실험들은 그가 노년이 되었을 때 오로지 하나의 추억으로 남는 앨범의 한 페이지가 되기도 한다.[33]

전 세계의 미술품 거래액이 70억 달러(한화 약 7조 910억 원)는 될 것이라는 추산과 함께 많은 갤러리들은 더 상승할 시장의 판매를 위하여 재고 작품들의 확보와 새로운 작가들의 발견을 위해 경쟁을 하고 있다. 이제 어떤 아트딜러들은 빠르다 싶을 정도로 '최대의 기대주(Lion's share)'가 되기를 희망하면서 신생 영 아티스트 그룹을 발굴하는 데 심혈을 기울이고 있다.

컬렉터들과 평론가, 미술사가들, 중년을 넘긴 작가들은 말할 것도 없이 이러한 젊은 작가들의 움직임에 회의적이다. 그들의 예술관에는 깊이와 철학적인 사유가 부족하거나 진지한 실험적 자세를 읽을 수 없다는 지적도 그렇지만 대중적인 취향과 결합하려는 작

마이클 오비츠(Michael S. Ovitz, 1946-) : 로스앤젤레스에서 출생하였고 UCLA에서 영화, 연극, 텔레비전과정을 졸업하였다. 윌리엄 모리스 에이전시에서 일을 시작하였으며 여러 에이전시를 거쳐 1975년 크리에이티브 아티스트 에이전시(Creative Artists Agency/ CAA)를 설립하였다. 1995년 그는 CAA를 떠나 월트 디즈니사(Walt Disney Company)의 사장이 된다. 16개월 후 디즈니 이사진들에 의해 해임되었고 퇴직 수당으로 현금 3,800만 달러와 1억 달러의 주식을 받았다. 현재 개인투자자로 활동하고 있으며 동시에 영화감독 마틴 스콜세지(Martin Scorsese, 1942-) 등과 같은 유명인사들에게 자문을 해주고 있다. 또한 열렬한 농구 팬이며 미술품 컬렉터이기도 하다.

품들의 경향에 고개를 내젓는다.

그러나 30세 이전에 성공한 로버트 라우센버그(Robert Rauschen-berg), 프랑크 스텔라(Frank Stella)처럼 빛나는 작가들도 있다. 바스키아를 비롯하여 영국과 중국의 젊은 작가들도 그러했지만 성공 사례도 적지 않다. 그러나 여전히 이처럼 한꺼번에 작품을 사들이는 일에 대해서는 회의적이다.

아트딜러들의 시각에는 이와 같이 젊은 작가들의 작품들은 매우 소수는 통쾌한 홈런을 날릴 테지만 아직은 검증되지 않은 작가들의 경우 페니 주식(Penny Stocks),[34] 즉 싸게 살 수 있는 주식 정도로 보는 경향이 있다. 미술 세계에서 이러한 전략은 '뿌리고 기도하기(Spray and Pray)' 방식이라고 알려져 있다.

그러나 아트마켓에서 이러한 접근은 더 매력적이었다. artprice.com에 따르면 2006년 순수미술품 경매에서의 42억 달러(한화 약 3조 9,043억 원)에 달하는 전 세계적 매출액은 2005년에 비해 15% 증가했다. 가장 잘 나가는 작가의 대표 주자로 피카소, 반 고흐뿐만 아니라 살아 있는 25세에서 45세 사이 작가들의 작품도 역사적으로 최전성기에 있던 1990년 최고 3만 2천 달러에서, 2004년 평균 8만 달러에 달했다. 여기에 일부 학생 작품들도 거의 2만 달러는 넘기고 있다.

뉴욕의 베테랑 아트딜러 잭 틸톤(Jack Tilton)은 최근까지 유망한 예술가들을 보여주기 전에 몇 년을 더 기다리려 했다. 그리고 그들이 '성숙하기' 위한 시간이 필요하다고 믿었다. 그러나 지금 그는 "우리는 NBA처럼, 6년은 일찍 과일을 딴다"라고 말한다. 우리나라는 물론 세계 각국 아트딜러들의 상황을 그대로 말해 주는 대목이다.

NBA는 고교 졸업 후 프로에 직행한 슈퍼스타들이 뛰어난 기량을 펼치며 성공하는 사람들을 말한다. 코비 브라이언트(LA 레이커스), 트레이시 맥그레이디(휴스턴 로키츠), 저메인 오닐(인디애나 페이서

페니 주식(Penny Stocks) : 화폐 단위 중 최소 단위인 페니(Penny)가 들어 있다는 점에서 알 수 있듯이 페니 주식이란 싸게 살 수 있는 주식들을 말한다. 저가의 투기적인 주식으로서, 미국증권시장에서 페니 스톡으로 분류될 수 있는 최고 가격은 개인적 판단에 따르지만 1달러가 가장 일반적으로 인식되고 있는 한계이다. 페니 스톡은 일반적으로 장외시장이나 규모가 작은 거래소에서 거래 된다. 주가가 저렴한 만큼 위험의 부담이 크지만 높은 주가상승을 기대해 볼 수 있다.

2007년 KIAF 신진작가 특별전

스), 케빈 가넷(미네소타 팀버울브스), 아마레 스타더마이어(피닉스
선즈) 등은 고교 졸업과 동시에 프로에 진출해 큰 성공을 거둔 대표
적인 케이스이다.[35)]

우리나라에서도 20대와 30대 젊은 신진 작가들의 작품들이 놀라
운 가격들로 팔렸던 기록을 가지고 있다. 홍콩의 크리스티 등 외국
경매장을 비롯하여 국내시장에서도 상당한 가격을 형성하면서 홍
경택(1968-), 김동유(1965-), 최소영(1980-), 세오(1977-), 이
정웅(1963-), 이환권(1974-), 안성하(1977-) 등 **NBA**급 작가들
이 등장한 것이다. 그러나 이들 제3세대들의 질주에 대한 시각은
여러 갈래의 관점이 있다. 글로벌 언어를 습득한 신선함에 매료되
었다는 시각과 일부 작가들은 한국형 단기투자를 위한 순간적인 상
승일 뿐 상업적 성향이 짙게 깔리고, 실험성이나 깊이가 부족하다
는 등의 평가가 엇갈렸다.

하지만 분명한 것은 아트페어에서 주목받는 작가의 부스에서는
작품의 매진 사태는 물론 작가의 자료를 구하느라 진땀을 흘리는
컬렉터들과, 전문가들을 만나는 것은 어려운 일이 아니다. **KIAF**를
통해서 대중들에게 인기를 끌었던 이환권과 최수앙 역시 그 대표
적인 경우라 하겠다. 둘 다 입체 분야이지만 그들만의 독특한 해석
과 표현 방법은 이환권의 경우 이미 홍콩 크리스티에서도 상당한
기록을 올렸다.

하지만 신예스타들의 선택은 역시 '뿌리고 거두기'의 한계가 있
다. 비전문가들에게는 밝혀지지 않지만 유명 작가들의 직접 모방의
가능성이 있고, 자체적인 역량에 대한 검증이 있기까지는 상당한
시간이 필요한 것이 사실이다.

우리나라의 영 파워가 갖는 기적과 같은 현상들은 한동안 그 진
실성에 대하여 상당한 의문을 가졌던 것도 사실이다. 그러나 실제
로 쾰른, 시카고, 런던, 뉴욕 등 전 세계의 아트페어 현장에서 판

정진용 「Goldstructure-Majesty0701」 2007. 240×165cm. Ink. color & glass bead on paper on panel

이민혁 「룸싸롱에서 애절히 사랑을 구걸하다」 2006. 162.2×130.3cm. 캔버스에 아크릴. 2007년 12월 아트대구 갤러리 소헌 출품작

2007년 KIAF의 갤러리 LM 부스에 출품된 최수앙 작품

2007년 KIAF 한국 신진 작가 특별전 전시장

매되는 작품들 중 적지 않은 숫자가 젊은 작가들이었다.

　물론 이와 같은 현상에는 저렴한 가격이 책정된 매력도 한몫을 했다고 볼 수 있다. 한편 2004년 5월 홍콩 소더비에서부터 시작된 홍콩, 런던 등의 경매에서 보여준 신세대들의 홈런 행진은 2006년 이후 결코 낮은 가격이라고 볼 수 없는 상당한 낙찰가 행진을 해왔다는 점에서 재평가하지 않을 수 없다.

런던의 화이트 큐브 갤러리 입구

2) 세계적인 추세, 급격한 확장

　분명한 것은 이와 같은 젊은 작가들의 상승세가 세계적인 현상으로 나타나고 있다는 점을 상기할 필요가 있다. 그 배경에는 미술계에 센세이션을 불러일으킬 만한 사건들을 몰고 다니는 경우도 있었지만, 기성세대에 대한 반란으로 과감한 변신을 추구하는 신선감에 대한 정당한 평가 등 그 동기나 요인은 매우 다양하다.

　대표적인 센세이션은 바로 1988년 데미언 허스트(Damien Hirst, 1965-)의 기획으로 개최된 '프리즈(Freeze)전' 이후 yBa(young British artists), 즉 '젊은 영국 작가' 라고 불리는 스타들이 대거 진출함으로써 영국 현대 미술의 판도를 바꾸어 놓는 파란을 몰고 왔다. 트레시 에민(Tracy Emin, 1963-), 마크 퀸(Marc Quinn, 1964-) 등 그들의 전진은 영국을 넘어 세계적인 화젯거리가 되었다.

　중국의 경우는 다른 나라에 비하여 전통적 기반이 강한 국가이지만 개혁 개방 이후 중년층과 신진 작가 그룹은 중국 미술의 위상을 세계에 우뚝 서게 하는 괴력을 발휘했다. 새로운 역사는 역시 왕광이(王廣義, 1957-), 장샤오깡(張曉剛, 1958-), 위에민쥔(岳敏君, 1962-), 리우지엔화(劉建華, 1962-), 팡리쥔(方力鈞, 1963-), 리우샤오똥(劉小東, 1963-), 쩡판즈(曾梵志, 1964-), 리우웨이

yBa(young British artists) : yBa는 '젊은 영국 작가들(young British artists)'의 줄임말로 1988년 선창가 공장지대인 도클랜드(Docklands)에서 개최한 '프리즈(Freeze)전' 에서 시작되었다. 이 전시에 참여한 이안 데븐포트, 데미언 허스트, 게리 흄, 미카엘 랜디, 사라 루카스, 피오나 래 등 골드스미스 대학의 재학생 16명을 yBa작가라고 부른다.

　전시 큐레이터는 이들 중 한 명인 데미언 허스트가 맡았고 전시는 매우 성공적이었다. 이들의 작품은 세기말의 방황을 표출하는 동시에 21세기의 비전을 새롭게 모색하는 과감하고 엽기적인 작품들로 하나의 흐름을 형성하였다. 1988년 '프리즈전' 에 참가한 16명과 함께 모두 통칭하는 개념으로 사용되어진다.

(劉煒, 1965-) 등이 주도하는 새로운 물결을 선봉으로 최근에는 20대부터 시작하는 신진 작가들의 파워가 주류를 이루고 있다.

베이징의 중앙미술대학이나 항주의 중국미술대학 등에서 능력 있는 대학원생들은 이미 많은 갤러리들이 전속 작가로 계약을 마친 경우가 속속 등장하고 있으며, 국내외의 아트딜러들이 그들의 작업실을 방문하는 일은 이미 흔한 경우이다.

이에 대하여 중앙미술대학 자오리(趙力) 교수는 "과거에 동시대 작가들에 대한 평가가 너무 낮았다는 점을 감안한다면 최근 신진 작가들에 대한 관심은 당연한 일이다"라는 말을 하면서 변화하는 중국미술의 흐름에서 신진 작가들의 역량을 밝게 전망했다.[36]

한편 월스트리트 저널은 켈리 크로우(Kelly Crow)의 글을 게재하면서 영 아티스트들의 무서운 질주에 대하여 이렇게 말한다.

"모든 달콤함을 위해, 모든 예술가들은 성공할 수 없는 단 하나의 이유가 있다. 바로 26세의 벽이다. 뉴욕과 같은 예술의 중심에서부터 요즘 각광받는 인디애나 주의 포트웨인(Fort Wayne) 같은 곳까지, 아트딜러, 컬렉터, 그리고 뮤지엄 큐레이터들은 아직 10대나 20대 초반의 예술가들을 스카우트하고 있다. 차를 빌리기에도 나이가 어려보이는 화가들이 인터뷰를 거절하고 마이클 오비츠(Michael Ovitz, 1946-), 찰스 사치(Charles Saatchi)와 같은 주요 컬렉터들에게 작품을 선보이는 개인 조수들을 고용하고 있다."[37]

휘트니 뮤지엄에서 비엔날레가 열리는 데 2005년에 최고 6명인 것에 비해 2006년에는 101명의 작가 중 12명이 20대였다. 최근 20-30여 곳의 현대 미술관들이 20대 작가들의 작품을 전시하고 있으며, 미술학교 대학원 과정은 그들 스스로가 아트딜러가 되어 친구들의 작품을 서로 프로모팅하고 있다.

베테랑 갤러리들과 비영리 예술 공간들은 '애송이들(Whipper-snappers)' '30세 이하(Under 30)' '젊은 세대(Under Age)' 같은 제목으로 기획전을 개최하며, 뉴욕의 첼시나 베이징의 798, 런던의 갤러리들과 주요 아트페어 어디를 가도 이제는 20-30대 젊은 작가들의 발랄한 개성과 파격적인 시각으로 도전하는 영 파워의 힘을 느끼는 것은 특별한 일이 아니다.

켈리 크로우(Kelly Crow)는 1982년생 젊은 작가 로산 크로우(Rosson Crow)에 대하여 언급한다. 그녀는 얼마 전까지만 해도 한 점에 800달러 정도에 '헌팅 인테리어(Haunting Interior)'란 시리즈의 회화 작품을 몇 점 매매하던 미술대학 학생이었다. 그러나 그녀는 뉴욕과 파리의 메이저급 갤러리에서 전시를 개최하고 휘트니에 회화와 조각 분과 위원으로 일하는 그레고리 밀러(Gregory Miller)와 같은 컬렉터에게 1만 6천 달러 정도로 작품을 팔고 있다.

그녀는 한 점을 빼고 지금까지 그녀가 해온 모든 것을 팔았다고 말했다. 이어지는 그녀의 대답은 "한 점이 남아 있는 것은 그 작품을 방금 끝냈기 때문이다" "이제 다른 사람들에게 커피를 얻을 필요 없다"였다. 더 이상 질문이 필요 없는 순간이다.

로산 크로우는 미국의 텍사스 달라스 출신이고 뉴욕의 스쿨 오브 비주얼 아트(School of Visual Arts) 학부를 졸업한 후 예일대학교(Yale University) 대학원을 졸업하였으며, 로스앤젤레스에서 거주하고 있는 신예 작가이다. 그녀의 작업은 현란한 원색적인 에너지로 충만된 실내 인테리어를 소재로 하고 있다. 이미 2003년부터 2007년까지 뉴욕, 캐나다, 파리 등에서 총 16회의 전시회에 참가하였으며, 3회의 개인전을 개최하였다. 아트바젤과 함께 열리는 '볼타쇼 03'에서도 그의 작품을 볼 수 있었으며, 아트넷(artnet) 등 세계 아트마켓의 검색에서도 정보를 다루고 있을 정도로 성장하였다.

III. 한국 미술시장 트렌드

1. 40여 년간의 변화 추이

2. 블루칩 중심의 상승세

3. 주요 트렌드 분석

1. 40여 년간의 변화 추이

1) 고미술, 한국화 호황–1970년대 후반 1차 호황

1970년대 후반은 고미술품과 한국화의 호황이 절정에 달했던 시기이다. 특히 이 시기는 변관식, 이상범, 노수현 등 근대 6대가 위주와 중진들로는 김기창, 장우성, 천경자, 박노수 등과 서세옥, 이영찬, 민경갑, 송영방 등 인기 작가들의 한국화가 초호황을 이루었다. 그러나 급격히 늘어난 수요에 비하여 공급은 태부족인 상태였다. 반면, 서양화는 박수근, 이중섭, 도상봉 등의 구상 계열 작가들의 작품은 상당한 수준으로 상승하였으나 비구상 계열은 움직임이 없었다.

당시 미술시장은 부동산 붐과 매우 밀접한 관계를 지니고 있다. 사회 배경으로는 무엇보다 부동산 개발이 초기 단계에서 부를 축적하는 수단으로 등장했던 시기이다. 1970년 11월 5일 당시 양택식 서울시장은 '강남 개발 계획'을 발표하였고, 남서울 개발 계획으로 본격화된 강남 개발은 새로운 부를 축적하였다.

이로 인한 부동산 붐을 타고 성장한 부유층이 등장하기 시작하였으며, 결국 1978년 '현대아파트 분양사건'이 발생하면서 과열은 극에 달했다. 급기야 1978년 8월 8일 '부동산 투기 억제 및 지가 안정을 위한 종합 대책'이 발표되었다. 당시 1978년 서울 강남구 압구정동 현대아파트는 당시 4천만–5천만 원의 프리미엄이 붙어 '투기의 대명사'라는 비판을 받았다. 여기에 전국의 지가는 34%,

강남 개발 계획 : 1973년 중동 건설 붐, 오일달러의 유입, 중화학공업을 위한 통화 공급이 확대되면서 자본의 공급 과잉 현상이 발생하였으며, 영동 일대를 개발 촉진지구로 지정하고, 지하철 2호선이 강남과 강북을 연결하는 순환선으로 결정되었다. 여기에 경기고 등 이른바 명문고들이 강남으로 이전해 8학군을 형성하였고 서비스 업체들이 급증하였다.

50%로 급격히 상승할 정도였다.

　이러한 현상에서 국세청은 서울 강남과 전국 19개 시와 6개 군에 '부동산 투기억제 종합대책'을 발표하면서 자금들이 다른 곳으로 이동하게 되었다. 그 이전에도 어느 정도 불이 붙었던 미술시장이었지만 종합대책 이후로는 부동산 시장에서 막힌 자금들이 근·현대미술과 골동품에 자금이 투입되었던 것이다. 상승추이는 세칭 '복(福)부인'이라는 말에 이어서 '골(骨)부인'이라는 유행어까지 나돌 정도가 된다.

　당시의 열기는 최대의 호황으로 이어졌고, 1978년 10월 가짜 고서화, 근대 미술품 거래 사건까지 발생하여 서울지검이 문제가 된 57점을 압수하고 화랑 주인 등 6명을 구속하는 사태까지 일어나게 된다. 그러나 투기 현상까지 보여주던 자금들은 다시 경제 성장의 둔화 요인에 의하여 찬바람을 맞게 된다. 즉 강력한 금융정상화 조치에 의하여 기업들이 어려워졌고 제원, 원기업, 율산 등이 무너지는 사태로 이어졌으며 증시는 급락했다.[38]

　다시 1979년에는 '이슬람 혁명'으로 시작된 세계적 공급파동으로 전국에 오일쇼크가 불어닥쳤고, 2차 쇼크가 1982년까지 이어졌다. 결국 석유류 값이 59%까지 급등과 물가가 상승하는 등 1980년에 접어들어서는 현격한 경기 하향세가 이어지고, 미술시장에도 막대한 영향을 미치게 된다.

2) 한국화의 하락과 서양화의 상승– 1980년대말 2차 호황

하강세와 새로운 변화

1980년대 초반은 미술시장이 하강하는 추세로 전환된다. 고미술

과 한국화를 중심으로 전성기가 하강세를 타기 시작하였다.

무엇보다도 경제적 여건의 급격한 둔화가 가장 큰 원인이었다. 1970년대 후반의 부동산 붐과는 달리 불안하게 지속된 경제적인 상황은 미술시장에도 악영향으로 작용하여 하향세가 이어졌다.

당시 사회적 배경으로 1979년 2차 오일쇼크는 경제 전반에 걸쳐 많은 영향을 미쳤다. 1980년 세계 정세 변동과 제2차 석유파동, 박 대통령 피살, 5 · 18 민주항쟁 등으로 인한 전국혼란 등은 마이너스 성장으로 직결되었고, 성장율은 −2.1%로 후퇴하였다. 여기에 재정 팽창률은 35.7%로 국제 수지적자는 53억 달러를 기록함으로써 외채망국론이 등장하고 결국 재정 긴축정책으로 경기하강세로 접어들었다.

한국화의 퇴조 원인

한국화는 이응노, 천경자 등 일부의 작가들만을 제외하고 근대 6 대가를 비롯한 대부분 가격이 하락하였다. 그 원인에 대해서는 많은 의견이 있지만 우선적으로 아파트문화의 등장을 꼽을 수 있다.

주거 환경의 변화는 분명히 전통 회화의 하락과 서양화의 상승으로 이어지는 요인 중 하나였을 것으로 보고 있다. 그러나 단지 아파트 주거문화가 과거 한국화보다는 서양화에 적합하다는 것은 쉽게 납득이 안 가는 점이 있다.

이 점은 중국과 일본의 경우에도 동일한 주거 공간의 변화 과정을 겪었지만 중국화나 일본화가 여전히 일정 부분을 차지하면서 거래되었고, 현재도 여전히 애호층들은 다양하게 분포되어 있다. 군이 공간적인 변화를 언급한다면 아파트 공간과 전통 한국화가 서양화보다는 어울리지 않는다는 인식과 함께 결국 서구식 거주문화로 변화하면서 작품들의 취향도 변화한 것으로 판단되어진다.

하지만 더 큰 내부적인 요인으로서는 1970년대에 호황을 누리던

아파트문화의 등장 : 1970년대 아파트 문화는 1977년도에는 잠실단지아파트, 서울의 강동에 대단위 아파트단지, 1980년대 강남 아파트, 1986년 아시아 선수촌, 1988년 올림픽 선수촌 아파트로부터 시작하여 노원구, 분당, 일산 등 대단위 단지와 함께 2002년 입주되는 타워팰리스까지 주거 공간의 일반화된 형식으로 자리잡았다.

한국화 분야의 인기 작가들이 지속적인 변화를 추구하지 않고 매너리즘에 빠진 관념적 화풍을 반복하는 경향에서 벗어나지 못함으로써 싫증을 느낀 점도 매우 큰 요인이었다.

서양화, 조각의 상승

산수화나 화조화 등을 즐겨 구입했던 1970년대 후반과는 달리 1980년대에 들어서는 서양화 가격이 상승했으며, 1983년까지 봄, 여름 두 번의 주기별로 지속적인 상승이 이루어졌다.

사실상 1970년대 후반의 미술시장에서도 한국화가 가격을 주도하였지만 서양화의 움직임이 전혀 없었던 것은 아니다. 이 시기에 서양화는 조각 등과 함께 다양한 장르로 확산되는 전시회를 개최하면서 대중들의 관심을 불러일으키는 기획전들을 개최하였다. 1975년만 해도 문헌화랑의 '박수근 화백 10주기 기념전' 국립현대 미술관의 '김환기 회고전' 신세계화랑의 '김종영 조각전'과 함께 현대화랑은 윤중식, 변종하, 유영국 등의 서양화와 조각의 전뢰진, 이종각전 등을 기획함으로써 기존의 원로 한국화가들의 전시 개념을 탈피하는 다양한 전시를 개최하게 된다.

1979년 6월 신세계 미술관 경매에서도 최고가는 변관식의 「진주담도(眞珠潭圖) 156×85cm」가 10회를 거듭하여 2,250만 원에 낙찰되었지만, 호당가로 계산된 결과에서는 박수근의 유화 1호 「인물」이 120만 원을 호가하였으며, 가장 많은 경매자가 나선 작품은 이중섭의 「어린이(18×24cm)」로서 20회를 거듭한 후 450만 원에 낙찰되었지만 소장가가 더 높은 낙찰가를 원하여 유찰되었던 예가 있다.

이처럼 서양화의 강세를 엿볼 수 있었으며, 낙찰 작품 중 호당가가 가장 높은 작가는 김환기 25호 유화 작품으로 580만 원이었으며, 청전 이상범의 「설경산수도」는 760만 원에 거래되어 김환기

박수근(朴壽根, 1914-1965) : 강원도 양구에서 출생하였고 양구공립보통학교를 졸업하였다. 독학이었으며, 1932년 조선미술전람회에서 「봄이 오다」라는 작품으로 입선하였고 1959년 국전 추천작가가 된다. 가난한 농가와 평범한 서민생활을 주제로 서민적인 삶 속에서 간결하면서도 투박한 화풍을 구사했다. 유작으로는 「시장의 여인」「여인과 소녀들」 등이 있으며, 국민화가로 불리울 정도로 널리 애호되고 있다.

역시 상당한 가격 형성이 이루어졌음을 알 수 있다.[39]

다시 호황으로

상승세를 타던 미술시장은 1984년경부터 2년 정도 잠시 하향세를 보이다가 1988년 서울올림픽을 계기로 하여 점진적인 상승세가 이어지면서 회복 국면으로 접어들었다.

당시 서울올림픽 특수가 이어지면서 3월 31일에는 종합주가지수가 1,007.77포인트를 기록할 만큼 주식시장의 열기는 최고조에 달했다. 이 시기 미술품 가격도 1988년 12월에 2천만 원 하던 작품이 1989년 3월에 3,500만 원으로 뛰었고, 다시 연말에는 1억 원대까지 올라가는 등 서양화시장의 폭등 현상이 나타났다. 이러한 현상은 정부의 정책과도 연관되었다. 즉 정부의 긴축정책으로 경기가 회복되면서 미술시장도 1970년대 후반에 이어서 제2차 호황기를 맞이한 것이다.

하지만 이 과정에서 1970년대 후반에 인기를 끌던 한국화는 다시금 상승 기미를 보이지 않고, 서양화의 상승이 주도적으로 이루어지면서 김환기, 남관, 이응노, 정상화, 이우환 등의 추상 계열까지 상승되는 추세로 전환되어진다. 이러한 현상은 한국화 시장의 축소와 서양화 시장의 구상, 비구상 계열의 전반적인 상승세의 대조적인 변화로 나타났다.

이때의 상승세는 증권시장이 4월 1일부터 하락하는 추세를 보이면서 많은 자금이 빠져나오게 되고 이 자금들이 미술시장으로 흘러들어 잠시 동안 상승세를 부추기게 되는 형국으로 이어진다.

한편 이 시기에 '건축물 미술장식제도'는 아시안 게임을 대비하여 1982년 문화예술진흥법에 '건축물에 대한 장식' 조항이 신설되면서 주로 조각 분야의 주문과 판매가 급증하여 시장에서의 판매와 관계없이 상당한 규모를 보여준다.

또한 정부는 당시의 미술시장이 투기 조짐이 있다는 것으로 판단하고 1991년 1월 1일부터 '미술품 양도소득세법'을 실시하도록 함으로써 미술시장에 엄청난 파장을 불러일으켰다. 이에 미술시장에서는 이미 하향세로 접어든 국면에서 적극적으로 이를 저지하기 위한 운동을 벌임으로써 9월에 이 법은 2년간 유예되어진다.

3) 1990년대 초 하향세와 1994년 일시 상승세

1991년 하반기부터 미술시장은 판매가 둔화되다가 결국 1992년 하향 조정되다가 1994년에 들어서는 1996년까지 잠시 상승세를 보여주게 된다. 주식시장 역시 1994년 11월 9일 장중 최고치 1,145.66포인트를 기록하여 호황세를 보였다. 그러나 1996년 이후 미술시장의 경기는 지속적으로 하강하였고, 1997년에 접어들어 판매가 줄어드는 형국으로 이어지다가 그해 11월 21일 IMF에 구제 금융을 신청하고 외환 위기를 맞게 된다. 정부는 1997년 12월 5일 1차로 55억 6천만 달러를 차입한 이후 IMF로부터 1999년 5월 20일까지 총 10차에 걸쳐 195억 달러를 차입하였던 것이다.

미술시장은 심각한 불황기로 접어들었으며, 할인전에 돌입하게 된다. 당시 여러 사례가 있으나 국제화랑이 「사일런트 세일 Silent Sale」전을 개최하였는데, 화랑 소장 미술품 60여 점을 일반적으로 알려진 가격보다 30-50%나 싼 가격에 내놓았다. 당시 국제화랑 이현숙 사장은 "개관 15주년에 맞춰 고객들에게 사은한다는 의미에서 이번 한 번에 한해 소장품 중 명품만 골라 시중 유통 가격과는 무관하게 전시 판매키로 했다"며 "일반 상품의 가격 파괴와는 다른 차원"이라고 말했다.[40]

한편 갤러리 현대는 1998년 3월 2일부터 22일까지「호당 가격 없는 작품전」을 열고, 권옥연, 김흥수, 이대원, 서세옥, 이세득, 박서보, 김창렬, 이우환, 백남준, 이만익 등 70여 명의 10호 이하 위주의 소품 200여 점을 출품하였다. 동숭 갤러리는 3월 6일부터 11일까지 명륜동 사라토가 빌딩전시장에서「유명 작가 그림 파격 경매전」을 갖는다. 이 경매전에는 김환기, 도상봉, 남관, 장욱진, 권옥연, 서세옥, 이대원, 변종하 등의 250여 작품이 나왔다.[41] 당시 이와 같은 대형 갤러리들의 파격전시에 대한 미술시장의 비판적인 여론이 대두되면서 작품세일이라는 생소한 환경에 부정적인 반응을 보이게 된다.

이러한 과정을 거치는 동안 IMF 구제금융은 비교적 단시간에 극복되어진다. 상환기일은 2004년 5월로 되어 있었으나 외환보유액 수준이 크게 증가하여 2001년 8월 23일 차입금을 전액 상환함으로써 서서히 미술시장의 판매량도 증가하기 시작한다.

한편 '건축물 미술장식제도'는 1982년 문화예술진흥법에 '건축물에 대한 장식' 조항이 신설된 이후 1995년에 권장에서 의무 규정으로 전국에 해당되도록 개정되고 이에 따라 역시 조각 위주의 주문과 거래가 상당량으로 유지되었다. 또한 조각 분야는 1995년 6월 27일 지방선거에 의하여 실질적인 지방자치제가 실시됨에 따라 각 지역의 상징물, 축제가 시행되고 조각공원 조성 등으로 작품주문과 판매가 증가하게 된다. 이시기 후반 미술시장 연간 거래액은 2천억 원대로 추산된다. '미술품 양도소득세' 관련 법안 또한 지속적으로 유예되어진다.

4) 서양화의 독주와 글로벌 마켓 진출 – 2005년말 이후 3차 호황

2000년을 접어들어서 다소 회복되어지는 분위기를 조성했지만 크게 변화하는 흐름을 보여주지는 못했다. 그러나 2005년 말부터 부동산 억제정책과 저금리 등의 원인으로 유동자금이 미술품시장에 유입되어 투자대상으로 미술품이 떠오르면서 급격한 호황으로 접어든다.

2005년 11월 K옥션의 새로운 출범과 함께 수직 상승하는 거래

한국미술시장 거래의 변동추이

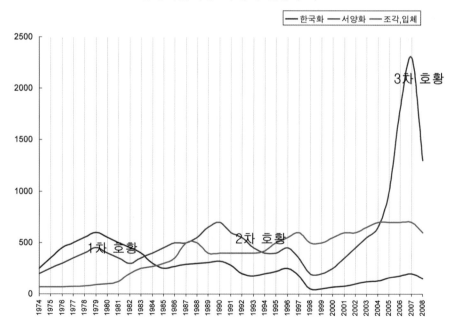

※ 구체적인 통계가 불가능한 한국미술시장의 현실에서 전문가들의 의견을 참조하여 개략적인 추정치로서 제시되는 것임. 좌측의 수치는 억 원 단위를 의미하나 역시 추정치임. 고미술은 추정치 편차가 심하여 제외

2006년 5월 28일 홍콩 크리스티 아시아컨템포러리 아트 프리뷰 장면

동향으로 전환되며, 그간 꾸준히 약진해 온 해외 경매와 아트페어 진출이 성과를 거두어 간다. 2005년 11월 27일 홍콩 크리스티 아시아 동시대 예술 경매(Asia contemporary art), 2006년 3월 뉴욕 소더비 아시아 동시대 예술 경매(Asia contemporary art) 이후 2007년까지 연이은 소더비, 크리스티 경매 진출과 청년 작가들의 고가 행진은 60여명의 '블루칩 작가' 군을 형성하게 된다.

갤러리 역시 200여 개소 이상이 새롭게 오픈하였으며, 아트 펀드, 아트페어 등이 연이어 새 출발을 하였고, 해외시장에서도 이미 오랫동안 개척해 온 성과가 눈에 띄게 달라지기 시작했다. 이로써 연간 전체 거래액은 불과 2005년 이전 2천억대에 머물렀던 것이 2007년에는 약 4천억대를 넘었다. 그러나 2007년 11월부터 하락하여 2008년에는 2,600억 원대로 재조정되었다.

2008년 미술시장 하강세 : 2007년 말부터 시작된 미술시장 가격하락과 침체의 조짐은 크게 단기투자자들의 유입으로 인한 과열현상과 거품가격형성, 기업의 비자금사건, 미국발 세계금융위기, 미술품관련 세법 상정 등의 원인이 가장 크게 작용하였다. 크게는 50%대를 넘는 하락세를 보였으며, 거래량도 급격히 줄어들었다.

2. 블루칩 중심의 상승세

미술품 가격의 가장 첨병에선 박수근의 연속적인 고공행진은 어떤 작가보다도 최전선에서 기록적인 가격대를 경신하였다. 이미 그 정점은 2007년 3월 7일 K옥션에서 「시장의 사람들」이 25억 원에 낙찰되었으며, 다시 같은 해 5월 22일 서울옥션에서 「빨래터」가 45억 2천만 원에 낙찰됨으로써 최고가를 경신했다. 이어서 김환기는 꾸준한 상승세를 유지하다가 2007년 5월 「꽃과 항아리」가 30억 5천만 원에 낙찰되어 새로운 기록을 남겼다.

블루칩 작가들의 고공행진은 이외에도 이우환, 이대원, 천경자 등의 이른바 블루칩 작가들의 상승치를 필두로 하여 김종학, 사석

2007년 5월 K옥션에서 김환기 작품 경매 장면. 서울 힐튼 호텔. 사진 제공 : K옥션

박수근 작 「빨래터」 1950년대. 37×72cm. 캔버스에 유채. 추정가 35억-45억. 낙찰가 45억 2천만 원. 2007년 5월 22일 서울
옥션

박수근 작 「시장의 사람들」 1961. 24.9×62.4cm. 하드보드에 유채. 낙찰가 25억 원. 2007년 3월 7일. K옥션

사석원 「창덕궁」 2007. 180×228cm. 캔버스에 유채. 추정가 4-5천만 원. 낙찰가 1억 2천만 원. 서울옥션, 2007년 9월 16일

옐로우칩(Yellow Chips) : 주식시장에서 대형우량주인 블루칩 반열에는 들지 못하지만 실적이 양호하여 향후 주가상승의 가능성이 점쳐지는 종목을 말한다. 즉 성장 잠재력이 있는 종목을 흔히 옐로우칩이라고 부른다. 재무 우량주인 블루칩보다 내부 가치가 상대적으로 뒤떨어지는 중저가 우량주를 부를 마땅한 이름이 없자 국내 증시에서 만들어 낸 신조어이며, 1999년부터 사용되기 시작했다.

2007년 12월 서울옥션 프리뷰

원, 배병우, 오치균 등의 중견작가들과 김동유, 이정웅 등 이른바 옐로우칩 작가들이 탄생하였다. 그러나 2007년에 들어서는 김종학, 사석원, 오치균, 배병우 등이 블루칩 대열로 순위가 바뀌면서 기존의 최고 위치를 지켜온 이대원, 장욱진, 유영국 등의 정체현상과 대조를 이루었다.

이들의 상승치는 유례없는 폭으로 상승하고 있는 추세에서 해외 경매시장의 가격과 국내 경매시장, 국내 1차 시장 등의 가격이 불균형을 이루는 등 가격 혼란까지 야기되면서 상당한 지각변동을 일으켰다.

판매 기록 또한 2005년 주요 경매와 아트페어 기록만으로 보면 약 280억 원 정도였던 것이 2006년에 6백억 원을 넘어섰고, 2007년도에는 1,900억 원에 육박할 정도로 변화를 보였다.

2007년 9월 4일에 실시한 제1회 D옥션 경매 장면

　대표적인 경매회사인 서울옥션의 2007년 낙찰총액은 963억 1,950만 원이었으며 2006년 낙찰총액은 270억 2,310만 원으로 전년 대비 약 260% 증가하였으며,[42] K옥션의 2007년 낙찰총액은 611억 6,527만 원으로 2006년의 273억 1,597만 원에 비해 압도적으로 증가하였다.

국내 주요 미술품경매회사 낙찰액 변화 추이

단위 : 천 원

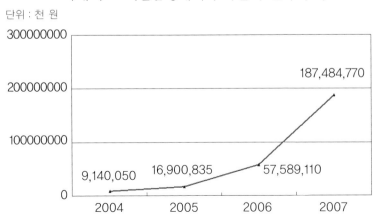

서울옥션에서 주최한 아트옥션쇼 2007년 9월

연간 한국 근현대미술시장 거래 규모

단위 : 억 원

구분	명칭	2005 거래액	2005 종합	2006 거래액	2006 종합	2007 거래액	2007 종합	2008
경매	서울옥션	118	210	302.7	600	964	1,875	1,200
	K옥션	51		263		594		
	기타 옥션	20		34		300		
아트페어	한국국제아트페어(KIAF)	46	80	74	130	175	296	230
	화랑미술제	5.8		13.8		28.6		
	서울국제판화사진아트페어(SIFA)	7.5		9		20		
	마니프, 오픈아트페어(07-), 아트대구(07-), 대구아트페어(07-) 등 기타	20.5		83		72		
아트 펀드	1상품 당 연평균 구입	-		200		200		-
계		290	290	930	930	2,353.6	2,353.6	1,430

※ 아트페어, 아트펀드 등은 추정치가 포함된 것이며, 경매에서 고미술품 일부 포함됨

거시적 규모의 한국미술시장

단위 : 억 원

구분	명칭	2005	2006	2007	2008
공공미술	공공미술(건축물미술장식품 포함)	400	400	400	400
뮤지엄, 정부 컬렉션	뮤지엄, 미술은행, 정부 구입 등	70	70	70	70

※ 공공미술은 약 800-1,000억 원으로 추산되며, 뮤지엄과 정부컬렉션은 200억 원 정도이나 미술시장을 통한 거래액만 추산

　　이와 같은 기록들을 근거로 2005년에서 2008년까지 국내 미술시장의 거래 동향을 살펴보면 위와 같다.

　　다음의 도표에서 아트페어, 전국적으로 개최되는 소규모 아트페어 등은 거래 추정치가 매우 추상적이다. 더욱이 갤러리의 수치는 공개 자체가 거의 불가능한 부분이어서 기록에서 제외하였으며, 갤러리에서 연계사업으로 이어지는 아트페어, 공공미술, 아트 펀드, 뮤지엄, 정부 컬렉션 부분은 겹쳐지는 요소가 많아 전체적으

한국미술시장 거래액(거시적 규모)

단위 : 억 원

범례: ■ 거래총액 ■ 경매 ■ 아트페어 ▨ 아트펀드 ▨ 공공미술 ▨ 뮤지엄, 정부컬렉션

로 매우 유동성이 많을 수밖에 없다.

특히나 이 중 가장 변수로 잠재된 것은 갤러리 거래 중 해외 미술품의 수입과 유통 부분으로서 2008년 10월 10일까지의 수입 통계가 5억 9,053만 1천 달러에 달한 것으로 기록되고 있다.[43]

그러나 이같은 기록은 미술시장 유통 비중을 비롯하여 컬렉터들의 해외 미술품 직접 구입, 갤러리 등을 통한 간접 구입 등 규모를 파악할 수 있는 방법이 없다는 점에서 규모의 실체를 증명하기가 힘들다. 더욱이 국내의 비엔날레나 아트페어참가 외국 갤러리 작품들, 반 고흐, 피카소 등의 대규모 미술관 전시회 등의 작품들이 수입으로만 기록된다면 이를 미술품시장의 규모로는 간주할 수 없어서 추정치의 가변성이 매우 클 수밖에 없다.

한편 공공미술이나 뮤지엄, 정부 컬렉션 등의 규모는 거의 변동이 없는 것으로 추정되나 엄격한 의미에서 미술시장의 거래수치로

아트옥션쇼에 참가한 소더비 경매회사의 부스. 2007년 9월

2007년 9월 4일에 실시한 제1회 D옥션 경매장 입구

간주할 수 있는 유형은 일부에 그치고 있다. 즉 미술은행, 공공미술에 있어서 갤러리 등을 통한 구입이나 거래가 이루어진 부분은 직접 작가들을 통해 이루어진 거래와는 다르게 분류되어야 한다는 점에서 부분적으로 만 추정하였다. 또한 뮤지엄 컬렉션 중 사립뮤지엄들의 소장규모는 대외적으로 밝혀지기가 어렵다는 점에서 역시 정확한 집계가 불가능하다.

이상과 같이 우리나라의 미술시장 규모 파악은 사실상 어느 정도의 근사치에 접근하기에도 매우 어려운 것이 현실이다. 그 중에서 가장 추상적인 것은 갤러리 거래이다. 이점은 주요 외국에서도 구체적인 거래 규모가 밝혀지는 예는 매우 드물다.

이와 같은 현실적인 문제를 전제하고 2007년 최소한의 규모를 추정한 것은 약 1,500억 원 정도는 다루어졌을 것으로 추정된다. 이는 전국의 300여 개 갤러리 기획전, 상설전, 거래 중개 등만을

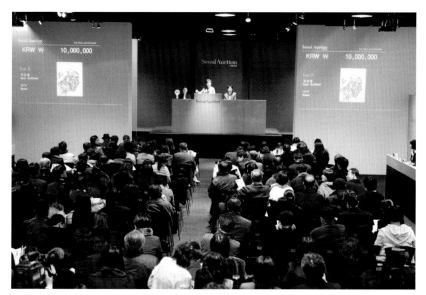

서울옥션 경매 현장. 2008년 1월 31일

포괄한 것이다. 여기에는 해외미술품 수입 부분 또한 포함되어 있으며 총액은 약 4,341억 원 정도로 추정된다. 여기에 사이버 거래, 기타 형식을 모두 종합했을 때 2007년 미술시장의 규모는 4,500억 원 정도로 추정된다.

거래 분포는 10여 개 미만의 갤러리, 소수의 경매회사 등에 집중된 것으로 추정되고 있으며, 이 소수의 고가 작품 거래가 전체 시장에 막대한 영향을 미친 것으로 파악된다.

하지만 2007년의 경매는 2006년에 비하여 3배, 2005년에 비하여 거의 10배 가깝게 상승하였고 거래량에서 다른 부분보다 압도적으로 많은 규모로 성장하였다.

2007년 경매시장의 변화를 읽을 수 있었던 대표적인 시점은 9월이었다. 대구의 옥션M, 서울 D옥션 등의 새로운 출발과 함께 '아트옥션쇼'는 코엑스 컨벤션센터에서 1,300여 점을 출품하고, 여기에

소더비, 일본의 신와옥션, 중국의 빠오리경매회사가 부스를 설치하고, K옥션 또한 일본의 마이니찌옥션과 손잡고 작품을 출품하는 등 해외시장과의 네트워크을 형성하는 데 새로운 국면을 열었다.

2007년 9월 15일과 16일의 '아트옥션쇼' 경매 결과는 총 거래 363억 3,215만 원을 기록하여 300억 원대 시대를 열었고, 앤디 워홀의 「자화상」이 27억 원에 낙찰되었으며, 게하르트 리히터 등의 작품 등이 낙찰되었다. 여기에 이미 9월초 낙찰된 D옥션의 샤갈과 로댕 등과 흐름이 이어지면서 외국 작품들에 대한 관심이 쏠리기 시작하였다.

한편 K옥션은 9월 18일, 19일 양일간 경매에서 총 거래액 203억 5,800만 원을 기록하여 2007년 가을 경매의 두 경매사 총계만 해도 567억 원에 달했다. 그러나 불과 2년 사이에 엄청난 규모로 불어난 경매시장의 성장추세는 과열을 넘어서 우려를 낳을 만큼의 수치로 변모하였다. 결국 11월 이후 경매추세에서는 눈에 띄는 하향세를 기록하였고, 낙찰총액과 낙찰률 역시 열기가 꺾이는 추세로 돌아섰다.

한국 미술품경매회사 거래 총액(단위 : 원)

연도	경매사	경매사별 낙찰총액	낙찰총액
2004	서울옥션	9,140,050,000	9,140,050,000
2005	서울옥션	11,803,535,000	16,900,835,000
	K옥션	5,097,300,000	
2006	서울옥션	30,273,140,000	57,589,110,000
	K옥션	27,315,970,000	
2007	서울옥션	96,319,500,000	187,484,770,000
	K옥션	61,165,270,000	
	D옥션, 옥션M, 코리아옥션 A옥션 등 기타(추정)	30,000,000,000	

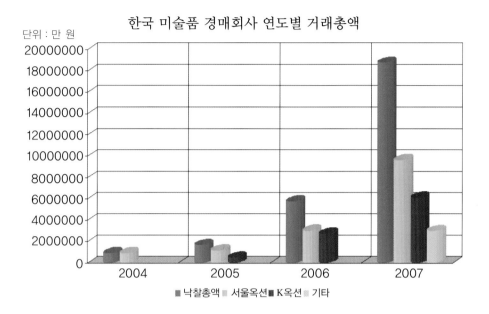

한국 미술품 경매회사 연도별 거래총액

단위 : 만 원

■ 낙찰총액　■ 서울옥션　■ K옥션　■ 기타

　2007년 서울옥션과 K옥션, 옥션M, D옥션 등의 경매 결과를 정리해보면 다음과 같다. 낙찰총액 20위에서는 2006년에 1위를 지키던 박수근이 2위로 변동되면서 210억 원대를 기록한 1위 이우환과 자리바꿈을 하고 있으며, 이우환은 2005년 46위에서 급격한 상승세를 보이면서 2006년 3위를 기록한 바 있다.

　이우환의 이같은 상승세는 경매시장 외에도 아트페어나 갤러리에서 판매되는 작품수가 상당수에 이르러 2007년 한해에만 약 300억 원 정도는 무난히 넘을 것으로 추정된다.

　3위의 김환기는 박수근을 이어서 링크되어 슈퍼블루칩의 자리를 지키고 있다. 두드러진 변화를 보였던 김종학, 오치균, 김형근, 사

서울옥션 경매 부문별 비중(2007)

	근대미술품	동시대미술품	해외미술품	고미술품(한국화 포함)
총낙찰액(원)	26,539,000,000	34,178,200,000	16,598,600,000	8,497,950,000
비중(%)	30.93	39.83	19.34	9.90

한국 미술품경매 2007년 낙찰총액 Top 20

낙찰총액					낙찰총액 변동률			
07	06	05	작가	낙찰총액(원)	07	06	05	변동률(%)
1	3	47	이우환	21,029,900,000	24	1	27	+560
2	1	1	박수근	18,942,100,000	49	39	13	+181
3	2	2	김환기	14,504,600,000	48	28	26	+187
4	20	14	김종학	9,653,700,000	11	37	14	+2,110
5	4	7	이대원	9,225,200,000	34	19	15	+342
6	38	–	오치균	6,229,300,000	2	–	–	+5,833
7	7	4	천경자	5,684,100,000	43	35	20	+219
8	35	56	김형근	3,512,600,000	9	8	55	+2,612
9	11	23	김창열	2,560,600,000	47	12	11	+189
10	5	5	장욱진	2,259,400,000	77	25	7	+11
11	6	11	도상봉	2,225,000,000	76	15	46	+20
12	54	72	사석원	2,117,800,000	6	9	22	+5,065
13	8	12	백남준	1,879,600,000	78	16	10	+9
14	60	30	이숙자	1,638,000,000	4	68	–	+5,548
15	13	33	오지호	1,460,000,000	56	5	45	+126
16	12	8	고영훈	1,450,000,000	65	30	30	+72
17	24	9	권옥연	1,443,600,000	35	51	18	+324
18	–	–	전광영	1,357,000,000	–	–	–	–
19	9	24	유영국	1,236,500,000	81	4	–	-7
20	30	49	김흥수	1,137,000,000	31	6	40	+405

한국 미술품경매 2007년 1작품당 평균 낙찰가격 Top 20

1작품당 평균 낙찰가격					1작품당 평균 낙찰가격 변동률			
07	06	05	작가	평균 낙찰가격(원)	07	06	05	변동률(%)
1	3	1	박수근	902,004,762	12	57	5	+288
2	1	–	이중섭	541,000,000	77	–	–	-14
3	6	2	김환기	241,743,333	37	62	24	+106
4	4	6	유영국	206,083,333	71	17	–	+8
5	7	8	천경자	203,003,571	40	21	12	+94

6	2	4	이인성	200,000,000	81	19	–	−25
7	10	34	이우환	184,472,807	30	3	33	+137
8	12	13	이대원	135,664,706	32	24	46	+121
9	8	5	도상봉	123,611,111	67	51	28	+20
10	30	–	오치균	119,794,231	4	–	–	+470
11	38	58	김형근	117,086,667	3	5	55	+714
12	11	7	고영훈	90,625,000	64	44	10	+29
13	32	17	김종학	87,760,909	7	58	4	+382
14	13	9	오지호	85,882,353	52	43	20	+60
15	15	12	장욱진	72,883,871	53	34	3	+57
16	35	22	김정희	72,062,500	10	48	41	+332
17	37	26	이숙자	71,217,391	6	47	–	+391
18	31	25	이하응	61,183,333	17	38	37	+235
19	16	15	백남준	60,632,258	61	33	31	+44
20	26	37	김흥수	59,842,105	26	9	53	+139

석원, 이숙자, 전광영 등의 급상승추세는 전체 순위의 틀을 바꾸어 놓았고, 구상 계열로서 대중적 인기를 확보한 이들 동시대 작가들의 인기상승은 과열 조짐으로까지 진전되었다.

2007년을 기준하여 드러난 경매시장의 몇 가지 특징을 정리해 보면 다음과 같다. 첫째로는 양극화 현상이다. 총액에서 한눈에 드러나다 시피 1위와 10위의 차이는 거의 10배 정도의 간격으로 판매 결과가 나타나고 있다. 이는 슈퍼 블루칩 작가들과 블루칩 작가들의 차이에 있어서도 그렇지만 거래 가능 작가와 그렇지 않은 작가들의 차이 또한 극과 극을 달리는 등 양극화 현상을 볼 수 있다.

둘째는 2005년 이후 인기 작가들의 변동치가 거의 예측을 할 수 없을 정도로 급격한 변화를 보이고 있다는 점이다. 이 점에 있어서는 경매작품 총수의 변동률 등 에서도 역시 대동소이한 추세를 보였으며, 이 기간의 불안정한 변화 추세를 그대로 반영하고 있다.

셋째는 전체적인 공통점으로서 근대작가나 유명세를 확보해 온

한국 미술품경매 2007년 낙찰 작품 수 Top 20

07	06	05	작가명	분야	작품 수
1	4	52	이우환	서양화	114
2	10	15	김종학	서양화	110
3	45	52	사석원	서양화	102
4	7	13	이대원	서양화	68
5	3	17	김환기	서양화	60
6	16	5	이왈종	한국화	53
7	49	–	오치균	서양화	52
8	11	24	김창열	서양화	49
9	30	52	황영성	서양화	44
10	1	2	최영림	서양화	43
11	12	32	권옥연	서양화	36
12	20	32	남관	서양화	35
13	20	4	이응노	한국화	32
13	69	–	김병종	한국화	32
15	2	5	장욱진	서양화	31
15	4	17	백남준	조각, 입체, 미디어	31
17	34	45	김형근	서양화	30
17	–	52	이정웅	서양화	30
19	49	–	박서보	서양화	29
19	8	24	임직순	서양화	29
총계					1,010

저명작가만의 무대에서 동시대작가들의 급진적인 상승세를 보였
으며, 학술적인 평가 기준보다는 대중적인 인기도나 미술시장의 파
워 형성이 거래 변화에 큰 영향을 미쳤다는 사실이다.

　넷째는 셋째와는 반대의 현상으로 일부 비구상과 실험적인 작가
들에 대한 재평가가 이루어지면서 거래량이 급상승하는 추세로 전
환한 점이다.

　이어서 1작품당 평균 가격 역시 상당한 변화를 보였다. 박수근에

천경자의 작품은 컬렉터들로부터 많은 관심을 모았으며 블루칩 작가로서 각광받았다. 천경자 「초원 Ⅱ」 1978. 105.5×130㎝, 종이에 채색. 추정가 11억 원-15억 원. 낙찰가 12억 원. K옥션, 2007년 5월

이어서 소수의 작품이 거래된 이중섭과 이우환, 오치균, 김형근, 김종학, 이숙자 등의 상승세가 눈에 띈다. 그러나 낙찰 작품 수에서는 김종학, 사석원, 오치균, 황영성, 김병종, 김형근, 이정웅, 박서보 등이 급상승하여 2007년의 변화를 반영하고 있다. 특히나 이정웅은 30점으로 17위를 기록함으로써 동시대 신진작가의 변화를 대표하였다.

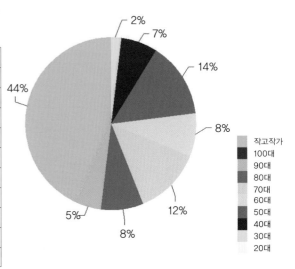

연령대	분포(명)	분포(%)
20	0	0
30	2	2
40	7	7
50	14	14
60	8	8
70	12	12
80	8	8
90	5	5
100	0	0
작고작가	44	44

한국 미술품경매 주요작가 100명 연령별 분포

또한 연령별 분포에서는 작고작가가 44명으로 단연 우위에 있으며, 50대가 14명, 70대가 12명 등으로 나타났다.

3. 주요 트렌드 분석

　2005년 하반기를 기점으로 미술시장의 활성화와 상승세는 뚜렷한 변화로 나타났다. 선두주자인 경매를 비롯하여 일부 아트 펀드가 새롭게 출시되면서 집중적인 관심을 불러일으켰고 아트페어와 갤러리로 파장이 확대되었다.

　전문가들의 의견은 상징적인 호황으로 나타나는 전 미술시장의 역동성 기대, 문화 예술에 대한 잠재 욕구 표출 등으로 긍정적인 반응과 함께 부정적인 의견이 많은 것도 사실이다. 이는 전반적으로 지나치게 편중된 거래 집중 현상, 순수 애호의 동기 보다는 투자 위주의 구입, 초보자들의 안목 없는 구입으로 이어지는 상업적 결탁 등이 비판적인 시각으로 두드러졌다. 다음은 주요 현상과 요인들을 분석해 본다.

1) 미술시장의 새로운 지도

　2005년말 이후 한국미술시장은 지형이 변화되었을 정도로 많은 변화를 보였다. 그 중에서도 급속히 증가하는 작품 구매와 함께 심각한 양극화 현상을 나타냈다. 인기 작가와 비인기 작가의 구분을 명확히 하면서 대중적 요소를 적절히 결합한 60여 명의 작가 그룹과 슈퍼 블루칩으로 불릴 만한 5명 정도의 작가군을 중심으로 상승세가 시작되었다. 이어서 청년 작가 몇명이 뉴욕 소더비와 홍콩 크리스티의 높은 낙찰가를 기록하면서 언론을 장식하게 되고, 곧바로

이들의 작품은 국내에서도 호응을 얻게 된다.

불과 1~2년 사이에 지각변동을 일으킨 미술시장은 일대 혼란을 초래했다. 투자자들과 구매자들에 의하여 예술성에 대한 평가가 생략되고 검증 없는 소수 인기 작가들에 대한 집중 구매 현상이 일어났다. 또한 외국시장 진출이 약진세를 나타냈고, 실제로 해외의 아트페어에서 상당한 성과를 거두어가는 갤러리들이 바젤, 쾰른, 런던, 시카고, 마이애미, 베이징, 상하이에 이어서 홍콩, 두바이 등 세계 각국의 아트페어에 진출하는 글로벌마케팅 시대를 열어갔다.

2005년말 이후 한국미술시장의 질서와 흐름에서 변화된 주요 현상만을 간추려 보면 다음과 같다.

· 양극화 현상

박수근, 김환기, 이우환, 천경자, 김종학, 오치균, 사석원 등의 최고의 블루칩 작가들에게 집중된 구매 현상이 이어졌으며, 경매와 아트페어 등 해외시장에 대한 진출에서 더욱 강세를 나타내는 신진 작가의 돌풍은 블루칩 작가의 개념을 바꾸어 놓았다. 이우환과 같이 글로벌 마켓의 가능성과 연계된 작가, 신흥 컬렉터들의 취미와 부합하는 작가들은 집중적으로 부각되었다.

그러나 그 외의 실험 작가 군이나 대다수의 보수적 경향들은 외면당하고 탈출구를 찾지 못하는 경향으로 머물렀다. 결과적으로 인기 작가와 새로운 언어로 무장한 청년 작가층으로 한정된 약 60여 명의 인기 그룹을 구축함으로써 '60명의 잔치' 처럼 집중 구입이 이루어지는 작가들과 시장에서 소외된 그 외의 대다수 작가층으로 양극화 현상이 두드러지게 나타났다.

이와 같은 현상은 갤러리들 역시 경영 실적에서 양극화된 현상을 초래하였다. 그 원인에 대해서는 상위 리스트에서 벗어난 아트딜러들의 입장을 들어보면 쉽게 이해할 수 있는데, 그들의 의견을 종

서울옥션 프리뷰. 2007년 12월

합해 보면 다음과 같다.

즉 단기간에 투자 세력이 유입되면서 소수 인기 작가들을 위주로 하는 집중 거래가 이루어졌고, 이 경우에는 수요에 비하여 공급이 역부족 현상으로 나타나 작품 구입 경쟁이 치열하였다.

결과적으로 우선권을 가지는 것은 블루칩 작가들과 갤러리가 전속계약이 되어 있거나, 신규 체결한 경우 탄탄한 자금력과 미술시장의 위상으로 사전 거래 약속이 된 갤러리가 아니고는 다루기조차 어렵다는 것이다.

"글쎄요? 애를 쓴다면 옐로우 칩 한두 명 정도는 가능하겠지요, 그러나 자금이 마련된다 해도 솔직히 다루고 싶지도 않습니다. 지금 인기 있는 작가들 대부분이 작품성도 그렇고, 작품이 아니라 상품을 다룬다는 면도 부정할 수는 없지요"라고 말하는 갤러리스트는 유혹을 쉽게 뿌리칠 수는 없으나 결코 아트딜러의 양식과 거래의 질서를 위해서는 변칙 거래에 동의할 수 없다는 단호함으로 찻잔을 내려놓았다.

2006년 이후 한국미술시장은 인기 작가들의 폭등에도 불구하고 일부 아트페어를 제외한 경매의 미들마켓(Middle Market) 확장세는 매우 미미했으며, 인기 작가를 다루지 않은 갤러리는 매출에서 커다란 변화가 없었다. 이는 투자자나 컬렉터들의 체감 정도 역시 동일한 정도의 파장을 가져왔을 것으로 추측된다.

한편 양극화는 작가층만이 아니라 장르에서도 나타났다. 대다수가 평면 서양화 위주의 작품들에 집중되었고, 한국화, 조각, 미디어 등에 대한 판매수치는 거의 변화가 없었다. 특히 조각과 같은 장르는 판매가 거의 중지되는 이상 현상이 발생하였다. 이 점에 있어서는 2005년말 이후 호황에서 나타난 극명한 현상들로, 투자가치의 편리성, 대중적 취향 등이 거의 충격적으로 극명하게 나타나고 있다는 사실을 인지할 수 있었다.

· 아트마켓의 순위, 질서의 일대 변화

기존의 시장에서 거래되는 작품 값, 순위에 대한 일대 혼란이 초래되었다. 미술사적인 위치나 연령과 미술계의 경력, 수준에 관계없이 국내외의 시장에서 선호되는 인기 그룹과 비인기 그룹으로 명료하게 양분되었고, 그 순위 역시 철저하게 수요자들의 결정에 의하여 변화하였다. 이른바 권위에 의지한 사회적 입지가 무력화되고 오로지 시장의 질서에만 의거하는 형국으로 변화를 보인 것이다.

물론 이러한 변화에 대하여 작가들과 기존의 컬렉터들은 많은 충격을 받은 것도 사실이다. 예술성의 평가 개념이 일대 가치관의 혼돈으로까지 이어지면서 우리나라의 시장 논리와 수준을 실감하는 계기로도 작용하였다.

· 경매, 구매자들에 의한 시장주도

투자 중심의 세력들이 진입하면서 거래 정보 공개가 가능한 경매 시장은 가장 선두에서 시장의 호황을 주도하였으며, 경매회사들의 낙찰 소식은 연일 언론의 뉴스가 되었다. 이러한 현상은 1차 시장의 갤러리와 미술평론가들의 일정 기간 검증을 통한 시장 가격 형성이라는 일반적 단계가 생략된 거래 형태를 띠게 되었으며, 경매의 인기 작가는 거꾸로 1차시장의 인기 작가로 급부상하는 연동적인 반응까지 나타났다.

갑작스러운 가격 상승과 투자 세력들의 진입은 미술시장의 새로운 풍속도를 그려냈다. 즉 작전 세력의 조작이 경매시장에서 막대한 역할을 했을 것이라는 추측과 함께 경매 낙찰 작품들에 대한 후문으로 이어졌다.

"경매에서 최고가로 낙찰된 아무개의 작품은 모모씨가 샀다더라." 꼬리에 꼬리를 물게 된 낙찰가 입소문까지 무성했던 것도 숨길 수 없었다. 만일 그것이 사실이라면 그가 최고가를 주고 구입

서울국제판화사진아트페어(SIPA) 2007

한 의도에 대하여 의심을 하게 된다. 해당 작가의 작품을 대량으로 구입해두었다든가, 경매나 갤러리, 아트 펀드와의 연계성 때문에 의도적으로 가격을 올렸다는 식의 해석이었다. 물론 이와 같은 추론들을 모두 믿을 수는 없다. 그러나 아트마켓의 비밀스러운 속성을 아는 사람이라면 미술시장의 생리 자체가 증빙된 단언보다는 추론을 섞어 생각하는 것이 그리 무리한 정보는 아니라는 사실에 수긍하게 된다.

　결과적으로 이 시기 미술시장의 특징으로 남는 것 중 하나가 바로 경매 중심의 열기와 함께, 구매자들에 의하여 인기 그룹이 결정되고 가격의 변동이 이루어졌다는 점이다. 그러나 문제는 아무리 평소 애호가였다고 가정하더라도, 갑자기 미술시장의 투자자와 컬렉터로 변신한다는 것은 도저히 불가능하다.

　컬렉터 C씨의 말처럼 "일종의 문화 권력이 탄생했지요, 한동안 무소불위로 보이는 몇몇 세력들에 의하여 미술시장이 춤을 춘 것은 부정할 수는 없습니다." 이 말은 즉 투자자들을 포함하는 구매자들의 작품 구입을 유도하는 데 길잡이 역할을 한 미술시장 내의 주도적 인물들이 있다는 것을 암시하고 있다. 이들에 의하여 작품 가격이 예측되고, 예측되는 대로 가격이 춤을 추는 인위적인 거래가 이루어졌다는 의미이다.

　이에 대하여 컬렉터 윤돈씨는 "투자자들에게 있어서 가격 흐름에 영향을 미칠 수 있는 파워를 보유하고 최일선에서 투자 정보를 제공하는 사람은 아마도 대통령 다음쯤 높은 사람으로 보였을 것입니다. 투자자는 이익을 남기는 것을 최대의 목표로 하지요. 그런데 단기에 수익을 남겨준다는 데 문화적 투자? '장기적이고 건강한 거래'라는 말 등은 별 설득력이 없었을 것입니다. 법으로라도 이 과열된 부분은 바로잡아야 하지 않나요?"

　불과 2년 남짓한 호황기에 법률로 제한되어야만 시장의 투명성

과 건전한 거래가 가능할 것이라는 제안이 나올 정도로 과열되었
던 2006-2007년 시장은 한국미술시장의 현주소를 명확하게 진
단할 수 있는 계기가 되었다.

· 청년 세대의 돌풍

20-30대 작가들에서 볼 수 있는 독자적인 관점과 기법, 재료의
다극화, 보수적 관점 탈피 등은 국내외에서 상당한 주목을 받았고
그에 따른 판매성과로 이어졌다. 특히나 해외 아트페어 진출에서
국제적인 언어를 보유하면서도 적절한 작품 값 책정이 가능하다는
점 등은 기성 작가들에 비하여 아트딜러들의 관심을 끌기에 충분
하였다.

더욱이 홍경택, 김동유, 최소영 등은 세계적인 미술품 경매에서
예상밖의 높은 낙찰가를 기록하면서 국내시장에서도 빅뉴스가 되
었다. 그 중 2007년 5월 27일 홍콩 크리스티 '아시아 동시대예술
품 경매(Asia contemporary art auction)'에서 홍경택의 「연필시리즈
pencil 1」는 추정가 55-85만 홍콩 달러에 시작하여 낙찰가 550만

홍경택 「연필시리즈 pencil 1」 259×581cm. 캔버스에 아크릴. 추정가 55-85만 홍콩 달러, 550만
홍콩 달러(한화 약 6억 5,500만 원)에 낙찰됨. 청년 작가로서는 최고가를 기록하였다. 2007년 5월
27일 홍콩 크리스티 아시아 컨템포러리 아트 경매

최소영 「항구 Port」 2006. 217×287cm. 추정가 14-24만 홍콩 달러, 낙찰가 216만 홍콩 달러
(한화 2억 5,700만 원) 2007년 5월 27일, 홍콩 크리스티 아시아 컨템포러리 아트 경매

홍콩 달러(한화 약 6억 5,500만 원)로 낙찰되어 청년 작가로는 최
고가를 기록하였다. 최소영 역시 「항구 Port」가 추정가 14-24만
홍콩 달러에서 시작하였으나 낙찰가는 216만 홍콩 달러(한화 약 2
억 5,700만 원)를 기록하였다.

　이러한 청년 세대들의 급격한 상승세는 과거 학맥과 인맥을 중시
해오면서 미술계의 진출이 결정되어지는 부분이 적지 않았으나, 독
자적인 작품성 위주의 새로운 가능성을 열어보였으며, 외국에서
도 판매 가능성이 점진적으로 상승되었다.

　이밖에도 이정웅, 안성하, 최우람, 세오 등도 국내외에서 많은 인
기를 끌었으며, 신선한 작품 경향을 도출하는가 하면 해외의 아트
페어에서도 약진세를 나타냈다. 한편 수많은 파편으로 나뉘어진

이정웅 「붓」 97×167cm. 한지에 유채

최경문 「유리풍경」 2007년 구상아트페어 출품작

2007년 KIAF에 출품된 토아트스페이스의 이세용 작품

2007년 KIAF에 출품된 한기숙 갤러리의 이지현 작품 「007MA07」 2007. 책 · 종이찢기

책으로 유명한 이지현, 유리풍경으로 사실력을 발휘한 최경문, 도자기로 인체를 제작한 이세용 등 20-30여 명이 새롭게 가세하면서 애호가들의 발길을 붙잡았다. 그러나 일부 작가들은 판매 기록이 상승하자 유사한 소재와 구도, 기법들을 모방한 유행 흐름이 나타나고, 한 작가가 동일한 소재나 기법을 판에 박은 듯이 대량으로 제작하는 등의 부정적인 면을 노출시키면서 비판의 대상이 되기도 하였다.

· 글로벌 마켓 진출과 유입

2007년 소더비, 크리스티 양 경매와 중국 경매 기록을 합치면 한화 약 14조 5,639억 원 정도가 된다. 이는 동시대 작가들을 중심으로 여전히 아트마켓이 고속 성장을 하고 있음을 증명한다. 우리나라 역시 이와 같은 호경기 추세에 편승하려는 노력이 지속적으로 이어졌다. 2000년대에 접어들어 해외 아트페어에 진출하는 횟

파리의 퐁피두센터 건너편에 위치한 갤러리 가나

베이징 지우창의 문갤러리

게하르트 리히터전의 포스터. 2006년 2월.
백송화랑

수가 급격히 증가하면서 국내시장의 한계를 탈피하고 해외 판매의 가능성을 개척하고 있으며, 일부 신진 작가들에 대한 적정한 가격과 차별화된 작품 경향은 가능성을 제시했다.

또한 해외에 지점을 개설하거나 아예 현지에서 갤러리를 개설하는 경우도 증가하고 있다. 가나아트 갤러리가 1995년에 파리에 '파리 가나-보브르(Gana-Beaubourg)'를 개설한 이후 아라리오 갤러리, 표갤러리, 공화랑, 아트사이드, PKM 갤러리, 금산 갤러리, 두아트 등이 베이징에, 샘터화랑은 상하이 미술 거리인 모간산루(莫干山路)에 지점을 개설하였고, 문갤러리, 구 아트 갤러리는 베이징에 갤러리를 신설하는 가하면, 카이스 갤러리는 홍콩에 지점을 개설하였고, 뉴욕에는 PS 35, 2X13 갤러리, 존 첼시 아트센터, 티나 킴 파인아트, 가나아트 갤러리, 아라리오 갤러리 등이 첼시에 한국 갤러리 타운을 조성하였다.

한편 이 기간에는 저명한 외국 작가들의 전시 역시 성황을 이루었다. 게하르트 리히터, 요르그 임멘돌프, 팽크, 앤디 워홀, 로니 혼, 칸디다 회퍼 등과 중국의 왕광이, 장샤오깡 등을 비롯한 10여 회의 전시가 개최되었다. 뿐만 아니라 KIAF에 올해의 주빈국으로 초대된 스페인과 일본을 비롯하여 외국의 갤러리가 대거 출품한 SIPA에서도 외국 작품들의 국내 진출은 눈에 띌 정도로 증가되었다. 이와 함께 권순철, 강익중, 손석 등 해외에서 활동하는 한국 작가들의 귀국전 역시 활발하였다.

서울 청담동에는 베를린에 슐츠 컨템포러리를 개설한 마이클 슐츠에 의하여 2006년말 청담동 마이클 슐츠 갤러리가 개설됨으로써 외국 갤러리로서는 처음으로 한국에 본격 진출하였다. 또한 2007년에는 역시 청담동 네이처 포엠 갤러리에 다국적 성격의 오페라 갤러리가 들어서면서 국내 미술시장과 교류를 하는 등 국제화시대를 실감케 하였다.

· 갤러리의 화려한 변신

갤러리의 운영 형태와 전략의 변화가 두드러지는 시기로 경영 전략의 다양성을 확보하지 않고서는 생존 자체가 어려운 형태를 보여주었다. 외국의 아트페어 참가는 물론, 경매, 아트페어 등과의 연계를 비롯하여 공공미술 등의 적극적인 참여 등 입체적 운영 방식으로 전환하면서 다면적인 경영 방식을 요구해 왔다.

심지어 "갤러리는 오히려 정거장과 같다"라고 말한 아트딜러 강효주 대표의 표현에서처럼 국내의 갤러리 역시 전 세계의 매우 다양한 아트페어에 참가하는 추세에 있고 공공미술 참여, 경매 출품 등 업무는 갈수록 다원화되어 가는 추세로 확장되었다.

여기에 국내외 지점을 개설하거나 전시 교류, 해외 경매사를 유치하여 경매회사간의 네트워크를 연결하는 등 연속적으로 변화하는 경영의 흐름을 구사하고 있어 날이 갈수록 화려한 변신이 지속

권순철 「자화상」 캔버스에 유채. 55×46cm. 2007년 10월 12일-11월 4일. 가나화랑 부산점

2007년 스페인 아르코 전시장. 최우람의 작품이 전시된 갤러리 인 부스. 사진 제공 : 아르코 조직위원회

되었다.

· 명문대학의 의미 무력화

미술시장에서 만큼은 이른바 '명문대학'의 보수적 인식이 파괴되었다. 특히나 인기 작가들 중 젊은 작가들의 상당수가 경기권의 경원대, 대전 목원대, 부산 동의대, 대구 계명대, 대구대, 경북대, 광주 조선대 등 지방대학 출신 작가들이 포함되어 있다는 점에서 단적으로 드러난다. 이러한 현상은 소위 명문대학의 순위와는 크게 관계가 없는 추세를 보여주고 있다.

물론 미술시장에서의 역량은 작가 창조적 무게를 평가하는 기준치로 볼 수는 없다. 그러나 적어도 대중적 가치를 판단한다는 점에서 과거에는 볼 수 없었던 시장 질서를 실감할 수 있었던 기회였다. 더군다나 해외시장에서 호조를 보인 작가들의 경우는 작품성에서도 상당한 수준의 평가로 나타나면서 대중성과 작품성 두 가지를 모두 섭렵해 가는 긍정적인 측면을 볼 수 있었다.

이러한 변화는 새로운 충격을 낳았고, 이후 청년 세대들의 의식과 작품 성향, 미술계 활동의 폭과 성격 등에서 상당한 영향을 미칠 것으로 판단된다.

· 크로스오버(Crossover)와 복합적 표현

뉴트렌드의 하나로서 장르간의 경계가 무너지는 현상이 곳곳에서 나타났다. 우선 이동기, 권기수 등에 의하여 애니메이션과 순수 회화의 영역이 교차되면서 새로운 바람을 일으켰으며, 이왈종, 김병종, 석철주 등에 의하여 전통한국화의 재료와 기법의 특수성이 회화의 보편적인 형식으로 변화되었다. 과거 근대적인 동, 서양화의 경계가 무너진 셈이다.

여기에 평면과 입체, 설치, 영상 등이 동시에 혼용된 작품들이 선

재불작가 손석 개인전. 2007년 인사아트센터

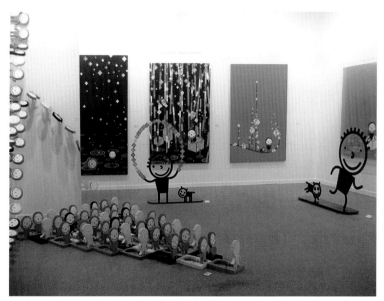

2007 ARCO 박여숙화랑 부스에 출품된 권기수 작품. 사진 제공 : 아르코 조직위원회

2005 KIAF에 출품된 이승오 작품. 책을 고체화하고 다시 재구성하여 작업한 시리즈로 관심을 모았다.

보이게 되면서 기존 장르의 경계를 넘나들었다. 특히나 이이남의 영상과 평면 작업의 매칭, 손석, 전병현, 이승오 등의 평면적 입체 효과 등은 상당한 반향을 불러일으켰다.

· 전국 규모의 확산

서울을 중심으로 진행되어 온 미술시장의 범위와 규모가 전국 규모로 급속히 확산되었다. 경매회사나 아트페어가 단기간에 10여 개 이상 새롭게 오픈되는가 하면, 약 50-100여 개소의 갤러리들이 문을 열었고, 3개의 아트 펀드가 출시되는 등 시장 형식의 다원화와 규모의 확산이 이어졌다.

대구, 부산, 전주, 서울 강남 등에 새롭게 미술품경매회사가 출범하였고, 갤러리들의 부산 지점 개설, 관련 강좌 신설, 잡지 발간 등으로 지난 40여 년간의 규모와 맞먹는 시스템과 양적 팽창을 하게

전병현 「늪」 2007. 150×150cm. 캔버스에 혼합매체. 2008년 3월 가나아트 부산점 개인전 출품작

부산의 코리아아트 갤러리 정종미전에 전시된 작품. 2007년 10월

됨으로써 판매 형식의 다양화, 지역 중심 시장이 확산되는 현상으로 이어졌다.

또한 2006년 4월 서울옥션은 부산의 해운대 파라다이스 호텔에 부산사무소를 개설하였으며, 가나아트 갤러리가 2007년 7월 부산 해운대 노보텔 호텔에 지점을 개설하였고, 박여숙화랑은 2007년 7월 제주도 핀크스 골프장 주변에 주말에만 오픈하는 박여숙화랑-제주를 오픈하였다.

대구에서는 2007년 12월 '아트대구'를 개최하여 32억 원 이상의 판매액을 기록했다. 또한 기존의 맥향화랑, 동원화랑, 소헌화랑 등과 함께 새로운 갤러리와 아트페어들이 선을 보였다. 시내 권에서 가까운 곳에 갤러리 청담이 새롭게 문을 열었고, 리안 갤러리가 새롭게 오픈하면서 '앤디 워홀전'을 개최하여 4천 명 정도의 관람객을 유치하는 등 변화의 바람이 불었다.

특히 '앤디 워홀전'은 대구권역뿐 아니라 서울과 각 지역에서도 많은 관람객과 컬렉터, 아트딜러들이 다녀가는 등 지역에서 기획한 전시로서는 대성황을 이루는 성과를 거둠으로써 미술시장의 지역 확산을 체감하게 된다. 리안 갤러리는 2007년 10월에 리안 갤러리 창원을 오픈하면서 경남 지역의 고객 확보에 나서는 공격적인 경영을 펼쳐왔다.

한편 부산에서는 코리아 아트가 경매를 실시하면서 서울 지점을 두고 갤러리, 잡지를 발행하는 등의 활동을 지속적으로 해왔다. 2007년에는 달맞이 언덕에 5층 규모의 신사옥을 마련하고 '정종미전'을 스타트로 본격적인 경매 체계를 구축하고 있다. 2006년에 설립된 주식회사 아트힐은 규모면에서 상당한 수준이다. 2007년 1월에 창작 스튜디오를 개설하고, 7월에 《계간 Emotion》을 발행한 이 회사는 8월에 500여 평에 이르는 넓은 공간에 복합 문화 공간 아르바자르(Arbazaar)를 개장하여 부산미술시장의 새로운 형태로

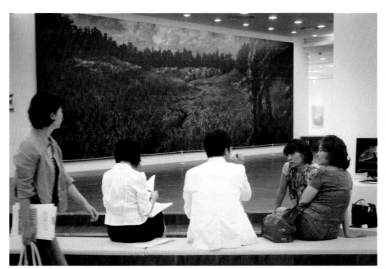

2007년 개장한 부산의 아르바자르 전시장. 사진 제공 : 아르바자르

곽승용 「오래된 미래」 2007. 97×130.3cm. 켄버스에 오일. '2007 아트대구' 페스티벌 출품작

대구의 리안 갤러리. 2007년 3월에 시공화랑을 재오픈하면서 개명하였다. 앤디 워홀 전을 개최하여 지역 갤러리로서는 많은 관람객이 다녀갔다.

제1회 서울옥션 부산 경매 현장. 2006년 10월 25일. 사진 제공 : 서울옥션

부산 해운대 달맞이 언덕에 2007년 10월 신축된 코리아아트 갤러리 전시장

부각되었다.

이 공간은 과거 기획자나 주최자 중심의 전시장 개념을 관람객이나 소비자 중심으로 바꾸어 가려는 노력을 기울였다.[44]

서울옥션은 2006년 4월 부산의 해운대 파라다이스 호텔에 부산사무소를 개설하였으며, 가나아트 갤러리가 2007년 7월 부산 해운대 노보텔 호텔에 지점을 개설하였다. 여기에 조현화랑이 달맞이 언덕에 새로운 건물을 마련함으로써 해운대, 그 중에서도 달맞이 언덕은 바다가 내려다 보이는 아름다운 경치와 함께 부산 지역의 주요 갤러리가 밀집되었다.

한편 박여숙화랑은 2007년 7월 제주도 핀크스 골프장 주변에 비오토피아 별장 지역에 주말에만 오픈하는 박여숙화랑-제주를 오픈함으로써 도심지에만 집중되어 전시를 기획하거나 관람객 수에 따라 전시 성과를 판가름하는 형태와는 달리 고급 휴양지에서

아트마케팅을 시도하는 새로운 모델이 되었다.

2) 컬렉션의 변화

불과 수백 명에 그치던 컬렉터 계층은 한동안 수천 명으로 증가하면서 부산, 대구 등 각 지역에서도 상당한 숫자가 미술시장의 '사자 열풍'에 가세하였다. 이와 같은 현상에서 나타난 것은 연령층의 변화와 구입 목적의 다양성이다. 물론 투자를 위한 구매가 상당한 거래액을 차지할 것으로 추정되지만 한편에서는 진정한 애호가들의 구매 심리를 촉발시킴으로써 중저가 위주의 작품이 상당수 판매되는 연동적 효과를 발휘하였다.

· 컬렉터 계층의 변화

과거 50, 60대 이상의 소장층에서 40대 전문직을 가진 연령층까지 확산되었다. 이러한 현상에 의하여 작품의 취향도 근대적인 사실주의에서 동시대 스타일로 변화되었으며, 특히 외국 미술품, 판화, 사진과 청년 작가들의 작품이 거래되는 데 핵심적인 역할을 한 것으로 판단된다. 이러한 현상은 이후 미술시장의 확산에 매우 긍정적인 요소로서 중저가 시장의 성장에 기대 요소로 작용할 수 있다.

· 미술품의 투자 개념 인식

미술시장의 매력도에 대한 변화 추세가 주요한 요인이지만 그보다는 부동산투자, 저금리 등 반복되는 기존 투자 현상에 대한 불안감과 싫증이 동시에 작용하면서 감상의 대상이기보다는 유휴자금의 흐름에서 포트폴리오를 분산하려는 대체투자심리로 미술품이 등장하였다는 점이 활황세로 이어지는 가장 핵심적인 요인이었다.

PB센터(Private Banking Center) : '프라이빗 뱅크 센터(Private Banking Center)'의 줄임말로 은행이 거액 자산가들을 대상으로 고객 정보와 자산 규모를 토대로 투자의 방향을 결정해 주는 등 자산을 종합 관리해 주는 고객 서비스를 담당한다. 1992년 6월 한미은행이 처음으로 도입하였으며, 자산 관리는 전담자인 프라이빗 뱅커(private banker)가 예금·주식·부동산 등을 일대일로 종합 관리하면서 때로는 투자 상담도 한다.

이러한 상황에서 후속적인 현상으로 파악되지만 일부에서는 문화적 만족도와 투자를 동시에 충족하는 현상이 나타나거나 중저가대에서 평소 자신의 취향에 의한 구입이 이루어졌다.

이러한 현상은 전국의 대기업에서부터 중소기업, 은행권 PB센터 등의 미술시장 관련 강좌수가 급속히 증가함과 동시에 실제로 국민은행은 2005년 '갤러리 뱅크'를 개설하여 상담도 하고 작품도 감상하는가 하면 필요하다면 언제든지 작품을 구입할 수 있는 일석 삼조의 효과를 내고 있다. 2007년에는 25개의 PB센터에 갤러리가 갖추어져 있으며, 처음에는 매우 어색하고 다양한 반응이었으나 2007년에는 홍콩 크리스티 경매 현장에 단체로 다녀올 정도로 작품 감상을 넘어 투자에도 많은 관심을 보이는 수준으로 변화하였다.

실제로 2005년말 이후 미술시장의 갑작스러운 붐을 일으킨 것은 바로 이와 같은 기업들의 꾸준한 노력과 애호를 넘어서 투자의 대상으로까지 인식하도록 유도한 부분 또한 적지 않은 바탕이 되었다.

· 절대구매층 증가

가격 상승 기대 심리도 있으나 애호적 구매력 역시 자극되었다. 막연한 기대 심리와 함께 절대 구매층 역시 갈수록 증가하였으며, 특히나 중저가대의 작품들 역시 동반 상승하는 현상이 나타났다. 다만 이러한 현상이 아트페어에 집중되었고, 평소 전시장을 찾으면서 이어지는 애호에 의한 구매 역시 크게 변화하지 않고 있다는 점은 양극화 현상으로 머물러 있는 추세를 반영하였다.

3) 구입 선호도 변화

전문성이 부족한 투자자나 소장층이 급격히 증가하면서 나타난

현상은 작품의 질적인 요소를 간과하고 대중적인 취향에 바탕을 둔 거래가 주류를 이루었다는 점이다. 이러한 현상은 소재 면에서도 꽃이나 정물, 정제된 풍경 등이 자주 등장하였는데, 이러한 변화에서 나타난 편중 현상은 인기 작가에게만 있는 것이 아니라 전통적인 한국화, 조각, 미디어 등이 거의 자취를 감추고 서양화 평면과 구상 계열에 집중되었다.

그러나 특이한 것은 비교적 이해가 쉽고 구상적인 시리즈와는 달리 미니멀 계열의 이우환과 박서보를 비롯하여 이미 해외에서부터 인정받아 온 전광영 등의 강세였다. 특히 이우환의 작업은 사실상 그가 추구해 온 철학적인 밀도를 이해하지 못하고는 작품의 깊이에 접근하기 어려운 작업임에도 불구하고 지속적으로 매력을 유지해 왔다는 것은 매우 특이한 현상이다. 결국 그의 작업은 제한된 컬렉터들에 의하여 상당한 반향을 불러일으켰고, 해외시장에서도 점진적으로 명성을 유지하면서 2007년에는 급상승을 하는 추세로 전환되었다. 이외에도 배병우 등의 작업이 해외시장에서 꾸준한 반응을 보여 왔다.

· 구상적 경향의 강세

대다수의 구상적 경향에 대한 선호도가 상승하였으며, 신진 작가들의 경우 거의 대다수가 구상적인 경향을 나타내고 있다. 소재로는 일반적인 취향의 꽃, 풍경, 사과, 포도, 복숭아, 백자, 인체 등의 매우 제한된 범위에 머물렀다. 이러한 현상은 대중들의 취향에 접근하려는 작가들의 심리적인 부분과 중국 미술시장의 구상적 경향으로부터 수용된 영향도 적지 않았다. 더욱이 유화에서는 '두텁게 바르기' 라는 유행어가 나올 정도로 마티에르의 입체적인 기법들이 다수 등장하였고, 장식적인 소재와 색채가 확산되면서 대중적 컬러가 강하게 작동하였다.

2006년 KIAF에 출품된 임만혁 작품

특히나 일부 기성 작가는 아예 자신의 평소 스타일과는 동떨어진 대중적 취향의 작품들을 선보임으로써 '한탕주의'에 편승하려는 작가의 타협적인 모습을 보여주었다. 이와 함께 미술계에서는 자본주의 시장에서 진정한 작가의 정체성은 무엇인가에 대하여 심각한 논란을 불러일으켰다.

· 전통 분야의 약세

우리나라에서 나타난 독특한 현상으로 최고치를 구가했던 1970년대와 2005년 이후 대표적인 변화는 한국화와 서양화의 현격한 자리바꿈이 극명하게 드러났다는 사실이다.

즉 최근 한국화의 가격이 제자리걸음인 반면 서양화는 상대적으로 지속적인 성장을 해왔으며 고미술품이 역시 너무 낮은 시세를 형성해 왔다.

이와 같은 문제들은 그 원인이 한국화 자체에 내재되어 있는지, 자연스러운 현상인지 그 시각은 비교적 복합적이다. 그 요인으로서는 다음의 세 가지를 들 수 있다.

첫째는 구매자들의 취향 변화이다. 즉 고미술품의 가격 상승이 매우 둔화되어 있고, 작고 작가들 중 대표적인 근대 6대가급 작가들의 미술품 가격이 정체되어 있는 실정은 컬렉터들의 취향 자체가 한국의 전통적 흐름에서 서구적인 취향으로 변화되었다는 것을 말하고 있다. 이 점은 이응노, 박생광, 천경자, 이왈종, 김병종 등 비교적 강한 색채를 사용한 작가들을 선호하고, 소재 역시 새로운 변화에 상당한 반응을 보이고 있다는 점과 상통된다.

전통 취향의 외면에서 드러나는 다른 하나의 문제는 컬렉터층의 연령이 40대까지 하향 조정되면서 전통문화에 대한 이해가 부족한 대신 해외여행 자유화, 다수의 유학파 형성으로 이어지고, 주택 구조나 의식주 모든 부분에서 서구식 사고에 가깝게 접근하고 있다

김덕용 「문」 2006. 나무에 단청기법. 2006년 KIAF에 출품

갤러리 현대에서 개최된
박생광전. 2004년 9월

「청화백자장생문대호(靑華白磁長生文大壺)」 조선시대. 36
×50cm. 도자기. 추정가 1억 2천–1억 5천만 원. 낙찰가 1억
6천만 원. 제108회 근현대 및 고미술품 경매 – 1부. 2007
년 9월 15일. 근 · 현대 미술품에 비해 많은 고미술품들의 가
격이 저평가되었으며, 선별적으로 재조정이 예측된다.

청전 이상범 「임천(林泉)」 1967. 195×76 cm. 종이에 수묵채색. 추정가 1억 2천−1억 5천만 원. 낙찰가 1억 7천만 원. 서울옥션 제 90회 한국 근현대 및 고미술품 경매

는 사실도 요인으로 작용하게 된다.

둘째는 한국화 스스로의 변화가 미미했다는 점이다. 즉 동시대 한국 화가들의 새로운 실험 정신과 시대적 사조에 부합하는 변화의 노력이 부족했다는 사실도 동시에 거론된다.

셋째는 글로벌 마켓의 개방과 함께 한국화가 세계시장에서 판매될 수 있는 가능성이 낮은 것도 하나의 원인이다. 이 점은 아트딜러들의 전략 자체가 세계화된 추세로 변화해 가는 상황에서 새로운 트렌드와 적절한 조화를 이루지 못하는 전통적 경향들에 대해서 외면할 수밖에 없는 현실적인 문제이기도 하다.

그러나 위의 세 가지 요소가 작용했다 하더라도 고미술품의 경우는 다르다. 문화재의 의미를 동시에 지니고 있어 유행 사조와는 별개로 이해되어야 한다는 점에서 매우 심각한 불균형을 이루는 것으로 판단된다. 이러한 현상은 중국이나 일본의 고미술품에 대한 높은 애호도와는 판이하게 다른 현상으로서 서구 편향적 사조에 휩쓸려가는 우리나라 미술시장의 형태를 한 눈에 읽을 수 있으며 이후 재조정될 가능성을 배제할 수 없다.

· 입체의 부진과 사진의 약진

고미술, 한국화와 함께 조각을 비롯한 입체 분야가 판매 파일에서 사라져 버린 것은 이 시기의 매우 특이한 현상이다. 이용덕, 이불, 박성태, 이환권, 최우람, 금중기, 함진 등이 국내외에서 선전하였지만 타분야에 비하여 절대부진을 면치 못했다.

다양한 분석이 있으나, 애호보다는 투자 위주의 거래가 급속히 증가하면서 소장 용이성, 공간 활용 여건이 대두되었다. 즉 장소를 차지하여 좁은 공간에 소장하기가 힘들며, 운반 등의 어려움과 함께 대체적으로 아파트 공간이나 사무 공간에 설치하게 되면서 벽면에 걸게 되는 회화 작품과는 달리 독자적인 설치 공간을 마련해야 하는 이유를 들었다.

또한 입체적 공간을 형성하여 주거 공간에서는 면적이 좁아드는 듯한 부담감도 요인 중 하나라고 볼 수 있다. 이어서 공공미술에

배병우 「소나무」 젤라틴 실버 프린트. 125×250㎝. 추정가 5천~6천만 원. 낙찰가 6,100만 원. 서울옥션 제107회 근현대 및 고미술품 경매. 2007년 7월 12일

2007년 KIAF에 출품된 표갤러리 부스의 박성태 작품

집중해 온 많은 작가들이 순수성이 담보된 실험을 게을리 한 이유 역시 시장성을 담보하지 못한 원인으로 꼽히고 있다.

사진은 미국과 영국, 독일 등의 변화와 달리 매우 느리게 상승하고 있으나 향후 상당한 가능성을 가진 것으로 판단된다. 무엇보다도 생생한 현장감과 디지털시대 이후 자유로운 이미지의 변형 등에서 상당한 강점을 보여주고 있다. 특히나 잇따른 독일, 미국 등의 사진작가 전시와 함께 배병우의 작품이 2007년 5월 16일 뉴욕 소더비 '동시대 미술 데이 세일(Contemporary Art Day Sale)'에서 13만 2천 달러(한화 약 1억 2,200만 원)에 낙찰됨으로써 더욱 그 가능성을 예시하였다.

인사 갤러리에서 개최된 '조정화전' 2007년 12월

그의 작품은 2005년 2월 런던 크리스티에서부터 세계시장에서 주목을 받기 시작하였다. 대체적으로 한국의 자연에 대한 관조적인 시각과 자연의 장엄을 연출하면서 모노톤의 색채 감각으로 이

어지는 심미적 세계를 구사했으며, 특히 '소나무' 시리즈에서 절정
에 달하였다.

· 세계시장의 정체성(Identity) 역량

'독자적이지 않으면 세계적 언어를 구사하라' 글로벌 마켓시대
를 맞아 가장 핵심적인 전략이다. 특히나 수천 점의 작품이 동시에
전시되는 아트페어의 경우 작품들의 차별화된 형식은 매우 중요한
변수가 된다.

서구를 중심으로 한 유행사조가 일반적이었던 과거의 아트마켓
과는 달리 최근 들어서는 각 지역의 정체성과 트렌드가 강세를 띠
고 있는 것을 볼 수 있다. 이러한 현상은 영국의 yBa 작가들을 대
표적인 예로 들 수 있지만 이탈리아 출신 마우리지오 카텔란
(Maurizio Cattelan, 1960-)으로부터 남아프리카 출신 마를린 듀마
(Marlene Dumas, 1953-), 중국의 장샤오깡(張曉剛, 1958-), 팡리
쥔(方力鈞, 1963-), 일본의 무라카미 타카시(Takashi Murakami,
1962-), 나라 요시토모(奈良美智, Yoshitomo Nara, 1959-)와 야
요이 쿠사마(草間彌生, Kusama Yayoi, 1929-) 등에서 극명하게
나타나고 있다.

우리나라의 경우 그간 진정한 글로벌 마켓의 작가가 전무하다시
피 한 상태에서 이우환, 전광영 등이 외국시장에서 상당한 반응을
보였다. 이들의 아시아적 철학과 소재, 기법적인 측면은 최근까지
세계미술을 주도해 온 서구 중심의 사조를 벗어나 다양한 경향으
로 확산되는 데 많은 역할을 하였고, 아트마켓에서도 상당한 호응
을 얻고 있다.

이우환(1936-)은 일본대학교 문학부에서 철학과 출신으로 1971
년 '만남을 찾아서'로 유명해진 그의 명성만큼이나 절제와 동양철
학의 사유를 바탕으로 진전되는 그의 일관된 작업은 관조와 무위적

(無爲的) 사고에 대한 조형적 오리지널리티를 확보하였다.

그가 보여준 것은 단순히 점과 선으로 귀결되는 연속시리즈이다. 이 극도의 절제와 회귀, 무한공간에서의 출발과 함께 그는 물성과 존재의 본질을 되묻는 일관된 작업 경향을 구사한다. 이러한 이우환의 작업은 독특한 언어만큼이나 아직도 서구의 아트마켓에 안착하기에는 상당한 시간이 소요될 것으로 예상된다.

하지만 일본은 물론이고, 런던과 프랑스 등에서 지속적인 반향을 보여주었고, 2007년 5월 16일 뉴욕 소더비 '동시대 미술 데이 세일(Contemporary Art Day Sale)'에서 「점으로부터 시리즈 From Point Series」가 추정가 40만–60만 달러에 시작하여 194만 4천 달러(한화 약 17억 9,700만 원)에 낙찰되어 우리나라 동시대 작가로서는 해외 경매 최고가를 기록하였다.

그 파장은 국내시장에서 가격이 몇 배까지 치솟으면서 이우환의 파워는 수직상승하였다. 이러한 현상은 국내뿐 아니라 일본에도 파급되어 컬렉터들의 집중 문의를 받았다.

그러나 이와 같은 현상들에 대하여 이우환은 2007년 여름 베니스에서 개인전을 개최하면서 "경매에서 내 작품 빼 달라"라는 말을 남김으로써 국내의 과열된 시장의 흐름에 대한 작가의 입장이 강하게 어필된 한마디를 던졌다. 그러나 여전히 그에 대한 인기는 단지 유행이나 투자대상만으로 머물러 있지 않는다. 한 아트딜러는 이렇게 말한다.

"어느 컬렉터의 사무실에 방문했을 때 정말 놀라웠습니다. 그의 사무실 백색 공간에는 이우환의 '점에서' 시리즈 대작 3점만이 덜렁 있었을 따름입니다. 상당한 충격이었고, 그래서 이우환이구나…… 하는 생각이 들었습니다."

이우환 「점으로부터 시리즈 From Point Series」 1978. 161.9×130.2cm. 캔버스에 아교 섞인
안료(pigment suspended in glue, on canvas). 추정가 40-60만 달러. 낙찰가 194만 4천 달러
(한화 약 17억 9,700만 원) 2007년 5월 16일 뉴욕 소더비

 컬렉터이자 교수인 L씨 역시 줄기차게 빗줄기가 쏟아지는 데도
불구하고 분주히 어디론가 향하고 있었다. 행선지를 물으니 이우

전광영 「집합」 2007. 163×131cm. 혼합재료. 추정가 6천-8천만 원. 낙찰가 1억 1천만 원. 제108회 근현대 및 고미술품 경매. 2007년 9월 15일

환의 작품을 구하러 간다는 것이다. 이유는 "그냥 좋아서" 한마디였다.

한편 "세계무대에 서면서 무엇인가 강렬한 의지를 심어야 했습니다. 나에게 있어서 낡은 종이는 인생이요, 역사입니다"라고 말하는 전광영(1944-)은 수많은 한지 쎌(Cell)을 집적하여 연출된 릴리

이프 형식의 '집합(aggregation)'을 창출함으로써 국제적으로 널리
알려지게 된다. 뉴욕 첼시의 킴 포스터 갤러리와 79가의 미셸 로젠
펠드 갤러리를 비롯하여, 2006년에는 런던의 애널리 주다 갤러리
(Annely Juda Gallery) 등에서 개인전을 개최하였다.

　우리나라에서는 국제 갤러리에서 개인전을 개최하였고, 2001년
국립현대미술관의 '올해의 작가'로 선정된바 있다. 전광영은 이
외에도 아트바젤, 시카고, 쾰른 등의 아트페어에서도 좋은 성과를
보여주었으며, 해외에서 성과를 거두고 국내시장에서는 2006년
이후 가격이 상승한 작가이다.[45]

4) 가격의 변동

· 3중 가격 구조의 형성

　급격한 작품 값의 변화에 따라 블루칩들의 경우 외국의 경매 가
격, 국내 경매 가격, 갤러리 등의 1차 시장 가격 등 세 종류의 가격
이 형성되었다. 여기서 특기할 만한 것은 일부 작가의 해외 경매 낙
찰 가격이 국내 시장에 비교하여 높게 나타난 현상이 초래되었다.

　일각에서는 해외 경매의 낙찰가들이 국내의 고객들에 의하여 의
도적으로 부풀려졌을 것이라고 추정하는 경우도 있다. 그 결과는
두 가지로 나타났다. 대표적으로 이우환, 배병우, 김동유 등의 작
품은 국내시장에서도 가파르게 상승하였으며, 그 외의 상당수 작가
들은 어느 정도 반등세를 보이거나 해외시장과는 달리 거의 거래
가 없었던 경우도 있다.

· 가격 결정 주체 변화

　과거 상당수 인기 작가들의 작가주도형 가격 결정 관습에서 아트

딜러, 수요층이 결정하는 구조로 변화되었다. 이러한 배경에는 미술시장이 활성화되면서 자연스러운 현상이기도 하지만 경매를 통한 거래 과정의 소통 체계가 중요한 역할을 하였다.

하지만 예외는 있다. 즉 슈퍼 블루칩 작가들의 경우 일부는 전속작가제도를 폐기하거나 계약 자체를 하지 않고 자신들이 작품 가격을 주도해 가는 형국으로 역주행을 하는 등 단기 호황의 현상을 실감케 하였다.

5) '딜렉터'와 복수전공

우리나라에서도 갤러리를 운영하는 경험 많은 아트딜러들이 소장한 작품을 고객에게 판매할 때 매우 망설이는 장면을 여러 차례 목격할 수 있었다. 그 작품은 이미 재판매를 위해서 사들였다기보다는 자신의 뛰어난 안목으로 구입한 개인적인 컬렉션이었던 것이다. 많은 아트딜러들이 겪는 현상이지만 그는 자신도 모르게 이미 컬렉터의 입장으로 변신했던 것이다.

이와 같은 이유로 간혹 갤러리의 아트딜러가 사용하는 사무실이나 VIP룸을 방문해 보는 것은 그 아트딜러가 가장 아끼는 컬렉션을 감상할 수 있기 때문에 매우 유익한 경험이 된다. 다시 말해서 아트딜러의 안목을 체크할 수 있는 기회가 되기 때문이다.

다른 한편에서는 애호와 투자를 위해 미술품을 구입하면서도, 자신이 경매를 통하여 지속적인 '사고 팔기'를 반복하면서 아트딜러의 수준에 버금가는 경영을 해가는 형식이다. 하지만 이들의 거래 빈도가 많아지고 자본력을 바탕으로 경매시장에서 거래를 지속적으로 반복하게 되면 소규모의 갤러리들에 비하여 매출 총액이 오히려 상회하는 현상을 낳기도 한다. 아트딜러(art dealer)와 컬렉터

2006년 KIAF

(collector)를 동시에 구사하는 이른바 '딜렉터(dealector)'가 탄생한 것이다.

이 복합적인 '딜렉터'의 탄생은 사실상 미술시장의 속성을 누구보다도 빠르게 파악하고 작품의 유통 과정을 분석할 수 있기 때문에 유리한 조건에서 작품을 구입하면서 일부의 작품은 자신이 소장하는 형식을 구사한다. 그러나 이들의 다른 점은 작품 구입이 재판매를 전제로 한 이익 창출을 강조한다. 외형적으로는 컬렉터이지만 실제로는 아트딜러의 경영적인 면을 겸비한 '복수전공'을 실천하는 셈이다.

이러한 복수전공자들의 활동은 전세계적으로도 경매를 중심으로 적지 않은 것은 사실이다. 경매회사들은 이들의 움직임으로 거래 실적을 상승시키는 효과를 가져오고, 다량의 거래 건수를 확보하여 귀빈 접대를 받는다. 더욱이 세계 여러나라에서 작품을 비교적 싼값에 구입하여 우리나라에 공급하는 경우 더욱 차익도 많을 뿐 아니라 새로운 물량이 확보되어 마켓으로서는 즐거운 일이 아닐 수 없다.

실제로 이들은 작품을 소개하고 거간해 주는 '거간자' 그룹과 함께 2006-2007년 우리나라 미술시장에서 상당한 세력으로 성장한 것도 사실이며, 이들의 거래 빈도수 증가는 기존 미술시장의 질서에 상당한 영향을 미쳤다. 그 중 대규모의 작품을 사들이는 등 거액을 투자하는 경우는 빠른 속도로 시장의 파장이 일게 되고, 거품 가격까지도 형성되는 원인으로 작용한다. 과열로 이어지는 한 요소인 것이다.

'딜렉터'들은 갤러리 아트페어 등이 지불하는 전시 장소 등의 운영 비용이나 전문 인력을 고용하는 일체의 운영비가 필요하지 않으며, 1, 2차 시장의 질서가 영향력을 미치지 않는다. 오로지 발빠른 정보력과 안목을 비롯하여 어느 정도의 자금력과 치밀한 거래

가 가장 중요한 무기로 활용될 뿐이며, 외면적으로도 드러나지 않는 거래자의 은밀성으로 인하여 이를 선호하는 경우도 있다.

조금 다른 사례지만 해외에서는 대표적으로 영국의 찰스 사치를 들 수 있다. 그는 작품을 구입하는 단계에서부터 투자적인 목적을 위해 미술품을 거래하였고, 사치 컬렉션은 뮤지엄과 같은 전시 체계를 확보했지만 일면에서는 사치의 회사재정(corporate finances)과도 연관성을 확보하고 있다.[46]

작품 구입 방식 또한 매우 독특하다. 그의 컬렉션은 순수한 컬렉터 입장으로서 작품을 사는 것이 아니라 아트딜러의 입장에서 작품을 구입한다고 볼 수 있는데, 아티스트에게서 직접 작품을 구입하거나 미술대학의 졸업전에서 작품을 구매하여 가능성 있는 젊은 작가들에게 주목하는 것으로도 잘 알려져 있다.

IV. 미술품 가격의 유형과 결정

1. 미술품 가격의 환경

　미술품의 가장 독특한 특징은 바로 작품을 과학이나 분석적인 이해가 아닌 자신의 안목에 의거하여 견해나 관점으로 보아야 한다는 점을 지니고 있다.[47] 그러므로 미술품 가격 역시 '다양한 요소의 가변성' '감성적 측정' 등이 작용되며, 이에 따라 많은 차이가 발생한다.

　아래에서는 시각과 입장에 따라 미술품 가격이 변화할 수 있는 여러 가지 환경적 요소를 정리해 본다.

1) 수요와 공급의 원칙

　아트마켓이 아무리 문화적인 시장 구조를 띠고 있다고는 하지만 시장의 일반적인 원리를 무시할 수 없다. 시장의 가장 중요한 원리를 말한다면 가격과 경쟁, 경기변동(business cycle) 등의 원리를 들 수 있다. 그 중에서도 수요(demand)와 공급(supply)의 요소가 만들어 내는 가격에 대한 문제는 무엇보다 중요한 요소이다. 수요량(quantity demanded)이 공급보다 과다하면 가격이 올라가는 것은 당연한 이치이며, 공급이 수요량보다 과다하면 값은 하락할 수밖에 없다. 반면에 인기 작가의 경우 그만큼 수요자가 많은 데 비하여 공급이 소수에 그치게 되면서 가격이 상승한다는 점이다.

　예를 들어 국내에 수백여 점 정도로 제한되어 있는 대표적인 작고 작가의 경우 작품의 수량은 수요에 비하여 극도로 한정되어 있

2007년 KIAF 표갤러리 부스

기 때문에 호경기에는 가격의 상승이 그만큼 가파를 수밖에 없다. 이러한 요소는 작품의 예술적 가치와 더불어 가격 상승의 가장 중요한 요인이 된다.

반면에 비인기 작가들은 수요 자체가 한정되어 있으므로 공급의 기회가 일정량으로 차단됨으로써 시장진입 자체가 어려워지는 구조를 띠게 된다. 시장의 선진화가 이루어지지 않은 나라일수록 이와 같은 양극화가 더욱 심하게 나타난다.

다른 하나는 경기변동(business cycle)의 원리이다. 이 원리는 어떠한 경제 상황에서도 동일하게 나타나는 곡선으로서 최고점에 도달한 시기가 있는가 하면 수축 현상으로 저점을 형성하는 변동곡선을 그리게 되며, 다시 팽창곡선으로 회복세를 보여 호경기를 이루는 구조로 변화한다는 일반적인 이치이다. 이러한 원리는 변화하는 추세에 따라 수요와 공급이 매우 민감하게 반응하며, 가격 역시 이에 상응하면서 높낮이가 결정되어진다. 아트딜러들은 이러한 변동곡선을 최일선에서 감지하면서 가격을 조정하는 역할을 하게 되지만 사실상 이를 결정짓는 것은 소비자의 취향과 선택에 맡겨지는

경기변동(business cycle) : 자본주의경제가 소비 활동의 변화 등 여러 가지 요인에 의해 호황·불황 등의 경기순환을 겪게 되는 것을 곡선의 형태로 나타낸 것을 말한다. 이같은 경기변동은 대개 순환적이며 변동 과정은 ① 수축 ② 회복 ③ 확장 ④ 후퇴의 네 가지 국면으로 나타난다. 경기변동을 호황 또는 불황으로 구분되기도 하는데 수축국면은 불황에 해당하고 확장국면은 호황이라 할 수 있다.

경기변동(business cycle) 곡선

상하이아트페어 2007. 갤러리 미즈 부스

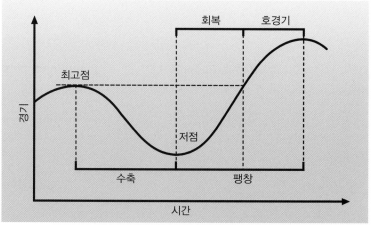

수요와 공급에 따른 미술품 가격의 변화

구분	요점	설명
경제적 흐름	경제적 흐름과 사회적 안정세. 주요 유동자금의 흐름 등	대체투자 수단으로서 금리, 부동산, 증권 등과 밀접한 관계가 있으며, 투자시장의 안정성여부와 경제적 흐름
수요와 공급	인기 작가의 경우 수요와 공급의 균형에 의한 변화	수요에 비하여 공급이 과다한 경우 값이 하락. 공급에 비하여 수요가 많을 때는 가격 상승

것이 보편적인 이치이다.

　한편, 미술시장의 수요가 증가하는 원인으로서는 물론 문화 예술에 대한 향유를 희망하는 인구가 많을수록 미술품 시장은 활기를 띠게 되는 것이 당연하지만 다른 요인으로는 통상적인 재무 구조, 즉 부동산, 금융, 증권 등의 수익이 저하될 때 상대적으로 분산투자를 희망하거나 유휴자금의 단기 투자처로서 미술품을 택하는 경우가 많다.

미술품 가격의 변동 요인

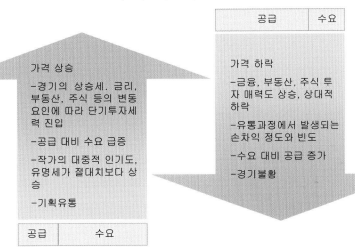

이와 같은 수요와 공급의 법칙에서 미술시장은 일반적으로 경제가 호황일 때에는 문화생활에 대한 여유가 생기고 미술품 구입에 관심을 기울이게 된다. 이러한 현상은 굳이 투자적인 목적을 논하지 않더라도 자연스러운 현상으로 여겨지며, 대부분 경제 성장에 비례하여 컬렉터가 증가하는 예나, 세계적인 갑부들의 미술품 컬렉션 비율 등을 보면 쉽게 알 수 있다.

2) 소장과 투자 기간

미술품시장 자체는 급격한 가격 변동시장이 아니지만 이익만을 추구하는 투자자들이 시장에서 갑작스런 가격 변동을 조성하는 사례는 얼마든지 있다. 즉 단기 투자 목적이 우선했을 때 미술품 가격의 부분적인 둔화나 하락은 생각보다 커다란 파장으로 이어져 모두가 '팔자모드'로 전환됨으로써 공급의 과잉이 야기될 수 있다는 것이다.

이러한 현상은 진정한 소장을 목적으로 구입하는 사례와는 정반대되는 의미로서 미술시장의 혼란을 야기한다. 1980년대의 자산 가치 인플레이션 기간 중에 일본과 미국의 큰 회사들이 추상화와 풍경화에 큰 투자를 한 바 있었다. 거품이 꺼지자 회사가 소유한 작품이 왜곡된 시장가격의 하락으로 겨우 벽지 값에 불과하게 된 적이 있다.

미술시장이 좋은 투자처이기는 하지만 대체적으로는 장기 투자시에 해당되는 말이다. 결국 미술품투자는 그 질적인 수준만을 담보한다면 대체적으로는 그에 따른 투자 이익이 느리지만 꾸준히 얻어진다. 만약 이러한 내적 가치들에 대하여 문외한인 투자자나 아트딜러들이 시장에서 단기적인 기교를 부리게 된다면, 장기적인 심

미안과 역사적 가치와 대적할 수 없는 손해로 이어진다.[48]

그렇기 때문에 미술품 투자는 다른 분야도 마찬가지이지만 구매 결정과정(buying process)이 원활해지기까지는 생각보다 많은 시간과 전문적 연구를 통해서 가능하며, 어떤 분야보다도 민감한 감성적 투자처라는 것을 인지해야만 한다. 이러한 점은 투자 전문가 하라미스(Haramis)가 "미술시장의 세계는 증권이나 부동산시장보다 훨씬 통제되지 않고 있기 때문에 허위 설명에도 아무 출처가 없는 경우가 많다. 투자자들은 스스로가 상당한 주의를 기울일 수밖에 없다"[49]라고 말한 부분에서도 쉽게 설명된다.

국립현대미술관 덕수궁 분관

3) 국가, 사회적 컬렉션

국가의 정기적인 작품소장 프로그램이나 뮤지엄, 기업 컬렉션, 공공미술에 의한 작품 설치 수량, 혹은 관련 세법 등 제도는 미술품 가격의 기본 구조에 어느 정도 영향을 미친다. 특히나 뮤지엄의 작품 소장은 최소한 질적인 수준을 담보하는 작가들의 작품에 대한 최소한의 판매가 가능하다는 점에서 매우 의미가 있다. 즉 미디어, 설치, 개념 예술의 실험적인 경향은 일반 소장자들의 구입이 매우 어려운 것이 사실이고 이러한 문제점을 보완하는 기능으로서 국가나 기업의 컬렉션은 이들의 창작 환경 개선과 미술시장에 큰 의미를 갖는다.

이 과정에서 미술품 가격에 미치는 영향은 큐레이터, 평론가, 아트딜러 등 전문가들에 의하여 컬렉션 대상 작품의 시가 책정을 하게 되며, 이후 이들 작가의 작품이 거래되는 데 참고 자료로 활용될 뿐 아니라 출처나 소장처로서 공신력을 확보해 줌으로써 신뢰도를 확보해 주는 데 기여한다. 한 사례로 우리나라에서 실시되고 있는

'미술은행' 제도에 의한 작품 구입 가격이나 국립현대미술관을 비롯하여 각 공립미술관에서 구입하는 미술품 가격은 미술시장에서도 최소한의 기준치로 활용될 수 있다는 사실이다.

4) 범국민적 취향과 수준

한 국가가 경제적으로 호황기를 맞이하면서, 민족적인 취향이 발산되어지는 예도 있다. 즉 그 나라의 고미술품이나 순수미술품을 중심으로 가격이 상승하는 현상으로 각각의 국민적인 취향을 강하게 반영한다. 1980년대 후반에 하늘 높은 줄 모르고 치솟았던 일본의 인상파작품 구입 열풍과 일본화 가격, 1970년대 후반 한국의 한국화 상승, 2004년 이후 중국 미술시장의 중국화 가격이 대표적인 경우이다.

이러한 가격 상승은 각국의 국내시장에서 유통되는 것이 일반적인 과정이므로 글로벌 마켓과는 별개의 가격 구조를 형성하게 된다. 더불어서 이와 같은 작품들의 상승치와 가격 유지의 열쇠는 결과적으로 각국의 경제 구조와 컬렉터들의 수준과 직결될 수밖에 없다. 우리나라의 경우도 현대 미술시장에서 이러한 과정을 거치게 되는데 1980년대 중반까지만 해도 동서양화를 막론하고 구상 작가들만이 인기 작가 대열에 서게 되었다.

"지금은 누구나 인정하지만 1980년대 초반만 해도 실험적인 경향의 작가들은 거의가 이해하지 못했어요, 결국 추상 계열과 실험 작가들의 암울한 시대였습니다. 별도로 대중적인 작품들이나 구상 계열의 원로대가들 작품을 판매하지 않으면 생존이 어려운 시기이기도 했고요……."[50]

서울 동숭동의 아르코 미술관

자신이 작가였으며, 1980년 3월부터 갤러리 운영을 해온 그로리치화랑의 조희영 대표의 회고이지만 두말할 나위 없이 당시의 아방가르드 작가들 작품 값은 매우 낮은 수준이었고, 생계가 힘든 작가들도 많았다. 대중적 이해도가 미치지 못함으로써 발생되는 이와 같은 현상은 2000년대를 넘어서면서부터도 여전히 미진하지만 선별적으로는 많은 가격 상승을 보여줌으로써 대중들의 이해 정도가 작품 가격에 미치는 영향력을 실감할 수 있다.

그러나 2006년 이후에는 상황이 역전되는 경우가 적지 않다. 오히려 우리나라의 블루칩 작가들의 작품 가격이 외국의 저명 작가들에 비하여 결코 낮지 않은 형국으로 전환되면서 외국시장에 진출하는 데 상당한 저해 요인으로 작용한다. 더군다나 외국에서의 인지도가 거의 없는 작가들이 대부분인 우리나라의 경우 국내용 작품들과 글로벌 마켓용 작품들이 이중적으로 구분되는 추세이며, 국내용 작품들은 해외시장에서 판매될 가능성이 거의 없는 것은 물론 외국의 블루칩 대열에 선작가들과 비교해도 오히려 높은 가격을 부르는 사례가 적지 않다.

물론 해당 작품의 예술성이 어느 정도 담보되는 경우는 큰 문제가 없지만 시장의 붐조성, 과열 현상으로 형성된 가격이라는 점에서는 버블 요소로 나타난다. 이러한 점은 이후 미술시장의 개방을 코앞에 둔 상황에서 매우 중요한 변수로 작용할 수밖에 없다.

아트페어에서는 보기 드문 예로서 전시장에서 임화를 하고 있다. 아트 싱가포르 2007

2. 미술품 가격의 유형

아트마켓에서 미술품 가격의 의미는 매우 중요하다. 작품이 거래되는 과정에서 단순히 표준 시가를 정하여 사회적인 통념에 따르는 것이 아니라 다소 주관적인 가치판단과 '애호 정도'와 '투자가치' 등에 입각하여 '과거와 현재의 거래 자료'를 반영해야 하는 점 때문에 상당히 민감한 성격을 지닌다.

미술시장에서 순수미술품 가격은 사실상 사회적으로 작가의 인기도나 작품의 절대치를 반영하는 의미를 지님과 동시에 한편에서는 이 두 가지 기준이 엇갈리면서 이중적인 관계에 놓이는 사례도 적지 않다. 즉 미술품 가격이 스타급으로 거래되는 경우라 할지라도 미술사적인 평가나 전문가들의 시각은 그 가치를 높게 평가하지 않는 예가 적지 않은 것처럼 미술품 가격을 결정하는 요인들은 시각에 따라서 매우 복잡한 요인들이 작용하게 된다.

최근 들어서 우리나라에서도 개인이나 기업 등에서 점차 작품을 소장하는 사례가 늘어나고 있다. 이에 따라 미술품 가격이 자산 평가에도 영향을 미치는 경우가 있어 그 중요성이 강조되고 있다. 이러한 점 때문에 아트마켓의 가격 산정에 대한 문제는 선진 여러 나라에서도 매우 신중하게 다루어지고 있으며, 그 객관적 추정치와 입증을 위한 많은 자료 확보와 통계, 가격 접근을 위한 연구를 거듭해 오고 있다.

작품 값의 구조에서는 경우에 따라 많은 변수가 작용하게 되는데 동일한 작품이라 할지라도 미술품 가격은 가격 측정 목적과 종류에 따라 다소간의 차이가 있다. 물론 여기에는 판매수수료(10% 전후)

나 소개료(10-40% 전후)로 부과되는 세금 등의 포함 여부에 따라 우선적인 차이를 보이지만 아래와 같은 다양한 가격의 종류를 열거할 수 있다.

1) 목적에 의한 시가감정

- 거래
- 자산평가(매매, 합병, 자산공개, 이혼 등)
- 담보대출
- 증여세, 통관세 등 세금 부과
- 보험료 책정
- 공공기관, 뮤지엄 등의 기증과 구입
- 경매

위의 내용들은 대체적으로 시가감정을 전문으로 하는 위원회나 기구에서 담당하게 되며, 미술시장의 현장을 자세히 파악하고 있는 아트딜러들에 의하여 이루어지는 경우가 많다. 그러나 시가감정은 어디까지나 예상가일 뿐 실제 거래에서는 참고 자료로 활용되는 정도에 그치게 된다. 특히 국가의 세금이나 재산 평가와 연계된 경우는 매우 민감한 부분이므로 필요시에는 가격 산정 배경과 참고 자료를 첨부하는 경우도 있다. 다만 가격 감정은 진위 감정을 전제로 하는 경우와 별도의 개념으로 시행되는 두 가지의 경우가 있다.

자산 평가나 기증 등의 경우는 과거의 자료를 기준하여 어느 정도 포괄적인 가격이 책정되는 경우가 많다. 그 중 자산의 경우는 현재의 가격을 기준으로 하지만 기증품은 이후 소장 가치를 부분적으로 암시하고 있기 때문에 시장 가격보다 다소 상향조정되는 사례가

많다.

2) 일반적인 미술품 가격 유형

· 미술시장 가격(Market Price)
· 뮤지엄, 공공기구 컬렉션의 뮤지엄 가격(Museum Price)
· 상업 갤러리 기획, 초대전 판매가(Gallery Price)
· 경매회사의 시작가, 낙찰가(Auction Price)
· 공공미술 등 공모 작품의 가격

위와 같은 가격 구조에서 이미 어느 정도의 거래를 해온 작가들의 경우는 전체 미술시장의 가격(Market Price)을 비롯하여 뮤지엄 가격(Museum Price)과 갤러리 가격(Gallery Price), 경매 가격(Auction Price) 등이 형성되어 있어서 기준치를 참고한 후 작품에 따라 유동적으로 정하게 된다. 그러나 거래가 많지 않은 경우는 여러 가지의 여건을 고려하여 결정하게 되는데 작가의 희망가격과 함께 아트딜러들의 신중한 결정에 따라 거래된다.

하지만 이러한 가격을 정하는 과정에서 최소한 고려해야 할 요소가 있다. 즉 갤러리나 아트페어, 경매 등에서 판매하는 경우 일정 부분의 중계료나 수수료가 부여된다. 이러한 이유에서 상업 갤러리와 대관 갤러리, 작가와의 직거래 등이 다소 가격 차이를 보일 수 있다. 또한 상업 갤러리의 기획, 초대전의 경우는 갤러리의 판매 중계료와 전시 개최 비용이 포함되어 있어서 경매 시스템과는 차이가 있다.

한편 작가가 대관전시를 개최하는 경우 대체적으로는 갤러리의 개입이 없이 작가와 직거래를 하게 된다. 그러나 이러한 경우는 매

국립현대미술관

우 소수에 그치는 것이 일반적이며, 미술시장의 선진국에서는 대부
분이 갤러리를 통해서 거래되는 것이 상례이다.

 작가와의 직거래를 하지 않는 경매에서는 전시 개최 비용이나 지
원 조건 등이 배제되고 단지 수수료가 명시되어 있으며, 가격이 올
라감에 따라 차등적으로 적용되어진다. 또한 낙찰가에 수수료를 포
함하거나 제외한다는 단서를 필히 언급함으로써 순수한 낙찰가인
지 수수료를 포함한 것인지를 밝히게 된다. 경매장에서의 추정가
격은 스페셜리스트(Specialist)들에 의하여 결정되어진다. 이 경우
과거 거래되어진 객관적 자료와 당시 동향을 기준하여 정해지지만
낙찰가는 응찰자들의 경쟁에 의한 결과이므로 그와는 별개이다.

 공공미술 등 공모 작품의 가격은 작가와 아트딜러, 에이젼트 등
에 의하여 이미 정해진 가격을 책정하고 이에 합당한 작품을 선정
하는 방법으로서 역순으로 진행된다. 뮤지엄 소장품 구입은 뮤지엄
프라이스(Museum Price)를 적용하여 대체로 10-20% 시장가보다
약간 낮은 가격으로 구입되는 경우가 많다. 정해진 가격대가 있는
것은 아니지만 중개료가 없고, 공공적인 성격으로 소장된다는 점
에서 관행으로 통용된다. 물론 아트뱅크 등 정부 소장품의 경우도
마찬가지이다.

서울 평창동의 토탈미술관. 현대미술분야의
역량 있는 기획전을 개최해 오고 있다.

대전시립미술관

3. 구입 유형에 따른 미술품 가격

1) 애호적 목적

미술품의 평가는 다른 분야의 가격 측정이나 금융 자산을 평가하는 것과는 매우 다르다. 미술품 거래에서 주된 어려움은 그 내재된 가치를 정확히 계산하는 것이 매우 힘들다는 점이다. 초보자로 갈수록 더욱 그러하지만 오로지 그것은 주관적 심미 판단에 달려있는 경우가 많다. 또한 서로 다른 각각의 미술품 가격은 예측할 수도, 비교하기에도 매우 어려운 성격을 지니고 있다는 점에서 다른 분야와 많은 차이를 지닌다.

작품의 가치 평가는 예측할 수 있는 어떤 모델을 기초로 하는 것도 중요하지만 인간의 감성에 더 의존하게 되는 본질을 지니고 있다. 이러한 결과는 경매장에서도 흔치 않게 목격할 수 있다. 인기를 모으는 동일 작품을 선호하는 여러 응찰자들은 순식간에 미술품 가격을 예상외로 비싼 가격대에 올려놓으면서 경매장을 흥분과 열기에 휩싸이게 하는 것이다. 이 경우 오로지 선호적인 판단이 우선하게 될 뿐, 그 작품에 대한 전문가들의 평가치와는 무관한 경우가 많다.

볼프강 윌키(Wolfgang Wilke)는 "예술품에 대한 목표가격은 없다. 가격은 전반적인 경기 수준과 취향에 따라 평가된다. 취향의 변화에 중심이 된 작품들이 가장 높은 수익률을 창출한다. 따라서 사이클을 따르지 않는 것이 성공적인 투자자의 특징이 되어 버렸다. 결국 아름다움은 관객의 눈에 달려 있고 그 가치 또한 마찬가지이다"[51]라고 말하고 있다.

"경매에서 낙찰된 작품 가격이 가장 싸고 유리한 조건으로 구입했다는 생각은 결코 절대적일 수 없습니다. 자신의 경륜과 안목으로 질을 담보하는 작품은 오히려 1차 시장에서 거래되는 경우도 많지요."

필립강 갤러리의 강효주 대표의 말이다. 더욱이 고가가 아니고 구매자의 애호도가 우선할 수 있는 중저가의 미술품 가격에서는 더더욱 대중들의 선호도에 무게를 두는 경우가 허다하다. 여기에 가격상승을 부추기는 아트딜러들의 조언, 작가의 사회적인 명성, 특이한 인물적인 배경 등이 추가되어지면 작품의 질적인 부분과는 크게 상관없이 가격대는 상승할 수밖에 없다. 그러나 이러한 작품들은 시간이 흐르면서 전문가들의 평가를 받게 되고, 지나친 상승치를 기록한 작품들은 거품이 빠지면서 가격이 하락하게 된다.

결국 생활 필수품이 아닌 이상 작품을 구입하려는 수요층의 요구에 따라 최종 가격이 정해지는 만큼 수요층의 취미나 선호도에 따라 상당한 차이를 지닐 수 있다. 이 과정에서 객관성을 담보하려는 다양한 장치가 작동하지만 이러한 장치는 어느 정도 거래의 경험을 전제로 한 전문가들의 수준에서만이 참고가 될 뿐이다. 초심자들의 경우에는 이러한 정보들이 갖는 가치를 판별할 수 있는 자세 확보나 기회 포착이 어렵기 때문이다.

더군다나 애호적인 목적만으로 작품을 구입하는 경우에는 이와 같은 객관적 판단이나 기준에 크게 얽매이지 않는 예가 많다. 오로지 자신만의 판단으로 구입을 결정하는 사례도 많으며, 중저가에 한정되는 경우 더욱 그러하다.

2) 대체투자의 목적

대체투자 수단으로서 미술시장이 부상한 지는 이미 오래되었다. 이는 부동산과 증권, 금융업 등에서 이익을 창출하던 기존의 투자 수단이 기호적인 차원을 넘어서서 투자로서의 미술품 구입으로 한 차원 다른 변모를 추구하고 있다. 이러한 결과는 최근 증권투자에 비해서도 보다 높은 수익을 창출한다는 통계가 나옴으로써 더욱 대체투자로서의 가능성을 열어두고 있다.

즉 경제가 하락세에 있더라도 미술품이 오히려 가격이 오르는 경우가 있다. 이러한 예는 경기가 어려워지면서 기존 투자이익에 대한 가능성이 줄어들 때, 이에 대한 대체투자로서 미술시장이 떠오르게 된다. 증권시장에서 빠져나온 돈이 부동산과 미술품으로 이동하기 때문이다. 따라서 증권시장, 부동산시장은 하락하지만 미술품시장은 상승하는 특이한 현상으로 이어질 가능성은 얼마든지 있는 것이다.

이러한 경우는 유휴자금들의 방향이 다른 곳에서 적당한 투자가치를 지니지 못할 때 발생하는 것으로 2006-2007년의 한국경제에서도 나타나는 현상이기도 하며 2000년대 들어서 중국 미술시장이 급격히 상승하게 되는 일부의 요인으로도 파악된다.

3) 애호와 투자적 목적

최근 세계 미술시장에서는 인상파 위주의 근대적인 작품들의 인기를 넘어서 동시대 작가들에 대한 인기가 나날이 상승하고 있다. 대표적인 작가로서 이탈리아 출신 마우리지오 카텔란(Maurizio

Cattelan, 1960-)으로부터 남아프리카 출신 마를린 듀마(Marlene Dumas, 1953-), 중국의 장샤오깡(張曉剛, 1958-)까지 생존 작가들의 작품들이 경매에서 100만 달러 이상에 팔리는가 하면, 유명세가 높지 않은 작가들의 작품도 여러 아트페어에서 큰 인기를 누려왔다.

로버트 하숀 심색(Robert Harshorn Shimshak)이라는 컬렉터는 인기 있는 아프리카 케냐 나이로비 출신으로 미국의 예일대학을 나온 여성 작가 왕게치 무투(Wangechi Mutu, 1972-)의 작품 한 점을 사려고 시도했는데 전시 초반에 다 팔리고 없었다고 했다. 이러한 현상은 이미 우리나라에서도 나타난 현상으로서 인기 작가들의 작품에 대한 구입 열기가 한창이다. 일부 슈퍼 블루칩 작가들의 경우에는 전시장 문을 열자마자 매진되어 버리는 사태까지 속출하는 현상에서 과연 진정한 미술품 애호 심리가 얼마나 작동하고 있는지에 대하여 회의적인 사람들도 적지 않다.

미술품 가격은 이제 '애호적인 대상'이자 '투자의 대상'으로서 이중적인 관계를 형성하는 추세로 전환되었다. 물론 이 경우는 미술품 가격에 따라 양자의 비중이 다르게 나타난다. 일반적으로 가격이 중저가 이하의 경우, 색채나 소재, 재료나 형식 등 다양한 요소들에 대하여 자신의 애호적인 판단이 이루어진 연후에 투자가치에 대한 판단을 하게 된다. 그러나 가격이 평균에서 고가로 넘어갈수록 애호적 판단과 함께 투자가치에도 무게를 둘 수밖에 없다.

물론 이 경우 작품을 투자의 대상으로만 여기면서 구입하는 경우가 있을 수 있다. 하지만 분명한 것은 미술품에 대한 이해가 불가능한 상황에서 단지 투자만으로 작품을 구입하는 경우는 극히 드물게 나타난다.

미술품은 한 시대와 작가의 사상, 감정을 표현하는 독특한 자산이다. 부를 소유한 대부분의 사람들은 예술 작품을 단지 투자로 생

런던의 사치 갤러리 전시장. 찰스 사치는 세계적인 아트컬렉션을 보유하면서 가능성 있는 작가들에 투자하는 스타일을 구사하며, 자신의 사업과도 성공적인 연계를 추구한다.

각하고 구입하지 않았다. 작품 컬렉션 전문가, 갤러리 소유주, 금융자문가들 거의 대다수는 투자가 그 작품을 구입하는 유일하고 주된 이유가 될 수 없다는 것이다.

　"오랜 기간 동안의 다양한 연구들은 미술품 투자는 다른 타입의 투자로서 그 기능을 가지고 있다고 보았다. 미술품을 소유하기 위해 돈을 지불하는 것이라는 점에서는 다른 투자나 구입 형태와 다를 바 없다. 그러나 적은 소수의 부자들에게만 집중되고 있을까? 이 대답은 미술품 구입이 투자뿐 아니라 즐거움과 명성을 위하여 이루어지기 때문에 부자라고 해서 모두에게 향유되는 것은 아니다."[52]

　머서 투자컨설팅(Mercer Investment Consulting)의 빌 무스킨(Bill Muskyn)은 부자들이 예술품에 투자하는 것은 "금융 자산 구성이라는 관점을 넘어 그 작품에서 즐거움을 얻으려 하는 측면이 항상 존재해 왔다고 생각한다"[53]고 말하고 있다. 투자 전문가 하라미스는 작품 수집이 금전을 사용하는 가장 즐거운 방법의 하나일 수 있으며, 하나의 매력적인 작품이 그것을 소유한 사람에게 평생 시각적인 즐거움을 줄 수 있고 또한 동시에 그 작품은 돈이 될 수도 있다고 말하고 있다.

　이에 대해 한 전문가는 "당신이 사랑하는 것을 사라. 왜냐하면 그것이 일시적으로는 가치하락이 될지 모르지만 그 작품의 내재적 가치는 항상 그대로 존재하기 때문이다"라고 한다. 또한 예술품이 인간의 마음을 감동시킨다는 점을 고려한다면 그것이 단지 금융자산의 일부로만 인식되어서는 안 된다고 말하고 있다.

　사실상 미술품 가격의 생리는 고정적인 가격 개념이 불가능하며, 그 순간과 장소, 환경에 따라서 얼마든지 변화할 수 있다는 것을 말해 준다. 그러나 분명한 것은 수준 있는 거래 구조일수록 작품의 절

대치와 애호도가 매우 근접하는 형태를 띠는 경우가 많으므로 보다 장기적이고 객관적인 설득력을 확보하는 사례가 많다.

반대로 보면 유행을 따라가면서 단기 투자만을 원하는 경우 초심 자들은 불필요한 경쟁으로 치달으면서 양심적이지 못한 아트딜러 들의 전략에 춤을 추는 경우가 있다. 그러나 이러한 미술품 가격은 머지않아 그 평가를 받게 되고, 버블로 이어져 그 대가를 치르는 경 우가 적지 않다.

베이징의 진르미술관. 중국의 대표적인 사 립미술관으로서 동시대 실험적인 작가들을 기획하고 있다.

4) 뮤지엄과 갤러리 가격

정부, 지자체, 뮤지엄, 재단, 미술은행, 공공미술 등의 비영리 기 구들의 작품 구입은 작품 가격을 산출하는 기준이 다소 다르게 작 용한다. 각 기구간의 차이는 있겠지만 그 중에서도 작가들이나 아 트딜러들이 가장 원하는 소장처는 아무래도 전문가들에 의하여 소 장이 결정됨으로써 작가의 평가가 안정적으로 유지되는 데 중요한 자료가 되는 뮤지엄이 될 것이다.

전북도립미술관

그와 같은 이유로 뮤지엄 프라이스(Museum Price)를 적용하여 수 수료를 제외하거나 다소 낮은 가격대로 판매하는 경우가 많다. 우 리나라의 소량 구입과는 달리 선진외국의 경우는 뮤지엄 구입이 활 성화되어 어느 정도 수준에 도달한 작가들은 대부분이 뮤지엄 프라 이스가 형성되어 있다. 우리나라의 경우 국립현대미술관과 각 도 립과 시립미술관, 미술은행 등에서 구입한 모든 가격이 자료로 남 아 있으며, 필요시 요청하여 참고할 수 있다.

한편 갤러리 프라이스(Gallery Price)는 갤러리의 아트딜러들이 직 접 구입할 때 해당된다. 이 경우는 해당 갤러리에서 전시를 개최하 면서 구입하는 경우와 작가에게 직접 구입, 타갤러리가 전속이 된

갤러리를 통해 구입하는 등의 다양한 통로가 있다. 일반적으로 작가는 갤러리의 수수료를 계산하여 이를 제외한 가격으로 판매하는 경우가 많으며, 이때 구매자에게 판매하는 가격을 결정하는 것은 아트딜러의 결정에 따르는 것이 좋으나 때로는 역으로 아트딜러와 작가가 판매 가격을 정하고 수수료를 제외한 다음 판매하는 경우도 있다.

위의 두 가지 가격 결정은 사실상 상반된 판단 기준을 포함할 수 있다. 즉 뮤지엄과 갤러리는 비영리와 영리, 학술적 가치와 대중적인 가치에 거의 대부분의 무게를 둘 수밖에 없기 때문에 같은 평가를 하여도 양 측의 많은 가격 차이가 발생할 수 있다. 그러나 양자 모두의 당위성은 인정될 수밖에 없다.

물론 선진국으로 갈수록 뮤지엄과 갤러리 가격의 간격이 좁혀질 수밖에 없을 만큼 전문적 안목과 평가가 평형을 유지하게 된다. 즉 평론가, 미술사가, 뮤지엄 큐레이터 등의 논리와 아트딜러, 컬렉터가 어느 정도 공통 분모를 갖는 가격 결정을 할 수 있다는 것이다. 아직 우리나라에서는 어려운 일이지만 점진적인 변화가 있을 것으로 기대한다.

4. 작가와 미술품 가격

1) 작가의 예술성

미술품 가격은 작가에 대한 미술사가나 미술평론가들의 평가와 예술성이 가장 중요하게 작용한다. 대체적으로 주요 미술 잡지나 언론, 서적을 통하여 평가가 이루어지며, 평론가들의 역할이 중요하게 작용된다. 대중들은 평가 과정과 결과들을 전문서적이나 잡지, 뮤지엄 등을 통하여 자연스럽게 대하면서 작가의 예술 세계에 익숙해진다.

물론 작가의 전문적인 평가가 해당 작가의 미술품 가격에 비례하여 반영되는 것은 아니다. 작품을 거래하는 과정에서 100% 작가나 작품의 절대 가치를 이해하면서 이루어지는 경우는 극히 드물다고 말할 수 있다. 여기에는 구매자들의 취향과 투자 가능성 등에 대한 다양한 정보가 종합되어 구입을 결정한다. 그러나 장기적인 시각으로 본다면 전문가들이 연구한 작가의 예술성은 절대적이지는 않지만 미술시장의 기준치를 결정하는 보편적 기준이 된다.

특히나 한 작가에 대한 평가는 한 작품마다의 평가와는 많은 차이가 있다. 즉 작가의 예술성은 거시적이며 시간적인 변화를 지니지만 그 작가의 작품에 대한 평가는 미시적이면서 그 작품에 대한 평가만으로 한정되는 면이 있다. 이러한 점에서 두 가지가 동시에 종합된 상태에서 작품 값에 대한 결정이 이루어지는 것이 합리적이다.

2) 검증

아트마켓의 가격 검증 자료는 무엇보다 중요하다. 과거 많은 컬렉터들의 구매 과정과 기록들을 통한 작가의 검증은 고대로 올라갈수록 오랜 시간 동안 더 많은 검증이 이루어진 자료를 확보하게 된다. 작품에 대한 미술사적인 평가도 그렇지만 진위 문제나 인기도에서도 마찬가지이다. 그러므로 동시대 작가들의 높낮이가 다소 불안정한 변동수치를 갖는 반면, 작고 작가, 그중에서도 블루칩에 속한 작가들이라면 더욱 안정적인 위치를 점유한다. 가격이 하락할 때나 경기가 침체될 때는 이와 같은 구분이 보다 확연히 나타나게 된다.

최근 세계 미술시장에서도 인상파를 비롯한 근대 이전의 작품들은 대체적으로 안정세를 보이고 있는 반면에 동시대로 올수록 가격 변화의 폭이 큰 것으로 집계된다. 이러한 집계는 1991년 미술시장이 붕괴한 후 하락폭에서 인상파 이후의 작품들이 50%에 달했지만 인상파와 그 이전의 작품들은 16%에 그쳤다는 기록은 이를 쉽게 증명해 준다. 무엇보다도 최근 동향에서는 동시대 작가들의 미술시장 생존율이 다소 상승하여 무게 중심이 옮겨가는 추세로 전환되고 있지만 상승치를 기록한 평균 기록은 매년 1-2명 정도의 작가만 살아남아 스타로 부상하게 된다는 사실을 깨닫는다면 더욱 쉽게 이해할 수 있을 것이다.[54]

이러한 점은 우리나라의 미술시장에서도 동시에 나타나는 현상으로 박수근, 이중섭, 김환기, 도상봉, 이대원, 장욱진, 오지호 등 작고 작가 위주의 최고치를 기록하는 추세에서도 쉽게 읽을 수 있는 부분이다.

3) 사회적 관심

작가가 미디어나 사회적인 활동을 통하여 유명세를 확보하거나 작품의 질적인 평가와는 상관없이 구매자들의 취향을 자극하는 경우, 사회적인 흥밋거리로 등장하는 작가의 작품들은 인기가 있기 마련이다.

이러한 측면에는 각 국가나 지역의 취향도 매우 중요하게 작용하지만 작가가 언론매체를 통하여 대중들에게 친숙해져 있거나 전시를 앞두고 다루어지는 일간지나 TV매체의 보도기사는 매우 중요한 역할을 한다. 또한 시대의 트렌드와 부합하는 소재나 형식, 미술외적인 요소들이 이 경우에 크게 작용될 수 있다.

최근에는 거의 사라져가는 추세이지만 2000년대 이전까지만 해도 국내에서는 직업, 수상 경력이나 유학 경력, 새로운 가능성을 암시하는 출신학교, 사승 관계 등 여러 가지의 요인들이 작품이 갖는 내용적인 가치와는 달리 미술품 가격에 어느 정도 역할을 해왔던 사례도 해당된다.

사회적인 뉴스나 흥밋거리가 미술품 가격에 영향을 미친 좋은 사례로서 2005년 2월 9일 런던 크리스티 '전후와 현대미술 이브닝 세일(Post-War & Contemporary Evening Sale)에서 루시안 프로이드(Lucian Freud, 1922-)의 2002년 작 「나체초상 Naked Portrait」이 250만-350만 파운드(한화 약 48억 700만-67억 3천만 원)에 경매가가 붙여졌고, 파격적으로 392만 8천 파운드(735만 6천 달러, 한화 약 75억 5천만 원)에 팔렸다.

그 이유는 철저한 사실성으로 영혼의 조각들까지 묘사해 가는 루시안 프로이드의 화풍이 이미 세계적으로 인기를 끌고 있지만, 영국의 슈퍼 모델인 케이트 모스(Kate Moss)의 임신한 포즈의 누드를

루시안 프로이드 「나체 초상 Naked Portrait」 2002. 152.7×122.2cm. 캔버스에 유채. 낙찰가 392만 8천 파운드(한화 약 75억 5천만 원). 런던 크리스티

그린 작품이었기 때문이다. 이 작품은 전신 누드이기도 했지만 중앙 포즈를 취하고 있는 등 엘리자베스 여왕을 제외하고는 영국에서 가장 인기 있는 인물 중 하나인 그녀의 모든 것이 드러나는 모습이라는 점에서 더욱 흥미를 끌었다. 이 가격은 당연히 다른 루시안 프로이드의 미술품 가격보다 높게 책정되었고 낙찰가 역시 마찬가지였다.

한편 2008년 2월 5일 그래피티 작가인 뱅크시(Banksy's)가 스크린 프린트로 작업한 케이트 모스의 초상화가 런던 본햄스 경매에서 19만 1천 달러(한화 약 1억 8천만 원)에 낙찰됨으로써 다시 한번 슈퍼모델의 위력을 과시했다.

심리학자 지그문트 프로이드의 손자이기도 한 루시안 프로이드의 작품은 영국뿐 아니라 세계적으로 최고의 인기를 누리고 있다. 대다수가 인물이며, 유명인들을 모델로 하는 이유로 인해서도 더욱 유명세를 탄다. 그의 작품 중 2007년 6월 20일 런던 크리스티 킹 스트리트 경매장의 '전후와 현대미술 이브닝세일(Post-War And Contemporary Art Evening Sale)'에서 프로이드의 1992년 작 「부르스 버나드 Bruce Bernard」는 추정가 450만-550만 파운드에 나와서 786만 파운드(한화 약 144억 8,900만 원)에 팔려 생존 작가 중 최고가를 기록했다. 이 작품은 2000년에 죽은 술친구 브루스 버나드를 모델로 하여 그린 것이다.

한편, 최근 들어서는 다양한 미디어의 등장과 많은 잡지와 방송 쇼, 편집인들과 제작자들이 예술가를 할리우드 영화 스타처럼 조명하고 싶어 하는 욕구를 가지고 있다. 특히나 공중파나 신문의 경우 더욱 토픽거리를 중심으로 한 감각적인 기사들을 선호하게 되는데 이와 같은 기사에 포함된 작가들의 경우는 미술품 가격에도 많은 영향을 미치게 된다.

역설적인 경우이지만 미디어에서 다루어진 긍정적인 사건만이

케이트 모스(Kate Moss, 1974-) : 영국의 슈퍼모델이자 패션 브랜드 탑샵(Topshop)의 디자이너이다. 그녀는 캘빈 클라인, 샤넬, 버버리 등 수많은 광고에 출현하였으며 300개 이상의 잡지 표지를 장식하였다. 런던에서 출생하였으며 1988년 뉴욕 JFK공항에서 스톰 모델 매니지먼트 설립자인 사라 듀카스(Sarah Doukas)에 의해 발굴되었다. 15세에 영국 잡지 《더 페이스(The Face)》에 실린 흑백사진으로 활동을 시작하였다. 당시 모스는 신디 클로포드와 클라우디아 쉬퍼, 나오미 캠벨 등과 같이 큰 키와 풍만한 체형의 다른 모델들과 대조를 이루어 1990년대의 안티 슈퍼모델이 되기도 하였다. 2007년 《선데이 타임즈》는 그녀의 재산을 4,500만 파운드로 추정하였으며 영국에서 가장 돈이 많은 여성 99위에 올라 있다.

미술품 가격을 상승시키는 것은 아니다. 도덕적이고 치명적 사건
만을 제외한다면 작가와 관련된 유명한 논란이나 쟁점, 진위시비,
악평과 같은 것들은 반대로 작품 유통의 수요를 증가시켜 작가의
미술품 가격을 상승시키는 예가 적지 않다.

워홀 현상

작가의 사망 후에도 여전히 세상의 인기와 관심으로 요동을 친
작가는 누구보다도 앤디 워홀(1928-1987)을 빼놓을 수 없다. 워홀
의 「그린 카 크래쉬 Green Car Crash」는 2007년 5월 16일 뉴욕 크
리스티 경매에서 최고가인 7,172만 달러(한화 약 662억 9,800만
원)에 경매되었다. 이는 워홀의 다른 작품들의 이전 기록을 훨씬 웃
도는 가격으로 2006년 11월 경매에서 마오쩌둥 주석의 초상화 작
품은 1,740만 달러에 경매되었다.

그러나 1987년, 워홀이 60세 생일 직전 사망한 뒤 그의 작품에
대한 관심은 하락세를 보였다. 워홀이 일생 동안 과대평가된 것을
걱정한 컬렉터들과 뮤지엄에서는 1961년 세계적으로 갑자기 유명
작가로 발돋움한 그의 작품을 더 많은 돈을 지불하고 구입하기를
꺼렸다.[55] 어느 정도 과대평가된 면이 있다고 판단했던 것이다.

젊은 시절 무명의 워홀은 그가 자주 장식했던 본윗 텔러(Bonwit
Teller)의 맨해튼 상점 윈도우의 마네킹을 배경으로 5개의 큰 작품
을 설치하였다. 그 시기 워홀은 스트립 카툰(strip cartoons)이나 선
정적인 광고 이미지와 다른 평범한 소재들로 캔버스를 채운 가장
초기의 작품을 시도하였다. 이와 같은 시도가 있은 후 불과 1년 안
에 그는 새로운 작품을 상점과 갤러리에서 선보이면서 그의 전설적
인 해가 시작되었다. 결국 그는 최고로 인기 있는 작품들인 마릴린
먼로, 엘비스 프레슬리, 제키 오(Jackie O) 등의 실제 인물만큼이나
유명인사가 되었다.[56]

1960년대에는 워홀과 그의 스튜디오인 팩토리(Factory)는 항상 신문기사의 주요한 기사거리가 되었다. 그는 팝아트의 황제였고, 사진과 영화, 브릴로(Brillo) 상자들로 조각 작품을 하는 등 다양한 분야로 영역을 확대하였다. 1968년 발레리 솔라나스(Valerie Solanis)가 그의 팩토리에서 워홀을 저격하여 그를 다치게 한 사건은 결과적으로 워홀을 더욱 유명하게 만들어 주었다. 그는 작품의 소재를 더욱 확대하여 소와 꽃을 작품에 추가하기도 하였고, 기념비적인 자화상 시리즈에 자신을 미디어 이미지로 사용한 작품을 제작하기도 하였다.

워홀은 생전에 이미 세계적으로 큰 명성을 얻었기 때문에 그의 사망 직후에는 그 명성이 서서히 사라지는 현상을 피할 수 없었다. 작가의 명성에도 버블 현상이 나타난 대표적인 사례이다. 대중들은 생전에 그의 작품과 기사거리에 너무 익숙했던 나머지 그가 죽은 후 애정은 점점 멀어져 갔다.

그러나 워홀에 대한 신화는 다시 이어지게 된다. '워홀 현상'이 시작된 것이다. 단기간의 스타로 사라지기에는 그가 미친 미술사적인 영향과 대중들에 대한 영향력이 너무나도 지대하다고 판단한 결과이다. 굳이 미술사적인 전문가들에 의하여 평가되지 않더라도 이미 워홀은 미국의 스타가 되어 있었던 것이다.

오래지 않아 그의 작품에 대한 새로운 경매 기록들은 다시 한번 그가 전 세계에서 가장 인기 있는 작가 중 한 사람임을 유감없이 증명했고 재평가되는 작가로 떠올랐다. 2007년에는 2,500만 달러-3,500만 달러에 판매될 것이라고 예상한 「그린 카 크래쉬 Green Car Crash」가 7,100만 달러로 그의 작품 중 최고가를 기록하였다. 그가 1963년에 제작한 「죽음과 재앙 Death and Disaster」시리즈 중 하나인 「그린 카 크래쉬」는 흩어진 파편들 사이로 죽은 시체들을 볼 수 있는 끔찍한 사고의 뉴스 사진들에 초점을 맞춘 것이다.

발레리 솔라나스(Valerie Solanis, 1936-1988) : 미국의 진보적인 페미니스트 작가이며 1968년 앤디 워홀을 저격하여 다치게 한 사건으로 가장 유명하고 저서로는 〈SCUM 선언(SCUM Manifesto)〉이 있다. 뉴저지의 벤트너 시에서 출생하였고 어린 시절 아버지로부터 성 학대를 받았다. 1940년대 그녀의 부모는 이혼하였고 15세에는 집을 잃게 되는 상황에서도 고등학교를 졸업하였고 메릴랜드대학교에서 심리학 학위도 취득하였다. 이후 1년 정도 미네소타 대학교에서 대학원 과정을 수료했다. 1953년 아들 데이비드가 태어났으며 이후 여러 도시를 여행했고 구걸과 매춘으로 생활한 적이 있다.

앤디 워홀 「그린 카 크래쉬 Green Car Crash」 1963. 228.6×203.2cm. © Andy Warhol Foundation for the Visual Arts/SACK, Seoul, 2008. 크리스티 뉴욕. 낙찰가 7,100만 달러(한화 약 662억 9,800만 원)

이 작품에 대한 높은 인기는 세계적인 부호들로 이루어진 경매입찰자들의 치열한 경쟁을 예고했다.

4) 경력과 상승 가능성

작가의 역량과 독자성 등으로 작품 자체의 질적인 면을 고려하여 한 작가의 장단기적인 가능성을 고려하는 것은 당연한 순서이다. 이는 연령과 상관없이 모든 작가들에게 해당되나 아직 본격적인 기량을 발휘하지 못한 신진 작가들에게는 더욱 중요시된다. 진행 과정과 작가의 작업 태도, 재평가되기 시작한 작가, 주목받는 신진 그룹에 포함되어 활발한 최근 활동이 포함된다.

사실상 경력의 문제는 작품의 질과 별개의 것으로 인식되지만 적어도 한 작가의 작품이 지속적이고 체계적인 시스템으로 미술시장에서 가격을 형성해 가는 데 있어서는 매우 중요한 부분이다. 수준급 뮤지엄이나 비엔날레, 갤러리, 아트페어 등에서 전시를 한 경력, 경매 기록과 수상 경력, 평론가의 평가, 전속 갤러리 소속 등은 더욱 작가의 가격을 결정하는 데 중요한 변수가 되며, 상승 가능치를 결정하는 중요한 기준치가 된다.

PKM 갤러리 박경미 대표는 "작품을 파는 것도 중요하지만 세계적인 인지도가 없는 우리나라 작가들을 어떻게 세계시장에서 인정받을 수 있도록 지속적인 노력을 하는 것이 더욱 중요합니다. 이것은 작가들의 시장가치와 직결되지요"라고 말한다. 많은 아트딜러들은 그렇기 때문에 체계적인 미술시장의 시스템이 구축되어야 하며, 단기적인 이익만을 노리는 것은 순간적으로는 이익을 창출할지 모르지만 매우 위험하다는 의견이다.

뮌스터 조각 프로젝트 07에 설치된 마르코 레한카(Marko Lehanka)의 「뮌스터를 위한 꽃 Flower for Munster」 세계적인 전시의 참여는 아트마켓의 경력에서 참고 자료로 활용된다.

반 고흐 「붉은 포도밭 The Red Vineyard」
1888. 75×93cm. 푸쉬킨 뮤지엄. 생전에
유일하게 400프랑에 판매된 작품

「닥터 가세의 초상 Portrait of Dr. Gachet」: 1890년 네덜란드 화가 빈센트 반 고흐(Vincent van Gogh)가 파리 근교 오베르 쉬르아즈(Auvers-sur-Oise)에서 그의 생애 마지막 한 달간 치료해 준 의사 가세를 모델로 그린 작품이다.

이 작품은 1990년 5월 15일 뉴욕 크리스티 경매에서 일본인 사업가 사이토 료에이(Ryoei Saito)에게 8,250만 달러(한화 약 584억 2천만 원)에 판매됨으로써 당시 미술품 경매 최고가를 기록한 바 있다. 1996년 사이토가 죽은 후 이 작품의 정확한 소재는 밝혀지지 않았다.

사라 라파엘(Sarah Raphael, 1960-2001): 잉글랜드 동부 서포크의 버골트에서 출생하였고 1981년 캠버웰 미술학교(Camberwell School of Art)를 졸업하였다. 크리스토퍼 헐 갤러리(Christopher Hull Gallery)와 말보르 갤러리(Marlborough Fine Art) 등에서 개인전을 개최하였고, 뉴욕의 메트로폴리탄 미술관과 국립초상화 갤러리 등에 작품이 소장되어있다. 1993년 빌리어스 데이비드 상(Villiers David Prize)을 수상하였고

5) 작가의 삶과 죽음

단명했지만 수준 있는 작가의 작품이 수집 대상이 될 때는 대중들의 집중된 관심과 제한된 수의 작품 때문에 자연히 가격이 상승한다. 빈센트 반 고흐(Vincent van Gogh, 1853-1890)는 37세로 세상을 떠났으며, 900여 점의 작품들과 1,100여 점의 습작들을 남겼을 뿐이다. 그러나 그의 작품은 생전에 빛을 보지 못했으며, 1890년 브뤼셀의 20인 전에 출품한 「붉은 포도밭 The Red Vineyard」이 400프랑에 판매되었는데 이 작품은 생전에 판매된 유일한 유화였다. 그러나 같은 해에 제작된 「닥터 가세의 초상 Portrait of Dr. Gachet」은 1990년 5월 뉴욕 맨해튼의 크리스티 경매장에서 8,250만 달러(한화 약 584억 2천만 원)에 낙찰됐다.

요절한 작가의 삶을 영위하였으면서도 후반에 정신병으로 고통을 안고 자살하게 되는 고흐의 작품은 10년도 안 된 짧은 기간에 집중적으로 제작된 것이다. 그러나 극히 제한된 수량만 남겼기 때문에 이미 세계적으로 평가되고 있는 그의 미술품 가격은 더욱 치솟을 수밖에 없었던 것이다.

2001년에 41세의 젊은 나이로 요절한 영국 작가 사라 라파엘(Sarah Raphael, 1960-2001)의 미술품 가격은 지속적으로 상승하였으며, '검은 피카소'라 불렸던 장 미셸 바스키아(Jean-Michel Basquiat, 1960-1988) 역시 27세에 코카인 중독으로 사망함으로써 작품을 구입하는 데 극히 제한된 수량만 남아 있을 뿐이다.

우리나라의 이중섭, 박수근, 권진규 역시 모두 작고 작가로 극히 제한된 수량의 작품만을 남기고 간 작가들이다. 미술시장이 호경기로 이어지면서 이들의 미술품 가격은 급격한 가격 상승으로 이어지고 있다.

이러한 예는 백남준 역시 작가가 타계한 2006년을 기준으로 거래량 및 평균 가격이 다른 해보다 크게 상승한 것을 확인할 수 있다. 결국 작가의 사망은 더 이상 작품 제작이 어렵게 되므로 그 희소가치가 증대되고, 생존 시 제작한 작품들의 가격 상승으로 이어지는 사례이다. 여기에 그들의 작품을 소장하는 뮤지엄이 독자적으로 건립된다면 더욱 말할 나위도 없이 그 값어치는 상승할 수밖에 없을 것이다.

이는 미술관 등의 설립이나 저명한 미술관의 소장만으로도 그가 미술사적인 평가를 획득했다는 징표를 보여주는 예이며, 이것은 평균적으로 보아 사망한 시점보다는 지속적으로 수요가 상승할 수밖에 없다는 간단한 논리가 작용하기 때문이다.

런던에서 작품 활동하였다. 2001년 1월 10일, 폐렴 합병증으로 40세의 젊은 나이로 요절하였으며 현재 작품 가격이 지속적으로 상승하고 있다.

5. 작품과 가격

작품과 작품 값의 문제는 사실상 해당 작가의 평가와 선호도에 의하여 1차적인 값의 윤곽이 결정되면서 해당 작품의 질과 가치, 취향, 희소성 등에 의하여 결정된다. 그러나 세부적으로 보면 아트 딜러나 컬렉터들의 작품 구입의 목적과 기호에 따라 다소간의 변화를 나타낸다.

예컨대 어떤 아트딜러는 항상 '알려지지 않은 천재 작가' 들의 작품을 희망하고, 개인 아트딜러는 항상 많이 잘 알려진 피카소, 반

K옥션 프리뷰. 중앙에 백남준의 「5 Bush Up」이 전시되어 있다. 2007년 9월. 132×106.7cm. 1993. 혼합매체. 추정가 9천만-1억 7천만 원. 낙찰가 1억 500만 원

고흐, 모네 같은 유명 작가들의 작품을 원한다. 현대의 아트딜러들은 신문과 잡지에 새로운 미술품의 가치가 호의적으로 쓰여지도록 미술평론가들에게 의존해야 하는 경우도 있지만 의도적인 기사거리를 제공하여 작품이나 작가들의 가치를 홍보하는 사례도 있다.

한편 가격은 시대에 따라서도 다소 그 기준치가 다르다. 즉 근대 아트딜러는 그간의 평가와 가능성이 무엇인지를 고려하지만, 고미술품은 경매 가격 자료 등 이미 결정되어지고 증명된 것을 고려하며,[57] 도자기, 민화, 목기나 가구 및 공예품 전반에 걸쳐 작가가 밝혀지지 않은 작품들이 대다수여서 오로지 그 작품만의 가치를 기준으로 평가하는 예가 많다.

반면 동시대의 경우는 새로운 가능성, 트렌드의 변화 등에 주목한다. 이와 같은 요인들은 작품을 거래하는 데 있어서도 상당한 변화의 요인이 된다. 아래에서는 작품을 구입하는 과정에서 참고되어야 할 가장 중요한 요소들만을 정리해 본다.

1) 예술적 가치

역사적이거나 동시대의 전문가에 의하여 평가되는 가치를 말한다. 사실상 이러한 의미 규정이나 연구 결과는 학문적으로는 매우 중요한 자료로서 의미를 지니지만 실질적으로 마켓에서 거래되는 과정에서는 이를 제대로 평가하지 못하는 사례가 많고 그 가치와 정비례되지 못하는 경우도 많다.

대표작 혹은 득의작과 태작(駄作)의 가격 역시 상당한 차이를 지니게 되며, 나아가 평론가나 미술사가들에 의하여 평가된 작품은 뮤지엄에서 소장하려는 경우도 적지 않다. 뮤지엄에 소장된 작품들은 직접적인 거래는 불가능하지만 전시되고 있다는 사실만으로

김기창 「태양을 먹은새」 1968. 38.5×31cm. 두방에 수묵채색. 2007년 9월 15일 서울옥션에서 1억 7천만 원에 낙찰되었다.

학술적인 인정이 이루어지므로 동일한 시리즈들은 그만큼 가치가 상승하게 된다. 일치하지는 않지만 이처럼 학술적 가치만으로도 어느 정도의 가격 상승이 이루어지거나 값을 결정하는 데 많은 참고가 된다.

최근 들어서는 이와 같은 이중적인 관계가 빈번히 발생하고, 미디어의 발달로 인한 일반대중들의 정보가 유행처럼 마켓을 주도하면서 작품의 질적인 평가가 미술품 가격만으로 이루어지는 현상도 적지 않다.

그러나 미술시장의 경험을 가진 자라면 이러한 와중에서도 옥석을 골라내는 식견을 지녀야 한다. 아무리 새로운 트렌드가 변화하여도 역사적으로 인정받을 만한 작품을 거래하는 경우에는 그 당시 미술시장의 트렌드로는 판단이 어려울 수 있다. 그 대표적인 예로

경남도립미술관

김기창의 2007년 9월 15일 서울옥션에서 거래된 1968년 작 「태양을 먹은새」를 들 수 있다.

아트페어, 경매 카탈로그 등은 작품의 출처 증명이나 작품 가격 자료로서 매우 중요한 역할을 한다.

이 작품은 원래 추정가 2,500만 원-3천만 원에 출품되었다. 그러나 아무리 당시의 한국화 가격이 저조했고 작품의 크기가 38.5 ×31cm로 소품이지만 운보 김기창이 남긴 수천 점의 유작들 중 대표적인 작품 중 하나로 꼽히는 수작이다. 미국에 머무르면서 제 작한 것으로 추정되는 이 작품은 김기창이 서구의 미술을 대하면 서 강한 충격을 받았고, 끓어오르는 자신의 열정적 의지를 절묘하게 표현해 낸 작품으로 앵포르멜적인 영향이 감지된다. 생전에 작가 역시 매우 아꼈던 이 작품의 추정가는 고작 2,500만 원-3천만 원이었다.

경매 결과는 치열한 경쟁 끝에 일곱 배인 1억 7천만 원으로 마감을 했지만 작품의 절대 가치에 대하여 미술시장이 받아들일 수 있는 딜레마와 그 딜레마를 꿰뚫어 보고 경쟁 대열에 나선 낙찰자들의 안목을 느낄 수 있는 좋은 기회였다.

2) 과거 거래 자료

가격을 설정하는 기준으로서 경매와 같이 공개적인 과거의 판매 기록을 참고하는 것은 어느 나라나 마찬가지이다. 그렇기 때문에 경매 카탈로그나 홈페이지를 통한 검색과정은 매우 중요한 자료로 활용된다. 경매 기록과 함께 갤러리, 아트페어 등의 기록 또한 중요한 자료가 되는데 이 경우는 일반적인 표준치를 적용하기 때문에 경매보다는 추상적일 수밖에 없다. 결국 이 과정에서는 아트 딜러와 구매자의 경험치와 안목에 의존하는 것이 가장 최선책이다.

최근에는 웹사이트로 서비스되는 실시간 정보들을 참고하여 추

이를 파악하는 것 또한 일반화되어 있다.

3) 스타일

　최근 몇 세기 동안, 경매회사와 미술시장에서는 한 작가의 작품이라 하더라도 어떤 화풍과 소재, 경향이 인기를 끄는지에 대하여 많은 연구와 경험을 가지게 되었다. 그 결과 작가마다의 특징과 애호되는 시리즈에 따라 가격의 차이가 발생하게 된다는 것을 파악하게 되었으며, 실제적으로도 동일한 작가라도 소재와 형식, 재료, 기법 등에 따라 선호도가 많은 차이가 나고 미술사적인 평가도 다르게 형성된다.

　예를 들어 천경자의 여인도와 꽃, 원시풍경, 개구리의 소재들을 비롯하여, 김환기의 '점' 시리즈와 도자기 등 구상시리즈, 이우환의 '선' '점' '조응' 시리즈, 조각가 문신의 '흑단' '스테인레스' '브론즈' 시리즈, 이중섭의 '소'와 풍경화, 김기창의 청록산수와 문인화, 바보산수 등 소재는 같은 작가라 하더라도 많게는 몇십 배의 가격 차이가 있다. 즉 천경자의 여인 초상과 원시풍경, 이중섭의 소, 김기창의 청록산수 등은 이미 그 작가의 대표적인 소재가 되어 있을 정도로 대중들에게 각인되어 있다. 또한 이우환은 '점으로부터' 시리즈가 '조응' 시리즈에 비하여 월등히 높은 가격으로 거래되었다. 이러한 점은 작가의 예술적 완성도나 평가와 달리 소장자들의 취향에 따라 같은 작가이지만 시리즈에 따라 얼마든지 가격 변동이 가능하다는 것을 말해 주고 있다.

　토마스 게인즈버러(Thomas Gainsborough, 1727-1788)는 사교계 여인들의 초상으로 유명하다. 하지만 그의 풍경화는 많은 사람들에게 인지되지 않아 저렴하다. 겸재 정선의 경우도 진경산수와 진경

산수 이전 초기 경향으로서 중국 절파나 남종화의 영향을 받은 작
품들은 가격이 많은 차이가 날 수 있다. 결국 작가마다 대표적인 경
향이나 이미지가 작용한다는 뜻이며, 이러한 특정 경향들이 결코
미술사적인 평가와 비례하는 것은 아니다.

왜냐하면 평론가나 미술사가들이 바라보는 가치의 준거는 애호
가들과는 많은 거리가 있기 때문이다. 결국 한 작가의 대표적 경
향에 대한 관점 역시 학술적 가치와 애호적 가치가 다르게 나타날
수 있지만, 애호적 가치를 높게 평가하는 것은 미술시장의 흐름에
따라서 결정되는 별개의 기준치인 것이다.

4) 상태

동시대 작가들의 경우는 크게 해당되지 않지만 근대 미술이나 고
미술품의 경우 상당수의 작품들이 보존에 문제가 있는 예가 많다.

유화의 경우 오래된 작품에서는 단층의 균
열이 나타나고, 색채에서 퇴색현상을 볼 수
있다. 보관상태가 좋지 않거나 재료 자체가
적절치 않아 수복이 필요한 경우가 많다.

오스트리아 비엔나의 조형예술대학 보존과학실 내부. 첨단 기자재를 갖추고 있다.

조각의 경우 대리석 등에서는 간혹 이와같
이 잘려나간 부분이 있거나 보수한 흔적 등
이 발견된다.

반 고흐의 작품으로 작품은 물론 액자 역시 진품 여부와 가치를 판단하는 데 매우 중요한 자료가 된다.

마티스의 작품으로 화려한 조각과 금박으로 제작된 액자를 사용하고 있다.

때로는 상당 부분을 수복하는 과정에서 약품 처리가 잘못되어 원래 작품에 심각한 손상을 초래한 경우도 있고, 아예 가필을 하여 원작을 살려내려는 수복 과정도 흔히 찾아볼 수 있다.

햇빛에 장시간 노출되어 색감이 바랜 경우나, 전체 작품의 선명도가 흐려진 상태, 캔버스가 찢겨진 경우나 뒤틀린 상태, 입체 작품의 부분 파괴나 부식된 경우 등 매우 다양한 형태로 나타나며, 이 모든 요소들은 미술품 가격에 많은 영향을 미치게 된다. 특히 고미술품에서 도자기와 같이 깨지기 쉬운 품목의 경우는 주둥이 부분이 놀라운 수법으로 수복된 예를 많이 보게 되며, 수묵화의 경우 약품처리로 수복을 하는 사례나 유화의 바니쉬(Varnish)의 추가나 제거 등이 상당히 많은 수를 차지하고 있다.

또한 보존 상태에서 액자나 표구가 원래 제작 시 만들어진 상태인지를 살피는 경우도 많으며, 작가의 서명이나 인장의 유무 등이 많은 작용을 할 수 있다.

작품의 상태에 대한 판단은 무엇보다도 원작의 형태를 가능한 보존할 수 있어야 하며, 수준 있는 수복이나 보수가 아닌 경우 가격 면에서도 상당한 손해를 보는 예가 많다.

5) 크기

'호당 가격'이라는 명칭으로 불려온 크기, 비례, 가격 산정 방식은 일본에서부터 비롯된 것이지만 최근까지도 우리나라에서 상당 부분 사용되어지고 있는 가격 산출 방식이다. 1호가 엽서 한 장의 크기와 비슷한 정도라는 인식이 있지만 거의 비슷하기 때문에 비유되는 정도이며, 사이즈는 우리나라와 일본, 서양 등이 모두 약간씩 다르게 기록되어 있어서 명확하게 구분하기는 힘들다. 그 원인은

캔버스 표준 호수(단위 : cm)

호수	F(Figure : 인물)	P(Paysage : 풍경)	M(Marine : 해경)
0	18×14		
1	22.7×15.8	22.7×14	22.7×12
2	25.8×17.9	25.8×16	25.8×14
3	27.3×22.0	27.3×19	27.3×16
4	33.4×24.2	33.4×21.2	33.4×19
5	34.8×27.3	34.8×24.2	34.8×21.2
6	40.9×31.8	40.9×27.3	40.9×24.2
8	45.5×37.9	45.5×33.4	45.5×27.3
10	53.0×45.5	53.0×40.9	53.0×33.4
12	60.6×50.0	60.6×45.5	60.6×40.9
15	65.1×53.0	65.1×50.0	65.1×45.5
20	72.7×60.6	72.7×53.0	72.7×50.0
25	80.3×65.1	80.3×60.6	80.3×53.0
30	90.9×72.7	90.9×65.1	90.9×60.6
40	100.0×80.3	100.0×72.7	100.0×65.1
50	116.8×91.0	116.8×80.3	116.8×72.7
60	130.3×97.0	130.3×89.4	130.3×80.3
80	145.5×112.1	145.5×97.0	145.5×89.4
100	162.2×130.3	162.2×112.1	162.2×97.0
120	193.9×130.3	193.9×112.1	193.9×97.0
150	227.3×181.8	227.3×162.1	227.3×145.5
200	259.1×193.9	259.1×181.8	259.1×162.1
300	290.9×218.2	290.9×197.0	290.9×181.8
500	333.3×248.5	333.3×218.2	333.3×197.0

서양의 경우 인치(inch)가 다시 센티미터(cm)로 환산되고, 동양식 척(尺) 등의 기준을 계산하게 되면서 미세한 차이가 나게 된 것이다.[58]

위의 도표는 일반적으로 통용되어지는 캔버스 호수이지만 이 역시 절대 기준치는 아니다.

이러한 관습은 판단하기 어려운 작품의 질적인 수준에 의한 가격 결정에서 편의상 약속되는 거래 방식으로 통용되었으나 거래자들의 전문성이 부족한 경우에나 해당된다. 서양에서도 사용되고 있지만 액자를 제작할 때 기성 제품을 미리 제작하여 보다 손쉽게 작품의 크기와 맞추기 위한 방법이거나 캔버스 제작 과정에서 일정한 사이즈를 약속하기 위한 수단으로 사용되어진다. 그러나 이에 따라 작품 가격을 산정하는 관례는 찾아볼 수 없다.

이같은 '호당 가격제'는 일반적으로 1호당 가격으로 계산하며, 30호를 넘은 경우 50%로 가격을 하향 조정하여 산출하는 방식을 사용하였다. 한국화의 경우에는 전지와 반절지 등으로 정해진 규격을 따르지만 전통적인 규격이 아닌 경우 점차 호수 기준으로 부르게 된다.[59]

최근 들어서 이에 대한 폐단을 지적하고 많은 갤러리나 작가들이 작품마다 절대 가격을 산정하는 추세로 전환되고 있으나 아직도 크기 비례에 의하여 가격을 정하는 미술시장의 관습은 사라지지 않고 있다. 그러나 경매에서는 작품마다 선호도에 따라 자연스럽게 가격이 다르게 낙찰됨으로써 이와 같은 문제점을 극복해 가고 있다.

6) 유행과 대중성

미술시장에서도 유행은 매년 변화하며, 시대적인 언어를 반영한 대중들의 취향을 반영하는 특정 스타일은 당연히 가격에서도 강세를 보인다. 이러한 현상은 일부의 컬렉터 층이나 아트딜러, 언론에 의하여 주도되는 경우가 있으며, 이른바 '블루칩'이라는 명칭에는 미술사적인 절대 평가가 기초를 이루지만 바로 시대적 언어와 유행사조가 반영된 경우도 적지 않다.

미국의 팝스타 앤디 워홀의 경우 그가 사망한 후에도 대중들의 인기가 식을 줄 모르고 상승하면서 동시대 최고 수준의 작품 값을 기록한 것은 대표적인 사례이다. 물론 여기에 로이 리히텐슈타인 (Roy Lichtenstein, 1923-1997) 등의 팝스타들의 작품은 그의 뒤를 이어 상승가도를 달려왔으며, 일본에서 새로운 트렌드를 형성한 나라 요시토모(奈良美智 Yoshitomo Nara, 1959-), 쿠사마 야요이(草間彌生 Yayoi Kusama, 1929-) 등 '네오 팝' 역시 상당한 관심을 불러일으키면서 상승치를 보여주었다. 한편 키치 작가로서 명성을 떨친 제프 쿤스(Jeff Koons, 1955-)는 생존 작가로서 최고가를 올리는 등 기염을 토하면서 이 시대 지존의 자리를 넘나들고 있다.

흥미로운 것은 이들의 공통점이 모두 후기 산업사회 이후의 존재의식을 직설적으로 반영하는 흐름을 타고 새로운 미학 체계를 형성해가는 경향들로 구성되어 있다는 점이며, 다다이즘으로 이어지는 전위적 사조의 연혁을 지니면서도 누구나 쉽게 접근할 수 있는 대중적 언어들을 구사하고 있다는 점이다.

워홀 이외에도 미국 아트마켓에서 가장 인기를 모아오면서 가격 상승의 대표적인 작가로 손꼽히는 작가 중 한 명인 로이 리히텐슈타인(Roy Lichtenstein, 1923-1997)은 2006년 「지는 석양 Ⅰ Sinking Sun Ⅰ」이 1,400만 달러에 판매되면서 그의 지수는 안정세를 보였고 1998년 이후 334%가 성장하였다. 또한 거래 수도 지속적으로 상승해 2002년 이후 경매에서 판매된 리히텐슈타인의 작품은 144점에서 375점으로 증가하였으며, 2006년 artprice.com 통계에서 총 판매량 10위를 기록했다.

한편 경매에서도 지속적으로 기록을 경신해 왔는데, 우리나라에서도 2008년초 삼성 비자금 사건으로 뉴스의 초점이 된 바 있는 그의 「행복한 눈물 Happy Tears」은 1964년 작으로 눈물을 글썽이고 있는 빨간 머리 여인의 초상이다. 이 작품은 2002년 11월 13일 뉴

로이 리히텐슈타인(Roy Lichtenstein, 1923-1997) : 미국을 대표하는 팝아트 작가인 리히텐슈타인은 뉴욕 출생으로 만화의 이미지와 기법 형식을 차용해 익살스럽거나 폭력적인 전쟁만화, 순정만화의 한 장면을 캔버스에 크게 확대 묘사하고, 만화의 기계적인 인쇄 과정에서 생긴 망점(Benday Dots)까지 그대로 묘사하는 독특한 작품으로 유명하다. 이미지를 이용한 그의 첫번째 작품은 1961년 디즈니 만화 속 미키마우스와 도널드 덕을 주제로 한 「이것 좀 봐 미키 Look Mickey」로 그의 아들이 미키마우스 만화를 보면서 "아빠는 이것보다 더 잘 그릴 수는 없을 거야"라고 말한 것에 대한 도전에서 제작된 것이었다. 그리고 1962년 레오 카스텔리갤러리에서 개최된 그의 개인전은 오픈전에 매진되었다.

욕 크리스티에서 715만 9,500달러(한화 약 86억 1,600만 원)에 익명의 전화 응찰자가 낙찰하였다. 트레이드마크인 코믹 북 스타일

로이 리히텐슈타인 「행복한 눈물 Happy Tears」 1964. 96.5×96.5cm. magna on canvas. © Estate of Lichtenstein – SACK, Seoul, 2008. 추정가 500만~700만 달러. 낙찰가 715만 9,500달러(한화 약 86억 1,600만 원). 2002년 11월 13일. 뉴욕 크리스티

(comic-book style)로 제작된 작품으로 1990년 크리스티(Christie's)에서 도쿄의 후지 갤러리(the Fujii Gallery)가 구입한 「키스 Ⅱ Kiss Ⅱ」의 최고 기록인 605만 달러를 깬 새로운 경매 기록이 되었다. 「행복한 눈물」은 필라델피아의 컬렉터 로버트와 자넷 카든(Robert and Janet Kardon)에 의해 출품되었다.

제프 쿤스(Jeff Koons, 1955-) 역시 선풍적인 인기를 모으고 있는 작가로서 미술시장의 '슈퍼 블루칩'으로 떠올랐다. 그의 작품은 2007년 11월 13일 뉴욕 크리스티에서 「블루 다이아몬드」가 1,180만 달러(한화 약 107억 4,200만 원)에 낙찰되었으며, 14일에는 뉴욕 소더비 경매에서 「행잉 하트 Hanging heart/Magenta and Gold」가 추정가 1,500만 달러-2,000만 달러에 2,360만 달러(한화 약 216억 1,800만 원)에 판매되어 생존 작가로서는 최고 가격을 기록하는 세계적 뉴스가 되었다.

이 작품은 제프 쿤스와 치치올리나(Chicholina) 사이에서 태어난 15세 된 아들을 위해 제작되었다. 그는 1991년 헝가리 출신의 이탈리아의 포르노 스타이자, 1987-1992년까지 이탈리아 국회의원으로도 재직하여 세계적으로 유명했던 치치올리나(본명 : 일로나 스텔러Ilona Staller, 1951-)와 결혼했다. 그러나 1992년 아들 루드비히 맥시밀언(Ludwig Maximilian)이 태어나고 얼마 지나지 않아 이들의 결혼생활은 끝나게 된다.

그들은 아들의 공동 양육권에 대해 동의했지만 치치올리나가 아들을 데리고 로마로 도주하면서 이들의 양육권 분쟁은 시작되었다. 1995년 이탈리아 법정은 쿤스가 치치올리나를 위협하고 아들을 납치했다는 혐의를 인정해 치치올리나가 양육권을 가지게 되었다. 그러나 다시 1998년 미국 법원에서 쿤스가 단독 양육권을 가지는 것을 승인했음에도 불구하고 그녀는 여전히 아들과 로마에 머무르고 있다. 따라서 제프 쿤스는 아들과의 접촉이 금지되고 있어 유일

제프 쿤스(Jeff Koons, 1955-) : 미국의 저명한 키치 작가이자 새로운 화제를 몰고 다니는 또 한 사람의 작가. 뉴욕에서 자랐고 증권거래인 직업을 가진 적이 있으며 많은 돈을 벌었다. 그는 이후 이 돈을 모두 자신의 작업에 투자하였으며, 미국에서 가장 사랑받는 작가가 되었다. 금기된 인식을 깨트리며, 싸구려 이미지들을 이용하여 단번에 대중문화의 상징적 이미지를 창출하는 그의 작품은 팝아트로부터 비롯되었지만 사회적 풍자를 내포하고 있으며, 경쾌하면서도 감각으로 뭉쳐진 화려한 색채나 조악한 소재는 제프 쿤스의 작품을 형성하는 주요 경향이다. 2006년 artprice.com에서 판매순위는 56위를 기록하고 있다.

제프 쿤스 「행잉 하트 Hanging heart」(Magenta and Gold), 1994–2006. 296.2×215.9×101.6cm. 투명 컬러 코팅을 한 크롬 스테인레스 강철과 황동(high chromium stainless steel with transparent color coating and yellow brass). 2007년 11월 14일 뉴욕 소더비 동시대 미술품 경매. 낙찰가 2,360만 달러(한화 약 216억 1,800만 원)

한 접촉은 쿤스의 작품을 통해서일 뿐이다.

이처럼 개인적으로는 매우 슬프고도 복잡한 사연을 담은 작품의

배경이 있지만 아이러니하게도 제프 쿤스는 이 작품으로 생존 작가 중 세계에서 가장 높은 경매 기록을 가지고 있는 데미언 허스트(Damien Hirst, 1965-)의 기록을 경신했다.

구상에서 완성까지 10년의 시간이 걸린「행잉 하트 Hanging heart」는 그의 유명한「강아지 풍선 Balloon Dog」을 포함한 5점의 '셀러브레이션(Celebration)' 시리즈 중 하나로 표면에 안료를 10겹 이상 입힌 독특한 방식으로 채색된 작품이다. 크롬 스테인레스 강철로 처리된 작품의 무게는 1,600kg 이상이고, 높이는 2.7m에 이른다.

작품을 구입한 사람은 래리 가고시안(Larry Gagosian)으로 그는 독일의 제조회사에서 제작되고 5개의 에디션을 가지고 있는 작품의 제작비를 지원하였다. 그는「블루 다이아몬드 Diamond/Blue」까지 구입하였으며, 1998년 원래 이 작품을 안서니 도페이(Anthony d'Offay)에게 판매한 사람이 자신이었기 때문에 이미 작품에 대해 잘 알고 있었다.

리히텐슈타인과 쿤스의 예를 들어 보았지만 이들은 어느 정도의 미술사적인 평가와 함께 모두 대중들의 눈길을 단번에 사로잡을 만한 소재와 기법을 구사하고 있다는 점에서 두 사람을 공통점을 발견할 수 있다. 이러한 요소들은 작품 가격을 상승시키는 데 중요한 변수로 작용하고 있다.

한편 중국의 왕광이(王廣義, 1957-), 장샤오깡(張曉剛, 1958-), 팡리쥔(方力鈞, 1963-) 등의 작품 역시 개혁 개방 이후의 중국 현실을 반영한 작가들로서 새로운 트렌드를 형성한 사례이다. 그 중 장샤오깡은 2006년 총판매 랭킹 38위로서 2005년 1446위와 비교하여 놀라울 만한 상승치를 보여주었다. 우리나라에서 급부상해 온 청년 세대들의 신선한 감각 역시 국내에서뿐 아니라 외국에서도 많은 관심을 불러일으키고 있다.

7) 출처

최근 들어 작품의 진위 여부를 확실히 하려는 구매자가 늘어나면서 소장 과정에 대한 증명이 있을 경우 당연히 미술품 가격이 그만큼 보장받을 수 있다. 그러나 선진국의 소장파일 기록의 관습이 우리나라에 거의 없는 만큼 모든 작품에 적용되는 것은 아니다. 그러나 적어도 누구누구의 소장품이었거나 현재 소장중이라는 출처의 명확성은 작품의 진품 여부를 확실히 해주는 역할을 하기 때문에 가격에 어느 정도 영향을 미칠 수 있다.

8) 작가의 작품 제작 수량

미술품 가격에는 해당 작가의 작품이 갖는 희소성과도 연결된다. 즉 그 작가의 작품이 얼마만큼 시중에 유통되어지는지, 얼마만큼 쉽게 구할 수 있는 작품들인지가 고려되고, 해당 시기의 작품 수량과 대중성을 지니는지 등을 살피게 된다. 그렇기 때문에 동일한 크기와 재료라 할지라도 상당한 차이가 난다.

그러나 무조건 작품의 수량이 적다는 이유만으로 미술품 가격이 비싸다는 것은 아니다. 예를 들어 김기창의 작품은 1만 점 이상의 작품을 제작하였지만 저명도와 대중성의 측면에서 소유 욕구를 불러일으키는 현상으로 이어지면서 최소한의 가격을 유지해 왔다. 그러나 거의 동일한 구도, 재료, 기법 등을 구사하면서 판에 박은 듯한 경향을 반복하여 다량으로 제작한 경우는 시간이 흐르면서 상대적으로 높은 가치를 발휘할 수 없다.

상대적으로 피카소 역시 다작으로 유명한 작가이지만 미술사적

인 평가에서 부동의 가격을 유지하고 있다. 반면 반 고흐나 박수근, 바스키아 등 소수의 작품만을 남기고간 작가들의 경우 상대적으로 희소가치가 발휘되어 가격이 상승하게 되는 것은 자명한 일이다.

파리의 갤러리 거리에서는 오래된 저가의 판화들을 판매하고 있는 장면을 쉽게 볼 수 있다.

9) 원작의 판별과 가치

오리지널 판화(Original Print)에 대한 해석은 매우 다양하다. 그러나 일반적으로 통용되는 해석은 작가의 친필로 자신의 사인과 에디션 매수와 일련번호 기록이 있어야 하며, 작가가 직접 제작하고 판을 찍어낸 것을 말하며, 때로는 공방 등의 전문가들이 제작하되 그 과정에 대하여 작가의 부분 참여나 동의를 얻어 감독자의 역할을 수행하는 경우 등이 동시에 인정된다.

만일 작가가 직접 판을 제작하지 않고 공방에서 한 경우는 공방의 이름을 명기하는 것이 상례이다. 그러나 복제(reproduction) 판화의 개념은 이와는 완전히 다르다. 즉 오리지널 판화와는 달리 작가의 참여가 없이 사진기법과 고급 인쇄술을 이용하여 제작한 것으로 이는 복제된 인쇄품으로 취급될 수밖에 없다. 물론 이 경우는 작가의 사인이 있다고 해도 동일하다. 또한 이 경우는 복제한 인쇄소나 인쇄공 등을 복제품 전면에 밝힘으로써 오리지널과 혼돈되지 않도록 하는 것이 원칙이다.

에디션(edition)이란 한 장 이상의 복수로 이루어지는 재판된 의미를 지니고 있으며, '다수의 원작(Multiple Original)' 개념을 형성한다. 한정된 작품 수량으로서 판화를 비롯하여 사진, 조각 등이 대표적으로 해당된다. 만일 2/10이라는 에디션 번호는 곧 10점 중 두번째 작품으로서 작가가 감수했다는 의미를 지닌다.

한편 조각에서도 이와 같은 에디션이 적용되는데 브론즈를 사용

하는 작품은 일반적으로 9번까지를 오리지널 개념으로 통용하고
있으며 최근 디지털 사진에서는 5-10 정도를 제작하고 있다. 전
체 작품의 수와 형식에 따라 당연히 작품의 가격도 다르게 나타나
게 된다.

10) 재료, 기법과 비용

아무리 명성을 얻고 있는 작가의 경우라도 각 작품의 가격은 재
료에 따라 달라진다. 이 점은 재료 비용이 곧 작품 값으로 직결된
다는 의미와는 다르다. 중요한 것은 해당 작가가 가장 대표적으로
사용한 재료인가를 판단하게 되며, 작가의 예술 세계를 표현하기
위하여 평소 작가가 사용한 재료와 비교해 볼 때 어느 정도의 대표
성을 지니고 있는가도 중요하다.

여기에 보존이 용이한 경우도 가격에 반영된다. 일반적으로 작품
의 초고로 그려진 경우나 간단한 연필, 콘테 등에 의한 스케치, 에
스키스 등은 대체적으로 크기도 작고, 작가의 경향을 대표하는 작
품들과는 많은 가격 차이가 있다.

조각의 경우 합성수지와 브론즈로 제작된 작품을 같은 값으로 볼
수 없는 것처럼 최소한의 참고를 하는 경우가 있다. 그러나 이는 어
느 정도 수준에 이르면 작품의 가치와 수요에 의하여 판단되어야
한다.

11) 감정의 확실성

최만린 개인전. 2007년 11월 선화랑에서 개
최되었다.

비교적 높은 가격의 경우에 해당되지만 구매자들이 점진적으로

이탈리아의 폰다치오네(파운데이션)의 작품 감정서

진위감정서를 요구하는 경우가 많다. 이는 천경자, 이중섭 작품에
대한 진위 논란 이후로 미술시장의 건전한 거래와 신뢰도 구축이
라는 시급한 사안을 해결해 가는 데도 중요한 과정으로 간주된다.
이 경우는 진위감정과 시가감정 두 가지로 나뉘게 되며, 감정단체
나 감정전문가 등에 의하여 이루어진다.

　세계적인 작가들의 경우 해당 작품의 출처나 감정 기록, 소장 기
록 등이 매우 구체적으로 정리되어 있으며, 감정 기록에 대하여는
감정사들의 구체적인 소견서는 물론 과학전문가들이 분석한 자료
나 결과를 첨부하는 예가 많다.

12) 작가의 가격 기준

중국 베이징 화천경매 장면

　미술시장에 진입한 프로급의 작가들은 자신의 작품에 대한 가치
평가와 기준에 대하여 극도로 예민한 반응을 보이는가 하면, 시장

의 동향에 따라 작품의 내용과 판매량 등을 다양하게 고려하는 경우가 많다. 생존 작가들의 경우 미술시장에 대한 반응은 두 가지이다. 하나는 외부 정보나 자극에 흔들리지 않고 작업실에서 묵묵히 제작된 작품들을 통하여 시장의 흐름을 바꾸어 놓는 경우도 있다. 그러나 반대로 시장의 요구나 유행에 의하여 작품의 경향을 달리하는 작가 층이 동시에 존재한다.

가장 이상적인 것은 작가와 미술시장의 역할이 구분되어 가격은 시장의 흐름에 의하여 결정되어야 마땅하다. 그러나 가격을 결정하는 주체가 작가들의 주관적 의견으로 좌우되었을 때는 그 전문성이 무너지게 되고, 인위적인 가격 구조가 형성되어 자연스러운 시장의 흐름이 불가능하게 된다.

특히나 전속작가제도 등을 통하여 아트딜러들에 의하여 조화를 이루면서 주도되어야 하는 가격구조는 1차 시장의 가장 중요한 요소이다. 그러나 성장 과정에 있는 국가에서는 소수 인기 작가들에 의하여 가격이 결정됨으로써 타당한 가격 구조를 형성하지 못하는 예가 많다. 우리나라 역시 불과 얼마 전까지만 해도 소수 인기 작가들의 경우 작가들의 결정에 의하여 가격이 주도되었으나 최근에는 아트딜러들과의 협의를 거치는 등 전문성을 존중하는 추세로 변화하고 있다.

이러한 배경에는 경매시장의 개방과 함께 구매자들의 의견이 존중되어지는 상황으로 전환되면서 더욱 국면 전환에 속도를 더하게 되었다. 그러나 미술시장에서 빈번히 거래되어지는 작가들이 아닌 경우 자신이 소속된 갤러리가 없는 것은 당연하다. 이러한 상황에서 개인적으로 판매를 희망하는 경우 부득이하게 직거래를 하는 사례가 발생한다. 물론 자신이 스스로 작품 값을 정한다는 것은 매우 어려운 일이지만 보다 냉철한 판단으로 적합한 값을 도출해야만 지속적인 판매가 가능할 뿐 아니라 가격 관리가 가능하다.

파리 드루오(Drouot) 경매원의 가격 평가 부서

아래에서는 일반적으로 작가들이 결정해야 하는 미술품 가격의
기준들을 정리해 본다.

· 자신의 작품 중 대표성
· 시장 가격 동향과 과거 거래 자료
· 비교될 수 있는 타작가들의 시장 가격 동향과 자료

이러한 요소들 중 자신의 과거 자료가 없는 경우 대체적으로 타
작가들의 자료를 참고하는 경우가 많다. 이 과정에서 그야말로 작
가의 주관적인 판단이 개입될 수밖에 없는데 타작가들과의 비교치
는 연령이나 동문수학한 연배간의 비교도 가능하지만 작품 값은 연
령, 성별, 국적, 출신학교 등과는 전혀 무관하게 작품의 절대가치
와 미술시장의 속성에 의하여 결정되어지는 경우가 허다하다. 결
국 작가의 초기 작품 값 결정은 아트딜러나 구매자들을 설득할 수
있어야 하며, 이후 자신의 미술품 가격을 결정짓는 출발점이라는
점에서 매우 중요하다.

또한 1차적으로 자신을 통해 판매될 때 초기에는 어느 정도 가격
유지가 가능하지만, 제삼자에 의하여 다른 곳에서 재판매되는 상황
에 이르면 작가의 의지와는 전혀 상관없이 미술시장의 타당한 흐름
에 의하여 거래될 수밖에 없다. 그렇기 때문에 아무리 작가가 최초
결정을 한다 해도 결국 작가의 가격 흐름을 주도하는 것의 주체는
아트딜러와 구매자들이라는 것을 염두에 둘 필요가 있다.

이러한 이유에서 인기 작가들은 자신의 전속 갤러리를 지정하고
협의를 통해 가격이 결정되면서 시장의 흐름을 존중하는 차원에서
가격 변화를 장기적으로 관리한다.

분명히 해야 할 것은 여기서 작가가 주장하게 되는 미술계나 사회
적 위치, 연령 등의 조건들은 작가가 활동하는 국가로 제한할 경우

미술품 가격의 결정 요소

구분	분류	핵심	설명
작가	작가의 예술성	절대가치, 미술사적 평가	평론가나 미술사가들의 평가에 의한 절대적인 가치 평가. 시대별, 연령별, 경향별, 나라별 차이를 지니고 있으나 전문가들의 자료를 종합하여 4-5개의 평가 기준을 활용할 수 있음.
	아트마켓의 검증	예술성, 거래 기록 등의 검증	고대로 올라갈수록 풍부한 검증 자료가 제시되며, 안정적인 특징이 있음.
	사회적 관심	작가에 대한 일반 대중들의 인지도와 평가(미디어나 전문잡지 등의 보도, 다루어진 정도)	작품의 예술성보다도 대중적인 선호도. 이때 보도 정도나 화집, 자료의 정도도 참조됨.
	경력과 가능성	전시, 사회활동 기록, 작가의 향후 미술시장 전망, 주요 전문 기구나 미술관의 소장 정도	개최 수준과 평가, 장소, 횟수와 규모, 홍보. 출신대학이나 현직, 기타 관련 분야의 활동 경력, 대표적인 단체전 개최와 참가 기록, 최근의 미술품 가격 변동사항 등 참조.
	작가의 삶과 죽음	작가의 생존	이미 작고한 작가는 작품을 제작할 수 없고, 보다 객관적인 평가가 가능. 운명이 임박한 경우 작품 제작이 소량으로 줄어들게 됨. 상대적으로 오랜 기간 작품 제작이 가능한 경우 등이 적용.
작품	예술적 가치	절대가치, 미술사적 평가	작품 자체의 예술성과 대표적 시기와 부합 여부, 대표적 기법이나 소재, 재료 등과의 부합 여부.
		작가의 작품에 기준한 평가	작가의 작품으로 기준하여 그 수준과 소재, 기법, 대표적인 경향인지에 대한 판단 등으로 본 희소성 등.
	과거 거래 자료	과거의 거래 기록 및 가격 변동 추이	비슷한 수준의 작품을 기준한 경매 등 과거 시장 가격을 기준. 리스크의 가능성과 실질거래가, 호가 등을 감안한 평가.
	스타일과 경향	작가의 대표적 경향 분류	대표적인 작가의 스타일과 경향을 기준하며, 애호되는 경향일수록 가격이 상승.
		보존 상태	손상, 가필, 수복 등의 상태와 최초 제작 시기와

작품	상태	재료와 액자 등 - 이후 보존의 용이성	비교한 변질 상태.
			재료의 변질을 고려한 항구성과 작가의 대표적인 경향의 재료와 부합 여부 등. 액자, 표구, 전시대 등의 수준과 정도.
		서명 유무와 상태	작품의 진품 보장 유무이며 중고가의 경우 해당.
	크기	작품의 크기	크기에 비례한 어느 정도의 가격 변화.
	유행과 대중성	각 나라, 시대적인 유행사조 반영	구매자들의 유행에 의한 감각적인 선호도에 따라 가격 변화.
	출처	작품의 소장 경로 확신	소장 경로의 확신, 진위에 영향, 희소가치.
	작가의 작품 제작 수량	작품 자체의 희소성, 대중성	작품의 내력이나 특수한 제작 배경, 소장 배경을 지닌 희소성, 전시회의 수상 여부나 대중적인 관심을 집중시키는 보도 자료 등.
	원작의 희소가치	에디션(edition)이 있는 경우 희소성 분류	에디션(edition)의 넘버와 종류. 조각, 판화, 사진의 경우 기법과 수량 등.
	재료, 기법과 비용	주로 사용한 재료, 드로잉 등과의 차이	재료와 기법, 제작에 쓰어진 비용 등이 모두 연계되어 미술품 가격에 영향을 미침.
	감정의 확실성	진품의 가능성	진위, 가격감정서. 보증서의 권위와 유무.
	작가의 가격 기준	작가들의 1차 가격 책정	직거래와 아트딜러들과의 거래에서 작가가 희망하는 가격의 수준.
공통	애호와 투자의 목적	작가나 작품에 대한 호감과 투자가치	핵심적인 경향에 대한 애호도와 투자 가치가 동시에 작용.
	유동자금의 흐름과 경제적 환경	대체 투자 수단으로서 경제적 환경	부동산, 증권 등과의 연계 관계, 자금의 흐름 등.
	수요와 공급	작품의 수요, 공급의 원리	소수 인기 작가들의 작품에 해당.
	유통 방법	유통 형식과 과정 등	갤러리, 경매, 아트페어, 직거래 등의 형식, 전속 갤러리 유무 등을 참조.

작품의 절대가치나 선호도와 관계없이 일부에서는 통용될 수 있다.

한편 글로벌 마켓에서는 평균 이상의 가격일 경우 개인전 경력과

전시장소, 세계적인 주요 비엔날레나 아트페어 등의 전시회 기록, 뮤지엄 컬렉션 경력, 교육 과정, 수상, 과거 거래 자료, 경매 낙찰 결과 등 중요한 기록들은 참고 자료가 된다. 그러나 저가의 경우 크게 중요한 자료로 보지 않는다. 특별한 경력이 아니고서는 작품 본위의 판단이 우선하기 때문이다.

6. 미술품 가격의 주요 변수들

1) 매매는 미술품 가격을 올린다?

단순히 가격의 시각에서 볼 때, 작품을 많이 제작하는 다작의 작가는 두 가지의 측면으로 분류된다. 첫째는 작품의 희소성이 사라짐으로써 가격이 동반 하락할 가능성을 지니고 있다. 이는 동일한 경향의 작품을 다량으로 제작한 경우와 스타일의 변화를 적절히 추구하면서 제작한 작품이 다르게 나타나겠지만 전반적으로는 어디서나 쉽게 구입할 수 있다는 가능성 때문에 가격 상승이 어려울 수 있다.

둘째는 소수의 작품을 제작하는 작가보다 많은 매매가 발생할 가능성이다. 이 예를 설명하기 위해서는 같은 팝 아트의 멜 라모스(Mel Ramos, 1935–)와 앤디 워홀이 있다. 멜 라모스는 많은 수의 작품을 남기지 않았다. 하지만 워홀은 많은 작품과 서명이 된 프린트를 남겼다.

멜 라모스의 작품의 양은 시장에서 거래되기에 충분하지 않았다. 또한 사람들은 라모스보다 워홀에 대해 더 많이 알고 있다. 물론 그 명성도가 가장 중요한 변수이겠지만 다량으로 제작한 작품들의 가격이 상승중이고, 보다 적은 양을 만든 미술품 가격은 내려가는 예가 있다. 여기에는 당연히 작품 간에도 유명세가 존재할 수 있다는 점과 질적인 차이에서 양적인 희소가치를 커버하는 차원을 넘어 보다 보편적인 대중성을 확보하는 데 많은 양의 작품이 오히려 도움이 된다는 것이다.

그러나 작품이 소수라고 하여 거래가 소수인 것은 아니다. 역으로 아무리 작품수가 많다고 해도 거래가 이루어지지 않을 수 있다. 결과적으로는 좋은 작품이라면 거래 또한 많을 수밖에 없을 것이며, 전시 기회 역시 다량의 계기를 창출하게 된다. 그러므로 소량의 작품이지만 시장에서는 최소한의 양적 의미를 확보하는 효과를 발휘하게 된다.

일반적으로 거래의 빈도수를 높이는 방법으로서 갤러리의 기획전, 초대전, 전 세계에서 열리는 아트페어의 참가, 경매 출품 등을 들 수 있으며, 가능한 다양한 기회를 창출하는 것은 결국 판매의 가능성을 확장하는 효과를 낳게 되고 가격의 상승도 기대할 수 있다.

2) 신예 작가들의 발견

아트딜러들은 대학 졸업 후 미술계에 진출한 젊은 작가들에 대하여 많은 관심을 기울인다. 이는 1차 시장인 갤러리의 매우 중요한 특징이자 전략으로서 세계에서도 많은 갤러리스트(Gallerist)들이

노세환 「Little Long Moment(Platform series)」 2007. 100×200cm. Lambda Print on diasec. 청년 작가들의 사진에 대한 실험이 증가하면서 점진적으로 사진시장에 대한 관심이 증가하고 있다.

신예 작가들을 발굴하고 그들의 작품을 시장에 선보이는 역할을 해왔다. 그리고 아트딜러들의 전시기획은 이들 신예들의 발굴에 매우 절대적인 영향을 미친다.

그들은 이 신예 작가들이 미술시장에 채 진입하기도 전에 작업실을 방문하거나 대관전시 등을 밀도 있게 관찰하며, 이들을 일정 기간 지원하거나 전시를 기획하여 점진적으로 가격을 상승시킨다. 아트딜러들의 매우 중요한 업무 중 하나인 신예 작가들의 발탁은 당연히 모험적인 요소가 적지 않다.

발탁 후 지속적인 역량 부족, 작가와 아트딜러의 트러블, 계약과정의 문제점, 지나친 영리목적의 지원 등이 모두 장애물로 남게 된다. 그러나 만약 어느 한 작가의 첫번째 전시가 매진되고, 새로운 작품에 대한 대기자 명단까지 채워진다면 이미 어느 정도의 스타급 작가를 발굴한 것이나 마찬가지이며 미술품 가격은 비교할 수 없을 만큼 상승폭을 가지게 된다.

미술시장이 호황인 2006년 이후 2년여 동안 한국에서도 흔히 볼 수 있는 풍경이 되었지만 사실상 무명의 청년 작가들에 대한 관심과 신진 그룹의 발탁은 국내 갤러리들의 경우 매우 드물었다. 그러나 존 모리세이(John Morrissey)는 알려지지 않은 주식을 찾는 재정 경영자들(Money managers)처럼 젊은 작가들을 찾으며, 아트포럼잡지와 아트넷 같은 웹 사이트들을 세밀하게 검색한다. 그는 뉴욕과 마이애미의 갤러리를 폭넓게 여행하고, 아트딜러와 여러 작가들을 만나 대화를 나눈다. 작가의 초기 작품을 사는 것은 최대 수익을 가져온다는 것을 알기 때문이다.

1998년 존 모리세이는 추상회화 작가 세실리 브라운(Cecily Brown)의 작품 한 점을 그의 두번째 전시회가 열린 뉴욕의 다이치 프로젝트 갤러리에서 1만 1천 달러에 구입하였다. 그리고 2006년 같은 경매에서 비슷한 크기의 작품이 96만 8천 달러에 판매되었

함명수 「city scape-07AU03」
146×112.1cm, 캔버스에 유채, 2007 아트대구 출품작

다. 그는 "나의 작가들은 내가 투자해 왔던 다른 어떤 것들을 훨씬 능가한다"고 말했다.[60]

신예 작가들의 작품 구입은 물론 신중해야 한다는 것을 전제하지만 혜안을 가졌다면 단순히 선호하는 작품을 구입한다는 의미를 넘어서 부를 창출하는 계기를 갖게 된다는 점에서 이미 어느 정도 상승한 가격대의 작품을 구입하는 경우와는 판이하게 다른 매력을 지니게 된다.

3) 기획전과 미술품 가격

최상의 아트딜러는 가치 있는 작품이나 걸출한 작가를 발견하고, 가능한 낮은 값에 작품을 구입한 후 비싼 값에 판매하는 것이다. 이 과정에서 아트딜러들은 다양한 기법을 구사한다.

평상시에는 전속작가제도를 구사하거나 일정 기간 계약을 통해 구입하는 경우도 있으며, 작고 작가의 경우는 일시에 상속자와의 거래를 성사시켜서 이를 구입해두는 과정으로 자신만의 가치를 상승시키게 된다.

이러한 전략과 함께 시장에서 한동안 유통을 조정하면서 가격을 상승시키는 사례도 적지 않다. 물론 그 후 점진적으로 시점을 파악하고 아트딜러들은 시장에서 자신이 보유한 작품들을 적절히 공급하게 되며, 이러한 전략은 정도의 차이만 있을 뿐 상당히 중요한 요소로서 아트딜러의 자금력은 물론 구입 역량과도 직결된다.

또한 유명 작가의 대형 전시를 기획하는 과정에서 아트딜러들은 전시를 개최한 이후와 이전의 가격이 어떻게 변화할 것인지에 대하여 많은 예측을 하게 된다. 이후의 가격이 어느 정도 상승할 수 있다는 판단이 서게 되면 전시 전에 꾸준히 작품을 구입해두는 것이

당연히 유리하게 작용된다.

　이와 같은 시점에 대한 판단은 오로지 아트딜러만이 가능한 영역인지도 모른다. 이유는 전시 시점과 작가와의 소통, 작품 제작 속도, 고객의 반응, 시장의 흐름 등을 종합적으로 분석하는 힘을 갖고 있기 때문이다.

4) 경매 가격의 가변성

　경매에서 낙찰된 작품들의 가격은 실제 수요자들이 공개적인 형태로 결정한 가격이라는 점에서 가장 신뢰성을 획득한다. 그러나 극히 일부는 해당 작품을 구입하기를 원하는 몇몇 컬렉터들의 경쟁에 의해 지나치게 높은 가격으로 낙찰될 수 있다. 그러므로 경매 회사에서 예상치 못한 높은 낙찰가의 경우는 1차 시장의 가격과 상당한 차이를 보이면서 이중적인 가격을 형성한다. 그러나 어느 경우에는 비록 매우 위험한 가격이지만 1차 시장에서도 그 작품에 대한 새로운 판단의 기준이 되어 버리는 사례가 있다.

　반대로 경매에서 유찰되어지는 작품은 상대적이다. 무엇보다도 고객들이 선택하지 않았다는 이유만으로 그 가치와는 크게 상관없이 일차적으로는 가격이 하락할 가능성이 많다. 그러나 명확한 것은 해당 경매의 참여도와 미술시장의 경기, 판매 흐름 등을 감안한 판단이 우선이다. 왜냐하면 아무리 시장가치가 있고 상승 가능성이 있는 경우라도 당시 경매 응찰 성과가 미흡한 경우 유찰이 많고 가격도 저조한 성과로 나타난다.

　이는 우리나라의 경우 1998년에 시작된 서울옥션 경매 초기에 최근 블루칩이라고 불리는 작가들의 작품이 상당수 유찰되었고 가격 또한 매우 저렴한 수준에 머물렀다. 그러나 불과 몇 년이 지나

현장 경매에서 전화, 서면응찰을 진행하는 장면. 홍콩 크리스티 경매

지 않아 그들의 작품은 몇 배 이상의 가격으로 상승한 것을 보아
도 쉽게 알 수 있다.

5) 누구에게 전화를 해야 할까?

이상에서는 미술품 가격에 대한 생리와 환경, 기준과 변수 등을
살펴보았다. 하지만 이와 같은 예측과 통념은 어디까지나 이론적인
기준일 뿐이다. 미술품 가격의 변화는 때에 따라 변덕스러운 날씨
보다도 많은 변화를 일으키는 경우가 있다. 작품의 절대가치보다
도 애호가들의 취향에 따라 춤을 추는 불안정한 곡선이 반복되는
사례도 많고, 국내 작가의 작품이 인천공항을 떠나면서 완전히 다
른 가치평가 체계로 돌입하는 경우도 적지 않다.

때로는 수백만 원대에서 수억 원대로 상승하는가 하면, 수십억
원 대의 작품이 아예 거래조차 어려운 경우도 다수 발생한다. 국가
간의 정체성과 최소한의 문화적 차이에서 발생되는 이러한 결과는
비단 정서적인 차이에서만 나타나는 것은 아니다. 지역, 개인간의
취향과 유행사조 등의 차이에서도 상당한 변화를 보인다.

이러한 변화의 속도를 읽고 분석하는 노하우는 결과적으로 미술
시장의 가장 중요한 교훈인 "발품을 팔아야 한다"라는 말로 귀결된
다. '시장을 알려면 누구에게 전화를 할까?' 사실상 이 말은 평론
가도 아니요, 아트딜러도 아닌 경우가 많다. 오히려 그들은 편견을
지닐 수 있는 위험이 있다.

그가 하는 일이 무엇이든지 단지 현장을 쉼 없이 체크하고 분석
하는 자만이 전화를 받을 자격이 있는 것이다. 최근 2년 정도 경력
을 가진 여성 컬렉터 J씨는 6년 정도의 증권과 부동산거래에 대한
경험을 가지고 출발하였다. 그리고 그녀는 서울의 주요 경매장, 갤

2005년 10월 신세계백화점에서 개최된 서
울옥션 경매 장면

러리, 아트페어, 부산, 대구 등 주요 미술시장의 현장은 두세 번씩
다녀온 곳이 많다.

"1천만 원짜리 작품을 사는 데는 적어도 몇천만 원 어치의 고민
을 합니다. 잠도 안 자고 카탈로그를 뚫어지게 쳐다보기도 하고, 여
기저기 자료를 찾아보기도 하지요. 결국 팔 때를 생각하기 때문에
그렇지만요."

미처 보지 못한 경매나 페어의 경우는 오히려 이제 필자가 전화
를 걸어 전시장의 상황을 체크한다. 그리고 그녀는 불과 몇 분 만
에 함축된 감각으로 전시장의 상황과 성격, 작품 가격의 적정성,
작가들의 배열, 심지어는 누구의 작품이 걸린 위치, 크기 등을 그
대로 재현하면서 실감나게 답변한다.

그녀는 불과 2년 만에 마켓의 생리를 직감적으로 판별할 수 있
는 능력을 지니게 된 것이다. 아트페어를 다니다 보면 전문가의 눈
으로도 구분해 내기 힘든 작품들을 척척 골라내는 능력을 가진 애
호가나 컬렉터를 만나게 된다. J씨는 바로 이들 중 한 사람으로써
2007년 KIAF의 경우는 입장한 지가 벌써 세번째라고 하였다. 이
제 그녀의 집 응접실은 온통 작품으로 가득 차 있다. "한참 감상하
고 팔았는데 벌써 수익을 올린 작품들이 몇 점 됩니다." 수줍어하
면서 자랑하는 J씨의 웃는 모습은 거래를 위한 컬렉션이 결코 부
정적인 시각만으로 볼 필요가 없다는 것을 새삼 느끼게 한다.

이제 그녀의 조그만 건물 옥상은 10여 점의 조각 작품들로 채워
지기 시작했고, 아예 정원수까지 사들여 도심 속의 자연을 만끽하
면서 작품들과 함께 가족들이 휴식을 취하고 있다. 결국 장소와
시간을 가리지 않고 속속들이 자료를 조사하는 그녀의 노력은 짧
은 시간에 전문가로 성장할 수 있는 발판이 되었음은 두말할 나위

K옥션 자선경매. 2008년 1월

가 없다.

이처럼 많은 전시장과 아트페어, 경매장을 섭렵하고 가격대를 분석하는 일은 기본이고, 시대를 리드하는 작가를 읽어내면서 가격 상승의 가능성을 찾아내는 일은 진정한 애널리스트의 자격을 획득하는 지름길이자 미술시장에서 생존하는 불변의 원칙일 것이다.

V. 미술품 구입의 필수 요건

1. 미술품 구입의 기초 지식

작품의 구입 과정에서는 많은 요소들이 참고되어야 한다. 더군다나 어떠한 품목과도 달리 미술품은 컬렉터의 감성적인 판단이 가장 우선하기 때문에 작품에 대한 평가와 감식안을 위한 다양한 지식과 구입 목적 등에 대한 명확성이 요구된다.

우선 미술품 구입에 대한 유의사항이 적지 않다. 우선 '아트딜러 현장가이드(Art Dealer's Field Guide)'에서는 미술품의 가치를 결정 짓는 중요한 일곱 가지 요소를 다음과 같이 나열하고 있다.[61]

① 작가의 명성
② 작품의 수준과 기량
③ 내용과 주제
④ 작품 상태
⑤ 작품의 크기
⑥ 진품 여부
⑦ 출처

여기에 작품 구입 목적에 따라 애호 가치와 투자 가치를 구분하고 작가에 대한 구체적인 정보나 최근 유행사조의 흐름과 작품과의 관계, 상승 가능성을 사전에 점검하는 것은 매우 중요한 절차이다. 더욱이 구입 목적이 투자이거나 단기에 되팔려는 의도를 지니고 있다면 "미술품을 사기 전에 그것을 어떻게 팔 것인지에 대한 계획을 결정해라"[62]는 말이 있을 정도로 구입 시 감성적인 판단에만 머

무르지 말 것을 당부하고 있다.

대체적으로 작품의 구입은 이성적인 논리에 의한 판단 결과보다는 그 대다수가 감성적인 판단에 의거하여 최종적인 결정을 내리게 된다. 그렇기 때문에 아트 컬렉션에서는 지나친 감성적 왜곡이나 주관적인 판단에 입각한 거래에 대하여 경계를 늦추지 않아야 한다. 다음은 작품 구입과 관련된 사례와 유의점을 정리해 본다.

1) 분석 자료를 만든다

결국은 많은 전문가들이 반복하여 말하고 있지만 아트 펀드와 같이 구매자가 스스로 전문성을 확보한 상태가 아니라면 전문가의 도움을 얻어 펀드에 참여하는 방식을 취하게 된다. 그러나 스스로 작품을 구입할 생각이라면 무엇보다도 철저한 자료 검색과 작품의 수준과 가치, 대중성을 동시에 섭렵해 가는 일이 우선이다.

이는 최근 한국에서도 경매에서 모든 경매 결과를 공개하고 있으며, 개최 횟수가 급격히 증가되고 있는 아트페어나 갤러리 등에서도 상당 부분 가격을 공개해가고 있는 상황에서 노력만 한다면 정보를 얻고 분석하는 것은 그리 어려운 일이 아니다. 다만 작품의 본격적인 평가에 있어서는 평론가들의 구체적인 비평과 애널리스트, 아트딜러들의 의견을 많이 참조하는 것이 좋다.

여기서 구체적인 비평이라는 표현을 한 것은 일반적인 도록이나 전시 서문, 리뷰 등에 언급되는 내용만으로는 평론가들의 구체적인 의견을 파악하기 어려울 뿐 아니라 타작가들과의 비교치가 없기 때문이다. 여기에 작가도 중요하지만 작품마다의 가치가 다르기 때문에 실제적인 구입을 위해서는 개별적으로라도 평론가와 아트딜러, 혹은 경매회사의 전문가들의 의견을 청취하는 것이 매우 중요

하다.

특히나 외국 작품들의 경우는 인지도가 있는 경우 *artprice*.com 등의 사이트, 소더비나 크리스티 경매 사이트 등을 이용한다면 최근 동향에 대하여 구체적인 자료를 확보할 수 있고, 판화의 경우 동일한 작품이 여러 곳에서 판매가가 종합되어지는 관계로 보다 쉽게 판단할 수 있는 자료가 된다.

2) "나는 아무도 사지 않았던 것을 산다"

작품을 구입하는 과정에서는 다양한 요소와 고려할 사항이 점검되어야만 성공적인 컬렉션이 가능하다. 물론 기초적으로는 자신의 기호적인 컬렉션, 기업, 재단 등의 마케팅 전략, 순수한 투자 목적 등 그 유형이 매우 다양하다. 그러나 언제나 자신이 구입하려는 작품은 이 세상에 단 하나만 존재하는 것이라는 것을 깨달을 필요가 있다.

어떠한 경우이든 다음과 같은 유의점을 감안하는 것은 컬렉션의 매우 중요한 원칙이다. 여기에는 정해진 법칙이나 일정한 규율이 없다. 오로지 자신의 안목과 세심한 관찰이 가장 중요한 무기이다. '아는 만큼 보인다' 라는 말을 자주하듯이 평소에도 작가나 미술계와 보다 밀접한 관계 형성이 필요하다. 작가의 작업실을 방문하여 대화를 나눈다든가, 아트딜러들과 만남을 통해서 그들의 고민과 새로운 정보를 터득하기도 하고, 평론가나 큐레이터들의 탁월한 식견을 참고해야 한다.

물론 구매자 개개인은 독립된 판단 체계를 지니지만 쉼 없이 수집되는 정보를 판단하고, 정보를 위하여서는 아트딜러나 전문가들

과의 접촉이 필수적임을 인지해야 한다. 또한 자신의 취향에 의거한 구매 행동은 공통적인 요소이지만 구입 목적이 투자적인 요소를 지닐 경우는 사회제도나 일정한 규정에 의거하여 행동할 필요가 있음도 알 필요가 있다.

이러한 행동 양식은 미술시장의 컬렉션 규정을 정하는 데도 매우 유용한 정보들로서 가장 중요한 1차적인 구매 행동에 의미를 부여한다. 이와 같은 과정을 거치면서 컬렉터는 누구나 수집하는 보편적인 정보에 의존하기보다는 누구도 보지 않는 가려진 보석에 도전할 수 있는 예지력을 지녀야만 최고의 수준을 보장한다.

적어도 그 가능성이 10%의 확신만 있다면 컬렉션은 실험적으로 단 한 점만이라도 수집하여 그간 수 십 점의 소장품을 능가하는 성과를 거둘 수 있는 가능성에 기대를 걸어 보는 것도 컬렉션 과정의 스릴 넘치는 경험이 될 수 있다. 이른바 '고위험, 고수익(High Risk, High Return)'을 노리는 것이다.

러시아의 유명한 컬렉터인 디미트리 코바렌코(Dmitry Kovalenko)는 자신에게 "당신은 갤러리나 아티스트의 스튜디오에 방문하는가?"라는 질문에 "나는 큰 즐거움으로 자주 아티스트의 스튜디오나 갤러리에 방문한다. 그 두 곳은 동시대 예술이 태어나고 살아 있는 곳이기 때문이다"[63]라고 대답한다. 역시 컬렉터였던 이반 세르게이 시추킨(Sergei Schukin, 1854-1936)이 마티스로부터 30점의 작품을, 피카소로부터 44점의 작품을 구매하였다. 그의 선별 기준이 무엇이냐는 기자의 질문에 그는 "나는 아무도 사지 않았던 것을 산다"라는 대답을 하였다. 이 말은 많은 것을 시사한다.

이처럼 미술품을 사기 위해서는 비판적인 시각적 직관과 기본적인 미술 분야의 기초 지식이 필요하지만[64] 꾸준히 자신을 훈련시키고 나아가 왜 사야 하는가라는 구매에 대한 확고한 신념과 구입한 이후의 체계적인 관리에 대하여도 상당한 고심을 해야 할 필요가 있다.

3) '승자의 불행'과 경제적인 접근

감정에 치우친 거래는 경매 과정에서도 극명하게 잘 나타난다. 즉 자신이 구입을 희망하는 작품 낙찰을 위하여 자신도 모르게 경쟁 심리에 의해 경쟁자들과 수십 회를 넘게 번호판을 들게 되고 결국은 추정가를 훨씬 웃도는 가격으로 낙찰되는 경우를 종종 본다. 경매에서 낙찰은 했으나 결과적으로 이득을 보지 못한 경우를 이른바 '승자의 불행(Winner's curse)'이라고 표현한다.

2005년 이후 우리나라의 미술품 경매에서도 이와 같은 현상은 심심치 않게 볼 수 있다. 매스컴의 역할도 그렇지만 단순히 해외의 경매 기록에 경도되어 작품에 대한 구체적인 이해가 없이 재테크의 수단만으로 과다한 낙찰가, 판매가를 감수하는 구매 심리는 결국 그 순간은 만족할 수 있으나 실제로 판매 차익을 기대하는 데는 많은 문제를 야기한다.

이러한 문제가 없도록 컬렉터는 반드시 프리뷰 등을 거쳐 작품을 살피고, 또 작품의 절대치를 분석하는 등 자료를 연구하여 적정한 구입 가격을 정하고 난 후 이성적인 판단을 하는 등 스스로의 규범을 정할 필요가 있다.

2. 작가와 평가

1) 전문가들의 평가

작가에 대한 구체적인 이해는 미술품 구입에 있어서 가장 중요한 변수로 작용한다. 특히나 1980년대 이전에는 적어도 그 작가에 대하여 미술평론가나 미술사가, 큐레이터, 아트딜러, 기자들이 부여하고 있는 위치나 의미 등을 자세히 살펴보는 것은 매우 중요했다. 특히나 미술평론가들의 글은 매우 영향력이 있었다.

일반적으로 갤러리의 전문가나 큐레이터들은 작가들을 선별하고 전시를 기획하면서 아트페어에 참여하는 등의 다양한 기회를 창출하는 업무를 수행하기 때문에 미술시장에서 활동하는 작가들에 대한 정보를 확보하는 데는 매우 중요한 역할을 한다. 뿐만 아니라 어느 정도의 평론가가 어떤 매체에 평을 했는지, 도록이나 자료의 규모는 어느 정도인지, 신문이나 TV매체의 보도에서도 대중들은 상당한 정보를 수집하게 된다.

서구의 역사에서도 미술을 위한 시장이라는 개념이 형성되기 이전에는 그저 소수의 보는 사람들만 있었고, 몇 개의 갤러리들만이 전시를 열고자 하였다. 그리고 매 오프닝마다 기본적으로 같은 사람들이 나타났다. 그러나 이러한 시기에 당시 저명한 미술평론가였던 클레멘트 그린버그(Clement Greenberg)는 확실히 모든 중요한 뮤지엄과 거물 컬렉터들에게 절대적인 영향을 주었다.

그들은 그린버그가 추천하는 미술품들을 바로 구매하였다. 1980년대 이후에는 점진적으로 비엔날레나 뮤지엄, 갤러리 등의 전시가

활발하게 진행되면서 큐레이터들의 역량이 강화되었지만 평론가 그린버그는 당시 누구도 갖지 못했던 권력을 가지고 있었기 때문에 거물 컬렉터들은 그린버그가 말한 미술품을 구매했던 것이다.

미술비평가의 대명사인 그린버그가 왜 중요한지에 대해서 뉴욕에서 활동하는 미술비평가이자 미술 잡지 아트포럼(Artforum)의 편집장이고, 뉴욕대학에서 동시대 미술사를 가르치고 있는 데이비드 리마넬리(David Rimanelli)는 다음과 같이 언급하였다.

"아마도 가장 중요한 것은 클레멘트 그린버그가 잭슨 폴록(Jackson Pollock)의 옹호자로 활동했기 때문일 것이다. 그는 페기 구겐하임의 금세기 미술 갤러리(Art of This Century Gallery)에서 잭슨 폴록의 첫 전시를 보고, 즉시 잭슨 폴록을 선발했다. 그리고 그는 잭슨 폴록의 새로운 작업을 하기까지 꾸준히 관심을 보였다. 그러나 그는 폴록을 완전히 발견하지는 못했다. 내 생각에는 페기 구겐하임(Peggy Guggenheim)과 그녀의 어시스턴트인 하워드 푸젤(Howard Putzel)이 잭슨 폴록을 발견했다. 그러나 클레멘트 그린버그는 잭슨 폴록에 대한 비평문을 출판함으로써 비평적으로 큰 역할을 했다. 또한 그는 많은 아티스트에게 많은 영향력을 갖었다. 그는 1948년에 있었던 윌리엄 드 쿠닝(Willem de Kooning)의 개인전에 대해 열광적으로 비평문을 썼다."[65]

이처럼 1940년대부터 1960년대초까지는, 클레멘트 그린버그에 의한 리뷰가 아티스트의 전시에 있어서 성공과 실패를 결정하는 큰 요인이 되었다. 그러나 오늘날에 있어서는 더 이상 미술 비평은 당시의 막강한 힘을 가지고 있지 않다.

최근에는 미술평론가와 함께 갤러리의 아트딜러나 큐레이터들의 식견으로 기획된 전시와 트렌드에 대한 조언, 언론을 장식하는 기

자들의 선택이 미술시장을 좌우할 수 있다. 여기에 제프 쿤스(Jeff Koons)와 데미언 허스트(Damien Hirst) 등에 의해 스스로 기획된 전시가 언론계에서 대서특필되고, 그들 작품은 모두 매진이 된다.

하지만 판매를 부추기거나 모방이 횡횡하는 아트마켓의 무질서한 상황에서 보다 장기적으로 그 작가나 작품의 진정한 가치를 이해하고 명확한 정보를 얻는 데 미술 비평은 여전히 중요한 지표가된다는 점에는 이견이 없을 것이다.

다음은 미술 비평이 아트마켓에도 막대한 영향을 미쳤던 시절, 대표적인 외국의 평론가들이 당대의 예술적 흐름은 물론, 미술시장의 가치 평가에도 적지 않은 기여를 했던 사례를 간추렸다.

① 로저 프라이

후기 인상주의(Post-Impressionism)라는 용어는 1914년 영국의 예술가이자 비평가인 로저 프라이(Roger Fry, 1866-1934)가 모네 (Monet)의 인상주의(Impressionism) 이후 유럽 미술의 전개를 설명하기 위해 만들어 낸 것이다.[66]

로저 프라이는 '블룸즈버리(Bloomsbury)'의 일원으로 그룹 내 예술들에게 큰 영향을 미쳤다. 또한 그는 1910년 '마네와 후기인상주의자들(Manet and Post-Impressionists)'이라는 전시를 기획하였고, 2년 후 다시 '제2회 후기인상주의자들(Post-Impressionists)' 전시를 개최하였다. 이들 전시는 영국에 현대 유럽 작가들의 작품을 선보이는 계기가 되고, 런던 예술계를 떠들썩하게 하였으며, '블룸즈버리' 그룹의 예술가들을 포함한 당시 영국의 젊은 작가들의 작품에 큰 영향을 미쳤다.[67]

로저 프라이는 1909년 《미학 Aesthetics》이라는 잡지에 실린 그의 논문에서 후기인상주의자들의 예술을 '상상력의 시각적인 언어

블룸즈버리(Bloomsbury) : 프랑스 보헤미안(Bohemians) 운동과 관련한 영국의 예술가와 작가, 철학자들의 지적그룹이다. 이는 1905년 바네사 벨라(Vanessa Bella)의 런던 집에서 모임을 시작하였고, 제2차 세계대전 때까지 존재하였다.

세잔 「부엌의 탁자」 65×81cm. 1888-1890. 캔버스에 유채. 파리 인상파 미술관

로의 발견(the discovery of the visual language of the imagination)'
이라고 묘사하였다. 그는 상상력이 '인간 세상(mortal life)'의 현실
보다 더 중요하다고 제시하였다.

그는 작품이 무엇에 대한 것인가 하는 '내용(content)'보다, 작품
이 어떻게 보이는가하는 '형식(form)'의 중요성을 더 강조하였다.
그는 예술가들은 그들의 생각과 감정을 표현하기 위해 주제보다는
색채의 사용과 형식의 조화를 중시해야 한다고 생각했다. 그리고
예술 작품은 그들이 현실을 얼마나 정확하게 재현했는지 판단해서
는 안 된다고 여겼다.

프라이는 인상주의자들이나 휘슬러(Whistler)의 작품과 같이 혁신
적으로 보이는 작품들도 비난했다. 이는 그들이 너무 시각적인 현
실 포착에 중점을 두었기 때문이다. 프라이는 사물의 정확한 투시
법보다 색채와 형식에 대해 실험한 세잔의 작업을 옹호하였고, 비
록 시각적인 사실을 왜곡하는 것을 의미하기는 하지만, 작가의 감
정적 격정을 그리기를 원했던 반 고흐의 작품도 옹호하였다.[68]

② 월터 콘레드 어렌스버그

미국의 미술비평가이자 시인인 월터 콘레드 어렌스버그(Walter
Conrad Arensberg, 1878-1954)는 그의 아내 루이스(Louise, 1879-
1953)와 함께 미술품을 수집하고 작가들을 후원하였다. 이들은
1913-50년까지 마르셀 뒤샹(Marcel Duchamp, 1887-1968), 찰스
쉴러(Charles Sheeler, 1883-1965), 월터 패치(Walter Pach, 1883-
1958), 베아트리스 우드(Beatrice Wood, 1893-1998), 엘머 에른스
트 서더드(Elmer Ernest Southard) 등의 현대 미술품을 수집하였다.

③ 허버트 리드

영국의 시인이자 문학평론가인 허버트 리드(Herbert Read, 1893-1968)는 미술비평가로 더 잘 알려져 있다. 그는 폴 내쉬(Paul Nash), 벤 니콜슨(Ben Nicholson), 헨리 무어(Henry Moore), 바바라 헵워스(Barbara Hepworth)와 같은 현대 영국 작가들의 옹호자였다. 그는 폴 내쉬의 현대 미술 그룹인 '유니트 원(Unit One)'과 교류를 가졌다.

허버트 리드는 1936년 '런던 국제 초현실주의자 전시(London International Surrealist Exhibition)'를 기획한 사람 중 하나로 1936년 출판된 앙드레 브레통(André Breton, 1896-1966), 휴 스케이스 데이비즈(Hugh Skyes Davies), 폴 에루어드(Paul Eluard, 1895-1952), 조지 휴그넷(Georges Hugnet)이 공헌한 '초현실주의(Surrealism)'라는 책의 편집장이었다.

워싱턴의 내셔널 갤러리 오브 아트 입구에 있는 헨리 무어의 작품 「두 개의 거울칼날」 1976-1978. 브론즈

그는 테이트 갤러리(Tate Gallery)의 관재인으로 재직했고, 빅토리
아 앤 앨버트 뮤지엄(Victoria & Albert Museum)의 큐레이터로도 재
직했다. 또한 1947년 로랜드 펜로즈(Roland Penrose)와 동시대미술
협회(The Institute of Contemporary Arts)의 공동설립자로 활동하기
도 했다.[69]

④ 해롤드 로젠버그

해롤드 로젠버그(Harold Rosenberg, 1906-1978)는 미국의 작가,
교육자, 철학자이자 미술비평가였다. 그는 후에 추상표현주의로 잘
알려진 '액션페인팅(Action Painting)'이라는 용어를 1952년에 만들
어 낸 바 있다. 이 말은 1952년 12월에 《아트뉴스 *ARTnews*》에 발
표된 〈미국의 액션페인터들 American Action Painters〉이라는 논문
에서 처음으로 사용되었다.

이 논문은 1959년에 《새로운 전통 *The Tradition of the New*》이
라는 책으로 재판되었다. 여기서 로젠버그는 '미국의 액션페인터
들'에 대해 언급하면서, 미국을 국제 문화의 중심지로 생각하는 그
의 정치적인 견해를 함께 나타내는 내용이기 때문에 제목 자체를
애매하게 만들기도 했다.

로젠버그의 '액션페인팅(Action Painting)'이라는 용어는 뉴욕대
학의 예술가들과 비평가들에게 이것이 미적 투시법의 중요한 전환
임을 알리게 된다. 로젠버그에 따르면, 캔버스는 "행위를 위한 장
소(an arena in which to act)"라고 하였다.

잭슨 폴록(1912-1956)과 윌렘 드 쿠닝(Willem de Kooning, 1904-
1997) 같은 추상표현주의자들이 미술 작품을 창조 행위를 표현하는
장소로 그들의 견해를 오랫동안 표명해 온 반면, 그들의 이러한 이
념에 동조하는 클레멘트 그린버그 같은 비평가들은 그들 작품의

'물체성(objectness)'에 초점을 맞추었다. 그린버그에 따르면, 덩어리지고 끈적끈적한 표면을 가진 그들 작품의 외면적 특징이 작가들의 생존 투쟁을 말해 주는 하나의 문서로 이해하는 데 중요한 열쇠가 된다고 하였다.

이후 20년 동안 예술을 대상보다 행위에, 창작보다는 과정으로 재정의한 로젠버그의 이론이 상당한 영향을 끼쳐왔다. 그래서 해프닝(Happenings)과 플럭서스(Fluxus)에서부터 개념(Conceptual)미술과 대지미술(Earth Art)에 이르기까지 몇 개의 주된 예술 운동의 기초가 되었다.[70]

⑤ 클레멘트 그린버그

전후 미국 모더니즘의 형식주의에 대한 이념적 근간이 된 클레멘트 그린버그(1909-1994)는 미국의 미술비평가로서 제2차 세계대전 이후, 최고의 아방가르드(Avant-garde) 예술가들이 미국의 새로운 역사를 창조하는 데 큰 영향을 미쳤다.

그는 그 시대에 가장 뛰어난 예술가로 잭슨 폴록을 꼽으며 그의 '올 오버(All-over)' 회화에 찬사를 보냈다. 1955년에는 〈아메리칸-타입 페인팅 American-Type Painting〉이라는 논문을 발표하였으며, 이외에도 윌렘 드 쿠닝, 한스 호프만(Hans Hofmann, 1880-1966), 바넷 뉴만(Barnett Newman, 1905-1970), 크리포드 스틸(Clyfford Still, 1904-1980) 같은 작가들에게 막대한 영향을 미쳤다.[71]

그린버그는 아방가르드의 등장과 함께 대두된 '키치(Kitsch)'를 경계하는 많은 글을 발표하였으며,[72] 화면의 '평면성(flatness)'을 더욱 강조하였다. 그는 당대의 아트마켓에도 지대한 영향을 미쳤다. 세계적인 갤러리나 뮤지엄에서 개최되는 작가들의 서문은 물론 전시 평론을 하여[73] 형식주의의 대표적인 비평가로 평가된다.

뉴욕의 MoMa에 전시된 폴록의 작품을 감상하는 관람객

장 미셸 바스키아 「무제 Untitled」 1982. 239×500cm. 캔버스에 아크릴. © The estate of Jean-Michel Basquiat/ADAGP, Paris - SACK, Seoul, 2008. 낙찰가 246만 9,600파운드(한화 약 52억 원). 런던 소더비. 2004년 6월 23일. 컨템포러리 아트 이브닝

⑥ 장 미셸 바스키아의 발견

평론가나 큐레이터, 기자, 아트딜러 등의 안목과 선택은 미술사의 한 획을 긋는 스타를 발굴하는 놀라운 힘을 발휘하는 경우가 많다. 대표적인 사례로 바스키아를 들 수 있다.

미국의 시인이자 평론가인 르네 리카르(Rene Ricard, 1946-)는 줄리앙 슈나벨(Julien Schnabel, 1951-), 장 미셸 바스키아(Jean-Michel Basquiat) 등이 미술계에 등단하는 데 큰 역할을 했다. 어느 날, 한 파티에서 바스키아의 그림을 본 그가 그의 그림에서 천재적 자질을 발견하고 그를 유명한 아티스트로 키워 줄 것을 약속한다. 바스키아의 등단은 1980년 《타임스퀘어 쇼 *The Times Square Show*》 이후 르네 리카르가 1981년 《아트포럼 *Artforum*》에 쓴 〈빛 나는 아이 **The Radiant Child**〉라는 한편의 글로 인하여 세계 무대에 알려졌다. 이듬해 그는 일약 키스 헤링(Keith Haring, 1958-

1990), 바바라 크루거(Barbara Kruger, 1945-) 등과 동급의 작가로 부상하게 되는 파란을 불러일으켰다.[74]

바스키아는 '뉴욕 뉴 웨이브 전시회'에 참가하게 되고 아니나 노세이(Annina Nosei), 헨리 게르트잘러(Henry Geldzahler) 등 많은 사람들로부터 호평을 얻는다. 때마침 바스키아의 그림을 본 화랑업자 브루노 비쇼프버거(Bruno Bischofberger)는 바스키아에게 전속계약을 제의하고, 바스키아는 자신을 발탁한 르네와의 관계에 대하여 고민하지만 결국은 브루노의 제안을 받아들이고 그가 스승처럼 따르던 앤디 워홀과도 인간 관계를 맺게 된다.

이어서 그는 1982년 카셀 도큐멘타(Kassel Documenta), 1983년 휘트니 비엔날레에 최연소로 참가하게 되며, 1985년에는 《뉴욕 타임즈 매거진 *The New York Times Magazine*》에 그의 특집기사가 실리게 된다. 제목은 〈뉴 아트, 뉴 머니 : 미국 아티스트의 마케팅 New Art, New Money : The Marketing of an American Artist〉이라는 마켓 시각의 흥미로운 제목이었다.

이와 같은 사례들은 평론가를 비롯한 미술 분야와 관계된 전문가 그룹의 학술적, 사회적 평가가 얼마만큼 작가들에게 막대한 영향을 미치는지 간파할 수 있는 좋은 예들이다. 미술시장에서 중요한 것은 바로 이러한 전문가들의 예견은 물론 당장의 대중적 호응을 얻을 수 없지만 작가들에 대한 절대가치의 우수성이 증명되는 순간 이미 그의 미술품 가격은 무명시절과는 다른 차원의 상승 가치를 확보하고 있다는 점이다.

또한 미술시장의 과거 자료에서도 증명되지만 장기적인 상승치를 안정적으로 확보하는 최후의 비결은 작품의 질적인 수준으로부터 나온다고 볼 수 있다. 여기서 제기되는 문제는 바로 작품을 평가하는 기준치에 대한 모호성과 주관적인 취향 등의 한계이다. 보는 사람에 따라 판이하게 달라지는 취향과 기준의 모호성에 과연 원칙

과 공통적인 기재가 존재하는가는 오랜 시간 동안 논의되어 왔다.

작가와 작품에 대한 평가의 기준과 방법 등은 그 사회의 성숙도와 질적 수준, 국민적 정서 등이 많은 환경적 변수로 작용하지만 대체적으로는 평론가와 미술사가들의 종합적인 판단 가치와 궤를 같이하는 것이 일반적이다.

이에 대한 이론으로 클레멘트 그린버그는 '취미의 객관성'에 대해 논했는데, 작품을 평가하는 기준의 동일성을 말하면서 취미는 주관적인 것이 아니라 객관적인 것이라는 의견을 피력한 바 있다.[75]

이와 같은 정보들은 단순히 작가나 작품들에 대한 거래 정보와 같은 수준과는 달리 한 단계를 진전하여 작가의 세계관에 대한 구체적인 수준의 연구 결과들에 대한 2차, 3차 정보들을 말하는 것이다. 특히나 글로벌 마켓의 성격으로 급변하고 있는 최근에는 전문 잡지나 신문 등을 통해서도 외국에서 거래되는 해당 작가의 현황이나 가능성을 지속적으로 체크해 볼 수 있다. 그 작가의 시장이 국내에 제한된 경우와 전 세계를 무대로 하는 것은 판이하게 다른 결과를 낳을 수 있기 때문이다.

이 과정에서 평론문이나 칼럼 등에 대한 이해를 위해서는 전문 용어를 익히고 변화하는 미술사적 흐름을 이해하는 일은 당연한 과정이다. 더욱이 새로운 비전을 향해 질주하는 작가들의 놀라운 상상력과 창의력을 간파하는 최소한의 능력을 겸비하는 일은 수준급 컬렉터가 갖추어야 할 필수적인 요건으로 꼽힌다.

여기에 해당 작가의 순수한 예술사적 가치와 대중적 애호 가치 등을 구분해 낼 수 있는 능력을 지닌다면 더욱 높은 수준의 컬렉터로서 자격을 획득하게 된다.

2) 전시 경력

작가의 제반 경력을 살펴보는 것은 매우 중요하지만 특히 작가가 전시를 어디서 했는지도 중요하다. 그룹전 보다 개인전을 가졌을 경우, 전시 장소는 그 작가의 인지도가 있다는 것을 의미한다. 전시 장소, 전시 규모, 전시 형식 등을 고려한다면 더욱 구체적으로 그 전시회의 수준을 파악할 수 있으며, 작가의 위상을 이해하는 데 도움이 된다.

주최나 전시 장소가 만일 뮤지엄이거나 평론가와 큐레이터 등 전문 분야의 기획자가 큐레이팅 한 전시회에 참가한 기록이나 유수

2005년 베니스 비엔날레 전시장. 세계 최대의 비엔날레로 이같은 주요 전시 참가 기록은 아트마켓에서도 영향력을 발휘하는 요소가 된다.

한 비엔날레, 수준 있는 갤러리, 아트페어 등의 기록은 작가의 기초적인 가치를 평가하는 데 유용하다.

특히나 수준급의 갤러리에서 기획 전시를 한 경험이 있거나 전속 작가로 계약, 주요 경매에서 상당한 출품 기록을 확보, 베니스 비엔날레나 상파울로 비엔날레, 리옹 비엔날레, 광주 비엔날레 등 커미셔너에 의하여 선정된 작가들의 경우 등은 당연히 작가를 평가하는 데 많은 도움이 된다. 다만 여기서 전시의 성격을 분명히 체크할 필요가 있다. 국내 전시의 경우도 그렇지만 더욱이 외국 전시 기록에서는 더욱 이와 같은 검증이 필요하며, 인터넷 검색을 해보는 것도 매우 편리한 방법이다.

뮌스터 조각 프로젝트(Skulptur Projekte Munster 07) 전시장

전시 형태 역시 대관 전시와 기획 전시, 초대전 등의 다양한 성격이 있기 때문에 큐레이터나 평론가 등에 의하여 기획된 전시의 경우에는 더욱 중요한 가치를 지닐 수 있다. 다만 미술시장에서 인기와 그 예술성 평가의 관점은 어느 정도 거리가 있다는 것을 참고할 필요가 있다.

3) 작고 작가

작고 작가는 생존 작가와 다른 의미를 지닌다. 대체적으로 작고 작가는 그만큼 많은 사람들에게 검증된 자료가 많을 뿐 아니라 더 이상 작품을 생산할 수 없다는 점 때문에 가격에서도 상당히 유리한 조건을 확보한다. 그렇기 때문에 사망과 동시에 작가의 시장가격이 변동되는 사례도 적지 않으며, 대체적으로는 상승되는 예가 많다.

그러나 저명한 작가가 아닌 경우 전시나 도록 제작 등 작고 후에 작품 관리가 제대로 이루어지지 않아 그 가치를 상실하면서 저평

작가들의 재단(foundation): 한 작가의 예술 세계를 연구하고 작품을 소장하여 전시 기능을 갖거나 자료 조사, 기념 사업, 작품 감정, 지적소유권 등의 업무를 담당하는 기구이다. 이러한 점은 디아 아트재단(Dia Art Foundation), 까르티에재단(Fondation Cartier) 등의 재단과는 달리 한 작가만을 중심으로 한 성격과는 구분된다. 뒤뷔페재단(fondation Dubuffet), 칼더재단(The Calder Foundation), 워홀재단(The Warhol Foundation) 등과 국내의 재단법인 환기재단, 장욱진미술문화재단, 유영국미술문화재단 등이 대표적인 예이다.

카탈로그 레조네: 프랑스어의 카탈로그 레조네(catalogues raisonné)에서 사용된 명칭이며, 작가들의 진품이라고 여겨지는 작품들을 세밀하게 수록한 '분석적 작품 총서'이다. 기본적으로 작품 사진과 일체의 작품 근거 자료, 작품의 출처를 따라 적어놓은 소장 과정의 혈통, 작품에 대한 내력과 설명, 전시 기록 및 미술시장에서의 관계자들에 대한 참조 리스트가 포함되어 있다. 뮤지엄, 재단, 갤러리, 유족, 학자 등에 의하여 출판되어진다. 작품 감정시는 결정적인 자료로 활용되는 사례가 많다.

가되는 경우도 적지 않아 작가의 사후 처리가 매우 중요하다는 것을 인지하게 된다.

한편, 우리나라는 아직 구체화되어 있지는 않지만 일반적으로 선진외국의 경우는 저명 작가가 작고하면서 재단(Foundation)을 설립하고 작가의 모든 작품에 대한 지적 소유권과 감정까지 총괄하는 경우가 많다. 그 주체는 작가의 가족이 가장 많으며, 동료일 수도 있고, 전문 연구자, 법정 대리인일 수도 있다. 그러나 상속자들의 경우는 전문가로서의 자격을 획득한 경우와는 다르다.

더욱이 카탈로그 레조네(Catalogue Raisonné) 등을 제작하여 작고 작가의 작품을 철저히 관리하는 재단이나 뮤지엄 등에서는 작가의 모든 작품을 낱낱이 정리하고 자료화하여 학술적인 연구와 감정시 충분한 자료로 활용하는 방법을 택하고 있다.

카탈로그 레조네는 비단 작품의 진위를 파악하는 자료로서도 유용하지만, 만일 그 작품이 자료에 삽입되어 있다면 작품이 제작된 시기와 과정, 재료, 관련 자료 및 게재된 기사 내용 등을 다양하게 파악할 수 있으므로 매우 활용가치가 높으며, 구입시도 중요한 자료가 된다.

이와 같은 기구가 설립되어 있지 않거나 유족의 감정 서비스 등이 없다면 명성 있는 경매회사나 갤러리 등 아트딜러로부터 구입하는 것이 개인 판매자에게 구입하는 것보다 안전하다고 보는 것이 관례이다. 유명 감정가나 아트딜러, 경매회사가 진위와 가격 감정 등을 한 증서가 있다면 당연히 작품의 가치를 향상시키는 요인이 된다.

3. 출처

출처(Provenance)[76]는 한 작가와 관련 있는 역사와 문서로 작품의 이전 주인들을 주로 알 수 있다. 그리고 작품 구입시 진위를 판단할 수 있는 중요한 요소이기도 하다. 카탈로그 레조네에서는 바로 이와 같은 근거 자료를 철저히 기록하여 이후 거래자들에게 충분한 자료를 제공하는 등 매우 중요한 역할을 한다. 만약 작품이나 첨부 자료에 출처가 명확히 첨부되어 있다면 보다 높은 신뢰를 확보할 수 있다. 여기서 해당 작품에 대한 자료는 별도의 구체적인 유래와 관련 서류가 첨부될 수 있다.

수묵화 등 동양회화의 경우 제발(題跋)을 남기는 습관이 있는데, 그 내용에서 명확한 기증자나 구매자의 기록이 있는 경우 더욱 작품의 신뢰성을 확보하며, 작가의 사후에 전문가가 감정 결과를 기록한 흔적으로 가치를 더욱 높게 확보하는 예가 있다.

그러나 아무리 출처가 명확하고 화려하다 하더라도 최종적으로는 그 작가와 작품의 절대치나 진위를 판단하는 것은 구매자나 감정전문가의 몫인 만큼 이러한 자료들은 단지 참고로 활용되어진다. 시장에서는 이와 같은 기록이나 감정서까지 위조되는 사례가 적지 않기 때문이다.

심지어는 작가의 확인이 있는 경우도 감정가들의 입장은 다르게 표명될 수 있다. 다만 이 경우는 프랑스와 같이 철저한 작가의 저작권보호 조항에 의하여 관례적으로 작가나 유족을 우선하는 입장이지만 감정전문가는 충분한 분석 자료와 진위의 근거를 제시하면서 이에 대한 의견을 개진할 수 있다. 출처와 관련하여 가치를 고

제발(題跋) : 중국의 서화에서 즐겨 사용된 것으로 작가 자신이 스스로 쓰는 자제발(自題跋)이 있으며 같은 시대의 친구나 선후배들이 쓰거나 후세가 기록하는 경우도 있다. 내용은 작품과 관련된 시구나 감상, 고증, 창작 과정, 평론 등으로서 작품을 분석은 물론 그 시대의 회화, 문학, 사상 등을 유추하는 중요한 자료가 된다.

저명한 중국 작가 장따치엔(張大千)의 화제와 낙관들. 상하이 징화경매고서화 프리뷰 출품작

장따치엔(張大千)의 화제와 낙관들

건륭어람지보(乾隆御覽之寶)를 사용한 미불
(米芾)의 작품. 「춘산서송春山瑞松」 송대.
35×44cm. 종이에 수묵담채. 타이페이 고
궁박물원

려하는 요소들을 보면 다음과 같다.

1) 소장 기록

해당 작품에 대한 소장자가 밝혀진 경우 진품의 가능성이 높아지
며, 가격 평가에도 도움이 된다. 만약 이전 소장자가 미술계의 저
명인사였거나 전문가, 사회 유명인사였다면 그 작품의 가치는 더
욱 높아진다. 그 예로 윈저 공작부인(Duchess of Windsor)의 소유였
던 수채화가 기존의 예상가보다 열 배 이상으로 팔렸던 기록이 있
다. 순수미술품이 아닌 일반 애호품의 경우는 더욱 이러한 소장자
기록이 중요한 변수로 작용한다. 즉 유명 정치가, 연예인 등이 사
용하거나 애호하던 물건인 경우 자체적인 가치평가 외에도 소장사
실만으로 가격은 상승하게 된다.

인장(印章)

서양에서는 작품에 남기는 작가의 기록에 있어서 작가의 이름과
작품 제작 일자 등 비교적 간단한 사인을 하게 되지만 중국과 한국,
일본 등지에서 사용한 인장은 제발(題跋)과 함께 작품의 출처를 기
록하거나 진위를 판단하는 데 매우 중요한 근거로 남는다. 중국에
서는 송대(宋代)까지만 해도 인장을 사용하는 습관이 없었으나, 원
대에 이르러 금석학이 발달하여 시문(詩文), 서법(書法), 화법(畵
法), 금석(金石)을 '4절(四絶)'이라고 칭할 정도가 되었다.

인장의 종류에는 작품을 소장한 사람이 하는 수장인(收藏印), 당
호(堂號), 길상격언 등을 새긴 인수장(引首章), 시구, 격언, 당호 등
을 새긴 압각장(押角章), 성명, 아호, 당호 등을 새긴 성명장(姓名
章), 작품을 감상하고 찍는 감상인(鑑賞印), 주로 문인들이 자신의

당호를 인장으로 표기한 재관인(齋館印), 이외에도 열람인(閱覽印), 별호인(別號印), 기년인(記年印) 등이 있다.

이 중 감상인은 황제나 높은 관직에 있었던 사람, 저명한 문인, 사대부, 작가들이 많이 하였다. 감상인을 많이 남긴 사람으로는 청대의 건륭(乾隆)황제를 꼽는다. 그는 89세까지 장수하였으며, 작품 감상을 최고의 취미로 삼았고, 수많은 작품들을 감상하였다. 그는 자신이 대하는 작품마다 수많은 낙관(落款)을 하여 거의 광적일 정도였으며, 한 작품에 집중적으로 여러 개의 인장을 사용한 경우도 있다.

1295년 원대에 조맹부(趙孟頫, 1254-1322)가 그린 유명한 「작화추색도(鵲華秋色圖)」에는 그의 인장만 해도 무려 8개를 사용하고 있는데, 윗부분에 고희천자(古希天子), 태상황제(太上皇帝), 건륭어람지보(乾隆御覽之寶), 아랫부분에 의자손(宜子孫) 삼희당정감새(三希堂精鑒璽), 건륭감상(乾隆鑑賞), 어서방감장보(御書房鑑藏寶), 고희천자(古希天子) 등을 사용하고 있다.[77] 그는 이외에도 다른 작품들에서 가경어람지보(嘉慶御覽之寶), 석거보급(石渠寶笈), 어서방감장보(禦書房鑒藏寶), 선통어람지보(宣統御覽之寶) 등을 사용하여 수많은 작품에 감상인을 남기게 된다.

우리나라에서도 조선시대에 문인화를 중심으로 작품에 많은 인장을 남겼는데, 추사 김정희(金正喜, 1786-1856)가 남긴 빼어난 일품 「불작란도(不作蘭圖)」 등은 대표적이다.

2) 뮤지엄 등의 컬렉션

작가의 작품이 뮤지엄이나 개인 또는 기업 컬렉션에 해당하는 자료로서 작가의 작품이 인정할 만한 컬렉션에 있다면 그렇지 않은

건륭(乾隆)황제 : 중국 청나라 제6대 황제로 재위 기간은 1735-1795년으로 이 시기를 '건륭시기(乾隆時代)'라 한다. 그는 조부인 강희제(康熙帝)에 이어 정치·경제·문화적으로 '강희, 건륭시대'는 청나라 최전성기를 이룩하였다. 건륭황제는 서화 감상을 즐긴 황제로도 유명하지만 1773년부터 10년 동안 300여 명의 학자를 동원하여 고금의 도서를 수집 망라한《사고전서(四庫全書)》를 완성한 것으로도 유명하다.

김정희, 「불이선란不二禪蘭」 55×31cm. 종이에 수묵. 조선 19세기

작가의 작품보다 높은 가치를 가진다.

외국의 한 사례로서 50년 동안 영국 아트 카운실(Art Council England)은 연간 약 15만 파운드의 예산으로 생존 작가의 작품을 구입하였다. 이는 단지 소수의 작가에 집중한 것이 아니라 전 분야를 대표하는 작가의 작품을 구입한다. 현재 페인팅, 조각, 오리지널 종이 작업, 작가의 프린트, 사진과 필름, 비디오 설치 작품 등 7,500여 점 이상을 소장하고 있다.

영국의 아트 카운실에 포함된 작가들도 잠재 투자 가치를 가진다. 런던의 헤이워드 갤러리(Hayward Gallery)는 아트 카운실에서 구입한 작품을 《아트 카운실 컬렉션 소장 1989-2002 Arts Council Collection Acquisitions 1989-2002》으로 출판한 적이 있다.

이러한 요소는 2004년도부터 시행되고 있는 우리나라의 미술은행이 작품을 구입하는 경우도 마찬가지이다. 적어도 전문가들의 추천과 심의를 통해서 이루어지는 구입 과정에서 미술은행은 수백 명에 달하는 작가들의 작품을 선별하고 최상의 작품 컬렉션을 위하여 노력하는 다단계적인 과정을 거치게 된다. 이같은 경력은 만일 가장 기초적인 검증을 원하는 구매자에게 최소한의 확신을 줄 수 있다.

뮤지엄 컬렉션의 경우도 마찬가지이다. 국립현대미술관, 서울시립미술관, 각 도나 시의 미술관, 주요 사립미술관 등에서 구입한 경력이 있거나 기획전을 개최한 적 있는 작가의 작품은 당연히 그 객관성을 검증받을 수 있는 훌륭한 자료를 확보한 셈이다. 당연히 이에 대한 정보는 정보 검색을 통해 어느 정도 확인이 가능하다.

여기에 기업들의 컬렉션 역시 매우 중요한 자료가 된다. 저력이 있는 기업의 경우는 자체적으로 뮤지엄을 설립하거나 파운데이션을 설립하는 사례가 많으며, 오랫동안 경험으로 무장된 최고의 전문가들로부터 자문을 받아 구입하기 때문에 그 신뢰성 역시 믿을 만

미불(米芾) 「춘산서송春山瑞松」 송대. 35×44cm. 종이에 수묵담채. 타이페이 고궁박물원

런던의 사우스뱅크에 있는 헤이워드 갤러리

한 정보가 된다.

미국의 많은 기업은 자신이 믿는 작가의 작품을 그 작가가 생존하고 있을 당시 저렴하게 구입한다. 미술품 가격이 상승하기를 기다리는 것보다 예산안에서 좋은 작품을 저렴하게 구입하기 위해서이다. 하지만 결과적으로 대기업에 의해 구입된 작품은 잘 알려진 기업에서 소유하고 있다는 경력이 적용되어 가치가 높아지게 된다.

작가들 역시 간혹 자신의 전시도록에 작품 소장처를 기록하면서 국내외의 유수한 뮤지엄이나 대학, 기업명 등을 기록하는 경우가 있다. 당연히 필요한 기록들이지만 이후에 이에 대한 자료를 역추적 할 경우를 대비하여 소장 경로와 형식을 명확히 할 필요가 있다. 소장처를 기록할 때는 소장 연도, 작품명 등을 명확히 해두는 것도 좋은 방법이다.

반 고흐 「별이 빛나는 밤 Starry Night」 1731. 73.0×92.0cm. 뉴욕 The Museum of Modern Art

3) 출처 확인과 보증

출처 확인은 해당 작품의 제작 당시 근거와 소장 기록, 판매 기록, 경매 기록 외에 작품을 분석하고 연구한 전문가와 유족 등의 확인 내용 등이 포함될 수 있다. 이러한 이유로 작가가 자신의 작품에 대한 진품 확인을 위하여 모든 자료를 파일로 보관하고 몇 점의 사진을 촬영하여 동시에 자료화하는 방법은 매우 유용하다. 거장들의 경우는 재단(Foundation)을 설립하여 이러한 일들을 체계적으로 관리하지만 개인의 경우도 얼마든지 가능하다.

물론 작가의 작품을 거래하는 갤러리 역시 이와 같은 자료를 정리하여 고객에게 제공하는 것은 신뢰성을 위하여 매우 중요하다. 갤러리가 거래 사실에 대한 증명과 작품에 대한 진위를 보증하고 이에 대한 책임을 보장한다는 문구와 함께 위작이 발견되는 시 이에 대한 보상 등의 내용을 명시하는 거래 약관 등을 독자적으로라도 시행하는 것이 신뢰도를 높이는 데 의미가 있다.

파리 휘 드 센(rue de seine) 거리의 갤러리에 전시되어 있는 주요 카탈로그와 전시 자료들

또한 거래자들은 어느정도 가격대 이상은 진품 감정서를 요구하는 것이 일반화되어 가고 있다. 이에 대비하여 아트딜러들은 진위 여부를 결정하는 감정 절차를 거래 전에 완료하여 거래시 작품과 함께 제공됨으로써 신뢰성을 확보하는가 하면, 준감정절차로서 유족이나 전문가들의 의견서를 받아둔다든가 지명이나 인명, 제작 연대와 화제 등의 해석, 해당 시기의 특징 등을 폭넓게 조사해 두는 것도 중요하다.

특히 이후 외국 작품들의 유입이 점차적으로 확대된다고 보았을 때, 진품과 가치, 출처 등을 신뢰할 수 있는 방안이 절대적으로 요구된다. 물론 이 경우 경매에서 낙찰을 받은 경우는 경매 카탈로그를 제시할 수 있으며, 작가의 도록이나 웹사이트 등을 자료로 활용할 수 있다. 만일 해당 작품이 도록과 웹사이트에 올라 있는 경우라면 진품 가능성과 대표적 작품이라는 의미가 더해져서 더욱 좋은 자료가 되는 것은 당연하다. 그렇기 때문에 많은 사람들은 같은 값이면 이미 자료화되어 있는 작품을 희망한다.

권위 있는 해외 감정사들이 감정을 한 경우 소견서를 기록한 구체적인 자료 파일을 넘겨받을 수 있으며, 이러한 자료들에는 반드시 기록자의 연락처와 일체의 통신 자료가 명확히 남겨져 있어야만 출처의 역추적이 가능하다. 심지어는 위작을 진품으로 둔갑시키기 위하여 경매 카탈로그마저도 완전히 새롭게 인쇄하는 사례도 있었으며, 전시회나 도록을 제작하는 의도적인 수법이 가능하기 때문에 작품 출처, 보증서, 감정서 등에는 필수적으로 구체적인 연락처를 명시했는지를 확인해야만 한다.

실제로 국내에서 인상파와 입체파의 대가급 작가들의 위작을 상당량 유통하려는 사례가 포착되었고, 이들 역시 작품 사진까지 붙인 감정서를 제시하였지만 감정서 어디에서도 감정단체의 연락처나 주소마저도 찾아볼 수 없었다. 또한 전시도록, 경매 카탈로그에

실려있는 등 출처가 확실하더라도 거의 완벽한 모작을 하는 경우 구분이 매우 쉽지 않다는 점이다. 이러한 예외적인 조건들은 작용하지만 이후 진위 판단과 가격 평가를 위한 확실한 출처의 자료 제시는 거래에 있어서 매우 중요한 판단 근거가 된다.

2007년 KIAF에서 베트남의 저명한 작가인 부샹파이(Bui, Xuan Phai, 1920-1988)를 출품한 갤러리 포커스에서는 아예 작품의 보증서 전시 부스를 공개하였다. 대체적으로 구매자가 요구하는 경우 제시하는 것이 일반적이지만 구삼본 대표는 이렇게 말한다.

"1994년 이후 베트남 하노이, 사이공 등을 넘나들면서 많은 사람들을 만났지요. 유족과 갤러리 대표, 전문가 등을 만나서 진위에 대해서만은 명료한 기록을 남기자는 결론을 얻고 모든 분들의 확인자료를 받아왔지요. 300여 페이지에 달하는 도록도 제작하여 이후에 자료집에 실린 작품들만은 진위 시비에 휘말리지 않도록 철저한 D/B를 구축했습니다. 물론 필요하다면 구매자에게는 원본 파일을 복사해서 제공하지요."

구대표의 출처와 보증 노력에 대한 사례는 매우 구체적이고 의미가 있다. 이러한 노력은 사실상 외국 작가가 아니라 하더라도 얼마든지 가능한 부분으로서 작가, 딜러, 소장자 모두가 노력해야 할 부분이다.

베트남의 저명한 작가 부샹파이(Bui, Xuan Phai, 1920-1988)의 작품 보증서. 제공 : 갤러리 포커스

4. 각 장르의 특수성

1) 판화

 판화(Prints)[78]와 사진은 일반인들에게 있어 매우 접근이 어려운 분야로 인식되어 왔다. 그러나 어느 정도만이라도 기초적인 이해를 한다면 훨씬 전문적인 거래를 성사시킬 수 있다.

 가치 있는 판화는 반드시 작가의 사인과 날짜 또는 작가의 소유권 낙인이나 작가에 의해 권한이 위임된 판화 제작자의 낙인이 있어야 한다. 이것은 또한 제한된 수의 에디션 중에 하나여야 한다. 일반적으로 같은 작품의 에디션 번호가 다르다고 에디션 번호에 따라 가치가 변하지는 않는다.

 판화도 다른 미술 작품과 같이 컨디션(condition)에 따라 가치가 달라진다. 대부분 종이에 제작된 경우가 많은 만큼 조금만 흠이 있어도 다른 종류보다 한눈에 표시가 나기 때문에 취급에 주의해야 한다. 찢어지거나 변색된 작품은 새것인 것보다 가치가 떨어진다. 그렇기 때문에 판화는 보관이 생명이다. 일반적으로는 종이에 작업을 하는 만큼 작품에 미세한 손상이나 구김이 있어도 매우 눈에 거슬리게 된다. 이러한 점을 감안하여 판화 보관하는 박스를 별도로 제작하기도 하고 이동시는 필히 화판, 박스에 포장하는 것을 습관화하여야 한다.

 또한 당연히 희귀한 판화일수록 가치가 높다. 대체적으로 판화 제작자들은 에디션을 50-100 이내로 제작한다. 우리나라와 같이 판화시장이 열악한 경우는 판매량을 고려하여 10-20 이내로 제

워터마크(Watermarks) : 빛을 투과해 볼 때 더 밝게 보이는 종이의 이미지나 패턴을 말한다. 원래 중세 교회에서 암호문을 보낼 때 사용된 투명한 그림이나 글씨를 의미했던 것으로 방수 처리된 금속 스탬프를 찍거나 투문을 넣은 롤러로 압축하여 만들어졌다. 1282년 이탈리아 볼로냐(Bologna)에서 처음 소개되었고 당시 제지업자들이 제작한 종이에 고유상품임을 증명하기 위해 삽입하였으며 우표나 화폐, 위조 방지를 위한 여러 정부 문서 등에도 사용되었다.

현대에는 미술품, 저작물, 지폐 등의 불법 위조 방지를 위해 개발된 기술을 말하며 첨단 복사기나 컴퓨터 스캐너로도 재생하기 어려워 위조지폐 식별에 있어 중요한 근거가 된다.

판화공방 : 판화 제작에 필요한 시설을 갖추고 에디션을 제작하며, 작가들의 판화 작업을 지원하는 역할을 한다. 선진국에서는 연구 기능과 출판 기능을 동시에 지니고 있는 예가 있으나 국내에서는 아직 작가들의 공동작업실로 사용되는 예가 많으며, 소수의 공방이 운영되고 있다. 1987년 가나판화공방, 1989년 서울판화공방 등이 설립되었다.

작되는 사례도 많다.

워터마크(Watermarks)의 경우 사진 복사를 하면 나타나지 않는다. 만약 종이 제작자가 워터마크를 통해 확인 가능하다면 판화는 더 가치가 있을 것이다. 종이의 무게와 질감은 사진 복사가 어렵기 때문이다.

판화의 경우는 에디션(edition)이 매우 중요한데 한 장 이상의 복수로 이루어지는 재판된 의미를 지니고 있으며, 다음과 같은 세부적인 규정에 의한 분류로 통용된다.[79]

· **A.P(Artist Proof)** : 프랑스어로 E.A(Épreuve d'Artiste), EP, EPA(Preuve de Artiste, Preuve de Chapelle)로 표기하고 에디션에 포함되지 않는 것을 말한다. 이는 에디션에 있는 번호 외의 판화로 작가 보관용과 뮤지엄, 공방 기증용, 작가들끼리의 교환, 기념용 등을 목적으로 제작되며, 발행 부수는 전체 수량의 10-15% 이내로 제한한다. 그러나 이 경우도 미술시장에서는 동일하게 거래되는 예가 많다.

과거에는 작가가 자본가들로부터 숙박과 생활비 그리고 공방과 직공들, 판화용지 등을 제공받고, 작품에 대한 대가로 판매를 위한 에디션을 얼마씩 나누자는 관행이 있었다.

· **T.P(Trial Proof)** : 작가가 실제 판을 찍기 전에 시험적으로 찍어내는 판화로, 프랑스어로는 '에프뢰브 데쎄(épreuve d'essai),' 독일에서는 '프로베 드룩(Probe druck)'이라고 부른다. 작가는 이 시험 판을 찍어 본 후, 수정과 손질을 거치게 된다. 시험 판은 작가가 어떻게 작업하느냐에 따라 몇 점이 될 수도 있지만, 보통 그 수는 몇 점밖에 안 되고, 한번 수정을 가한 판은 다른 것과 구별된다.

· **P.P(Present Proof)** : 선물용이나 인쇄업자에게 주어지는 증

2006년 5월 KIAF에서 판화세트를 설명하고 있는 갤러리 SP 이은숙 대표

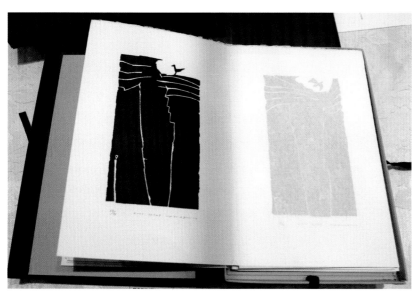

김상구의 판화집. 다량의 판화를 묶어서 제작하는 형식으로, 시리즈를 컬렉션할 수 있을 뿐 아니라 보관하는 데도 매우 편리하다. 2007 아트스타 100인 축전

판화전문 갤러리 김내현화랑의 공방

정본으로 'P.P(Printer's Proof)'로 표기되기도 한다. 이는 인쇄업자의 수에 따라 그리고 작가의 재량에 따라 한 점 혹은 몇 점이 될 수 있다.

· H.C(Hors Commerce Proof) : H.C라고 적힌 판은 '비매품(not for sale)'을 의미하며 매우 소수로 발행되는 작품의 견본이다. 이들 '판(proofs)'은 1960년대 후반에 프린트된 에디션의 확장으로 시장에서 등장하기 시작하였다. 이것은 다른 용지나 잉크로 프린트함으로써 에디션과 구별될 수 있으나 완전히 다른 것은 아니다. 퍼블리셔(Publisher)들은 이것을 때때로 전시용 복사본으로 사용하기도 하기 때문에 이런 판을 함부로 다루지 않도록 보존한다.

· BAP(Bon à Tirer Proof) : '에디션에 들어가기 전 정본 인쇄판(Ok-to-Print Proof)'을 가리키는 것으로, 때때로 b.a.t라는 약자로 표기되기도 한다. 이는 작가가 최종적으로 승인된 시험인쇄

판으로 인쇄업자에게 이것이 작가 자신이 찍기를 바라는 최종판
이라는 것을 말해 준다. 이는 출판을 위한 많은 시험판 중 하나
뿐인 판이며, T.P의 완성판으로서 작가와 발행자, 공방 보존용
이 되고, A.P처럼 판매 목적의 견본이 되기도 한다.

· C.P(Cancellation Proof) : 해당 작품의 판을 폐기했음을 의미
하며, 판에 X표를 하는 예가 많다. 이는 더 이상 에디션을 제작할
수 없도록 하기 위한 안전장치로 폐기한 원판 한 장을 찍어낸다.

· 라지 에디션(Large Edition) : 대량으로 찍어내는 판화로서
원래는 100-200점 정도를 찍어내는 데 반하여 이 경우는 그 이
상으로 많은 수를 찍어내는 경우이다.

· 리스트라이크(Restrikes) : 오리지널 에디션이 완성된 뒤 폐
기하지 않은 원판으로 찍어낸 판화로서, 판이 많이 훼손된 상태
에서는 작가 외의 다른 사람의 손에 의해 가필 또는 수정해서 찍
어낸 판화를 일컫는다.

· 퍼블리셔(Publisher) : 판권을 소유하고 에디션을 발행하는
사람을 퍼블리셔라고 한다. 이들은 판화 작품을 제작하기 위한
재정지원과 시장 형성을 돕는다. 또한 작가가 마음대로 인쇄하지
않는다는 가정하에서 작가와 인쇄업자를 통합 조정하고, 때로는
인쇄업자가 퍼블리셔가 될 수도 있다. 퍼블리셔는 16세기로 거
슬러 올라가는데, 19세기가 되면 인쇄된 원판의 대부분은 퍼블리
셔에 의해 주문되고 시장에 출시된 것이다.

또한 미술품 가격에 있어서는 일반적으로 판수별로 가격대가
다르게 책정되지는 않는다. 그러나 희귀한 컬렉터들은 특정한 번
호나 A.P(Artist Proof)판만을 선호하는 경우도 있다. 또한 라지
에디션(large edition)처럼 대량의 판화를 찍어내는 경우는 그만큼
가격이 낮게 책정된다. 이와 같이 판화에서는 엄격한 오리지널
개념에 대한 규정에 따라 그 가치가 결정된다.

2) 사진[80)

① 새로운 관심

일반적으로 사진은 피사체에 대하여 구체적인 재현이 가능하다는 점이 회화와 다른 점으로서 근대 사진으로부터 현대의 디지털사진에 이르기까지 다양한 변화를 시도해 왔다. 특히나 우리나라와 달리 최근 소더비나 크리스티의 품목에서 차지하는 사진의 위치는 놀랄 만한 변화를 거듭하여 30-40% 이상을 점유하는 사례가 나타나고 있다. 우리나라에서는 한국 판화미술진흥회에서 개최하는 '서울국제판화사진 아트페어(SIPA)'에서 판화와 사진이 전문으로 다루어지고 있으며, 해외에서는 영국의 '포토런던(The

포토런던(The International Fair for Contemporary Photography) : 세계에서 가장 권위 있는 사진페어. 1970년대 이후의 동시대 사진에 초점을 두며 다큐멘터리 작업부터 오디오와 비디오 같은 미디어 매체와도 결합된 개념 예술사진까지 다양한 주제와 테크닉의 사진을 보여주는 데 목적을 두고 있다. 2006년 11월 파리 포토(Paris Photo)의 소유주이자 기획자인 리드 익스비션스(Reed Exhibitions)에 의해 인수되었다. 포토런던은 봄에 개최되며 파리포토는 가을에 개최된다.

런던의 올드 빌링스 게이트에서 열린 '포토 런던 2007'의 전시장. 2007년 5월 31일-6월 3일

뉴욕 소더비의 전시장에서 사진 작품 프리뷰를 하고 있는 장면

파리의 갤러리 거리. 왼편에는 사진만을 판매하는 갤러리이다.

베허학파 : 베니스 비엔날레의 황금 사자상을 수상자이기도 한 사진작가 베른트 베허(Bernd Becher)와 힐라 베허(Hilla Becher) 부부에 의해 형성된 학파이며 이들이 뒤셀도르프 미술대학에서 길러낸 제자들에 의해 확산된 예술 사조 중 하나이다. 주요 작가로는 독일 사진계에서 가장 성공한 트리오, 토마스 스트루스, 토마스 루프, 안드레아 걸스키 등이 있으며, 이 외에도 사진을 독학으로 공부하고 뉴욕현대미술관에서 개인전을 개최한 마이클 슈미트(Michel Schmidt), 영국에서 터너프라이즈를 수상한 첫번째 외국인인 볼프강 틸만스(Wolfgang Tillmans) 등이 있다. 이들의 작품은 초대형 컬러 사진을 특허받은 접착기술로 프렉시 글래스에 부착하여 효과를 내는 디아섹(Diasec)기법을 사용한다. 이 기법은 여러 장의 사진을 이어 붙일 수 있다.

칸디다 회퍼(Candida Höfer, 1944-) : 쾰른에서 출생하였고 독일 현대 사진의 대표적인 작가이며 베른트와 힐라 베커를 스승으로 사사하였다. 공공도서관이나 오페라극장, 박물관 등 공적인 공간의 빈 내부를 초대형 사진으로 제작하여 '사회건축심리(psychology of social architecture)'를 표출하였다. 독일 저널리스트 베르너 회퍼(Werner Hofer)의 딸이기도 하다.

International Fair for Contemporary Photography)' 등 사진 전문 페어만 해도 수십 개가 열리고 있다.

근대 사진에 대한 시가 감정시에는 오브제의 질(Object quality)과 이미지의 질(Image quality)을 보는 두 가지 카테고리가 있다. 크리스티의 전문가 살로메 미첼(Salome Mitchell)은 죠세프-필베르 지로드 프랑지(Joseph-philbert Girault de Prangey, 1804-1894)의 작품이 높은 가격인 이유가 오브제의 질 때문이라고 믿고 있다. 이 작품은 구리 다게레오타이프(daguerreotype)에 은으로 프린트된 초기 작품이다. 이것은 종이 스크랩이 아니라, 무게가 있고 집어 올릴 수도 있으며 쥘 수도 있다. 반면 20세기 사진들은 이미지의 수준이 있다.

그리고 프린팅 날짜와 작가의 이름, 묘사된 이미지 역시 매우 중요하다. 예를 들어 유명한 헝가리 출신 사진작가 앙드레 케르테츠(André Kertész, 1894-1985)의 작고 스크래피한 5×8cm 정도의 프린트인「몬드리안 스튜디오 Mondrian's studio」는 80년 전 그가 그의 카메라를 향상시키자마자 찍은 것이다. 이것은 작가 자신의 프린트이고, 실제로 작가가 인화한 것이다.

한편 최근 현대 사진에 있어서는 미국의 리처드 프린스(Richard Prince, 1949-), 신디 셔먼(Cindy Sherman, 1954-), 독일의 베른트 베허(Bernd Becher, 1931-)와 힐라 베허(Hilla Becher, 1934-), 칸디다 회퍼(Candida Höfer, 1944-)와 역시 독일의 4대 중년 사진작가 그룹인 안드레아 걸스키(Andreas Gursky, 1955-), 토마스 루프(Thomas Ruff, 1958-), 토마스 스트루스(Thomas Struth, 1954-), 토마스 디멘드(Thomas Demand, 1965-) 등의 등장과 함께 현대 예술의 한 부분이라는 것을 인식시키는 데 커다란 역할을 한다.

특히 칸디다 회퍼는 독일의 뒤셀도르프학파이자 베른트 베허와 힐라 베허가 실내 공간의 새로운 주제에 대한 관심을 주도한 제자 그룹인 '베허(Becher)학파' 1세대이다. 그녀는 주로 유서 깊은 박물

칸디다 회퍼 「파리 루브르 박물관 Museé du Louvre Paris XVIII 2005-Grande Galerie」 © Candida Höfer/BLID-KUNST, Bonn - SACK, Seoul, 2008

관, 공공도서관, 오페라 극장, 박물관 등을 주로 다루고 있으며, 실내 공간에 지식이 축적된 공간미학을 연출하는 작가로 널리 알려져 있다.

그의 작품은 관람객들로 하여금 자신이 그 실내 공간으로 이동되어 있는 듯한 착각을 불러일으킬 정도로 사실성과 생생한 재현을 연출하고 있으며, 실내 공간 그 자체에 생명을 불어넣고 있어 현대 사진의 역사에 많은 영향을 미친 독창적 기법을 구사하고 있다. 또

한 촬영되는 공간의 특성을 최대한 살리기 위하여 사람이 배제되어 있다.

이러한 변화는 과거처럼 유명인사들을 어떤 작가에 의하여 작업되었느냐를 묻는 수준으로부터 일탈하여 사진의 순수성, 현대 미술로서의 위치를 점하는 트렌드로서 위치하는 계기를 이루었다.

리처드 프린스의 사진은 2005년 뉴욕 크리스티에서 100만 달러의 기록을 깨면서 더욱 가격이 치솟게 되며, 신디 셔먼의 구성 사진(Constructed Photo)은 과감하게 사회 현장의 어두운 곳을 향하여 창녀, 마약중독자, 기형의 인체 등을 소재로 다루는가 하면 자신이 모델로 변신하여 피사체가 되는 등 다양한 현상을 창출하게 된다.

② 보존과 품질의 중요성

사진 작품을 구입하거나 판별할 때는 매우 중요한 요소가 있다. 즉 작품의 예술성이 가장 먼저이지만 그에 못지않게 중요한 것은 바로 품질이다. 이 품질의 문제는 프린트의 질과 보존 처리의 수준이 좌우한다. 물론 이와 같은 이유로 구입시 보증 기간이라든가 사후 서비스를 하는 워런티(warranty, surety certificate) 등을 받아두는 것이 더욱 안전하다.

사진의 보존과 품질을 판단하는 데 가장 기본적인 것은 반항구적 보존 가능성, 탈색과 변색 등을 사전에 방지한 과학적인 처리 등이다. 대표적인 것으로는 뮤지엄 보드(museum board)의 사용, 중성 처리된 박스(truecore drop-front box) 덮는 종이(Photographie strage papers), 코너, 테이프(acid free-linen tape), 풀 등을 사용하여 사진 작품에 영향을 미치지 않도록 하는 것이 매우 중요하다.

추가한다면 사진을 촬영한 것도 중요하지만 언제 프린트되었는지, 또 누구에 의하여 프린트되었는지를 확인해야 하며, 오래된

리처드 프린스(Richard Prince, 1949-) : 미국의 화가이자 사진작가로 그의 작품은 종종 예술계에서 논쟁거리가 되어왔다. 담배 광고를 이용한 그의 첫번째 리포토(rephotograph) 작품인 '무제(Untitled)'는 저작권 위반에도 불구하고 2005년 뉴욕 크리스티 경매에서 100만 달러 이상에 낙찰되기도 하였다. 2007년 11월에는 그의 작품이 추정가의 3배인 608만 9천 달러에 낙찰되기도 하였다.

워런티(warranty) : 판매자와 소비자의 상호 관계에 있어서 판매자의 법적인 의무이며 수리나 교환과 같은 구체적인 행위도 포함된다. 소비자와의 약속 이행이나 품질에 문제가 발생할 경우 실행되고 부동산 거래에 있어서는 숨겨진 하자가 발생할 경우 그 손해에 대해 양도인이 보증하는 등의 의미를 지닌다.

선화랑에서 개최했던 '매그넘 풍경사진전' 2003년 12월-2004년 2월

빈티지인지 모던 사진인지를 구분하다든가 작가의 사인이 있는지 등을 확인하는 것은 가격을 결정하고 작품의 질을 판단하는 데 매우 중요하다.

③ 디지털 사진

최근 들어서는 아날로그 빈티지 사진에 비하여 디지털 사진이 갖는 위력이 세계적으로 유행하고 있다. 특히 미국과 독일, 영국, 프랑스를 중심으로 인기를 끌고 있는 디지털 사진은 안드레아 걸스키(Andreas Gursky, 1955-), 토마스 루프(Thomas Ruff, 1958-), 토마스 스트루스(Thomas Struth, 1954-) 등 세계적인 대가들을 중심으로 급속히 퍼져나갔다.

그 중 안드레아 걸스키는 낭만주의와 사실주의적 감성을 바탕으로 현대 사회의 박진감 넘치는 소재를 다루었으며, 토마스 루프는 디지털 사진과 추상적 화면을 연출하면서 컴퓨터 처리를 병행하는 실험적인 사진 작업으로 현실의 일루전에 대한 문제를 이미지의 이미지로 해석하였다. artprice.com에 의하면 안드레아 걸스키의 작품은 총 판매액 통계에서 2005년 147위에서 93위로 급상승했으며, 최고가가 220만 달러로 사진 부분 2006년 판매액 1위에 랭크되었다.[81]

이들의 작품은 대체적으로 5-10장 이내에서 인화되어 일종의 에디션 역할을 하면서 제한된 작품만을 선보이는 것을 일반적인 규범으로 하고 있으며, 주요 경매장에서도 인기를 끌고 있다. 무엇보다 디지털 사진의 매력은 과거 디지털 사진이 갖고 있는 순간적 포착의 매력과 함께 이를 다시 재구성할 수 있다는 장점이다.

디지털 사진작가들은 과거보다 훨씬 정교한 현상술과 함께 발전하는 첨단 기술을 이용하여 작가의 의도대로 현상을 재구성할 수

2005년 베니스 비엔날레 사진 작품들

있다. 그들은 기술적 특수성을 이용하여 동일한 피사체라 하더라도 사진에 나타난 현상을 새로운 진실로 창조함으로써 더욱 각광받고 있다.

우리나라에서도 최근 배병우, 배준성, 구본창, 민병헌, 황규태 등 수준급 사진작가들이 활동하면서 초보적이기는 하지만 사진시장의 새로운 가능성을 열어가고 있다.

④ 초상 사진[82]

할리우드 사진의 경우 두 가지가 있다. 유명한 사람에 의해 스타가 찍히는 경우와 비전문가에 의해 친밀한 스타의 초상이 찍히는 경우다. 세실 비튼(Cecil Beaton, 1904-1980), 어빙 펜(Irving Penn, 1917-), 애니 리보위츠(Annie Liebowitz, 1949-)에 의한 작품은 스타의 명성보다 작가의 작품에 의해 더욱 가치가 있다. 물론 사진의 평판과 스타의 명성이 함께 조화를 이루면 금상첨화이다.

예를 들어 페루 출신 패션 사진작가 인 마리오 테스티노(Mario Testino, 1954-)는 영국의 다이애나 비 사망 전 마지막 사진을 찍었다. 마리오 테스티노는 유명한 사진작가이고, 다이애나 공주 역시 너무나 유명했기 때문에 마리오 테스티노가 가지고 있는 오리지널 사진은 비록 현재 판매되지는 않지만 수년 내에 시장에 나오게 되면 그 가치는 매우 높게 평가될 것이다.

많은 사례에서 상대적으로 덜 알려진 사진작가에 의해 친근한 스타가 찍힌 사진들은 유명 사진작가에 의해 찍힌 것보다 가치가 낮다. 반면에 유명해지기 전에 스타들의 일상 스냅들을 찍은 사진은 오늘날 매우 인기가 있다. "만약 친구가 찍은 학창 시절의 존 레논(John Lennon, 1940-1980)의 사진이 시장에 나온다면 그것은 여섯 자리 수를 기록할 것이다"라고 경매 전문가 스테펀 메이콕(Stephen

Maycock)이 말했다. 비틀즈나 존 F. 케네디(1917-1963)와 마릴린 먼로(Marilyn Monroe, 1926-1962)와 같은 유명 인물의 사진은 A급 사진으로 항상 팔린다.

3) 포스터

포스터[83]는 아직 우리나라 시장에서는 중요하게 다루어지지 않지만 외국의 아트마켓에서는 독립된 품목으로 다루어진다. 이 역시 다른 경우와 마찬가지로 컨디션(Condition)이 중요하다. 그러나 포스터는 낮은 질의 종이에서 출력되고, 유화처럼 좋게 보관이 되지 않기 때문에 모서리가 찢겨질 수 있다. 컬렉터들은 이것을 인정하고 충분히 값을 지불한다.

포스터는 어느 플레이트(plate)에서 만들었느냐에 따라 가치가 매겨진다. 원판에서 나온 포스터는 작가나 아트 디렉터 또는 사진작가에 의해 감독되었을 것이다. 1940년대에 만들어진 상태가 좋은 툴루즈 로트렉(Toulouse Lautrec, 1864-1901)의 복제품은 가치가 높지 않다. 그러나 석회석의 원석판으로 된 것은 누구든지 원할 것이다.

19세기 후반부터 20세기 초중반의 원판 포스터는 오늘날에도 높은 가격을 기록하고 있다. 포스터는 일회용이기 때문에 초기의 것일수록 희소 가치가 있다. 첫 포스터는 작가의 스케치부터 출력이 되지만, 중요하게 여겨지지 않기 때문에 대부분의 경우 지금까지 있는 경우가 드물다. 결국 처음 플레이트로 출력한 포스터는 작가의 초기 작품과 비슷하다고 할 수 있다.

품질 또한 중요한데 여행이나 광고 포스터의 경우, 20세기 '현대 포스터의 아버지' 라고 불리는 이탈리아 출신의 레오네토 카피엘로(Leonetto Cappiello, 1875-1942)의 작품이 가진 위트 때문에 미국

의 포스터 컬렉터들에게 가장 인기가 있다. 그의 포스트는 항상 제품을 묘사하지 않고 팔고자 하는 것과 이미지가 재치 있고 놀랍게 어울린다.

대부분의 컬렉터들은 주제에 따라 포스터를 사기 때문에 포스터의 연대는 그리 중요하지 않다. 스타일이 고급스럽고 매력적이기 때문에 아르데코풍의 여행 포스터가 특히 유명하다. 또한 영화 포스터 분야는 아트딜러에 의해 시장이 리드되지 않아 시장을 예상하는 것은 어렵지만 좋은 투자대상이 된다.

영화 포스터는 더욱 사진 같은 경향이 있다. 이미지는 영화 포스터가 무엇을 홍보하는지를 알 수 있게 한다. 영화 포스터는 두 가지 분야로 나뉘는데 장르별 포스터(호러, 웨스턴, 알프레드 히치콕(Alfred Hitchcock)의 영화 등)와 명사별 포스터(크린트 이스트우드(Clint Eastwood), 에바 가드너(Ava Gardner), 엘비스 프레슬리(Elvis Presley, 1935-1977))가 그것이다.

장르별 카테고리에서 초기 호러 포스터는 인기가 있다. 영화 포스터 시장은 개인적 취향에 의해 많이 좌우되고, 가격은 그 결과로써 변동된다. 그러나 스페셜리스트 사라 호지슨(Sarah Hodgson)은 사진과 같이 특정 유명 연예인은 항상 더 인기가 있다고 한다. 오드리 헵번(Audrey Hepburn, 1929-1993), 스티브 맥퀸(Steve McQueen, 1930-1980), 제임스 본드(James Bond)의 숀 코네리(Sean Connery, 1930-) 등을 불멸의 아이콘이라고 한다.

또 다른 흥미를 끄는 것은 사이키델릭한 포스터(Psychedelic posters)로서 옛날을 그리워하는 1960년대에서 1970년대 베이비 붐 세대에 의해 최근 부상하는 시장이다. 그들이 어린 시절에 좋아했던 지미 헨드릭스(Jimi Hendrix, 1942-1970)나 다른 음악에 대한 포스터가 그것이다. 이 화려한 포스터는 콘서트와 레코드 발매 홍보를 위한 것이었다.

2004년 5월 2일 포스터 경매가 열리고 있는 국제 포스터옥션의 본사 전시장. 사진 제공 : 김민성

구소련 시대의 선동 포스터(Soviet poster)는 현재 서양에서 높은 가치가 있지는 않다. 러시아인들이 스탈린 시대의 것들에 관심을 가지기는 했어도 아직 큰 바이어는 없다. 그러나 자유 시장 경제가 성장하면서 구소련 이전의 혁명 전부터 1930년대까지는 사람들이 관심을 가지기 시작하였다.

1920년대 이후 출력되었던, 엘 리시츠키(El Lissitzky, 1890-1941)와 클루치스(G. Klutsis), 블라디미르 레베데프(Vladimir Lebedev)의 그래픽 추상 구성파 작품 시장이 독일에 있다. 이 포스터들은 스탈린의 지시대로 10년간 점차 추상성이 감소하면서, 명랑하고 행복한 농장이나 공장 노동자로 변하게 되었다. 추상파 포스터에 비해 미적 요소가 낮아 최근에 들어 인기는 없다.

4) 조각

조각[84]의 경우는 다소간의 전문 지식을 요구한다. 이를테면 돌로

제작한 석조나 나무로 제작된 목조와 같은 오로지 1점만을 제작할 수 있는 경우와 브론즈처럼 일정한 틀에 의하여 여러 점을 생산할 수 있는 제작 방식에 따라 가격 구조가 달라지기 때문이다.

다른 분야와 마찬가지로 조각의 경우도 국제적인 전시를 했거나, 유명 갤러리에서 전시를 했던 작가의 작품은 가치가 있다. 브론즈의 경우는 9건의 에디션까지를 어느 정도 오리지널로 인정하게 되며, 그 이상의 번호에 대하여는 대량 생산으로 간주되어 가격이 낮게 책정되어진다.

조각의 경우는 작가의 서명 또한 매우 다양한데 작고한 문신(1923-1995)의 경우는 브론즈에 자신이 직접 서명을 새겨 넣은 작품이 대부분이었고, 아예 작품 원형에 서명을 새기는 경우도 있다.

자신의 브론즈 작품에 직접 새긴 조각가 문신의 서명

5) 거장의 작품

① 출처들(Provenance)

매우 특별하고 가치 있는 거장의 작품[85]과 드로잉은 명인으로부터 명인으로 전해져오는 경우가 많다. 서양의 저명한 작가들은 작품의 모서리나 뒷면에 식별 가능한 낙인이나 서명이 차례로 기입된 사례가 많다. 중국이나 일본의 경우는 수많은 소장인이 찍히거나 제발(題跋)을 하고, 소장자나 감상자의 서명과 감흥을 적어두는 경우가 많다.

합작인 경우는 각자 작가들의 감회와 서명이 다르게 기입되어 있으며, 기증품인 경우도 기증의 사유와 대상자에 대한 작가의 관계를 기록해두고 있다. 이는 단지 작품의 진위만을 증명하는 것이 아니라 작품의 가치와 별개로 역사적인 가치와 다양한 흥밋거리를 제

공한다.

② 준비 과정의 드로잉(Preliminary Drawings)

그로리치화랑에서 전시중인 이응노 등의 드로잉. 조희영 대표에 의하여 운영되고 있으며, 국내에서는 주요 작가들의 드로잉을 집중적으로 다루는 갤러리로 유명하다.

　우리나라에서도 저명한 작가들의 대작들은 대체적으로 수십 장의 드로잉이나 밑그림을 남기는 경우가 많다. 최근 박수근이나 김환기 등의 드로잉이 대표적이지만 근대 작가들의 밑그림이나 크로키, 드로잉 등은 어느 경우 실제 작품보다 작가의 의도를 보다 쉽게 이해할 수 있고 자신의 세계관을 투명하게 드러내는 경우가 많다.

　이러한 이유로 드로잉 역시 결코 낮지 않은 가격으로 거래되는 사례가 많다. 특히 한국화의 밑그림은 많은 작가들이 사용하였지만 실제로 보존되어 오는 자료들이 많지 않아 때에 따라 매우 희귀한 가치를 지닐 수 있다.

　또한 희미한 단색으로 그린 드로잉은 둔탁한 마티에르와 의도적인 작가의 조형의지가 반영되었다는 점에서 오히려 유화보다 매력적인 경우가 많다. 종교적이고 우화적인 주제의 멜로드라마식의 무거운 유화에 비해서도 최근 컬렉터들에게 흥미를 유발시키는 경우가 있다. 여기에 거장들의 작업 준비단계나 과정들을 적나라하게 대할 수 있고 작가의 심경을 투명하게 읽을 수 있다는 점에서 매우 흥미롭다.

　물론 거장의 작품 거래는 미술관에 없는 최고의 작품을 구입하는 경우 더욱 매력적이다. 그러나 낮은 가격에 거장의 채취가 그대로 느껴지는 "특가품을 사려면, 오래된 거장의 드로잉 데생을 찾아보라"고 뉴욕주 이사카(Ithaca) 코넬대학(Cornell University)에 있는 허버트 존슨 뮤지엄(Herbert F. Johnson Museum)의 관장인 프랭클린 로빈슨(Franklin W. Robinson)은 말한다.[86]

박생광전에 출품된 드로잉. 2004년 9월. 갤러리 현대

　미술품 구입은 이상과 같은 다양한 요소들을 참고하여 이루어지게 된다. 그러나 최소한의 규칙과 조언을 한다면 다음과 같은 내용으로 간추릴 수 있다.

　① 안목을 넓힌다. 작품을 판단하는 기준과 역량을 축적하여 스스로 판단하는 수준을 향상시킨다. 미술사, 미술평론에 대한 광범위한 연구와 서적, 잡지, 웹 사이트 등을 통한 전문 지식을 연구하는 것은 컬렉터의 수준을 향상시키는 데 중요한 요건이다.

　② 발품을 판다. 경매장, 아트페어, 갤러리 등과 강연 등 현장이 중요하다. 특히 미술시장의 정보가 매우 제한되는 경우가 많아 자신의 노력으로 정보를 획득하고 신뢰를 쌓아가면서 시장의 전문가들과 정보를 교환하는 것은 매우 중요하다. 때로는 컬렉터들간의 단체를 만들거나 까페 등을 이용하여 상호간의 정보를 교환하지만 자신의 눈으로 경험하는 실시간 정보를 얻는 것은 유리한 위치를 점유하는 컬렉션의 열쇠이다. 만일 작가의 작업실을 직접 방문하거나 그들과 대화를 나누면서 작품 세계를 이해할 수 있다면 더욱

좋은 기회를 선점하게 될 것이다.

③ 자료를 구입한다. 경매 도록, 사이트 회원가입, 관련 도록, 카탈로그 등의 우선 구입으로 과거 미술품 가격, 평가 등 자료를 분석한다. 가능하다면 사전에 경매도록과 아트페어, 전시회 도록을 받아볼 수 있는 관계를 유지하는 것은 정보를 사전에 검토할 수 있기 때문에 매우 중요하다.

④ 가장 먼저 입장한다. 아트페어나 갤러리 전시의 경우 가장 좋은 작품을 제 가격에 구입하려면 남보다 먼저 입장해야만 가능하다. 귀빈들과 기자들을 초빙하는 프리뷰에 입장할 수 있다면 더욱 좋을 것이다.

⑤ 구매의 목적을 구분한다. 애호와 투자의 이중적인 목적을 분명히 한다. 애호는 철저히 주관적인 측면을 동반하기 때문에 객관적 취향이 결여될 수 있다.

독일의 퀼른에서 개최되는 'Artfair 21' 신진작가들의 작품이 중심을 이루고 있으며, 2007년에는 6월에 개최되었다.

⑥ 투자는 최고의 블루칩과 확실한 기대주이다. 최고의 블루칩은 검증을 거친 작품으로 불패의 가능성이 높다. 또한 블루칩 중 '슈퍼 블루칩'을 판단하는 것은 그리 어려운 일이 아니다. 왜냐하면 많은 전문가와 대중들의 관심이 집중되기 때문이다. 확신한 기대주는 이미 어느 정도의 상승세를 기록했을 것이다. 그러나 그 가격은 이제 겨우 시작일 수도 있다는 것을 유념한다.

⑦ 투자는 어느 정도 장기 소장을 전제로 한다. 단기투자는 한정적이다. 아무리 순간적인 상승치가 있다고 하여도 작품의 수준을 감안하는 것은 매우 중요하며, 감상과 투자를 겸하는 것은 매우 중요하다.

⑧ 반복하여 감상한다. 구매는 반복된 감상과 비교 등으로 판단을 종합하는 것이 좋다. 특히나 애호적인 구입의 경우 일시적인 현상만으로 작품을 구입하는 것은 이상적인 방법이 아니다.

⑨ 전문가의 조언은 필수적이다. 신뢰감 있고 정확한 전문가를

만나는 것은 이미 성공적인 컬렉션의 중간단계에 와 있는 것이다. 전문가란 장기적인 비전까지를 내다 볼 수 있을 뿐 아니라, 실시간으로 미술품 거래 현황을 파악하는 현장 중심의 학자나 아트딜러, 스페셜리스트 등을 말한다.

⑩ 고가의 경우 공신력 있는 감정서 첨부가 필수적이다.

그러나 최종적인 결정은 아무리 많은 경고 조항과 조언 프로그램이 있다 하더라도 구매자의 개인적인 취향과 의사에 의하여 결정된다. 이는 경제적인 접근(The Economic Approach to Art) 이론에서 말하고 있듯이 사회과학의 네 가지 인간 행동 양식에서[87] '개인들은 실행을 하는 완전한 단일체이지만, 끊임없이 다른 사람들과 서로 상호 작용한다' '개인들은 보통 대부분이 자신의 취향에 의거하고 행동은 동기에 의해 결정된다' 는 요소를 참고할 필요가 있다.

VI. 미술품 투자와 리스크

1. 투자 가치로서의 미술품

1) 새로운 포트폴리오

메이 모제스 미술품 가격 지수로 잘 알려진 뉴욕대학교의 교수 마이클 모제(Michael Moses)는 "헤지 펀드 매니저와 러시아 신흥재벌에 의해 거대 자금이 형성되었고, 이들은 지금 새로운 것에 투자하기를 원한다"고 말했다.

미술품의 향기는 새로운 모험으로 창작의 열정을 불태우는 예술가들의 스튜디오나 뮤지엄, 갤러리 등에서만 느낄 수 있는 것은 아니다. 신비한 창조의 마력은 이제 재테크에서도 발휘되고 있다. 수준 높은 미술품은 경제적 하향세에서도 살아남을 수 있다는 것이 다양한 통계에 따른 전문가들의 일반적인 이론이다.

투자 조언가 헤라미스(E. C. Haramis)가 "예술 작품에 돈을 투자하는 것이 채권이나 주식에 투자하는 것보다 직접적이지는 않지만, 예술시장이 점점 세간의 관심을 모으는 것은 사실이다. 뿐만 아니라 지금보다 더 많은 투자자들이 예술품에 투자하기를 고려하고 있는 것을 알고 있다"라고 말했듯, 높은 수준의 예술품은 경제적으로 어려운 시기일수록 상대적으로 금융 투자보다 더 안정적일 수 있다.[88]

최근 들어서는 포트폴리오의 다양화를 추구하는 계층에 의하여 '분산투자(Portfolio diversification)'의 대안으로 미술품이 떠오르고 있으며, 예술품 가격의 장기적 동향은 1990년 일본시장의 경제 거품 시기와 같은 예를 제외하면 아직까지는 꾸준히 상승 국면에 있다.

메이 모제스(Mei Moses All Art Index) : 뉴욕대 교수 마이클 모스(Michael Moses)와 지안핑 메이(Jianping Mei)가 만든 미술품 투자지수. S&P500(Standard & Poor's 500)지수와 비슷한 예술자산 추적 장치로 2000년부터 발표해 왔다. 미국 미술시장을 위한 데이터베이스를 구축하는 것을 목적으로 주로 뉴욕에서 판매된 실적과 1875년 이후 두 번 이상 나온 회화 작품의 낙찰가를 기초로 하였다. 메이 모제스 지수는 종합적인 분석과 함께 1700-1950년 사이의 미국회화와 19세기 후반과 20세기 사이의 인상주의와 근대회화, 그리고 12세기와 19세기 후반 이전의 고대거장들과 19세기 회화 등 3개의 카테고리로 세분화되었으며, 미술품과 주식의 비교치를 이해하는 데 기여하였다.

헤지 펀드(Hedge fund) : 소수의 개인이나 기관투자가들로부터 모은 돈의 이윤을 극대화하기 위한 일종의 투자신탁 형태를 말한다. 헤지 펀드는 수익이 나는 곳이면 세계어디든 외환, 주식, 채권, 파생금융상품 등 종류를 가리지 않고 공격적인 형태의 매매를 한다. 전형적인 단기 투자자본으로 투자 내용도 공개하지 않는다. 이는 일반 공모 펀드와 달리 거액의 차입도 가능하기 때문에, 손실이 커질 경우 금융시장 불안 요인으로 작용하기도 한다. 대표적 헤지 펀드로는 미국의 조지 소로스가 운영하는 퀀텀 펀드를 들 수 있다.

2005년 10월 신세계백화점 서울옥션 프리
뷰 장면

"미술품은 희소 상품이자 재생산도 쉽지 않다. 이 때문에 장기간의 미술품의 공급 증가는 공급 감소에 비해 미술품 수요의 꾸준한 상승을 보장한다. 미술품은 그 자체로서 자산 가치가 있다. 부동산이나 금융자산과 달리 미술품은 취미활동이자 투자대상이라는 양면성을 가지고 있다. 투자 목적을 제외하더라도 미술품 구매 자체가 순전히 재정적인 측면을 가지며 구매한 미술품은 자산의 일부로서 손색이 없다. 현재의 전통적인 유형의 투자를 대신할 아이템에 대한 모색과 시대 정신은 분명히 미술품이 상상할 수 없는 발전을 누리게 될 것이라는 점에서 확실하다."

– 볼프강 빌케(Wolfgang Wilke)

볼프강 빌케는 미술품의 희귀성을 강조하면서 자산 가치의 충분한 가능성을 설명하고 있다. 이와 같은 아트마켓에 대한 긍정적인 견해는 비단 그뿐만이 아니라 많은 전문가들로부터 제시되어 왔다. 한편 위에서 빌케는 질적으로 제한된 공급은 수요의 증가를 부추기고 이는 오랜 기간 진정한 가격 평가를 받을 수 있다는 것을 말하고 있다. 이러한 의견들은 어느덧 우리나라의 미술시장에도 적용되고 있으며, 그 가능성에 대한 관심이 급증하고 있는 추세이다.

2) 타자산과의 낮은 연관성

최근 여러 자산 시장의 붕괴에도 불구하고 순수 예술시장은 지난 3년간 상승세를 유지해 왔다.[89]

이 점은 예술품 투자 조언 사이트 www.greekshares.com, 투자 자문 요하네스 에반젤로스 헤라미스(Ioannis Evangelos C. Haramis)가 "예술품시장의 사이클은 주식 등 다른 자산과 관계가 낮다. 이

것이 투자 자산 구성을 다양화하려는 투자자들로 하여금 예술품을 선택하게 하는 것 같다"라고 말했듯 일반 투자자산과의 낮은 연관성 때문일 것이다. 그러므로 유가 급등, 경기 하락, 블랙 먼데이 등의 나쁜 소식들은 컬렉터에게 오히려 절호의 찬스가 될 수 있다.

그만큼 자금의 회전이 어렵게 되고 불안한 심리가 작용하면서 미술시장에는 발길이 뜸하게 될 것으로 보이지만 기존의 투자 구조와는 거의 별개의 코드를 가진 아트마켓은 피난처가 될 수 있기 때문이다. 그 좋은 예로 메이와 모제는 2001년 9·11 사태가 발생한 뉴욕의 아트마켓은 많은 사람들의 우려를 무릅쓰고 30여 명의 작가들이 최고치를 보여주는 현상을 나타냈다는 통계를 보고하고 있다.

이같은 현상은 우리나라의 미술시장에서도 잘 나타나고 있다. 미술품은 부동산이나 금융시장, 증권과 보석류 등의 다른 재화가치를 갖는 품목들과 직접적인 관계가 매우 낮으며, 이러한 점은 투자의 다양화를 위한 새로운 포트폴리오를 구성하려는 투자전문가들의 노력으로 이어졌다.

볼프강 빌케는 "예술품 시장의 일반적인 경향은 일반 시장과의 상관 관계가 적기 때문에 예술품 투자는 자산 구성의 위험성을 줄이는 데 도움이 된다"고 말했다. 이는 결국 자산 관리의 코드 다양화와 직결되며, 투자자들이 가장 두려워하는 리스크의 부담에 대한 새로운 대안으로 미술품을 인식하고 있다고 해석할 수 있다. 뉴욕의 공공경매시장에서 거래된 미술품의 도매 가격에 기초한 메이 모제스 전 미술품 지수(Mei Moses All Art index)에 따르면 미국 주식시장과의 상관 관계가 지난 50년간 불과 0.04%에 불과하다는 것을 밝혔다.

여기에 예일대학 경영학부의 윌리엄 고츠만(William Goetzmann)은 예술품 시장을 계량 경제적으로 분석을 한 결과, 주식시장보다

파리 드루오 거리의 관람객들

미술품 시장이 동시상관계수가 높다는 것을 발견하였다. 동시상관계수가 높다는 의미는 경기가 좋을 때 예술품 가격은 상승할 수 있으며, 경기가 하락해도 그 가격은 상대적으로 적게 하락할 수 있다는 것을 의미한다.[90]

물론 이러한 연구 결과가 동일하게 작용하는 것은 아니지만 전문적인 식견을 반영하였을 때는 대체적으로 작품에 대한 변동치가 그리 불안하지 않다는 것을 보편적으로 뒷받침하는 결과들이다. 현재의 미술시장을 보면 과거 '경기가 되살아나면 미술시장의 영향이 가장 느리게 나타나고, 어려워질 때는 가장 빠르게 하락한다'는 의식이 최근 많은 연구에 의하여 옳지 않은 것임이 증명되었다. 그러나 여전히 경제 동향의 전반적인 구도를 바꾸어 놓을 만한 공황이나 대규모의 증시폭락, 환율변동, 금리조정 등은 제외한 경우이다.

한편 미술품 구입은 수익률과 무관하게 그 자체로도 이미 투자자들의 취향을 충족함으로써 자산의 일부로 손색이 없다는 전문가들의 의견도 있어 투자 회수율과 무관하게 작품 구입을 권고하고 있다.[91]

3) 이중적인 매력

대체 시장적 성격을 강하게 띠는 미술시장도 1987년 10월 주식시장 폭락의 후유증에도 불구하고 런던의 소더비와 크리스티 경매에서 기록적인 경매 총액을 달성하였으나 결국 1990년대초에 가서 엄청난 하락세를 기록했던 충격적인 경험을 가지고 있다.

이러한 교훈은 상당히 불규칙하게 나타나는 미술시장도 상승세와 하락세의 곡선을 그린다는 사실을 추론하게 한다. 미술시장은 부분적으로는 독자적인 곡선을 그리지만 결과적으로는 핵심적인

경제순환 구조와는 떨어질 수 없는 관계로 존재한다는 점이다.

통상적으로 주식시장 하락과 미술시장 침체 사이에는 9개월에서 2년 정도의 시차가 존재한다고 보는 견해가 있으며, 경제 구조와 연동적인 관계에 대하여 빌 무스킨(Bill Muysken)은 예술 작품이 투자자로 하여금 완전히 투자 위험을 줄인다고 생각하지는 않는다고 말하고 있다. 부정적인 견해인 셈이다.

"예술품 가격은 주식시장 가격과 상관 관계가 높은 편이다. 1990년대 미술품 시장 폭락 사례가 하나의 지침이 될 수 있다. 단, 예술품 시장은 주식시장 하락과 경기 침체에 느리게 반응하기 때문에 투자자들은 반응이 빠른 주식시장에 투자하는 경향이 있다."

일반적이기는 하지만 투자자들은 미술품보다 주식시장이나 부동산에서 수익률을 빠르게 창출하려고 한다. 이처럼 미술시장은 대중들 모두에게 개방될 수 없는 고도의 지식과 안목, 심미안이 필요하다는 점에서 타분야와 구별된다. 결국 투자자의 재산 증식의 욕구가 발동한다고 해서 주식과 같이 순식간에 부를 축적하는 대상으로 가능할 수는 없다는 속성을 지니고 있으며 그만한 전문성을 담보해야만 가능하다는 속성을 지니고 있다.

또한 블루칩 미술품은 공급이 한정된다는 속성을 지니고 있다. 즉 수준급의 미술품은 냉장고나 TV처럼 지속적인 생산이 무한정 가능할 수 없으며, 특히 작고 작가들의 경우는 공급의 한계가 분명하여, 명작은 한정되어 있으나 수요는 증가될 수밖에 없다는 원리를 인식할 필요가 있다. 이러한 현상을 수요와 공급의 원칙에 대비하여 잘 파악해 본다면 블루칩 작가의 경우 단기간의 굴곡은 있으나 시간이 흐르면서 미술품 가격은 상승할 수밖에 없다는 원리를 증명한다.[92]

이와 같은 이유로 미술품 구입은 시차를 달리하지만 애호와 감상 가치를 지니는 반면 투자 가치로서도 상당한 매력이 있다는 점에서 이중성을 확보하고 있다.

4) 경제 수준과의 이중성

문화 예술에 대한 욕구를 충족하려는 경우, 상승 목적과 유형 등을 비롯해 각 나라마다 차이는 있지만, 미술시장을 중심으로 살펴보면 다음과 같은 두 가지 현상이 있다.

첫번째로는 미술시장의 성장은 소득 수준의 향상과 문화의 만족 수치에 의거한 자연스러운 현상이라는 점이다. 이는 GNP 1만 달러를 넘어서는 경제적인 안정 상태에서 매슬로(Abraham Maslow)가 말했던 문화생활의 추구로 이어지는 지극히 단계적인 현상이다. 이 점에서는 미술시장의 규모를 자랑하는 대다수 나라가 선진국의 대열에 서 있거나 세계적인 컬렉터 역시 재산 보유액이 상위권에 속하는 인물들이 많다는 것을 보아도 쉽게 알 수 있다. 그 중에서도 미국, 영국, 프랑스, 독일, 스위스, 이탈리아, 일본, 등의 국가가 두각을 나타내면서 미술품 수집과 거래에 선두 그룹에 서 있다.

두번째는 한 나라의 소득 수준과는 상관없는 문화 예술에 대한 애호와 상위 일부 계층의 컬렉션이다. 상대적으로 선진국의 대열이라고 해서 문화 예술의 욕구와 정비례하는 것은 아니다. 즉 일정 수준의 안정적 경제 조건이 아니더라도 문화적 배경과 역사, 민족성에 의하여 예술을 즐기고 유통하게 되는 경우가 있다. 바로 17세기 이후의 프랑스나 이탈리아는 대표적인 사례이며, 미술시장의 경우는 최근 신화적인 성장을 거듭해 온 중국을 들 수 있다.

중국은 국가의 총생산, 즉 GDP로는 세계 상위권이지만 1인당 소

매슬로(Abraham Maslow, 1908-1970) : 미국의 심리학자이자 철학자. 인본주의 심리학을 주도하였으며, 기본적인 생리적 욕구에서부터 사랑, 존중 그리고 궁극적으로 자기 실현에 이르기까지 충족되어야 할 욕구에 위계가 있다는 '욕구 5단계설'을 주장하였다.

중국 베이징 798의 갤러리 전시 장면

득은 100위권으로 국제적인 선진국 대열에는 턱없이 모자라는 수준이다. 하지만 경제 호황과 함께 상류층을 중심으로 70만 명의 컬렉터를 보유하는가 하면, 거시적으로는 7천만 명의 컬렉터가 존재한다는 추정치는 전 세계를 놀라게 하고 있다.

이들 국가들의 미술시장은 결코 경제적인 조건이라는 하나의 이유만으로 비롯된 결과가 아니다. 또한 굳이 매슬로의 단계적인 욕구 이론 등을 적용할 필요도 없다. 특히 최근 중국의 사례에서는 문화 예술의 영위가 필연적으로 국가의 전반적인 소득 수준과는 정비례하지 않는 다는 사실을 깨닫게 해주고 있으며, 다른 경제 구조와 달리 유구한 문화유산의 배경, 소수의 문화적 향유, 투자 가치 상승, 유희 욕구만으로도 미술시장의 곡선이 춤을 출 수 있다는 것을 증명해 주고 있다.

그러나 역시 가장 이상적인 아트마켓의 구조는 오랫동안 저변으로 확대되면서 많은 국민들의 심미안과 문화생활이 바탕이 되었을 때 마켓 구조가 가장 안정적이며 오랜 생명력을 갖는다는 데는 이견이 있을 수 없다.

5) 안정성을 보장하는 작가들

서양의 순수미술시장에서 회화의 경우 비교적 상위그룹에 속하는 분류는 크게 5개의 카테고리로 나누어 볼 수 있다. 즉 고대 거장들(Old Masters), 인상주의 작가(Impressionists)를 포함하는 근대, 현대(Modern, 1940-1970), 컨템포러리(Contemporary, 1970-1985) 그리고 1985년 이후 컨템포러리(Very Contemporary, 1985-)로 나뉜다. 이들 중 가장 위험한 투자는 마지막 카테고리에 대한 투자이다.

이에 비하여 우리나라의 경우는 고미술품, 근·현대 거장, 현대,

청담동 오페라 갤러리 블랙룸. 샤갈 등 유럽의 명화들이 전시되어 있다.

동시대 작가 등 네 분야로 나눠지며, 중국의 경우는 고대 거장, 근대 중국화, 근대 초기 서양화, 동시대 작가 등으로 순수미술 분야가 구분된다.

그 중에서도 고대나 근대의 거장들 작품은 이미 미술사적으로 오랫동안 평가되어 왔고, 심미적이고 문화적인 가치를 구현하고 있다는 점에서 상대적으로 높은 투자 가치를 지니고 있기 때문에 그 자체의 가격을 형성하고 있다. 여기에는 특히나 오랫동안의 작품의 진위를 판별하는 전문가 의견이 첨부되고 그 출처가 역사를 지닌다는 점도 감안된다. 여기에 이미 평가된 작품들의 경우 투자자가 다시금 평가 과정의 어려운 단계를 거치지 않아도 된다.

거장들에 대한 평가가 지속적으로 상승하고 있는 예로 19세기 인상파 작가들의 지속적인 고공행진과 함께 최근 미국에서 상승주가를 올려 온 앤디 워홀(Andy Warhol, 1928-1987), 마크 로스코(Mark Rothko, 1903-1970), 장 미셸 바스키아(Jean-Michel Basquiat, 1960-1988) 등을 들 수 있다.

그러나 아무리 블루칩 작가라 하더라도 물론 예외는 있지만 무명 시절 대표적인 시리즈와는 상관없는 실험 작품들은 이상적인 가격으로 거래되지 않는 경우가 많다.

예컨대 천경자의 여인상, 원시풍경 등과 초기의 화훼나 개구리 등의 시리즈는 가격 면에서 많은 차이가 난다. 김환기의 경우도 미술사적인 평가와는 달리 구상 계열의 항아리를 다룬 작품들이 강세를 보였으며, 그 다음이 점 시리즈이다. 경우에 따라서는 평론가들의 선택은 후자일 수 있으나 미술시장의 선호도는 다르게 나타날 수 있다. 같은 작가라 하더라도 어떤 경향의 작품이냐에 따라 그 값의 차이는 상당히 다르게 나타난다는 것을 참고할 필요가 있다. 즉 블루칩 작가라 하더라도 그 작가의 대표적 경향을 소장하는 것은 구입 당시 비록 추가된 가격을 지불하더라도 이후 그 상승 가치의

폭이 크게 변화할 수 있다.

이에 비하여 동시대 작가들의 경우 물론 영국의 데미언 허스트(Damien Hirst, 1965-)나 중국의 장샤오깡(張曉剛, 1958-)처럼 근대 이전의 거장 못지않게 상승하는 경우도 있다.

그 중 데미언 허스트(Damien Hirst)는 지속적으로 금기를 파괴하면서 상상을 초월하는 작품 세계로 유명하지만 세계 아트마켓의 파워에서도 유감없이 역동적인 활동을 보여준다. 그의 여러 작품들 중 2007년에 제작한 「신의 사랑을 위하여 For the Love of God」는 세간의 주목을 받은 엽기적 작업의 극치를 달렸다. 그는 이 작품 제작을 위하여 실제 1720-1810년 사이 30대 중반 인간의 두개골을 사용하였으며, 백금으로 틀을 씌우고 그 위에 8,601개의 다이아몬드로 장식하였다. 무게는 1106.18캐럿이나 되고 제작비만 220억 이상이 투입되었다. 제이 조플링의 런던 화이트큐브 갤러리에서 전시된 이 작품은 2007년 8월 30일 5천만 파운드(한화 약 950억 9,100만 원)에 익명의 사업가에게 팔림으로써 다시 한번 뉴스의 초점이 되었다.

죽음을 상징하면서도 보통의 인간들이 가장 혐오하는 해골에 대한 데미언 허스트다운 역발상으로 '삶과 죽음'에 대한 새로운 해석을 가하여 다시금 센세이션을 일으킨 그의 이 작품은 다이아몬드로 다시 태어난 또 다른 인간의 모습과 자본주의 사회에서 존엄성대신 생명의 상품화를 사유토록 하는 의미를 내포한다.

한편 화이트 큐브 갤러리는 허스트의 세계적인 센세이션을 일으킨 「신의 사랑을 위하여」를 단 한 점만으로 끝내지 않았다. 250번의 에디션으로 제작되는 실크스크린 판화(Silkscreen print on paper with glazes and diamond dust)는 유리와 다이아몬드 가루를 판화 위에 추가하여 제작되었다. 가격은 1만 파운드(한화 약 1,890만 원)이며, 1,700에디션으로 실크스크린(Silkscreen print on paper with

데미언 허스트(Damien Hirst, 1965-) : 1965년 브리스톨(Bristol)에서 출생하였고 리즈(Leeds)에서 성장. 리즈 컬리지 오브 아트에서 기초 과정을 배웠으며 골드스미스 칼리지에서 회화를 전공하였다. 1988년 '프리즈(Freeze)전'을 기획함으로서 스타가 되었고 yBa의 도화선을 연결하였다. 영국을 대표하는 세계적인 작가가 되었으며, 대표작으로는 「살아 있는 누군가의 마음속에서 불가능한 육체의 죽음」이라는 상어 작품과 「사랑을 위하여」 등이 있다.

제이 조플링(Jay Jopling, 1963-) : 영국의 아트 딜러이자 갤러리스트. 1993년 런던에 화이트 큐브 갤러리(White Cube Gallery)를 오픈하였고 2000년 헉스톤으로 이전 한다. 그는 에든버러대학을 졸업한 후 제2차 세계대전 이후 미국작가들의 작품을 거래하였고 데미언 허스트와 교류하였다. 또한 부인 샘 테일러-우드(Sam Taylor-Wood, 1967-), 길버트 앤 조지(Gilbert, 1943- , George, 1942-), 안토니 곰리(Antony Gormley, 1950-) 등 영국 yBa작가들의 작품을 많이 다루었다.

데미언 허스트 「신의 사랑을 위하여
For the Love of God」 17.1×12.7×
19.1cm. 플래티늄, 다이아몬드, 치
아. 8,601개의 다이아몬드로 제작되
었으며 5천만 파운드(한화 약 918억
원)에 판매되었다. 이 작품은 제작비
만 220억 원이 투입되었다.
2007 the artist, Photo : Prudence
Cuming Associate Ltd Courtesy
Science Ltd and Jay Jopling/White
Cube(London)

glazes)된 작품은 다이아몬드 가루가 빠진 복제로서 900파운드(한화 약 170만 원)로 판매된다. 허스트다운 발상이기도 하지만 값비싼 작품을 여러 사람들이 공유하여 감상할 수 있다는 면에서 판화의 매력을 절감하게 되는 순간이다.

사실상 데미언 허스트와 같이 뉴스거리를 몰고 다니는 소수 슈퍼 블루칩 작가들은 미술시장에서 최고의 대접을 받는다. 그러나 유명 작가라는 이름만으로는 극소수를 제외하면 향후 전망과 그 가능성은 매우 불규칙하다.

특히나 근대의 작고 작가들과는 달리 동시대 인기 작가들의 작품은 그 전망과 변화의 속도, 가격 상승치를 사전에 계산한다는 것이 그리 쉬운 일이 아니기 때문에 투자에 상당히 신중을 기하지 않으면 안 된다. 이러한 사실은 1990년 세계 아트마켓의 몰락에서도 증명된 바 있다. 세계적인 가격 하락세에서 가장 많은 하락폭을 기록한 것이 바로 동시대 작가들이었기 때문이다.

결과적으로 가장 안정된 투자 이익을 보장하는 상위그룹은 역시 명품들이 우선한다는 이론이며, '슈퍼 블루칩'이거나 그들과 근접한 작가들의 경우 어느 정도의 안정적 이익을 확보한다는 것이 전문가들의 조언이다.

6) 이제는 글로벌 마켓이다

투자대상의 블루칩과 현재의 블루칩 작가는 분명히 차이가 있다. 이제 우리나라의 아트컬렉션 역시 국내에서만 통용되는 질서는 상당 부분 붕괴될 수밖에 없을 것이다. 물론 소수의 대표적인 한국형 작가는 직접적인 타격에서 벗어날지 모르나 세계시장 질서에서 생존한다는 것은 곧 자국의 시장에서 경쟁력을 갖춘다는 개념으로 변

2005년 11월 예술의 전당에서 개최된 중국 현대 미술전

화될 시점이 멀지 않았다.

하지만 1970년대부터 시작된 우리나라의 미술시장은 엄격한 의미로 보면 국내시장의 질서와 컨텐츠가 주도하였다. 부분적으로 해외 아트페어에 진출한 경험들이 있으나 탐색전에 그치는 경우가 대부분을 차지한다. 이에 비해서 외국 작가들의 작품이 국내시장에 유입되는 예가 다수 있었지만 이 역시 명성 위주로 구입하는 소규모 형태였다. 마르크 샤갈, 엔디 워홀, 마리 로랑생(Marie Laurencin, 1883-1956), 베르나르 뷔페(Bernard Buffet, 1928-1999) 등의 저명한 작가들이 대중을 이루었던 것이다.

2007년에 접어들면서 질, 양 모든 면에서 국내시장이 한계에 부딪치게 되었고, 앤디 워홀, 게하르트 리히터, 장샤오깡 등을 위시한 해외 작품들이 진입하게 되었으며, 동시에 한국인 해외파들에 대한 관심이 서서히 증가하기 시작하였다. 백남준, 전광영이 그 대표적인 예이지만 그 외에 사실상 활발한 해외활동을 펼쳐온 작가들에 대해서는 제대로 된 시장의 관심이 쏠리지 못한 것도 사실이다.

이러한 원인은 물론 이해 부족과 성숙하지 못한 시장의 질적인 한계 등이 원인이지만 선진 외국의 경우 뮤지엄, 비엔날레 등에 초대되는 작가들이 저명한 상업 갤러리에서도 동시에 활동을 펼쳐나가는 것을 볼 수 있다. 거시적으로 보면 일맥상통하는 시스템으로 구축되어 있는 것이다.

그만큼 아방가르드적인 생경한 작품들 역시 상업 갤러리에서 다루어질 수 있다는 점이 우리와는 다른 구조이며, 이러한 현상은 자연스럽게 예술성에 대한 검증이 이루어지고 있는 것이다. 주목해야 할 것은 투자대상 작품이 미술사적인 가치를 갖는 작품 경향과 상당 부분 일치하고 있는 사례도 많다는 점이다.

예술성과 상품성은 불협화음이라는 판단이 결코 모든 작품에 해당되는 것은 아니라는 사실이며, 적어도 학술적인 평가에 있어서

2007년 아트 바젤 전시장

서도호 개인전 전시장, 갤러리 선 컨템포러리, 2006년 11월. 국제무대에서 많은 활동을 해온 작가로서 주목받고 있다. 사진 제공 : 선 컨템포러리

두각을 나타내는 경우는 아트마켓에서 투자의 대상이 될 수 있는 자격을 획득하는 데 우선적인 조건이 된다는 것은 확실하다.

갤러리스트(Gallerist)들은 보다 오랜 기간을 두고 진정한 스타로 성장하기까지 작가들과 호흡을 맞추기 때문에 그들을 관찰하고 평가하는 데 인색하지 않으며, 이러한 관계들을 질서 있게 대처한다. 그렇기 때문에 무명시절부터 스타가 되기까지 세계적인 작가들은 불과 몇 개의 갤러리만을 상대하면서 교류하고 상호 의지하는 형식을 취하는 사례가 적지 않은 것이다.

이제는 글로벌 마켓으로 나아가는 흐름을 거스를 수는 없다. 그러나 바로 이와 같은 해외마켓의 질서에 대응하면서 질적인 수준을 담보할 수 있는 작가를 수용할 수 있는 국내시장의 환경은 아직도

극히 초보적인 단계에 머무르고 있다.

우리나라에도 소수이지만 국내보다는 해외에서 두각을 나타내거나 실험적인 경향으로 독자성을 갖는 작가들과 갤러리들이 탄생하고 있다. 작가로서는 뉴욕과 유럽의 저명한 뮤지엄에서 전시를 개최함은 물론, 1급 갤러리 취급 작가로 부상한 서도호(1962-), 이불(1964-) 등의 활동은 대표적인 사례이다.

이불은 패미니스트적인 작업 계열에서 사이보그시리즈까지 이어지면서 도발적인 작가로 유명하지만 1997년 뉴욕의 MoMA에서 '프로젝트(Projects)'로 개인전을 개최한 데 이어서, 1999년 베니스 비엔날레 특별상을 수상하였고, 뉴욕, 일본, 시드니, 이스탄불 등과 유럽 등지에서 많은 주목을 받아왔다. 2007년에는 오스트리아 잘츠부르그의 갤러리 타데우스 로팍(Galeire Thaddaeus Ropac)전을 시작으로 파리전과 2008년초까지 까르띠에재단(Fondation Cartier) 전시를 하는 등 끊임없이 변화하는 모습을 보여주었다.

서도호는 이미 「Some/One」의 '인식표'로 많이 알려졌지만 사회와 역사에 대한 성찰과 비판적 언어들을 즐겨 사용하였다. 특히 제패적 권위의 상징과 전쟁에 대한 논의와 더불어 다극적인 문화의 충돌에서 발생하는 현상들을 제시하여 왔으며, 베니스 비엔날레에서도 매우 호평을 받은 바 있다.

이들의 활동은 국내의 시장 가격과는 관계없이 이미 글로벌 마켓에서 인지도가 확보되고 있을 뿐 아니라 뮤지엄, 비엔날레 등의 수준급 기획 전시 역시 지속적으로 참여하는 그룹으로 장기적으로는 작품 가격 면에서도 상당한 비전을 잠재하고 있다. 이어서 이미 한국 시장에서 조명되고 있는 배준성(1967-)을 필두로 최우람(1970-), 천성명(1971-) 등의 활약과 해외파인 데비한(1969-) 등의 활약 역시 제3세대의 선두주자들이다.

다만 우리나라의 경우 이들의 작품이 미술시장에 진입하는 데는

까르띠에(Cartier)재단 : 1984년 현대미술의 창작과 보급을 위해 파리 근교 주이 앙 조자스에 설립된 재단으로 알랭 도미니크 페랭(Alain Dominique Perrin)이 설립하였다. 1994년에는 장 누벨의 설계로 파리 북쪽 14구에 유리와 철제 구조로 된 재단 건물을 신축하고 1층과 지하에 전시 공간을 마련하였다. 재단은 세계적인 동시대 예술가들의 작품과 잘 알려지지 않은 동시대 작가들의 전시를 개최하며 정기적으로 다양한 장르의 작품을 구입하고 있다.

아트싱가포르 2007 부스

데비한 개인전, 갤러리 선 컨템포러리, 2006년 5월. 사진 제공 : 선 컨템포러리

아직 여러 가지의 과제가 있다. 난해한 작품의 이해는 물론 설치 공간의 적절성, 관리 체계의 지속성 등은 대표적인 문제점으로 지적될 수 있으며, 무엇보다도 3차원의 입체 작업에 익숙치 않은 우리나라의 관습적인 감상코드 역시 한동안의 변화를 거쳐야만 가능할 것으로 판단된다.

2. 절묘한 타이밍은 언제인가?

1) 역을 떠나간 기차

타이밍은 마치 주식 투자자들에게처럼 미술품 구매자들에게도 가장 중요하다. 가장 좋은 미술품 구입 시기는 두말할 나위도 없이 아래의 세 가지 경우이다.

① 블루칩 작가의 무명 시절로부터 상승 직전의 수준급 작품
② 블루칩 작가의 대표적인 시리즈 작품
③ 블루칩 작가의 대표작

이와 같은 조건은 이미 오랫동안 미술시장에서 가장 성공적인 구입으로 통하는 최고의 노른자이다. 그러나 이러한 조건들은 어디까지나 가장 낮은 가격에 구입하여 가장 높은 가격에 판매했을 때 가능한 것이다. 최고의 전문가는 바로 그 시점을 정확하게 적중할 수 있어야 하며, 투자의 대상까지도 확실히 알 수 있는 예지력을 겸비해야만 한다.

로버트 하숀 심색(Robert Harshorn Shimshak)은 말하기를, 그가 가치 있게 잘 구입한 것은 에드워드 루샤(Edward Ruscha)의 작품을 포함한 일련의 작품들로 인기 작가들이 유명해지기 전에 산 작품들이라고 하였다. 이는 그가 매우 운이 좋았거나 식견이 뛰어난 것이다.

연간 미술 작품에 10만 달러 이상을 쓰는 하숀 심색은 '다소 과소평가된 듯한' 알리기에로 보에티(Alighiero Boetti)와 리차드 아츠

와거(Richard Artschwager)의 작품들을 찾으려고 한다며, "나는 역을 떠나간 기차를 뒤쫓으려고 노력하지 않는다"고 말한다.

물론 최고의 기차는 누구도 관심을 크게 기울이지 않았던 장 미셸 바스키아(Jean-Michel Basquiat)였다. 1988년에 마약 남용으로 죽은 바스키아의 컬렉터들은 산타모니카와 캘리포니아에 위치한 브로드 미술재단과 취리히에 위치한 유럽에서 가장 큰 은행인 UBS 등이다.

심색의 수많은 경험에서 말하고 있듯이 절묘한 타이밍은 이제 막 여행을 준비하는 예술가의 출발단계에 속하는 작품을 구입하는 것이지만 모든 사례가 동일하지만은 않다. 즉 스타급 작가들의 초기 과정 못지않게 한참 가속도가 오르는 순간의 절정기 작품을 구입하는 것도 결코 미래를 어둡게 하지는 않는다. 왜냐하면 이미 상당히 오른 작가의 작품이라면 그 중 몇 명의 작가들은 상상할 수 없을 만큼의 가치를 인정받을 수 있는 역량을 가지고 있기 때문이다.

적어도 10명 중 1명의 작가라도 세계적인 스타로 부상하는 행운을 안는다면 다른 9명에게 투자한 금액 정도는 거뜬히 회복할 수 있는 것이 바로 미술품 투자의 속성이라는 것을 잊어서는 안 된다. 이와 같은 속성은 결국 최후에는 아무리 다른 요소들이 개입한다고 해도 작품의 절대가치를 거스를 수는 없다는 결론에 도달하기 때문이다.

한편 미국 현대 미술의 대표적인 작가로 손꼽히는 마크 로스코(Mark Rothko, 1903-1970)의 작품에 대한 관심은 앤디 워홀과 함께 지칠 줄 모르고 상승하고 있다. 2007년 5월 15일 뉴욕 소더비 '현대 미술 이브닝세일(Contemporary Art Evening Sale)'에서 그의 1950년 작 「화이트 센터(노랑, 핑크와 로즈에 라벤더) White Center (yellow, pink and lavender on rose)」가 7,280만 달러(한화 약 673억 3,300만 원)에 낙찰되어 현대 미술품 최고 경매가를 기록함으로써

UBS 컬렉션 : 스위스에 본부를 두고 있으며, 1950년부터 900여 점의 회화, 사진, 드로잉, 조각 등을 컬렉션해 왔으며, 핵심적인 컬렉션은 UBS회장이자 합병 이전의 패인웹(PaineWebber) 회장인 도널드 B. 마롱(Donald B. Marron, 1934-)의 노력에 의하여 이루어졌다. 런던의 테이트 브리튼 등 세계적인 뮤지엄전시회에도 지원한 사례가 많다.

마크 로스코(Mark Rothko, 1903-1970) 「화이트 센터(노랑, 핑크와 로즈에 라벤더) White Center (yellow, pink and lavender on rose)」 1950. 205.8×141cm. © 2006 Kate Rothko Prizel and Christopher Rothko/ARS, NY/ SACK, Seoul. 캔버스에 유채. 낙찰가 7,280만 달러(한화 약 673억 3,300만 원). 2007년 5월 15일 뉴욕 소더비

카텔란(Maurizio Cattelan) 「아홉번째 계시 *La Nona Ora*」 낙찰가 303만 2천 달러(한화 약 33억 6천만 원). 2004년 11월 11일 필립스 드 퓨리 앤 컴퍼니(Phillips de Pury & Company) 뉴욕

빅뉴스가 되었다.

소더비측은 경매 전 2005년도 경매 기록의 거의 두 배에 해당하는 4천만 달러 이상의 가격으로 판매될 것이라고 추정했다. 그러나 이 작품은 4천만 달러에서도 거의 두 배에 육박하는 낙찰가를 기록하는 이변을 낳았다. 그런데 너무나 흥미로운 것은 이 작품을 경매에 올린 유명한 재벌 데이비드 록펠러(David Rockefeller, 1915-)가 1960년 이 작품의 구입 당시 1만 달러도 안 되는 낮은 가격으로 구입하였으며, 첼시 맨해튼 은행(Chase Manhattan Bank)에 대표로 근무할 당시 그의 사무실 외관에 걸어 놓았었다.[93]

록펠러는 "이 작품을 판 금액을 자선 단체에 기부할 것이다. 팔기가 무척 아쉽지만 기부할 수 있게 되어서 기쁘다"라고 말했다. 47년이 지난 세월이지만 당시 그가 지불한 것은 분명히 미술품 가격이기도 하지만 역을 떠나기 직전의 작가를 알아 본 그의 안목 값

이라고도 볼 수 있다.

동시대 작가 중 비슷한 사례는 마우리치오 카텔란(Maurizio Cattelan, 1960-)에게서도 만날 수 있다. 운석에 의해 넘어진 교황 바오로 2세를 만든 이탈리아 작가 카텔란의 「아홉번째 계시 La Nona Ora(The ninth hour)」는 뉴욕 필립스 드 퓨리 앤 컴퍼니(Phillips de Pury & Company)의 2004년 11월 11일 경매에서 303만 2천 달러(한화 약 33억 6천만 원)의 낙찰가를 기록했다. 그러나 아트세일인덱스 런던 자료에 따르면 왁스, 합성수지와 돌가루로 만들어진 2개의 복사본 중 하나는 2001년 5월 17일 뉴욕 크리스티의 국제 경매에서 겨우 80만 달러(한화 약 10억 5천만 원)에 낙찰되었던 기록이 있다.[94]

마우리치오 카텔란은 최근 팝아트의 황제 앤디 워홀의 후계자로 불리면서도 새로운 교란자, 악동이자 코미디언과 같은 명칭으로 불릴 만한 엽기적인 작업으로 유명해졌다.

그의 이력은 매우 독특하다. 미술학교 출신도 아닌 독학이며, 요리사, 정원사, 간호사, 장례식장 직원 등의 직업을 전전하던 그는 디자인을 하게 되었고, 이탈리아의 잡지 편집자들과 제조업체로부터 큰 관심을 끌었다고 한다. 그러나 카텔란은 디자인에 흥미를 느끼지 못했으며, 이탈리아 볼로냐에서 개최한 초기 전시회를 개최하게 되었는데 충격적인 발상으로 화젯거리가 되었다. 이후로 마우리치오 카텔란은 1990년대 이후 세계적인 작가로 명성을 날리게 된다.

그의 뻔뻔함과 도발적인 작업 스타일은 거의 극단적인 수준이었으며, 1990년대초 크게 이슈화됐었다. 1991년 데뷔 무렵에는 지방 갤러리의 작품 전체를 훔쳐 '또 다른 형편없는 기성품(Another Fucking Readymade)'이라는 타이틀로 전시회를 열어 암스테르담에서 체포된 바 있으며, 1993년 베니스 비엔날레에서는 그에게 허용된 전시 공간을 광고 에이전트에게 팔아넘겨 스키아 파렐리라는 새

카텔란(Maurizio Cattelan) 「나무에 목매달린 어린이 Hung three plastic 'children'」 2004

향수 제품을 선전하는 장소로 쓰게 했을 정도다.

2004년 5월 밀라노의 광장에서는 트루사르디 파운데이션의 기획으로 그의 개인전이 열렸는데, 너무나 진짜처럼 보이는 세 어린이의 목을 나무에 매달아 놓은 「나무에 목매달린 어린이 Hung three plastic 'children'」라는 작품으로 밀라노 시민들을 경악케 했

다. 정의감 넘치는 한 시민이 아이들을 매달은 줄을 끊었지만 자신과 작품 모두가 부상을 당하는 희한한 일이 발생하였다.

그 이후 밀라노 당국은 그의 설치 미술이 정말로 예술 작품인지 아닌지를 결정하느라 정신이 없었고, 그 사이 미술시장에서 카텔란의 가치는 더욱 치솟아 그가 이전에 500만 원에 팔았던 「천장에 매달린 박제된 말 작품」이 뉴욕 경매장에서 20억 원 이상의 가격으로 되팔리는 기록을 세웠다.

그러나 카텔란의 인기는 식을 줄 모르고 상승하여 트렌토대학에서 사회학 명예박사를 수여했고, 베니스 비엔날레에 5회나 초대되었으며, 루브르에서도 전시 제안이 들어왔을 정도이다. 물론 그의 엽기적이면서도 항상 논란을 불러일으키는 작품들은 아트마켓에서도 지속적인 관심을 불러일으켜서 최고가를 호가하는 작가로 등극하였다.[95]

카텔란의 예를 들었지만 동시대 블루칩 작가들의 경우는 가격의 상승치가 거장들보다 훨씬 굴곡이 심할 수밖에 없다. 무명으로부터 저명 작가로 상승하는 시기에는 매일 매 시각마다 가격이 상승하는 것을 느낄 정도로 인기 스타들의 질주는 속도가 있다.

한국 동시대 작가들 중에도 대표적인 케이스는 김동유와 홍경택 등이 있다. 그 중 김동유(1965-)는 홍콩 크리스티 아시아 컨템포러리 아트(Asian Contemporary Art) 경매에서 신예 스타의 자리를 굳혀 왔는데, 2005년 11월 27일 「반고흐 van gogh」가 8,800여만 원에 낙찰되었으며, 다시 2006년 5월 「마릴린 먼로와 마오 주석 Marilyn Monroe v.s. Chairman Mao」이 3억 2천만 원에 낙찰되어 최고가를 기록하여 많은 사람들의 시선을 집중시켰다. 다시 그의 고공 행진은 2007년 5월 27일 홍콩 크리스티에서 「마오쩌둥과 덩샤오핑 MaoZedongand Deng Xiaoping」이 2억 8,500만 원에 팔려나감으로써 그의 최근 기록이 거품 현상이 아니라는 것을 입증하였다.

김동유 「얼굴-고흐」 2004. 162×130cm. 캔버스에 유채

김동유 「붉은색 마릴린」 2006. 130.3×162.2cm. 캔버스에 유채. 사진 제공 : 사비나 미술관

2006년 5월 28일 홍콩 크리스티 아시아컨템포러리 아트 프리뷰 장면. 왼편에 김동유 작 「마릴린 먼로 vs. 마오 주석」이 전시되어 있다. 이 작품은 추정가 7~10만 달러로 시작하여 무려 25배가 넘는 258만 4천 홍콩 달러(한화 3억 1,600만 원)에 낙찰됨으로써 폭발적인 관심을 불러일으켰고 한국 작품 중 최고가를 기록했다. 오른쪽에는 중국의 장샤오강 작품이 전시되어 있다.

홍경택 「서재 Library with Cactus」 2006.
194×259cm. 아사위에 아크릴과 유채

한편 홍경택은 2006년 3월 31일 뉴욕 소더비 아시아 컨템포러리 아트(Asian Contemporary Art) 경매에서 「서재 1 Library 1」가 추정가 1만 8천–2만 2천 달러에서 낙찰가 4만 2천 달러를 기록하면서 상당한 관심을 집중시켰다.

물론 이러한 신예스타들의 등장은 작가만의 노력으로 이루어지는 것은 아니다. 아트딜러들의 치밀한 노력과 작품을 파악하는 예리한 안목이 동시에 작용하면서 경매회사의 스페셜리스트들이 갖는 결단력이 하나가 되었을 때 비로소 가능한 것이며, 수준 있는 컬렉터나 아트딜러는 바로 이러한 변화 추세를 파악하고 어떠한 작가가 보다 멀리, 그리고 오랫동안 미술시장에서 상승할 수 있는가를 예측하는 판단력을 보유해야만 한다.

2) 최악의 상황

반 고흐 「가세 박사의 초상」 1890. 67× 56cm. 캔버스에 유채. 개인 소장

아트마켓에서 가장 운이 없는 상황은 역시 최고조에 도달한 정점에서 곧 닥칠 급락세를 예측치 못하고 최고가의 작품을 구입한 사람일 것이다. 1990년 5월 15일 빈센트 반 고흐의 「가세 박사 초상 Portrait of Dr. Gachet」은 뉴욕시장에서 미술 붐의 마지막을 장식하며 8,250만 달러(한화 약 584억 2천만 원)에 팔렸다. 그러나 이후 1996년까지 곤두박질하여 하락세로 이어졌다.

1996년에 앤서니 하이든 게스트(Anthony Haden-Guest)가 쓴 책 《진실한 색 : 미술 세계의 실재 삶 True Colors : The Real Life of the Art World》에 따르면 미술품 가격이 폭락하기 전 1990에서 1991년도에도, 당대 미술 작품들의 투기적인 매수에 따른 가격 급등이 있었으나 이 시점에서 작품을 구매한 사람은 거의 10여년 가까이를 괴로워할 수밖에 없었다. 타이밍을 잘못 고른 것이다.

3) 포커게임의 칩과 같다?

컬렉터들은 미술품 구매자들이 닷컴 주식을 호황기에 뒤늦게 매수한 투자자들처럼, 최근에 산 그림을 단기적으로 되팔려고 한다면 손해를 볼지도 모른다고 말한다. 마이애미 아트딜러이자 앤디 워홀과 로이 리히텐슈타인의 작품 등의 컬렉터인 마빈 로스 프리드만 (Marvin Ross Friedman)은 "단지 부유한 사람들이 작품을 사는 이유만으로 가격이 계속 영원히 오르지는 않을 것이다" "미술품이 돈을 벌려는 사람들에게 삶의 포커게임에서의 칩이 되었다" "미술품은 매우 값비싼 삶의 액세서리가 되었다"고 말한다.

프리드만은 "아무튼 과열 매입은 군중 심리를 조장하고, 시장은 심각한 조정을 겪는 것이 당연하다"며 "많은 신진 컬렉터들은 미술사에 대한 배경 지식 혹은 자신들이 구입하는 작품에 대한 기본적인 이해가 없다"고 말한다. 여기에는 사회적인 붐을 형성하는 다양한 정보들이 작용한다.

그 중에서도 매스컴의 역할은 큰 영향을 미치게 되는데 미술품 붐이 한창 시작될 때 집중 보도되는 작가들에게 당연히 대중적인 관심이 급격하게 증가하게 된다. 그러나 이 과정에서 단기차익만을 노리는 아마추어들의 이른바 '메뚜기식'의 성급함은 무분별한 구매 현상으로 이어지게 되고, 중저가의 작품에만 치중되면서 차익을 크게 노리지 못하는 결과로 이어진다.

이러한 문제는 이미 주식시장에서도 수없이 경험한 선례가 많다. 즉 개미군단들의 단기적인 차익을 노리면서 순간적으로 상승하는 종목들을 구입하여 차익을 노리는 '짧게 투자하기'식의 소액자본들은 결국 기관 투자자나 거대한 자본을 바탕으로 치밀한 분석을 수반하는 외국의 펀드들에 비하여 정보력과 인내력에서 상대적으

로 열세에 놓일 수밖에 없다. 이러한 상황은 '주가가 상승할 때도 개미군단은 여전히 허덕인다'는 평균적인 통계로 나타남으로써 투자의 노련함이 얼마나 중요한지를 재인식할 수 있다.

미술시장 역시 소액으로 투자를 위하여 작품을 구입하는 경우에 바로 이러한 형국이 재현될 수 있다. 주식 중매인에서 아트마켓 리서치의 미술 작품 분석가로 전환한 로빈 듀시(Robin Duthy) 역시 "미술품을 구입하기 위해서 당신은 강한 신경을 가져야 한다"고 말했다.

여기서 우리는 미술품 매매의 시점을 정하는 데 두 가지의 요건을 상기해 볼 수 있다. 하나는 장기 소장을 전제로 하지만 자신의 예산에 걸맞은 작품을 구입한다는 전제이다.

소액으로 미술품 투자에 나서겠다고 한다면 단 한 점을 구입하더라도 슈퍼 블루칩 작가의 소품을 오랫동안 소장하여 적정한 시기에 매매하는 방식을 택하는 것이 차라리 편리한 방법일 수 있다. 이러한 현상은 도자기 등 고미술품을 구입하는 애호가들에게도 자주 나타나는 현상이다.

즉 초보단계에서는 질보다는 저렴한 가격과 양적인 충족을 요구하여 다량의 도자기들을 구입하지만 시간이 흐르고 수준이 높아질수록 그들은 자신들의 소장품들을 다시 시장에 내다팔고 그 대신 작지만 한 점만이라도 최고수준의 청자나 백자를 갖고 싶어 하는 형태로 변화하게 된다는 것이다.

결국 애호를 바탕으로 하는 작품 수집은 단기적인 매매로 이어지는 '포커칩'과 같은 형태와는 상당한 거리가 있다. 그러나 상대적으로 비록 소규모이지만 그 애호가가 오랫동안 소장한 작품이 진정한 명품이라면 수십 점의 중저가 작품들의 가격에 못지않은 가치를 발휘할 수 있는 가능성은 충분하다. 왜냐하면 결국 명품은 작가들의 명성으로부터 비롯되는 경우가 대다수이며, 명품은 부분적

인 하락세에도 수요보다 공급이 한정되어 있고 질을 보장하는 등 굳건히 견딜 수 있는 방어 기재가 확보되어 있기 때문이다.

물론 유휴자금에 여유가 있다면 두 가지의 분류, 즉 최고의 명품 계열과 상승추세에 있는 작가의 작품을 구입하는 두 가지 분산된 포트폴리오를 형성하는 것이 좋다는 것은 언급할 필요가 없다.

두번째는 매매의 타이밍에 민감하게 작용하는 환경적인 요건들이다. 현대 회화를 수집하는 캘리포니아 방사선 학자 로버트 하숀 심색(Robert Harshorn Shimshak)은 "나에게 미술시장은 2000년도에 나스닥 붐이 끝나기 직전의 거칢을 상기시킨다"고 하며, "내가 집 근처 커피숍에서 미술에 대한 조언들을 듣기 시작한다면 작품을 팔 때인 줄 알 것이다"라고 말한다.

아트싱가포르 2007

심색의 예측에 대한 검증은 뒤로하더라도 그의 이와 같은 발언에는 투자자나 컬렉터층이 유동할 수 있는 환경적 요소들, 즉 경제 동향, 실시간 등장하는 사회적 사건들, 세계 미술시장의 트렌드 등은 아무리 직접적인 영향이 없다고 해도 결국 타이밍을 결정하는 데 매우 유용한 정보가 될 수 있다는 것이다. 그 이유는 금리나 부동산 등의 변동치를 그대로 반영하는 것은 아니지만 미술시장과는 매우 상대적인 유동성이 작용한다는 점이다. 상대적인 유동성은 곧 금리의 상승시에 유휴자금이 줄어들게 되고 미술시장으로 몰리는 자산들이 감소할 위험이 있다는 등의 기초적인 역학 관계로 설명될 수 있다.

3. 아트마켓의 위험 요소들

1) 투자 리스크의 변수

투자의 리스크(Risk)는 아트마켓만 있는 것이 아니라 모든 시장 구조에서 잠복된 요소이다. 그러나 아트마켓의 리스크는 예측불허의 순간과 예정된 형태 둘 중에서 예측불허의 경우가 더욱 많은 부분을 차지한다. 그 예는 위작 시비, 1990년대초에 경험한 바 있는 증권의 몰락, 전쟁, 갑작스런 부동산의 버블경기, 주요 아트딜러들과 작가간의 공급 전략 등 급변하는 환경은 모두 다 변수로 작용한다. 물론 수요에 비하여 공급의 과잉을 비롯하여 새로운 트렌드의 변수, 양도소득세 등 세법제도의 시행 등 다양한 요소들과 함께 한 작가나 경향의 대중적 인기도 저하, 동시대 작가의 경우 작가의 창작적 능력 저하 등 모두가 투자의 리스크다.

특히 현대 미술품의 경우는 가격 산정 기초 요소에서 논하고 있는 작가의 저명도, 희소성, 기법, 작가의 성장 환경과 성격, 당시의 트렌드 등 매우 다양한 요소들이 있으며 여전히 어려운 선택의 과제들이 노정된다.

그렇기 때문에 작품에 대한 성공적인 투자는 작품의 수준 유지를 위한 특별한 내공을 축적하는 과정과 신뢰에 대한 노하우를 필요로 할 뿐만 아니라 궁극적인 순간에는 어떠한 정보에 의존하기보다도 작품을 읽어내는 뛰어난 심미안만으로도 거래에 임할 정도로 미술시장에 대한 특별한 감각이 필요하다. 이 점은 갤러리 현대의 박명자, 조선화랑의 권상능, 선화랑의 김창실, 서울옥션의 박혜경

경매사 등 우리나라의 아트딜러들이 언급한 아트딜러의 조건에서
도 가장 먼저 강조한 부분으로 '전문성 확보와 작품을 읽어내는
능력, 거래의 흐름을 통찰하는 안목' 등이 요구된다.

　더군다나 일반적으로 구매자와 판매자 간에는 작품에 대한 전문
지식에 많은 차이가 있다. 그렇기 때문에 그 중간에 서 있는 아트딜
러들의 역할은 매우 중요한 변수로 작용하게 된다. 이들의 역할에
따라 구매자와 소장자의 작품 가격은 많은 차이를 지닐 수 있으
며, 시장의 위치 역시 많은 변수를 갖는다.

　이러한 부분은 증권시장이나 아트 펀드 등의 경우와는 많은 차
이를 지닌다. 즉 상당한 이 분야의 전문성을 지닌 경우만이 아트
마켓의 속성을 파악하게 되고, 가격의 흐름을 읽어낼 수 있기 때
문이다. 이러한 점에서 보면 아트마켓이 상당 부분 베일에 가려져
있으며, 여전히 높은 장벽으로 작용하고 있다는 사실 또한 부인할
수 없다.[96] 다음은 투자리스크로 떠오르는 몇 가지 내용들을 정리
해 본다.

2) 아는 만큼 불안하다?

　미술품 투자의 가장 큰 어려움은 그 작품의 내재된 가치를 측정
하는 것이 매우 어렵다는 것이다. 그렇기 때문에 '아는 만큼 보인
다'는 말도 있지만 아이러니하게도 '아는 만큼 불안하다'는 억지스
러운 역설도 가능한 것이 미술시장이다. 그만큼 작품을 읽어내는
혜안이 필요하기도 하지만 당시의 주요 트렌드, 가격동향, 시장의
흐름 등을 훤히 읽어야 하며, 학술적인 점수가 주어지는 미술관에
서의 가치판단이 아니라 미술시장에서의 가치판단을 잘 해야 한다.

　작품 구입 과정에서는 주식 투자시에 생기지 않는 많은 위험 부

뮤추얼 펀드(Mutual Funds) : 유가증권 투자를 목적으로 설립된 법인회사로 주식발행을 통해 투자자를 모집하고 모집된 투자자산을 전문적인 운용회사에 맡겨 그 운용 수익을 투자자에게 배당금의 형태로 되돌려 주는 투자회사를 말한다. 미국 투자신탁의 주류를 이루고 있는 펀드 형태로 개방형, 회사형의 성격을 띤다. 뮤추얼펀드는 증권투자자들이 이 펀드의 주식을 매입해 주주로서 참여하는 한편 원할 때는 언제든지 주식의 추가 발행 환매가 가능한 투자신탁이다.

담이 언제나 존재한다. 미술품 투자는 주식시장에서 수백 개의 뮤추얼 펀드(Mutual Funds)와 같은 다양화(diversification)된 수준과 시스템을 형성하기 어려울 뿐 아니라 구입 동기를 투자 요인으로만 본다면 언제나 불안정한 요소를 안고 있다. 이러한 연유로 아무리 많은 학문과 전문 지식을 습득했다고 하여도 미술시장의 흐름을 따르지 않는다면 현실에서의 실패는 매우 냉혹하다.

특히나 시장이 비교적 안정적인 형태를 갖춘 선진국의 사례에서는 아트딜러와 작가들 간의 기획적인 거래나, 수요자들의 일방적인 취향을 강조하는 거래 형태가 많지 않은 관계로 전문가들의 작품의 가치판단은 매우 중요한 자료로 활용된다. 그러나 아직 안정적인 구조를 갖추지 않은 시스템에서는 소수 아트딜러들의 영향력이 지대한 영향을 미치게 된다.

물론 작품의 가치 평가가 직접적으로 미술품 가격을 결정해 가는 데 영향력을 발휘하는 것은 아니다. 베일 속에 있는 다양한 가치의 판단들은 시장에서의 흥미와 매력도, 특정 계층과 국가에서의 인기, 트렌드, 사회적 인기 등 매우 입체적이고 드라마틱한 과정을 거쳐서 최종적인 가격이 결정되기 때문이다.

미술시장의 선진국에서는 이와 같은 리스크의 부담이 줄어들게 된다. 가장 큰 이유는 무엇보다도 구체적인 정보 제공으로 거래 동향을 판단할 수 있는 기회가 보다 많다는 점과 전문가 그룹들이 아트딜러와 연계되어 시장의 흐름을 실시간 분석하는 애널리스트 역할을 수행하고 있기 때문이다. 여기에 아트페어와 비엔날레, 뮤지엄 등의 전시회가 상호 긴밀한 관계로 유지되면서 그 평가가 어느 정도 비슷한 수준으로 유지된다.

그러나 우리나라와 같이 아직까지 실험적 성향을 강하게 띠거나 아방가르드 경향의 작품들에 대해서는 아직 대중들의 선호도가 미약할 수밖에 없다. 결국 경매나 아트페어용 작품들과 뮤지엄의 소

장품, 비엔날레 출품작 등이 상당히 격차가 발생하는 것은 가치평가와 대중들의 취향의 차이가 그만큼 심하게 차이가 있다는 것을 증명한다.

　이같은 이유에서 '아는 만큼 불안하다' 는 말이 나올 정도로 미술 시장과 순수 가치의 평가가 이중적 구조를 지니게 된다. 그러므로 가장 이상적인 것은 아트딜러의 현장 감각과 평론가의 순수 가치의 판별을 적절히 조화한다면 리스크를 줄이는 방편이기도 하겠지만 구입의 가장 이상적인 판단이 가능할 것이다.

3) 진위 시비

　진품인가, 위작인가의 문제는 마지막으로 진위 감정(Authentication)전문가에 의하여 판단된다. 그러나 40년 가까운 역사를 지니는 우리나라 감정전문가들의 숫자나 전문성은 아직도 열악한 편이다. 프랑스의 경우 1만여 명 정도 될 것이라는 감정전문가들의 양적인 자원에는 비할 바가 못 되지만 해당 작품이 진위 시비에 휘말리는 경우는 미궁으로 빠져 그 결론을 도출하기가 매우 어려운 사례가 많았다.

　그 저변에는 어느 나라나 마찬가지이지만 감정에 대한 합리적 결론 도출이 어렵다는 점과 함께 특히 주관적인 편견이 개입된 경우 그 진실을 밝혀내는 데는 상당한 난관에 부딪치게 된다. 예측치 못하는 순간에 이처럼 내밀한 변수가 작용하는 경우 해당 작품의 거래는 신뢰에 대한 불안감으로 중지될 가능성이 농후하다.

　설령 그 작품이 진품이라고 가정한다고 해도 누군가 그럴듯한 억측으로 작품에 대한 위작 가능성을 제기했다는 사실만으로도 이미 그 작품의 거래는 상처를 입게 된다. 만일 억측을 제기한 자가 감

정전문가는 아니더라도 미술 분야의 전문성을 가진 경우라면 더욱 작품의 거래는 어렵게 되는 부분이 있다.

2005년 3월 이중섭 작 「아이들」(24×19cm)이 서울옥션에서 3억 1천만 원에 낙찰(수수료 별도)되었고, 그 외 총 4점이 낙찰되었다. 그러나 한국미술감정협회는 이들 중 1점이 위작이라는 의견서를 3월 27일 발급하고 사실 규명을 요구하였다. 그러나 이 문제는 법정으로 비화되면서 이중섭의 작품이 한동안 거의 거래가 중단되었다. 신뢰성에서 불안감을 감출 수 없었던 것이다. 여기에 박수근 작 「빨래터」가 위작이라는 주장이 제기되는 등 저명작가들의 작품에 대한 진위 시비가 이어지면서 아트딜러들은 정확히 진품으로 단언할 만한 작품이 아닌 경우 아예 거래를 사양하는 사태가 일어났다.

이와 같은 시가 감정(Art Appraisal)과 과학적 진위 감정(Objective Authentication)의 열악한 구조 역시 거래자들의 어려움을 가중시킨다. 한동안 고미술품의 거래가 활발하지 않았던 이유 중 하나로 감정의 신뢰성에 대한 불안감을 꼽을 수 있다.

더욱이 외국 미술품의 구입과 판화, 사진 등의 구입에 있어서도 고도의 전문성을 발휘해야 하는 진위 여부와 원작의 규명에 대한 어려움은 특히 한국 미술시장의 환경으로서는 작품 거래의 불안감으로 작용할 수밖에 없다.

4) 소유권

미술시장에서 흔히 나타나는 리스크이지만 개별 작품의 소유권을 증빙해 주는 공적 등기소나 기관이 없다는 점을 생각해 볼 필요가 있다. 이러한 문제는 특정 제도에 의하여 가능하다기보다는 거래 과정의 관습과 규칙을 강화하는 등의 보완이 필요한 부분이다.

불과 얼마 전 국내 블루칩 작가 C모씨의 작품 거래 과정에서 판매자가 해당 작품의 소유자가 아니라는 주장과 함께 전혀 의외의 인물이 등장하여 자신의 소유를 주장하는 사례가 발생하였다. 결국 법정시비로 비화되었으며, 거래 자체가 원점으로 돌아가고 구매자는 소유를 포기하게 되는 사건이 있었다.

실제로 작품에 대한 소유권 문제는 매우 중요한 사안으로 부동산과 같이 작품의 소유자가 법적으로 증빙되는 경우가 드물다. 구입 과정에서 확실히 매매자가 소유한 작품인지를 확인하는 절차가 필요하며, 이와 같은 이유에서 신뢰할 만한 유통 구조를 통하여 구입하는 것이 가장 안전하다.

5) 기획 판매의 양면성

기획 판매란 두 가지 의미를 지닌다. 하나는 사전에 치밀한 준비 과정을 통해 전시회를 개최하거나 경매 등을 실시하여 판매하는 일반적인 의미이지만 부정적인 의미로서는 판매 조작적인 성격이 포함된다. 이 경우는 여러 가지가 사례가 있다.

① 갤러리와 경매의 담합

그 중에서도 가장 심각한 것은 바로 1, 2차 시장의 담합이다. 갤러리와 경매회사 등의 협력은 거시적으로는 아무런 문제가 없다. 즉 갤러리는 경매에 출품할 수 있는 가장 중요한 고객일 수 있으며, 이러한 계기를 통하여 자신들이 소장한 작품이나 전속 작가의 작품이 갖는 가치를 다시금 재확인하게 된다. 그러나 문제는 갤러리와 경매가 갖는 선의의 경쟁 체계로서 독립적인 위상을 갖추어

왔던 형태에서 내밀한 거래를 통하여 담합을 하고 연동적인 가격 부풀리기를 시도한다면 매우 심각한 부정적 파장이 발생한다.

특히나 1, 2차 시장의 명확한 구분이 모호한 거래 구조가 새로운 대안으로 제시되는 상태에서는 더욱 이와 같은 담합적 행위가 가능할 수 있다. 그러나 미국과 영국의 경우는 이미 1차 시장의 형태가 매우 견실하게 기틀을 다진 상황이고 수백 년의 역사를 지닌 아트딜러들과 컬렉터들의 분별력 있는 판단이 작동함으로써 그와 같은 담합적인 거래가 이루어지더라도 스스로 걸러내는 부분이 어느 정도 가능하다.

하지만 아직 궤도에 이르지 못한 국가에서 교묘하게 1, 2차 시장이 연계된 경우는 상당한 파장을 불러일으킬 수 있는 위험이 있다. 특히나 분별력이 없는 초보 컬렉터들의 경우 이와 같은 고도의 전략을 읽지 못하고 기획적으로 공개된 가격 구조를 기준하여 구매하게 될 가능성은 얼마든지 있다.

② 부정적인 기획 경매

특정한 작가나 아트딜러가 사전교섭을 통하여 경매에 출품되도록 한 다음 올려진 작품이 희망하는 가격에 낙찰되지 않을 가능성이 높은 경우 제삼자를 통해서 고가에 낙찰시키는 편법으로서 작가나 아트딜러가 기획한 가격대를 형성하는 데 기준이 되도록 하는 방법이다. 미술시장이 안정되지 않은 경우 더욱 많이 발생하며, 다음 경매의 기준 자료로 활용한다든지, 갤러리, 아트페어 등에서 판매하는 기본 자료로 활용하려는 의도가 숨겨져 있다.

이러한 사례는 자신들이 스스로 가격을 조작하는 부정 거래이다. 이러한 이유로 경매회사들은 회사가 작품을 구입하여 경매에 올리는 것은 금기시되어 있으며, 경매회사의 직원들이나 회사가 자체

적으로 경매에 올리거나 낙찰에 임하는 것을 금하고 있다. 그러나 구매자의 신원을 보장해야 하는 경매의 특성과 서면, 전화입찰 등의 방법으로 구매할 시는 조작 형태가 발견되는 것이 매우 어려운 일이다.

③ 기획 전시와 사전구입

갤러리에서 일부분 사용하는 방법으로서 인기 작가들의 작품을 전시전에 대량으로 구입한 다음, 개인전 등 전시를 개최하고 이를 통해 가격대를 올려놓는 방법이다. 물론 이러한 방식은 갤러리의 전속 작가인 경우나, 보편적인 1차 시장의 특성상 얼마든지 가능하다.

그러나 가격이 상승하는 추세에서 수요자들의 요구에 작품의 수량이 크게 미치지 못하는 경우 이와 같은 기법을 사용하는 것은 그 적절성에서 신중을 기해야만 한다. 탄탄한 자금력을 동원할 수 있는 갤러리들의 경우는 이미 앞에서 언급하였지만 경매회사와 연계하고 추정 가격을 담합한다든지, 컬렉터들과 연계하여 해당 작가만을 집중적으로 거래한다면 그 작가의 미술품 가격이 급격히 상승하게 될 가능성은 많다. 그러므로 많은 전문가들은 "대형갤러리의 재고량을 알면 가격이 보인다"라는 농담 섞인 말까지도 나돌 정도이다.

이와 같은 기획 전시는 일면 작가의 절대 가격을 상승시키는 순기능적인 역할을 하는 경우도 있지만 역으로 버블 가격을 형성하여 가치에 비하여 지나치게 비싼 값으로 판매되는 등 장기적인 차원에서는 구매자들에게 피해를 끼치는 경우가 발생한다.

6) 거래의 조작과 오류

라벨 착오, 모호한 에디션 개념, 거래 과정의 오류 등이 있다. 이러한 위험 부담 때문에 미술시장은 내부 사정에 밝은 사람들만의 장소가 된 것이다. 뿐만 아니라 외형적인 면으로 볼 때 예술 작품은 일반적으로 온도, 습도, 빛이 계속 관찰되고 기록되는 특별한 통제 환경을 요구한다는 점과 대부분이 오직 하나밖에 존재하지 않는 오리지널리티가 보장된다는 점들이 더욱 미술품을 베일에 쌓이게 만드는 작은 요인이다. 여기에 미술시장이 불투명한 시장일수록 내부 관계자들이 쉽게 가격을 조정할 수 있고 유동적으로 운영하도록 하는 구조도 가능하다.

미술시장이 불안정한 많은 나라에서도 이러한 경험을 해왔지만 선진국에서도 예외는 아니었다. 한 예로 2000년도에 두 거대 경매 회사인 소더비와 크리스티가 공모하여 투자자에게 수백만 달러를 부정하게 거래한 일이 있었음은 이미 널리 알려진 바이다. 이와 같은 방법은 주식 브로커가 주식시장을 조작하는 수법과 유사하였다.

또한 전문성을 갖춘 구매자라면 큰 문제가 아니나 복제 예술의 영역에 있어서 다루기 힘든 부분이 바로 에디션의 판단과 정의이다. 즉 판화나 사진, 브론즈조각, 영상 등에 있어서는 하나의 원작만을 생산하는 것이 아니라 복수 이상의 작품이 존재하게 되므로 그 기법과 제작 과정, 작가의 참여도 등에 의하여 오리지널 여부를 판별하게 된다.

최근 우리나라에서도 이러한 개념이 모호한 상태에서 그야말로 고급 인쇄품을 판화처럼 인식하고 구매하는 경우나 작가의 제작과정에 대한 참여가 전혀 없는 상태에서 단순히 공방에서 제작한 판화라는 의미만으로 에디션을 슬며시 인정하는 등의 현상은 당연히

뉴욕에서 개최되는 artexpo 전시장

유의해야만 한다. 이러한 현상은 사진이나 브론즈에도 동시에 나타나는 현상이자 영상 예술의 경우 오리지널리티 문제로 미술품 가격을 책정하는 데도 상당한 어려움이 따르게 된다.

　그러나 이러한 불안 요소를 예방하는 것 또한 쉽지 않은 것이 현실이다. 거래 과정이나 작품의 소유 결과를 무조건 공개할 수도 없고 작품 그 자체의 가치나 판단 과정이 매우 추상적인 면을 지니고 있어 시장 자체가 이미 어느 정도의 전문성을 요구하게 된다. 이러한 문제를 해결하기 위하여 미술품시장에 새롭게 진입하려는 사람들을 도와주는 자문회사의 수 역시 증가하고 있다.

　한 걸음 더 나아가면 전문가들을 내세워 투자자들의 자금을 모아 거래를 통한 이익을 창출하는 아트 펀드 역시 이러한 부류의 하나로 볼 수 있지만 많은 금융회사들이 미술품시장의 여러 분야에 걸친 데이터베이스를 확대하고 있으며 몇몇 회사는 그들의 부유한 고객을 위하여 작품 자산 구성을 강화하는 투자전문가로 변신하고 있는 등 전문성을 자산 가치로 활용하는 경우도 상당수에 달한다.[97]

7) 경제 동향과의 연동성

　아트마켓은 다른 재무 구조와는 연동성이 낮다는 연구 결과가 있지만 특수한 경우에는 정반대의 결과로 매우 불안정한 반응을 보이게 된다. 1980년도에 유럽의 신진 세력과 일본인 컬렉터들에 의해 가격이 상승했고, 이후에 1987년 주식시장 하락으로 폭락하기 시작했다. 아트인덱스 100(The Art 100 index)에 상위 25퍼센트의 작품들은 1990년에는 9,040으로 절정이었다가 1985년에는 1,658로 되었다. 그리고 1992년에 59퍼센트로 3,686선까지 떨어졌다.

　1976년부터 가격이 기록된 아트인덱스 100에는 렘브란트

김수자 「존재」 혼합 재료. 마니프 2007년 출품작

(Rembrandt van Rijn)부터 최고봉인 피카소(Pablo Picasso)까지를 포함한다. 자료에 의하면 미술품 가격들은 매우 놀랍도록 하락하였다. 아트인덱스 100의 고가 작품들은 1990년도에 4,979로 절정에 이르고 1996년에는 1,915로 하락했다.

물론 이와 같은 하락은 미술품만 한정된 것은 아니었다. 일본열도는 버블경제의 폭격을 맞고 한순간에 수직 하강하는 경기 침체로 이어졌으며, 최근까지도 그 대가를 치러야 했다. 이렇게 그 지반이 흔들려 버리는 경우 미술시장은 독자적인 행보가 불가능할 뿐 아니라 최악의 경우는 국외 유출이 가속화되면서 시장 자체가 심각한 위험에 빠질 수 있다.

물론 특수한 경우이지만 미술시장의 리스크는 이처럼 금리의 변동과 주식시장의 무수한 변화 추세, 부동산 정책과 굴곡에 매우 민감하게 반응할 때가 있다. 즉 순수하게 미술품을 구입하는 계층이 안정적으로 형성된 선진미술시장과는 달리 단기 차익을 노리는

미술시장에 미치는 경제적 환경

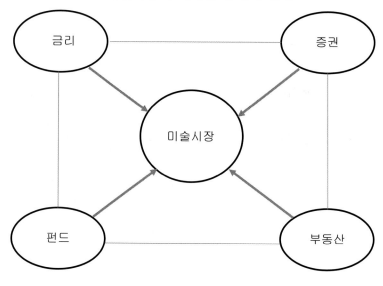

대안투자로서의 미술품에 대한 인식이 팽배한 상태에서는 금리를 비롯하여 주식, 증권, 펀드 등의 매력도에 따라 미술시장이 춤을 추게 된다. 이러한 환경에서 미술품은 또 하나의 주식 상품과 다를 바 없기 때문이다.

한편 태풍경보 정도로 강력한 타격을 입힐 수 있는 사회적인 요인들은 아트마켓과의 상관성에서 매우 많은 요소들이 고려된다. 소더비의 인상파와 근대 미술품 경매의 공동 회장인 데비드 노만(David Norman)은 말하기를 "가격들이 높지만, 나는 시장에서 가격들이 무분별하게 오른다고 보지 않는다"라고 말하면서 두 가지의 상반된 결과를 예로 들고 있다.

"1980년대 후반에 미술 시장은 이란-이라크전을 포함한 경제적, 정치적 사건들에 의해 무너졌다. 반면에 컬렉터들은 미국의 9 · 11 사태와 테러 등의 악재에 대해서는 커다란 위협 요인으로 받아들이지 않고 있다."

그의 분석은 일리가 있다. 그리고 9 · 11 사태로 미국 본토가 습격을 당하고 수천 명의 목숨을 앗아간 경악할 만한 사건에도 경제적인 환경은 크게 동요하지 않았던 것이다. 우리나라에서도 2006년 10월 북한의 핵실험 발표가 있었지만 거시적인 경제 동향뿐 아니라 미술시장에는 거의 영향을 미치지 못했다.

그러나 '삼성비자금사건,' 2008년 '국제금융위기' 등은 한국미술시장에 막대한 타격을 입혔다. 이처럼 사회적으로 민감한 사건들은 경우에 따라서 매우 빠른 속도로 반응하지만 그 사례들은 극히 한정되어 있다.

8) '브레이크 없는 기관차'

미술시장에서의 과열은 단계적인 순서를 통해 이루어지는 것이 아니라 매우 돌발적으로 발생할 수 있다. 즉 일정한 원칙에 의한 판단을 바탕으로 하는 다른 분야와 달리 상식적인 가이드라인이 없기 때문이다. 이러한 요인으로 '한탕주의'가 성행할 수 있고, 순간적으로 몇 배의 가격이 상승하는 예도 있으며, 공급에 비하여 수요가 급속히 증가하게 되면 자연적으로 제한 없는 '브레이크 없는 기관차'처럼 가격 경쟁에 돌입하는 사례가 많다.

물론 이와 같은 현상은 소장자들에게는 탄성을 지를 만큼 행복한 순간들이다. 그러나 전문가들의 조언은 이러한 상태에 대하여 항상 긴장할 것을 당부한다. 마이애미의 아트딜러이자 앤디 워홀과 로이 리히텐슈타인을 포함하는 작가들의 작품 컬렉터인 마빈 로스 프리드만(Marvin Ross Friedman)은 "아무튼 과열 매입은 군중 심리를 조장하고, 시장은 심각한 조정을 겪는 것이 당연하다" "많은 신진 컬렉터들은 미술사에 대한 배경 지식 혹은 자신들이 사는 작품이 무엇인지에 대한 기본적인 이해가 없다"고 말한다.

이같은 결과들은 이른바 거품 가격이 포함된 작품군을 형성하며, 이러한 현상에 대해서는 굳이 불황이 닥치지 않더라도 평상시 전문가들에 의하여 다양한 형태로 그 위험이 예고된다.

우리나라의 아트딜러 조희영, 박경미, 박규형, 강효주 대표 역시 이러한 투자 방식에 대하여 "작품을 보는 것이 아니라 돈만을 보는 투자"로 전락하게 되었던 한 기간의 현상에 대하여 우려를 표명하면서 보다 거시적이고 긴 곡선을 가지고 구입하기를 조언한다. 볼프강 빌케는 그의 미술품 투자 보고서에서 말하기를

2007년 12월 서울옥션 프리뷰 장면

"물가 상승률이 장기간의 트렌드가 되면 일반적으로 미술품 가격은 경제적 동향을 따르도록 조정된다. 미술품 가격은 평균적으로 다른 상품의 가격과 비교해서 오르게 된다. 그러나 낮은 가격으로 구분되는 예술품 거래는 악화되는 경제 환경에 빠르게 반응한다. 경제 침체의 원인은 수요가 하락하고 공급이 증가해 강제적인 판매로 이어지기 때문이다. 그러나 이러한 원칙은 최고가로 구분되는 예술 작품에는 거의 작용하지 않는다."

결국 블루칩이나 수준이 담보된 유망주들의 불패는 아무리 경기가 어려워져도 일정 기간만을 인내하면 다시 자신의 곡선을 회복한다는 의미와 함께 그렇지 못한 대부분의 작품 값은 매우 민감하게 반응할 수 있음을 지적하고 있다.

9) 일본의 '잃어버린 10년'

1990년에 시작된 세계미술시장 급락추세는 1996년까지 이어졌다. 그 배경을 살펴보면 당연히 가장 먼저 꼽을 수 있는 것이 일본의 부동산과 주식의 버블 붕괴로 인한 일본의 투자자들이 썰물처럼 빠져나가면서 세계미술시장은 엄청난 타격을 받고 하락했다.

그동안 일본의 컬렉터들은 한동안 반 고흐를 비롯해서 세계적인 명화들을 휩쓸다시피 수집하는 광기 섞인 구매력을 자랑했다. 그러나 하루 아침에 이른바 '잃어버린 10년'으로 진입하게 되는 일본은 버블경제 구조의 붕괴와 함께 금융 체제의 몰락이 이어지고 소비자와 기업의 신뢰가 흔들리면서 내수가 어려움에 봉착하게 된다. 이렇게 태풍과 같은 현상들은 미술품을 구입하면서 전 세계의 부러움을 샀던 최고가의 신기록들을 삽시간에 바닥으로 내몰았다.

일본 도쿄의 긴자 거리. 주변에 갤러리들이 밀집해 있으며, 멀리 이낙스 갤러리 싸인이 보인다.

여기에 미국의 증시 하락은 또 다른 원인이 되었다. 1987년 10월 19일 뉴욕의 다우존스 평균 주가가 하루에 무려 508포인트가 하락했으나 누구도 이를 사전에 점칠 수가 없었다. 이 수치는 전날에 비해서 무려 22.6%가 폭락한 것이다. 두 달 전만 해도 40%의 상승률을 기록하던 상승세가 이렇게 급락하였고, 도쿄, 홍콩, 영국 등지에도 파장이 이어지면서 전 세계적으로 1조 7천억 달러 정도의 손실이 이어졌다. 이는 1929년 이후 최대의 사건이었다.

당시 미국의 영향은 삽시간에 전 세계적인 파장을 불러일으켰다. 홍콩 증권시장이 10월 20일에서 26일 아예 폐쇄되는 운명으로 까지 이어졌던 것이다. 이러한 원인에는 증권회사, 은행, 투자신탁, 보험회사 등 기관투자자들이 한순간에 증시의 정보를 입수하고 '팔자'를 외쳐댄다면 삽시간에 세계경제가 마비될 수 있음을 실감한 교훈이기도 했다.

경기 하강의 또 다른 이유로는 걸프 전쟁의 영향도 작용한다. 이라크의 후세인은 쿠웨이트 알 사바 왕가를 미 제국주의의 하수인이자 아랍민족주의의 배신자로 규정, 1990년 8월 불과 다섯 시간 만에 쿠웨이트를 장악하였으나 1991년 1월 '사막의 폭풍 작전'을 펼치면서 미국의 주도하에 다시 전쟁은 종료된다.

이와 같은 세계 경제와 정세를 배경으로 세계주식시장에 도미노 현상이 초래된 배경에는 리스크를 막기 위하여 각국의 증권시장에 다양한 분산투자를 하고 있어 혈관처럼 연결된 세계시장이 즉각 반응을 불러일으키게 된 것으로 해석된다. 전 세계가 하나의 시장으로 단일화되어진 '글로벌 마켓'의 위력이 가시적으로 읽혀지는 순간이었다.

'아트스타100인 축전'에 출품된 이이남의 작품. 영상회화로서 많은 관심을 모았다. 2007년 7월

결국 1990년도부터 6년간 급속한 하강세로 돌아서는 미술시장의 암흑기를 맞이하게 되며, 이후 많은 컬렉터들에게 중요한 교훈이자 리스크를 몰고 올 수 있는 요인들이 오직 아트마켓 내부에서

나마 작용하는 것이 아니라 사회 전반에 걸쳐 얼마든지 미술시장을 춤출 수 있도록 하는 다양한 장치가 있다는 것을 실감하게 된다.

대표적인 예로 우리나라에서도 1990년부터 실시하려 했던 '미술품 양도소득세' 같은 세법이 적용된다고 가정한다면 호황은 한순간에 냉각될 것임이 자명하며, 한번 하락한 시장이 되살아나는 데는 상당한 시간과 노력이 소요될 수밖에 없다.

물론 자본주의 경제는 호황-초호황 경기-경제 위기-공황-불황-회복-호황 등의 피할 수 없는 리듬을 타고 새로운 전환점을 맞이하게 된다. 미술시장의 흐름 역시 이러한 변화의 파고를 타고 춤을 추게 되지만 현명한 컬렉터들일수록 바로 이러한 리스크에 대비하고 암흑기에 긴 터널을 이겨내는 인내력을 겸비해야 할 것이다.

바로 1990년 당시 하락했던 세계적인 블루칩들이 2007년 들어 최고 네 배까지 상승하고 있는 것을 보면 다시금 한 주기를 돌아 호황으로 접어든 시장의 곡선을 실감하게 된다.

10) 회수 기간의 장기화

투자의 지평선이 물론 몇 년 만에 급등하는 최상의 블루칩이 있을 수도 있으나 흔히 몇 년 또는 몇 십 년까지 걸쳐 상승치를 이루는 경우는 얼마든지 있다. 시장은 일반적으로 매우 유동적이며 이러한 현상은 투자자가 보유하고 있는 작품을 현금화하는 데는 매우 큰 제약 요인이 된다.

경기가 어려워지거나 재판매를 시도할 때는 시장적 가치를 지니는 작품이 우선적으로 판매되어진다. 그러나 또 하나의 벽은 최고의 블루칩 작가가 아닌 경우 재판매 과정에서 상당한 시일이 요구되는 사례가 빈번하다는 것이다. 소유자는 적어도 구입 당시의 가

격에 더하여 최소한 물가 상승률 정도가 오른 가격 이상으로 판매를 희망하는 것은 당연하지만 원래 구입가에도 못 미치는 가격으로 판매될 수 있는 가능성이 잠재한다.

특히나 지명도가 없는 작가들이 상당한 어려움을 겪게 되는 것은 당연한 사실이며, 외국 작가는 유명 작가가 아닌 경우 더욱 제 값을 받지 못할 위험에 빠진다. 여기에 갤러리에 판매를 희망할 경우 갤러리 자체적인 구매가 아니었을 때는 구매자가 나타날 때까지 자신들의 고객들에게 내밀한 연결 과정을 갖는 기간이 필요하다. 물론 갤러리가 한두 곳에서 판매를 성사시킨 경우는 아무런 문제가 없지만 필요에 따라서 많은 곳을 거치게 되면서 상당한 시간이 소요되는 경우가 있다.

결국 이러한 사태를 대비하여 구매하는 루트를 개발하고 인적자원을 확보하는 노력만큼 다수를 소장하는 사람들은 판매하는 루트를 적절히 개발해 가는 것이 매우 현명한 방법이라는 것을 권유한다. 이러한 실험적 과정을 통해서 판매의 목적도 달성하지만 자신이 거래하는 아트딜러나 시장이 얼마만큼 신뢰도를 가지고 있는지를 확인해 보는 성과를 거두게 된다.

11) 변화하는 트렌드

최근 한국 미술시장의 기호도 변화 추세에서 극명하게 나타나지만 과거 6대가로 불리는 근대 한국화 작가들을 포함하여 전통적인 경향의 한국화는 전반적인 상승세가 가파르게 올라가는 데 비하여 오히려 가격이 거꾸로 하락하는 추세를 보였다.

이러한 경향은 결국 컬렉터층의 애호도가 변화하고 있는 현상으로 역사적인 가치나 미술사적 평가만으로는 작품의 가격이 상승할

수 없다는 점을 단적으로 증명한다. 이와 같은 현상은 한국화뿐 아니라 고미술품 중에도 일부의 명품을 제외하고는 대부분의 중저가 대가들은 정체 상태에 머무르고 있어 그 한계를 분명히 하였다.

이러한 사례는 2006년 중국미술시장에서도 마찬가지이다. 그간 중국화에 대한 열기가 급등세를 지속해 왔으나 서서히 하락세를 면치 못하는 작품들이 나타나고 있으며 그 원인은 작품의 질적인 평가에서 냉정을 찾은 이유도 있으나, 동시대 작가들은 전 세계를 상대로 유통되는 추세에 있기 때문이다.

항전승리 60주년을 맞은 2006년을 기점으로 더욱 인기를 누리는 혁명 주제의 '레드아트' 역시 쉬뻬이홍(徐悲鴻), 천이페이(陳逸飛) 등의 작품이 상승세를 타고 재평가가 이루어져 가격대에서 역으로 중국화를 추월하는 사례가 나타났다. 특히나 천이페이의 1972년 작 「황하송黃河頌」은 2007년 봄 세일에서 4,032만 위안(약 48억 4,600만 원)에 낙찰되어 세계미술시장을 놀라게 하였다. 중국만이 갖는 '혁명의 추억'에 대한 새로운 트렌드가 형성되어진 것이

천이페이의 1972년 작 「황하송黃河頌」은 2007년 봄 세일에서 4,032만 위안(약 48억 4,600만 원)에 낙찰되어 세계미술시장을 놀라게 하였다. 중국만이 갖는 '혁명의 추억'에 대한 새로운 트렌드가 형성되어진 것이다. 143.5×297cm. 캔버스에 유채. 이 작품은 1996년 홍콩 소더비에서 128만 5천 홍콩 달러(한화 약 1억 2,900만 원)에 낙찰된 바 있으며 11년 동안 무려 30배가 상승하였다.

며, 이러한 변화는 불과 몇 년 사이에 급격한 속도로 진전되었다.[98]

또한 1980년대 후반 일본인들의 구입 열기로 인상파 작품들에 대한 집중적인 가격 상승이 이어진 현상도 참고될 만하다.

2005년말 이후 한국 미술시장에서도 대중적 인기를 모으는 일련의 시리즈들이 탄생하였다. 즉 꽃이나 식물, 동물, 인물이나 풍경 등의 구상적 경향과 함께 일부의 미니멀 회화가 각광받는 추세로 변화하였고 반면 조각 분야가 거의 거래되지 않는 이상 현상이 나타나는 등 변형적인 트렌드를 보여주었다.

여기에 인기를 끄는 한 경향에 대하여 집중적인 주문과 수요가 증가함으로서 심지어는 회화 작품이면서도 거의 비슷한 복제 현상으로 이어지는 작가의 숫자도 상당수에 달하는 등 대중들의 트렌드가 갖는 심각한 쏠림 현상을 겪게 된다. 하지만 이와 같은 작품들은 당장 2008년 하락세에서 볼 수 있듯이 냉정을 되찾으면서 순수 가치의 재조정이 이루어지게 되고 경기불황시 그 폭은 더 크게 나타난다.

12) 거래 비용

경매나 아트딜러를 통해 미술품을 구입하거나 이를 팔기 위한 수수료는 주식중개인에게 주는 비용보다 더 높은 상위 10%대로 유동성이 결핍되어 있다. 거래 시에 부과되는 운송비와 보험료 등이 다른 분야에 비하여 높은 편으로 거래 작품이 많을 경우 상당한 부담이 된다. 운이 좋아 최고가로 판매되더라도 각국의 예가 다르지만 세금이 부과되고 경매 수수료, 감정료, 보관료, 보험, 보안 비용 등이 추가된다. 이익 배당은 결국 미술품을 보는 것의 즐거움으로 제한되는 경우가 있다.

13) 판단의 주관성

지안핑 메이와 마이클 모제는 매년 약 4% 이하로 현대 미술품 수익을 가져온다고 보는 데 반해, 런던 미술시장 연구의 현대 미술품 지수는 2005년까지 25년 이상 8.7%의 이익을 가져온다는 결과를 보여준다. 사실상 미술품 시장 정보에 대한 판단은 오랜 역사와 경험을 거친 상품들에 비하여 고도의 주관적인 판단력을 요구한다. 수치상의 통계도 그렇지만 한 작가의 작품을 단순히 수치상의 통계로만 볼 수 없는 절대치를 포괄하고 있기 때문이다.

극소수이지만 작가마다 투자의 가장 핵심적인 요소인 '천재성'과 '센세이션'이라는 가능성을 상시 배제할 수 없을 뿐만 아니라, 동시대 작가들의 경우 쉴 새 없이 변화하는 작품의 경향이나 새로운 창조가 이성적인 수치로는 측정이 불가능하기 때문이다. 이 부분은 여전히 전문가로서도 판단이 불가능한 베일로 남게 된다.

14) 낮은 수익률과 불안감

이상과 같은 리스크를 해결하기 위하여 몇 해 동안 여러 기업들은 공동 기금과 같이 미술품 투자를 직접 하는 것이 아니라 전문가를 영입하여 대신 구입하도록 하는 제도로 뮤츄얼 펀드식의 투자 개념을 확립하기 위해 노력해 왔다.

하지만 시장은 여전히 불안정했고, 많은 사람들이 빠른 속도로 이 사업에서 빠져나갔다. 왜냐하면 투자에 따른 충분한 수익을 얻을 수 없었기 때문이다. 이를 두고 마이클 모제는 다음과 같이 설명하였다. "미술품의 최대 매력 중 하나는 수집의 기쁨이다"라고 하

였다. 미술품 투자가 갖는 매력만큼이나 수익률에서는 불안정한 곡선을 지니고 있다는 것을 실감케 하는 부분이다.

물론 매우 희귀한 사례이지만 1990년말 인플레이션의 어려웠던 경우를 전혀 지워 버릴 수는 없다. 당시 현대 미술품 가격은 5년 이후에 50% 이하대로 떨어졌다. 아트넷에 따르면, 키스 헤링(Keith Haring, 1958-1990)과 줄리앙 슈나벨(Julian Schnabel) 등이 회화에서 반향을 일으키는 데에는 10년이 걸렸다. 윌리엄 바우몰(William Baumol)은 미술의 장기 투자 가능성에 대해 여전히 비판적이다. "미술품 투자가 유행이 되고, 돈을 벌게 할 시기가 되었다. 그러나 미술품은 안정된 투자 상품은 아니다"라고 말한다.[99]

2006년에 출판된 연구에서는, 메릴 린치 앤 회사(Merrill Lynch & Co.'s)의 최고 투자 전략가 리차드 번스타인은 투자자가 주식이나 채권, 부동산으로 돈을 잃을 확률은 오래 보유하고 있을수록 급격하게 감소하는 반면, 미술품으로 돈을 잃을 가능성은 여전히 높다고 밝혔다.

이와 같은 교훈은 비단 선진국의 경우에만 해당되는 것은 아니다. 시장의 층이 얇고 자본력이 한계가 있는 상승 초기의 국가들은 시장 진입의 실패가 야기되면 그만큼 충격이 클 수밖에 없다. 때문에 외형적인 매력과 호기심만으로 미술시장에 뛰어드는 것은 매우 위험한 취미생활로 그칠 수 있는 난관이 기다린다는 것을 명심해야 한다.

"열에 여덟은 실패였다. 초보 때 산 그림은 대부분 나중엔 싫증이 나게 된다. 그래서 미술 컬렉팅을 시작하는 사람들은 되도록 충동구매를 하지 말고, 정보를 충분히 구한 뒤 재산으로 생각하고 신중하게 사기를 권한다."[100]

K옥션 김순응 대표의 고백이자 조언이다. 선진국에서는 이와 같은 위험 요소를 사전에 줄이고 비전문가들의 투자를 유입하는 데 다양한 정보를 제공하고 조언을 위한 서비스를 주요 경매회사, 갤러리, artprice.com 등에서 광범위하게 실시하고 있으며, 또한 독립적으로 컨설팅회사를 설립하고 있다.

독립적으로 운영하고 있는 회사 중 영국의 파인아트 웰스 매니지 먼트(Fine Art Wealth Management)는 런던에 위치하고 있다. 주요 업무로서는 포트폴리오전략(Portfolio Strategy)과 다양화(Portfolio Diversification), 유산과 세금, 작품 구입 요령, 예술품의 자산 분류, 미술품 투자(Art Investment)와 조언, 최근 아트마켓 동향 등을 포괄적으로 운영하고 있으며, 전문가들에 의하여 실질적이고 구체적인 미술품 관련 업무로 구성되어 있다.[101]

또한 버버리 힐, 뷔뤼셀, 파리, 팜비치 등에 네트워크로 연결된 반 웨엔버흐 파인아트사(Van Weyenbergh Fine Arts)는 미술품투자, 시가감정, 진위감정 등을 동시에 포괄하는 컨설턴트 회사이다. 이와 같은 회사들에서는 전문가들의 풍부한 경험을 바탕으로 미술품투자에 대한 다양한 분석과 조언을 해주는 역할을 함으로서 리스크를 줄일 수 있는 가능성을 높여주고 있다.

이상과 같은 위험 요인들은 이외에도 예측할 수 없는 환경 변화와 매우 밀접하게 연결되어 있다. 화려함으로 가득 찬 신비의 아트마켓이지만 바로 이와 같은 어려움과 전문성 때문에 거래시는 매우 신중한 자세로 이에 대한 적극적인 예방책을 위한 노력을 기울여야 한다.

이미 선진외국에서는 이를 위하여 컬렉터 스스로가 가장 객관적이고 빠른 속도로 정확한 정보를 판단할 수 있도록 지원하는 연구 자료와 정보 사이트가 어느 정도 자리를 잡아가고 있다. 아트마켓

을 연구하고 자료를 제공하는 회사들로부터 데이터를 이용하고 활용하는 사례도 늘어나고 있으며, 중국의 경우는 수백 종의 아트마켓 관련 서적이 발행되고 수십 종의 잡지가 정기적으로 간행되고 있다.[102]

4. 정보를 통한 투자 전략

주요 정보 사이트

프린스턴대학의 경제학자인 윌리엄 바우몰은 1986년에 미술품이 1652년부터 1961년 사이 한 해에 단지 0.55%의 이익을 남겼을 뿐이라고 하였다. 그러나 모제는 자신의 연구가 더 설득력이 있다고 주장하면서, 바우몰은 300년간 단지 640개의 미술품 판매 결과만 봤지만 메이와 모제는 1만 건에 육박하는 데이터베이스에서 미술품 판매 기록을 추적하고 있기 때문이라고 하였다.

그들은 주요 경매장 중 한 곳에서 적어도 두 번 이상 팔린 작품만을 계산한다고 하였다. 같은 가격의 반복되는 판매에만 초점을 맞춤으로써, 그들은 같은 작가의 작품들도 꼭 동일하지는 않다고 설명한다. 또 다른 미술 자료 편집자들은 다른 접근을 하기도 하는데 '런던의 미술시장 연구(London-based Art Market Research)'에서는 큰 경매장의 경매 결과를 이용한다. 이 회사는 평균에 영향을 크게 주지 않는 상위 10%와 하위 10%의 시세 가격을 제외한다.[103]

이처럼 전 세계적으로 많은 회사와 전문가들이 아트마켓에 대하여 트렌드 분석과 동향파악, 작가별, 분야별 판매량 분석, 지수 개발 등을 통한 정보를 제공하고 있다. 애호가나 컬렉터들은 이러한 정보를 이용하면서 자신들의 관심사항을 재확인하고 새로운 방향을 설정하게 되며, 투자의 리스크를 줄이기 위한 다각적인 노력을 기울이게 된다.

현재 세계적으로 가장 많은 자료를 보유한 곳들은 프랑스, 미국, 중국 등지의 회사들로서 먼저 프랑스에 본부를 두고 있는

artprice.com을 들 수 있다. 이 회사는 2,500만 건의 경매 가격 아이템과 37만 명의 작가들에 대한 미술품 가격, 서명, 경력 등에 대한 제반 자료 검색이 가능하며, 2,900개소의 경매장의 자료와 27만 건의 경매 카탈로그 정보가 제공되고 있다.

또한 작가별 마켓 가격 변동추이, 장르, 국가별 분류에 의한 정보, 트렌드 리포트를 작성하여 제공하는 등 전 세계 최대의 정보 창고로 유명하다. 최근에는 아트마켓의 전성기를 누리면서 아트프라이스는 210만 명의 검색 네티즌과 110만 명의 회원을 확보하고 있으며, 전 세계의 정보를 실시간으로 확인할 수 있는 회사이다.

아트넷(artnet.com)은 뉴욕과 베를린에 본부를 두고 있으며, 영국, 프랑스, 스페인, 중국 등에 지사를 두고 있다. 1988년부터 2만 5천 명의 작가를 망라하고 10만 점의 작품을 자료화하며, 250개 도시와 네트워크가 되어 있으며, 500개소의 전 세계 경매장의 정보를 공유하고 있다. 1985년 이후 전체 미술품 가격에 대한 자료는 무려 350만 점에 달하는 경매 가격과 18만 명의 작가들에 대한 정보 분석이 이루어져 있다.[104]

베이징의 아트론 회사 건물. 중국 최대의 미술시장 정보와 작가 자료를 구축하여 세계적으로 알려져 있다.

북경 왕푸징 미술책 코너. 중국은 매년 수백 종의 미술시장 관련 서적과 잡지 등을 출간한다.

중국 미술시장의 정보 검색창으로 유명한 야창예술망(雅昌藝術網, artron.com)은 2000년 10월에 개통되었으며, 현재 200개 이상의 경매기구에 3천 회 이상의 경매, 80만 건 이상의 경매품, 1천 개소 이상의 갤러리, 5만 명 이상의 작가 뉴스와 자료 검색이 가능한 자료를 제공하고 있다. 여기에다가 이 사이트가 자랑하는 것은 작가의 가격지수 정보이다.

가격지수는 중국화가 400명, 유화 100명, 동시대 중국화 100명, 동시대 신현실주의 유화 작가 7명 등 세부적인 구분과 경향별 분류에서 하이파(海派) 50명, 징진화파(京津畵派) 70명 등과 중국 사실화파, 창안, 링난, 신진링화파 및 중견 여성화가 등으로 구분된 작가들의 구체적인 가격 동향을 수치와 그래프로 실시간 확인할 수

있다.

　이 사이트는 artprice.com이 유럽과 미국, 전 세계 소더비나 크리스티 등 주요 경매회사 등의 정보를 기초로 하여 제공되는 한계를 지니고 있지만 최근 급부상한 중국의 방대한 정보를 총괄하고 있다는 점이 차이점이다. 아트론(artron)은 베이징, 상하이, 선전 등에 사무실을 구축하고 60여 개의 주요 사이트와 상호 정보를 교환하고 전국시장을 네트워크로 연결하면서 경매, 전시, 평론, 관련 단행본, 잡지, 갤러리, 기구, 대학 등을 모두 연결하여 미술시장의 모든 것을 한꺼번에 검색할 수 있도록 하고 있다. 국내에서는 이와 같은 정보 체계를 갖추어야 할 필요성을 절실하게 느끼면서도 아직 체계화하지 못하고 있다. 다만 서울옥션이 자체적으로 발표하는 ‘트렌드 리포트’와 월간 《아트프라이스》가 매월 제공하는 거래가격 동향, 2008년 1월에 발간한 《2008 작품 가격》 등이 전부이다.

　아트프라이스 김영석 대표는 “공산력 있는 시가 감정과 D/B 구축은 미술시장의 투명성은 물론 거래를 확장시키는 지름길입니다”라고 D/B 구축의 필요성을 강조한다.

메이 모제스 미술품 지수

　메이 모제스 미술품 지수(Mei Moses Fine Art Index)는 뉴욕대학교의 경영학과 교수 지안핑 메이와 마이클 모제의 연구 결과를 바탕으로 미술시장의 경제적 결과를 분석해 주는 지수이다. 이는 미술품 소장의 자산적인 효과를 이해하고, 시장 가격의 평가 및 지난 130년간의 매년 미술품 경제 자산을 비교해 주며, 이러한 정보들은 미술시장의 전반적인 흐름을 파악하는 데 상당히 유용한 자료로 활용되고 있다. 특히 증권시장과의 비교 등 일반적인 자산 관리 포트폴리오를 다각도로 구성할 수 있는 정보를 제공하고 있다.

메이 모제스 미술품 지수는 지안핑 메이와 마이클 모제는 투자자들에게 그들의 연구 결과를 토대로 '뷰티풀 어셋 어드바이저스(Beautiful Asset Advisors)'라는 컨설턴트 회사를 설립한 것에서 출발한다. 모제는 그들의 연구가 미술품 수익이 타 금융 자산과는 상관관계가 적기 때문에 미술품이 위험 요소를 줄이기 위한 분산 투자, 즉 포트폴리오 구성을 다양화할 수 있다고 보았다. 모제는 최소 50만 달러의 금융자산을 가진 투자자들을 위해 약 10%의 배당금을 제안했었다.

이를 위하여 인상주의, 근대 미술, 19세기 미술, 1950년대 이전 미국 미술, 전후 및 현대 미술, 라틴아메리카 미술, 전통 중국 미술품에 대한 1만 건 이상의 가격 데이터베이스를 보유하고 있다. 이 가격 정보는 경매에서 한번 이상 구입되고, 판매된 미술품 가격에 대한 자료로 이루어져 있다. 메이 모제스 미술품 지수는 S&P 500 지수와 국채, 금, 현금과 미술투자를 비교 분석되며, 위험성과 다

메이 모제스의 미술 투자 수익률 추이 산정 방법

구분	반복 거래 회귀 분석 (repeat sales regression)	헤도닉 가격모델 (hedonic pricing model)
방법	최소 두 번 이상 거래가 일어난 작품들만으로 표본을 설정한 후, 출발 시점에서의 이들 가격을 기준으로, 이후에 작품이 팔려나 갈 때마다 변동된 가격 변화를 추적해 수익률을 산출하는 방법.	미술 작품을 수적 계산이 가능한 여러 양적 변수로 나눈 다음 이들 양적 요인이 가격에 미치는 영향에 대한 경험적 분석을 통해 각각의 변수별 계수를 구한다. 그후 변수를 같게 하여 비교하는 방식이다. 이때 변수란 예를 들면 작가, 작품 제작 연대, 작품 크기, 작품이 거래되는 장소 등을 말한다. 이때 가격지수는 기간별 거래 작품 해당 계수(변수)가 된다.
단점	'일정 기간 내에 두 번 이상 거래되어야 한다'는 전제 때문에, 다양한 작품을 포함시키지 못하는 한계가 있다.	작품의 가격을 양적 요인으로 환원시키게 되며, 비교되는 작품간 연관성이 저하된다.

다양한 제시 기관에 따른 다양한 미술품 가격의 변동폭(표준편차) 현황(단위 : %)

	윌리엄 고츠만 (1900–1986)	메이&모제 (1900–1999)	메이&모제 (1950–1999)	아트프라이스 (1997–2003년 6월)
미술품	52.8	35.5	21.3	10.2
주식	21.9	19.8	16.1	28.29

S & P 500 : 국제 신용평가기관인 미국의 'Standard and Poors(S&P)'가 작성한 주가지수이다. 다우지수와 마찬가지로 뉴욕증권거래소에 상장된 기업의 주가지수지만, 지수 산정에 포함되는 종목수가 다우지수의 30개보다 훨씬 많은 500개이다. 지수의 종류로서는 공업주(400종목), 운수주(20종목), 공공주(40종목), 금융주(40종목)의 그룹별 지수가 있다. 지수 산정에 포함되는 종목은 S&P가 우량기업주를 중심으로 선정한다. 다우지수와 쌍벽을 이루고 있으며, 산출 방식은 비교 시점의 주가에 상장 주식수를 곱한 전체 시가 총액과 기준 시점의 시가 총액을 대비한다.

른 자산들과의 상관 관계도 동시에 다루어진다.

앞의 도표에서는 각기 다른 통계치를 보여주고 있다. 특히나 예일대학 교수인 윌리엄 고츠만은 미술품의 가격 변동폭은 50%대가 넘는다는 통계를 제시하고 있다. 이에 비하여 artprice.com은 10.2%를 제시해 많은 차이를 보여준다. 메이 모제스 통계치는 그 중간에 위치하고 있는 것으로 나타나고 있다.[105]

기간	미술 작품	S&P 500	미국 채권(10년 기준)
1954–2003	12.6	11.7	6.5
1978–2003	11	13.8	6.5
1998–2003	8.7	-0.7	6.5

미술시장과 증권시장의 수익률과 리스크 비교(단위 : %)

미술 작품의 투자 수익률은 미국 채권의 수익률보다는 기간에 상관없이 항상 높게 나타나고 있지만 주식에 대해서는 비교 시점에 따라 높낮이가 다르다는 것을 알 수 있다.

미술시장과 증권시장의 수익률과 리스크 비교

연도	미술품의 연간 복리 수익률 %	증권의 연간 복리 수익 %
1960–1970	10.44	5.88
1970–1980	12.68	9.15
1980–1990	22.27	17
1990–2000	0.04	18.04

뉴욕에 있는 미국증권거래소(American Stock Exchange) 건물

러시아 성페테스부르그의 에르미타쥐 뮤지엄에 전시된 마티스의 작품을 감상하는 관람객들

뉴욕의 MoMa에 전시된 피카소 「아비뇽의 처녀들」 작품 설명을 듣고 있는 관람객들

미술품 투자와 수익율

　메이 모제스 미술품 지수에서는 6개월 내 경신된 뉴욕경매시장의 순이익, 위험도 및 지난 25-50년간 누적된 다른 자산 정보와 비교한 상관 관계를 보여준다. 이 중 실례를 들기 위해 마티스와 피카소의 자산 가치에 관한 특별 분석 보고서를 살펴볼 필요가 있다.[106]

　메이 모제스는 마티스 작품 24점, 피카소 작품 111점을 비교하는 독특한 분석을 하였다. 분석 전 일반적인 마티스 작품 연간 수익률은 평균 9.47%, 피카소 작품은 평균 8.6%이다. 그러나 이 수익률은 작품별로 작품 소유 기간, 구입 날짜, 판매 날짜 등 여러 조건이 다른 상황에서 분석된 정보로 서로 동등하게 비교할 수 없었다. 그래서 새로운 분석에서는 같은 연도에 비슷한 가격으로 구입되며, 소유 기간이 비슷한 작품을 각각 24점을 선정하여 비교한 것이다. 이때 마티스와 피카소 작품의 수익률에서 인상주의 미술품 수익률을 뺀 것을 '초과 수익' 이라고 부른다.

　이 자료를 분석해 보면, 피카소와 마티스의 개별 작품이 전체 미술시장 지수와 높은 상관성을 가지며, 소유 기간이 길수록 수익률이 비례하여 높아지는 것으로 나타나고 있다. 또한 마티스 작품 구입가격이 피카소의 작품보다 150% 높은 반면, 판매 가격의 경우 피카소 작품이 마티스보다 50% 높은 점도 발견된다. 전체 장르의 평균인 표준편차와의 차이 즉 초과 수익을 보면 이것은 마티스와 피카소의 작품이 메이 모제스 파인아트 인덱스에서 인상주의와 근대 미술의 평균보다 더 나은 수익을 낸다는 증거이다.

　다음의 표와 지금까지의 분석에 따르면 피카소가 마티스보다 더 많은 수익을 냈다는 것이 분명하게 드러난다. 피카소 작품의 평균 수치가 마티스의 것보다 2% 앞서는 것은 물론 위험성이 적다는 것이 표준편차 지수를 통해 알 수 있다.

　그러나 각 작가의 예술적 영향력을 평가하는 것이 어려운 만큼

마티스 「사티로스와 님프 Satyr and Nymph」
1909. 캔버스에 유채. 에르미타슈 뮤지엄

피카소와 마티스의 수익률 비교

작가명	구분	소유 기간	구입 가격 (달러)	판매 가격 (달러)	수익 (%)	초과 수익 (%)
마티스	평균	16.1	772,000	2,218,000	9.47	0.26
	표준편차	11.1			7.79	7.65
피카소	평균	16.3	516,000	3,287,000	9.01	2.6
	표준편차	13.4			7.6	6.14

마티스와 피카소 작품의 투자 가치를 한마디로 단정지을 수는 없다. 몇몇 낮은 가격의 마티스 작품들은 평균치보다 높은 수익률을 보여주기도 한다.[107]

결과적으로 피카소 작품은 9.01%의 수익률을 보여준 반면 마티스는 평균 9.47%의 수익률을 보여주었다.

메이 모제스 미술품 지수(1956-2006년)

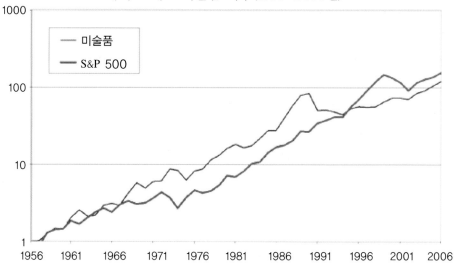

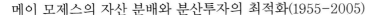

메이 모제스의 자산 분배와 분산투자의 최적화(1955-2005)

미술품 수익의 다각 분석(Diversification benefits)

'자산 분배와 분산투자의 최적화(Asset Allocation & Portfolio Optimization)' 그래프에서는 미술품을 포함하는 주식, 채권, 현금과 금의 분산투자에 대한 위험 부담과 수익성의 상반 관계가 나타난다.[108] 위 그래프에서 점선은 지난 50년간의 주식, 채권, 현금과 금의 분산투자에 따른 위험률과 최대 수익률을 표시한 것이고, 실선은 메이 모제스에 의해 추가된 선으로 대체 투자대상으로의 모든 미술지수의 결과를 보여준다. 미술품 수익을 나타내는 이 선을 추가하면서 분산투자는 대체적으로 수익률에 대한 위험 부담을 줄이는 데 도움이 되고 있음을 보여준다.

표에 따르면 10.25%의 수익 기대 시, 미술품이 투자대상이 아닐 때는 위험도가 약 10%였던 것(점선)이 미술품을 포함시킴으로써 약 7%(실선)로 감소함을 나타낸다. 이 실선의 순수익은 점선과 밀접한

관계를 보이며, 투자대상 선택에 미술품을 포함시킴으로써 전체 투자 수익에 따른 위험 부담을 줄인다는 사실을 입증한다.[109]

선진국에서는 이와 같이 미술시장에 대한 다양한 정보 체계를 구축하고 고객들로 하여금 보다 쉬운 접근을 가능케 하는 전망과 트렌드 분석 등을 실시하고 있다. 그러므로 미술을 모르는 일반인들도 자신이 마음만 먹으면 얼마든지 해당 작가의 미술품 가격을 검색하고 점칠 수 있다는 것이 우리와 다른 점이다.

유통 과정에 대한 다양한 정보 서비스는 이미 아트딜러나 경매회사의 가장 중요한 요건이 되었고 신뢰 확보를 위하여 권위 있는 감정 시스템의 확보나 대출 서비스까지 국가적으로 지원하고 있다. 물론 여기에는 전문 학자들이나 연구 인력이 구축되어 많은 정보들을 모으고 분석하는 자료들이나 서적들이 출간되면서 수요자들에게 흥미를 제공하고 보다 안전한 투자와 소장 가치를 부여한다.

맺음말

"아트마켓은 미적 가치를 역동적으로 창조하면서 정서적 안식을 영위하고, 재테크까지 가능한 세상에 더없는 매력이 있다."

아트마켓은 잣대로 잴 수 있는 따위의 규정은 한계가 있다. 다만 위의 세 가지 매력을 지켜낼 수 있는 것은 그 자체를 '제3의 예술세계'로 인식하고, 창조적 경영자의 역할을 스스로 수행하는 길밖에는 없을 것이다.

문화적 향유만이 아니라 재테크, 비지니스 등의 중요한 화두로 떠오른 아트마켓의 의미는 아무리 많은 재력을 확보하고 있어도 누구에게나 안목과 미적 소양이 없다면 접근 자체가 불가능한 특징을 지니고 있는 것이다.

앞에서는 아트마켓의 매력 요인, 전 세계적인 변동추이, 한국 미술시장 변화와 트렌드 추세, 미술품 가격 결정 과정과 주요 요소, 투자의 요점 등에 대한 기초 지식과 최근 동향들을 살펴보았다. 그간 우리나라에서도 급격한 미술시장의 역동적인 변화를 거쳐 왔고, 외형적으로는 세계적인 추세를 뒤쫓는 성장 가능성을 제기하였다. 그러나 한 껍질만 내면으로 진입해 보면 아직도 거래의 객관성과 비전 제시에 있어 너무나 많은 문제점이 제기된다. 이를 정리해 보면 다음과 같다.

첫째 한국의 미술시장 변화를 살펴보면서 2005년말 이후 급속도로 변화해 온 과정에서 새로운 트렌드를 정리해 보았고, 동시에 한국 미술시장을 리더해 온 것은 불과 1%도 되지 않는 60-100여 명

정도의 소수 인기 작가에 그치고 있다는 사실은 시장의 형태를 심하게 왜곡할 수 있는 리스크로 작용했다는 점을 파악할 수 있었다.

더욱이 상당수의 작가들이 예술적 평가와는 별개로 대중적 선호도만을 반영한 경우가 많았다. 이와 같은 편중의 원인은 두말 할 것 없이 단기 투자 세력의 진입으로 빚어진 결과이지만, 일부 경매회사, 갤러리들의 책임 또한 크다는 것을 부인할 수 없다.

둘째는 선진외국의 최근 마켓에 대한 이해와 전문가들의 인터뷰를 통하여 많은 것들을 파악할 수 있었다. 그 중에서도 아트마켓이 다른 시장과 비교하여 매우 독특한 감성과 구조를 지니고 있으며, 유동적이고 민감한 반응을 한다는 사실을 언급할 수 있다.

특히나 미술품에 대한 안목과 재테크로서의 투자 전략 경험, 감식안 등이 동시에 터득되어야 하는 속성은 문외한들에게는 여전히 낯선 영역으로만 받아들여진다는 사실이다. 그러나 아트마켓 역시 엄연한 독자적 향유 영역이자 유통 영역이라는 점을 감안한다면 심미적 가치와 문화경제적인 특성에 대하여 상당 기간의 습득 과정을 거쳐야 한다는 것은 당연할 것이다.

더군다나 정확한 트렌드의 파악과 작품을 보는 안목, 미술품의 가격을 결정하는 다양한 요인 분석, 투자 전략 수립은 미술시장의 가장 중요한 4대 요점이다. 이 책에서 다루고 있는 핵심적인 내용과도 직결되지만 이 점은 이미 세계의 많은 전문가들이 반복하여 언급하고 있으며, 그들의 경험은 우리나라와 같은 성장단계의 시장에서는 무엇보다 중요한 교훈이 될 것이다.

셋째는 미술품의 구입과 리스크 등에서 실감하였지만 미술시장의 실시간 거래 정보는 물론, 현장을 바탕으로 하는 연구 자료들이 거의 없었던 관계로 시장의 범위와 규모를 확장시켜가는 데 상당한 어려움이 있었다는 점이다. 일반 애호가들의 접근이 극히 제한될 수밖에 없었던 요인 또한 바로 밀폐된 정보, 규칙이 모호한 시장이

아트바젤이 개최되는 전시장

라는 부분에서 상당한 한계에 부딪쳤다. 정보 공개는 신뢰성 확보라는 점에서 미술품 감정 시스템의 개선과 함께 하루 속히 실천되어야 할 부분이기도 하다.

넷째는 미국과 영국, 중국 등을 비롯한 세계적인 트렌드 역시 상승곡선을 그리고 있다는 점과 글로벌 아트마켓으로 나아가려면 상당한 준비가 필요하다는 것을 절감하였다. 역량 있는 스타급 작가층 배출도 그렇지만 평소 작가들과 아트딜러들의 마켓에 대한 올바른 인식과 세계적인 안목을 겸비하는 것은 무엇보다도 시급한 일이다. 결국 차세대는 글로벌 마켓의 시대일 수밖에 없다. 이미 상당 부분에서 해외 진출이 이루어지고 있고 적지 않은 작품들이 수입되고 있으나 아직 전문 인력의 부족과 극소수로 제한된 세계적 시장을 확보한 작가 부족 등이 지적되고 있다.

보다 이상적인 미술시장은 장기적인 컬렉션까지 고려한 순수예술의 가치가 담보되고 학술적 평가가 병행되었을 때, 작품 유통은 자생력이 보장되고, 파워를 형성할 수 있다. 포트폴리오를 다양화하려는 투자적 가치에 대한 인식이 어떻게 증가하더라도 결국에는 소장자의 '예술적 소양'과 작품의 '절대 가치'를 기준으로 하는 평가와 거래의 질서는 양보할 수 없는 키워드이며, 아무리 시대가 변한다 하여도 불변의 원칙이라는 것을 인식해야만 한다.

어찌 보면 김위찬 교수와 르네 마보안(René Mauborgne) 교수가 말한 블루 오션(Blue Ocean)과도 같이 최고의 전문가들에게는 독자적인 영역을 확보하고, 자신만의 문화적 향유를 누릴 수 있는 것이 바로 이 미술시장이다. 그러나 이와 같은 시장이 존재하고 진행되는 과정에서는 치열한 경쟁으로 이어지는 레드 오션(Red Ocean)의 무한 경쟁을 거쳐야만 한다는 사실 또한 매우 중요한 전제이다.

에리히 프롬(Erich Fromm, 1900-1980)이 말했듯이 이제는 '인격까지도 자본화' 되어지고 '상품화' 되어지는 현상에서 예술가들의

블루 오션(Blue Ocean) : 아직 발견되거나 개척되지 않아 무한한 잠재력을 갖춘 시장을 의미하는 말로 프랑스 인시아드(INSEAD)대학원의 한국인 김위찬 교수와 르네 마보안(René Mauborgne) 교수의 2005년 저서 《블루 오션 전략 Blue Ocean Strategy》에 의해 명명되었다. 미래의 기업들은 기존 시장에서 경쟁이 치열한 레드 오션(Red Ocean)에서 벗어나 경쟁자가 없는 새로운 시장 공간인 블루 오션(Blue Ocean)을 창출함으로써 기업 경영을 혁신할 수 있다고 주장하였다. 30개 이상의 기업에서 150여 개의 전략을 연구한 세기에 걸친 연구 성과이며 성공적으로 블루 오션시장을 만들어 낼 수 있는 체계적인 방법론이다.

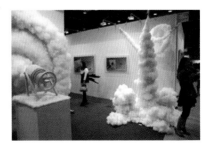

2007년 KIAF 닥터박 갤러리 부스

딜레마는 여전히 지속된다. 하지만 선진 여러 나라의 경우는 마켓형 작가와 뮤지엄형 작가가 구분되어야 한다는 이론도 이제는 빛을 잃어가고 있다. 그만큼 순수 예술이 외곬적인 절대 가치만을 부르짖는 시대와는 달리 대중들과의 거리가 가까워졌다고 볼 수 있다.

우리나라만 해도 아트마켓은 소수의 제한된 전유물이기는 하지만 관심은 몇 만 명 정도의 애호가 숫자로 증가하고 있다. 그러나 시장의 규모가 몇 배로 확장해 갔지만 적어도 기초를 이루는 마켓 구조의 체계화와 학문적 기틀을 마련하는 과제에 대해서는 거의 무관심했던 것도 사실이다.

정보 사이트나 카탈로그 레조네(Catalogue Raisonné), 미술시장 연감 등은 물론 교본이 없이 난타되는 듯한 마켓의 혼란한 질서는 이제 절제와 질서를 요구하고 있다. 마켓의 오해와 '아전인수(我田引水)' 식의 해석들은 물론, 공동체로서 미술시장을 위한 냉철한 재정립이 필요한 때이다.

주

1) 'Top Drawer' The Economist, The art market. 2004. 12. 16.

2) Bruno S. Frey. Arts & Economics : Analysis & cultural policy, p.13. Springer, 2003.

3) http://www.greekshares.com/art_of_art_investment_1.php

4) 《2005 미술은행백서》 p.105, 109, 문화관광부, 감수 · 대표 집필 최병식. 2006. 2월.

5) 《2005 미술은행백서》 p.91, 103, 110, 문화관광부, 감수 · 대표집필 최병식. 2006. 2월.

6) http://www.artnet.com/magazineus/news/artmarketwatch/artmarket watch3-5-07.asp

7) Christopher Palmeri, "The Artful Investor New research calls art a smart invertment, but skeptics point to high costs and high risk" Business Week. 2007. 3. 12.

http://www.businessweek.com/magazine/content/07_11/b4025099.htm?campaign_id=rss_magzn

8) http://www.artasanasset.com/market/

9) http://web.artprice.com/

10) 'Trends 2006' p.11. artprice.com 2007. 3.

11) http://artcns.com/html/200702/5056.html

12) 베이징 빠오리 경매회사의 린칭(任靖)과의 인터뷰. 2007. 9. 11.

13) www.artprice.com

14) 당시 이 가격은 경매사상 두번째로 높은 금액이다.

15) 베이징 중앙미술대학 자오리(趙力) 교수 현지 인터뷰. 베이징, 2007. 8.

16) http://www.cnstock.com/yspm/

17) http://img1.artprice.com/pdf/trends2006.pdf

18) Art asset management service. p.11, SHINWA ART AUCTION.

19) 유조우 이노우에(井上陽三) AJC 경매회사(AJC ACTION) 총괄부장 현

지 인터뷰. 도쿄. 2006. 7. http://www.my-auction.co.jp/index.html

20) 이는 다나카 산조 아사히 신문 편집위원의 자료에서 기록하고 있는 약 1천억 엔(한화 약 9,998억 3천만 원) 정도의 2003년도 거래량보다는 상당히 늘어난 셈이다. 서울 KIAF 심포지엄에서 다나카 산조(아사히 신문 편집위원)의 발표문 인용.

21) Art asset management service. p.11. SHINWA ART AUCTION.

22) Lucy Birmingham, Fujii, "Where Is Japan In The New Art Market?" Bloom-berg.

　　http://www.sgallery.net/artnews/2007/03/16/where-is-japan-in-
　　the-new-art-market.html

23) http://www.artfacts.net/index.php/pageType/newsInfo/newsID/1653

24) 아트프라이스 닷컴. http://web.artprice.com/AMI/AMI.aspx?id=
NTYzMTY2NTUyODc5Nzk=

25) http://www.takashimurakami.com/biography.php

26) http://img1.artprice.com/pdf/trends2006.pdf

27) 1988년 이후로 매년 열리고 있다.

28) http://web.artprice.com/AMI/AMI.aspx?id=NjgxNjAwMDQyODkzODk
=2005. 3. Art Market Insight.

29) Merrily Kerr, "At the Auctions : Fast and Furious in New York" p.49, 2005. 1-2. 합본호.

30) http://web.artprice.com/AMI/AMI.aspx?id=NjgxNjAwMDQyODkzODk
=2005. 3. Art Market Insight.

31) http://img1.artprice.com/pdf/Trends2005.pdf

32) http://web.artprice.com/CartItems.aspx?pdttype=IND&idArtist=
OTU4ODYwMTczMTIxNjg2LQ==&Cur=1&Cur=1

33) Kelly Crow, "Hot art market stokes prices for artists barely out of teens" 2006. 4. 17. The Wall Street Journal.

34) 화폐 단위 중 최소 단위인 페니가 들어 있다는 점에서 알 수 있듯이 페니 주식이란 싸게 살 수 있는 주식들을 가리키는 말이다. 출처 http://best-
life.co.kr/bl11.htm

35) Pittsburgh-Post Gazette April 17, 2006, "Hot art market stokes prices for artists barely out of teens"

http://www.post-gazette.com/pg/06107/682265-42.stm

36) 베이징 중앙미술대학 자오리(趙力) 교수 현지 인터뷰. 베이징. 2007. 8월.

37) Kelly Crow. "Hot art market stokes prices for artists barely out of teens" 2006. 4. 17. The Wall Street Journal.

38) 김문순 '투기태풍권에 프리미엄 소용돌이' 조선일보. 1978. 12. 20.

39) 중앙일보 '처음으로 近代美術品競賣展' 1979. 6. 9.

40) 김한수 '미술품 가격 폭락의 본격적인 서막인가' 조선일보. 1997. 11. 5.

41) 김한수 '그림값 정말 싸졌나' 화랑가 '할인전 논란' 조선일보. 1998. 2. 27.

42) http://www.seoulauction.com/inside/filedownload.asp?filename=TD071221151403.pdf

43) 같은 기간 수출은 6억 408만 7천 달러이다.

44) http://arbazaar.com/auction.html. Emotion, 김윤섭 주간 인터뷰. 2007. 8. 19.

45) 최병식 〈내밀한 집합의 언어에서 문화의 퓨전으로〉《월간미술》2002년 5월호, 2004년 작가 인터뷰.

46) Julian Stallabrass. Art, Incorporated : the story of contemporary art. Oxford University Press. p.126, 2004.

47) Bruno S. Frey. Arts & Economics : Analysis & cultural policy. p.13, Springer, 2003.

48) http://www.greekshares.com/art_of_art_investment_1.php.

49) http://www.greekshares.com/art_of_art_investment_1.php.

50) 조희영, 그로리치화랑 대표 인터뷰. 2007. 8. 16.

51) http://www.greekshares.com/art_of_art_investment_1.php

52) Julian Stallabrass. Art, Incorporated : the story of contemporary art. Oxford University Press. p.105, 2004.

53) http://www.greekshares.com/art_of_art_investment_1.php.

54) 〈藝術市場已闖最高点？当代藝術到底值不值得投資？〉美術同盟. http://arts.tom.com/1002/2005216-19729.html.

55) http://www.thefirstpost.co.uk/index. php?storyID=6926.

56) Richard cork. "Andy Warhol rakes in the money again" FIRST

POSTED. 2007. 5. 18.

 http://www.thefirstpost.co.uk/index.php?storyID=6926.

57) Ron Davis, Art Dealer's Field Guide : How to profit in art buying and selling valuable paintings. pp.5-12, Capital Letters Press. 2005.

58) http://www.i-c-arts.com/size.html

 http://www.yamazato.co.jp/gallery/size.htm

59) 1998년 '호당 가격 없는 그림전'을 갤러리 현대에서 개최하였으며, 이에 대한 다양한 시각이 있었다. 기존의 호당 가격제에 대한 새로운 제언으로 종로아트 갤러리에서 1999년 6월 9일 7월 1일에 '너희가 그림 값을 아느냐?'라는 이색 전시가 열렸다. 《월간미술》 1999. 6.

 http://www.wolganmisool.com/199906/info_09n03.htm

60) Christopher Palmeri, "The Artful Investor New research calls art a smart invertment, but skeptics point to high costs and high risk" Business Week. 2007. 3. 12.

 http://www.businessweek.com/magazine/content/07_11/b4025099.htm?campaign_id=rss_magzn

61) Ron Davis, Art Dealer's Field Guide : How to profit in art buying and selling valuable paintings. p.33, Capital Letters Press. 2005.

62) Ron Davis, Art Dealer's Field Guide : How to profit in art buying and selling valuable paintings. p.40, Capital Letters Press. 2005.

63) Giancarlo Politi, Dmitry Kovalenko on collecting, 《Flash Art》 p.117, October. 2005.

64) Ron Davis, Art Dealer's Field Guide : How to profit in art buying and selling valuable paintings. p.14, Capital Letters Press. 2005.

65) Adam Lindemann. Collecting Con-temporary. p.27, Taschen, 2006.

66) http://en.wikipedia.org/wiki/Post-Impressionism

67) http://www.tate.org.uk/archive-journeys/bloomsburyhtml/bio_fry_modernart.htm

68) http://www.tate.org.uk/archive-journeys/bloomsburyhtml/bio_fry_ideas.htm

69) http://en.wikipedia.org/wiki/Herbert_Read

70) http://en.wikipedia.org/wiki/Action_Painting

71) James Fizsimmous, Critic Picks Some Promising Painters, Art Digest. pp.10−11, 1954.

72) Saul Oatrow. Avant−Garde and Kitsch Fifty Year Later, A convention with C. Greenberg. Arts. Magazine. pp.56−57, Art Digest Inc. 1989.

73) James Fizsimmous, Critic Picks Some Promising Painters, Art Digest. pp.10−11, 1954.

74) http://en.wikipedia.org/wiki/Rene_Ricard
 http://en.wikipedia.org/wiki/Jean−Michel_Basquiat.

75) Clement Greenberg. Problem of Criticism II : Complains of art Critic. Artforum 6. pp.38−39, October, 1967.

76) Hugh St. Clair, Buying Affordable Art. p.101, Octopus Publishing Group Ltd, 2005. UK

77) http://tw.knowledge.yahoo.com/question/?qid=1506121309769

78) Hugh St. Clair, Buying Affordable Art. pp.58−59, Octopus Publishing Group Ltd, 2005. UK

79) 《판화연감》, p.266, (사) 한국판화미술진흥회. 1998. 4. http://www.printdealers.com/learn.cfm

80) Hugh St. Clair, Buying Affordable Art. p.64, Octopus Publishing Group Ltd, 2005. UK

81) http://web.artprice.com/CartItems.aspx?pdttype=IND&idArtist=OTU4ODYwMTczMTIxNjg2LQ==&Cur=1&Cur=1

82) Hugh St. Clair, Buying Affordable Art. p.6, Octopus Publishing Group Ltd, 2005. UK

83) Hugh St. Clair, Buying Affordable Art. pp.72−74, Octopus Publishing Group Ltd, 2005. UK

84) Hugh St. Clair, Buying Affordable Art. pp.86−88, Octopus Publishing Group Ltd, 2005. UK

85) Hugh St. Clair, Buying Affordable Art. p.39, Octopus Publishing Group Ltd, 2005. UK

86) Linda Sandler, "Has Art Market Peaked? Collectors Say Picasso Sale May Mark Top"
 http://www.bloomberg.com/apps/news?pid=10000103&sid=aSLm2W

BHLhOg&refer=us

87) Bruno S. Frey, Arts & Economics : Analysis & cultural policy. pp.21–22, Springer, 2003.

88) 'The Art of Investing in Art Part 2.' http://www.greekshares.com/art_of_art_investment.php

89) 'The Art of Investing in Art Part 2.' http://www.greekshares.com/art_of_art_investment.php

90) http://www.greekshares.com/art_of_ art_investment_1.php

91) 'The Art of Investing in Art Part 2.' http://www.greekshares.com/art_of_art_investment_1.php

92) http://www.greekshares.com/art_of_art_investment_1.php

93) 이코노미스트, http://www.econo-mist.com/displaystory.cfm?story_id =9061031

94) Linda Sandler, "Has Art Market Peaked? Collectors Say Picasso Sale May Mark Top"

http://www.bloomberg.com/apps/news?pid=10000103&sid=aSLm2W BHLhOg&refer=us

95) 황인경 〈마오리치오 카텔란(Maurizio Cattelan)전〉《아트 프라이스》 2004. 7.

96) http://www.greekshares.com/art_of_art_investment_1.php

97) http://www.greekshares.com/art_of_art_investment_1.php

98) 베이징 화천 경매의 깐쉬에쥔(甘學軍) 사장, 리펑(李峰) 유화부 주임과 현지 인터뷰. 2005. 2. 2006. 8.

99) Christopher Palmeri, "The Artful Investor New research calls art a smart invertment, but skeptics point to high costs and high risk" Business Week. 2007. 3. 12.

http://www.businessweek.com/magazine/content/07_11/b4025099.ht m?campaign_id=rss_magzn

100) 이규현 〈경매 '낙찰률 신기록' K옥션 김순응 대표〉, 조선일보. 2006. 4. 21.

101) http://www.fineartwealthmgt.com/home.html

102) http://www.greekshares.com/art_of_art_investment_1.php

103) Christopher Palmeri, "The Artful Investor New research calls art a smart invertment, but skeptics point to high costs and high risk" Business Week. 2007. 3. 12.

 http://www.businessweek.com/magazine/content/07_11/b4025099.htm?campaign_id=rss_magzn

104) http://www.artnet.com/about/abou-tindex.asp?F=1

105) 표준편차란 각각의 요소들이 평균치에서 벗어난 정도의 평균값을 의미하며 표준편차 값이 크다는 것은 수익률 변동 폭이 심하다는 것을 의미하고, 표준편차가 작을 경우 수익률이 안정적이라는 것을 의미한다. 결국 표준편차가 클수록 불안정한 곡선을 그리게 되므로 투자 상품의 리스크는 그만큼 크다고 볼 수 있다.

106) Mei & Moses Fine Art Index, 박성희 〈앙리 마티스 & 파블로 피카소〉 《Art Price》 p.134-135 참조. 2004. 5. http://www.artasanasset.com/market/

107) Mei & Moses Fine Art Index, 박성희 〈앙리 마티스 & 파블로 피카소〉, 《Art Price》 p.134-135 참조. 2004. 5. 이는 대부분 1980년대 미술시장이 전성기를 구가할 때 팔린 것이다.

108) http://www.artasanasset.com/asset/

109) http://www.artasanasset.com/asset/

표지 설명 : 파리의 드루오 경매원의 가구, 회화 등 프리뷰 장면

최병식

미술평론가, 경희대학교 미술대학 교수, 철학박사
《미술시장과 아트딜러》《미술시장과 경영》《동양회화미학》 등 20여 권을 저술
하였고, 《한국 미술품감정 중장기 진흥 방안》《주요 해외 국립박물관 실태 및 조
사연구》《왜 영국미술인가? 신문화구조New Cultural Framework의 성공과 열
기》 등 40여 편의 논문과 보고서를 발표하였다.
문화관광부 미술은행 운영위원, 한국미술품감정발전위원회 부위원장, 한국화랑
협회 감정운영위원 등을 역임하였으며, 한국사립박물관협회, 한국화랑협회 자
문위원 등을 맡고 있다.

문예신서
352

미술시장 트렌드와 투자

초판발행 : 2008년 4월 10일
2쇄발행 : 2009년 9월 10일

東文選
제10-64호, 78. 12. 16 등록
110-300 서울 종로구 관훈동 74번지
전화 : 737-2795

편집설계 : 李姃旻

ISBN 978-89-8038-627-7 94600